공간 디자이너의 달콤쌉싸름한 세계 도시 탐험기

공간 읽어주는 여자

이 다 교 지음

대경북스

이미지 출처
본문 수록 사진 : 작가가 직접 촬영
영화 포스터와 건축가 사진 : Wikipedia, Shutterstock, Alamy

공간 읽어주는 여자

1판 1쇄 인쇄 2023년 3월 6일
1판 1쇄 발행 2023년 3월 10일

지은이 이다교

발행인 김영대
펴낸 곳 대경북스
등록번호 제 1-1003호
주소 서울시 강동구 천중로42길 45(길동 379-15) 2F
전화 (02) 485-1988, 485-2586~87
팩스 (02) 485-1488
홈페이지 http://www.dkbooks.co.kr
e-mail dkbooks@chol.com

ISBN 978-89-5676-946-2

Prologue

공간을 사랑하는 여행자의 도시

여행의 진정한 의미는
새로운 풍경을 보는 것이 아니라
새로운 눈을 가지는 데 있다.
-마르셀 프루스트-

20년 전 느꼈던 도시의 차가움이 지금의 젊은 세대에게 고스란히 이어져 있는 듯하다. 사회 초년생 시절 직장 생활과 동시에 세상이 그렇게 호락호락하지 않다는 것을 깨달았다. 일상에서 느끼는 도시의 모습은 시끄러운 기계 소리와 자동차 매연, 영혼을 잃은 채 바쁘게 움직이는 지하철의 사람들이었다. 야근과 철야를 반복하고 회사와 집만 오가던 우울한 도시인이 바라볼 수 있는 것은 차가운 회색빛이 전부였다. 이 도시에서 나는 이방인이었다.

오랜 세월이 흐른 지금도 코로나 팬데믹을 온몸으로 부딪힌 후유증으로 도시인들의 삶은 여전히 팍팍하다. 삶의 환경은 숨쉬기조차 힘들 정도로 빠르게 변하고 있다. 도시라는 이름의 거대한 공간에서 치열하게 살아가는 사람들, 길을 걷다 마주치는 빈 상가들, 이름 없는 안내판이 보이지 않는 도시의 삭막한 현실을 말해줄 뿐이다. 서울의 인구가 전국의 절반을 차지할 정도로 포화 상태인데 도시의 공간들은 생명력을 잃은 채 남아 있다.

세계의 팬데믹은 공간의 이야기와 가치를 넘어 도시와 인간의 공존과 상호작용의 중요성을 더욱 일깨웠다. 그 변화 속에서 온 힘을 다해 살아가는 사람들은 디지털 세상이라는 또 다른 공간에서 작은 위로와 행복을 찾으며 살아간다. SNS의 세상에는 다양한 아이디어와 독특한 감각으로 디자이너를 놀라게 하는 유저들이 많이 있다. 이 시대를 살아가는 우리의 공간을 바라보는 시선 또한 솔직하고 거침 없으며 예리하다. 대중의 디자인 감각과 결은 높아졌지만, 집단적 사유 속에서 공간을 바라보는 시선은 이벤트성 트렌드에 뒤섞인 채 평준화되어 가고 있다. 그 화려함 속에 감춰진 소멸하는 공간의 처지가 초개인화 시대를 살아가는 팍팍한 도시인들의 마음에 또 다른 우울함으로 다가온다.

우리는 행복한 도시에서 살고 있는가?
우리는 도시공간을 어떻게 바라봐야 하는가?
공간을 통해 현재의 삶을 성찰하고 행복한 삶을 찾을 수 있을까?

십여 년 전, 공간의 본질적인 의미를 모르던 새내기 공간 디자이너는 도시의 열악한 환경과 사회제도의 압박을 벗어나기 위해 젊은 오기로 무작정 나라 밖으로 도망치듯 우울한 도시를 떠났다. 자연스럽게 시작된 한 달의 여행 계획이 3년으로 길어졌다. 도시마다 긴 역사의 시간을 묵묵히 버티며 건실히 존재하는 아름다운 공간들이 있다.

어떤 매력이 전 세계 도시인을 모이게 하는 것일까? 그들은 어떻게 행복을 찾을까? 세계의 도시 공간들이 우리에게 들려주는 아날로그 감성의 이야기에 깊숙이 귀 기울여 보고 지속할 수 있는 공간의 본질을 알고 싶었다. 그렇게 평범한 여행자의 시선과 공간 관찰자의 시선으로 해외 수많은 도시와 사람을 끊임없이 탐색했다.

15개국 45개의 도시를 직접 체험한 경험, 나라 밖의 도시인과 함께했던 사적인 추억, 여행에서 마주친 재미있는 에피소드, 상상에만 존재하던 공간이 눈앞에 펼쳐졌던 감동…. 언젠가 오랜 시간 잠들어 있던 기억의 조각들이 깨어나라며 신호를 보내왔다. 나조차도 몰랐던 가슴속 불씨 하나. 그것은 유럽의 자유와 파리의 위로, 인도에서의 성찰과 뉴욕의 사랑을 찾아 방황했던 한 젊은 도시인의 화양연화다.

젊은 시절에 느끼지 못하던 감성들이 신기하게도 오랜 시간 영글어져 열매를 맺고 있었다. 깊은 의미를 알 수 없어 보이지 않던 많은 것들이 오랜 시간이 지난 지금에 와서야 가치와 본질 그리고 가장 아름다운 삶의 의미를 알려주고 있다. 삶의 질이 높다는 것은 크고 대단한 것이 아니다. 깨끗한 공기를 마시고, 몸에 이로운 음식을 먹으며, 좋아하는 음악을 듣고, 영화를 보며, 책을 읽는 소소함이다. 가슴 뛰는 그 무언가가 꽤 괜찮은 삶

이라 이야기한다. 내 안에 꼭꼭 담아 두었던 취향, 습관, 분위기, 생각, 가
치관, 품위를 일상에서 조금씩 빚으며 살고 있다.

과거보다 자유롭고 편리해진 시대지만 우리는 많은 제약을 받으며 억
압된 삶 속에서 그 이중성의 도시를 버티듯 살아간다. 삶에 지친 도시인
들을 위해 필자의 작은 기록이 위로가 되어 따뜻한 시선으로 도시공간을
바라보게 되길 바란다. 도시가 다시 활기를 찾아 숨쉬고 우리의 삶도 그
온기 속에서 더욱 행복해지길 희망한다. 이제 그 이야기를 조심스럽게 꺼
내 보려 한다.

공간은 삶을 만들고 삶은 공간을 만든다. 그 안에는 여행이 있다.
누군가가 여행의 뜻은 '여기서 행복할 것'이라는 줄임말이라 했던가.
도시를 따뜻한 시선과 사랑하는 마음으로 바라보게 되었다.
행복이었다.

이 책은 '도시와 공간'이라는 테마 여행을 통해 공간 디자이너의 시선
으로 바라본 각 나라의 도시와 그 안에서 살아가는 사람들의 삶에 대한 통
찰의 기록들이다. 행복한 삶을 찾아 떠났던 평범한 도시인의 생생한 경험
을 담았다. 공간을 사랑하는 여행자의 눈으로 건축, 문학, 영화, 미술, 음
악 등과 함께 느꼈던 솔직한 감성의 이야기이다. 아름다운 도시공간이 어
떻게 인간과 상호작용을 하며 우리의 삶을 바꾸는지 여행을 통해 관찰하
고 머물렀던 다양한 공간을 디테일한 시선으로 재해석한다.

이 책은 이론적인 인문서나 관광을 위한 여행서가 아니다. 친근하고

포근하게 한 사람의 이야기를 담백하게 담았다. 우리 삶 속에 함께 겪는 현실적인 도시 이야기다. 나의 작은 기록이 차가운 도시에 온기가 되어 우울한 사람들에게 작은 도움이 되었으면 한다. 특히 삶을 힘겹게 이겨내고 있는 젊은 청춘에게 따뜻한 울림과 감동을 주고 공감의 위로를 보내고 싶다.

도시공간에서 살아가는 세대

빠르게 개발되는 도시공간에서 때로는 우리의 추억의 장소가 사라져 안타까울 때가 있다. 소멸한 공간에 남아 있는 이야기는 때때로 큰 울림을 주기도 한다. 공간의 기억이 주는 따뜻한 이야기를 젊은 세대가 기억하길 희망한다. 꼭 진정한 행복과 삶의 가치를 찾길 바란다.

인생의 터닝포인트가 필요한 세대

인생을 살다 보면 선택의 갈림길에 서야 할 때가 있다. 새로운 직장, 사업, 공부, 여행…. 언제나 처음은 어렵고 두렵다. 자신의 한계에 부딪혀 무기력함이 밀려오기도 한다. 하지만 꿈을 위해 내딛는 용기 있는 첫걸음은 생각보다 짜릿하다. 당신의 영혼이 이끄는 그 길에 답이 있다.

유니크한 트렌드를 이끄는 세대

개성 있고 주체적인 삶을 사는 젊은 세대들에게 공간의 가치를 전하고자 한다. 그들은 트렌드를 만드는 주체이며 앞으로 가치 있는 도시공간을 이끌어갈 주역들이다. 팍팍한 도시 생활을 용기 있게 살아내고 있는 젊은

세대에게 삶의 위로와 응원의 메시지를 전한다.

새로운 여행을 준비하는 세대

우리는 모두 다양한 목적으로 여행한다. 지루한 일상을 벗어나는 특별한 여행, 친구·가족·연인과의 추억여행, 업무를 위한 비즈니스 출장 등 그 의미는 다양하지만, 공간의 가치를 알고 떠나는 여행은 더욱 풍부한 인문학적 안목이 되어 오랜 시간 당신의 곁에 행복으로 머물 것이다. 그것이 마법의 도시가 당신에게 주는 선물이다.

지금부터 공간을 사랑하는 여행자의 도시로 당신을 초대한다. 세계의 다양한 보물을 찾아 떠날 준비가 되었는가? 공간에 대한 애정이 담긴 따듯한 디자이너의 시선을 따라 세계 각국의 공간을 함께 탐색해 보자.

범례
서적 표기 : 『 』
영화, 음악, 미술, 뮤지컬 표기 : 〈 〉
영문 표기 : ()

※ 이다교 작가는 자신의 블로그를 통해 책에 소개된 건축가와 그의 작품을 자세하게 소개하고 있습니다. 작가 소개에 첨부된 QR코드를 통해 건축가에 대한 더 많은 정보를 만나 보시기 바랍니다.
블로그 : **공간 읽어주는 여자**(https://blog.naver.com/dagyolee)

Contents

Part 1
낯선 도시의 자유로운 이방인

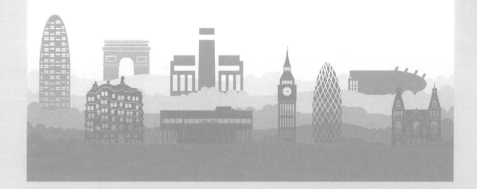

Part 2

건축과 예술로 위로하는 아름다움

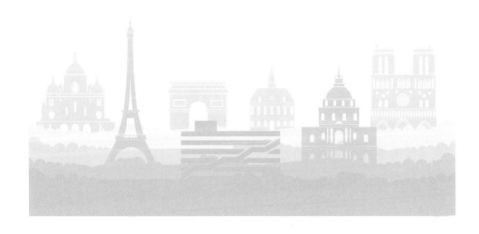

Part 3
비우고 채우는 성찰의 질문들

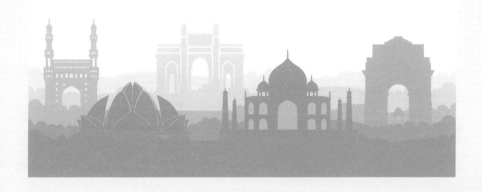

Part 4
사랑을 속삭이는 붉은 잿빛의 도시

Part 1

낯선 도시의 자유로운 이방인

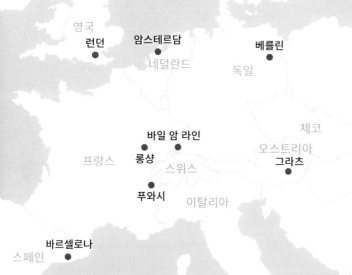

영국
런던

암스테르담

베를린

네덜란드

독일

체코

바일 암 라인

오스트리아

프랑스
롱샹

스위스

그라츠

푸와시

이탈리아

바르셀로나

스페인

EUROPE

intro

자유의 도시 유럽

내가 누구인지 알게 되면 나는 자유로워질 것이다.

– 『투명 인간』 랄프 엘리슨 –

혹독한 직장 생활 후 삶의 변화가 필요하던 이십 대의 끝자락에 도시 생활에 지쳐 무기력에 빠져 있었다. 방황의 연속이었다. 건조한 마음을 적셔줄 샘물이 필요했다. 도시 생활에 적응하지 못하는 이방인의 마음을 위로하는 것은 5평 남짓한 방에서 보던 영화와 책이었다. 해외여행이라고는 가까운 나라 일본이 전부였던 나에게 유럽 여행은 계획에 없던 도전이었다. 여기만 아니면 된다는 공허함, 어디론가 아무도 모르는 곳으로 옮겨가고 싶다는 갈망. 그렇게 바쁘게 살던 어느 날 영화 한 편이 나를 깨워 때늦은 유럽 여행을 시작하는 계기가 되었다.

2008년에 개봉한 영화 〈어크로스 더 유니버스(Across the Universe)〉는 비틀스의 음악 33곡을 바탕으로 만든 실험적인 음악 영화다. 영화가 시작되면서 한 남자가 바람이 부는 바닷가에 앉아 카메라를 직시한다. 그는 비틀

스의 히트곡 〈걸(*Girl*)〉을 부르고 있다. 그의 강한 끌림은 앞으로 전개될 이야기 속 시퀀스를 함축하고 있다.

1960년대를 배경으로 영국의 리버풀 조선소에서 일하는 주드는 한 번도 만나본 적 없는 아버지를 찾아 뉴욕으로 떠난다. 새로운 도시에서 만난 맥스와 우정을 쌓고 그의 여동생과 사랑에 빠진다. 도시의 이방인으로 정착하며 살아가는 청춘의 사랑 이야기이지만, 도시에서 벌어지는 언론의 자유와 미국 시민권의 반전시위에서부터 베트남 전쟁까지 사회적 격동기를 자연스럽게 그리고 있다. 노동계급의 영국 청년 주드가 뉴욕이라는 새로운 도시에서 맞이하는 복잡한 내면은 비틀스의 음악과 뮤직비디오의 환상적인 영상미로 더욱 깊이

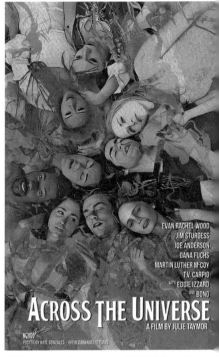

영화 〈Across the Universe〉(2008) 포스터

있게 그려진다. 주드의 차가운 어둠 속에서 희망을 이야기하는 영화는 다행히도 따뜻한 결말을 예견하며 행복을 선물한다.

줄리 테이머 감독의 미국 영화지만 그 배경은 비틀스의 노래와 주인공인 영국 청년 주드다. 비틀스의 노래 속 가사를 통해 이야기를 구성하여 만든 가상의 스토리다. 주인공의 이름 주드는 비틀스의 노래 〈헤이 주드 (*Hey Jude*)〉에서 따왔을 것이다. 주인공 역의 짐 스터지스로 인해 가슴앓이를 오랫동안 하게 만든 영화를 떠올리며, 영화만큼이나 자유롭고 아름다

운 유럽의 거리를 상상했다.

| 여행, 그 여정의 시작 |

당시 유로가 한화 2,000원에 육박하던 때 유럽 여행 계획을 짰다. 부담스러웠지만 절실함으로 인해 떠나야만 했다. 여행의 목적은 사람마다 다르지만, 여행의 키워드는 자유를 찾아 떠나는 현대건축 테마 여행이었다. 보고 싶은 건축물과 머물고 싶은 도시를 추려 유럽 지도에 동선을 그리고 시간과 날짜를 맞춰 한국에서 미리 열차를 예약했다. 런던을 시작으로 파리에서 끝나고, 경유하는 홍콩에서 일주일을 머물로 한국으로 돌아오는 일정이다. 한국을 떠나 이렇게 먼 곳으로 여행을 시작하는 데는 큰 용기가 필요했다.

여행은 준비할 때부터가 시작이라고 했던가? 오랜만에 어린아이처럼 들떠 있었다. 잊고 지냈던 동심이었다.

해리 포터를 만나 호그와트에 가야지.
어쩌면 피터 팬과 팅커벨이 사는 네버랜드가 있을지도 몰라.
알프스에서는 하이디처럼 행복하겠지?
맞아, 귀여운 곰돌이 푸도 있잖아.

어릴 적 읽은 동화 루이스 캐럴의 『이상한 나라의 앨리스』처럼 환상과 호기심이 나를 들뜨게 했다. 새롭고 낯선 도시에 떨어져 기분 좋은 두려움

과 모험심으로 가득했던 마음은 앨리스의 동심처럼 순수했다. 그 무언가가 이끄는 듯 이상한 끌림이었다. 그렇게 동화 속 이야기의 순수한 동심과 청년 주드의 복잡한 내면 그리고 자유를 위해 격동의 시대를 겪은 젊은 청춘의 복잡한 감정으로 자유를 찾아 유럽으로 떠났다.

지금도 책장 한 구석에는 빛바랜 일기장이 한 권 있다. 이야기가 뭐가 그리도 많은지 A4용지 크기의 일기장은 배가 불러 백과사전처럼 무겁다. 유럽 여행의 추억이 고스란히 담겨 있는 46일간의 여행일지는 엽서, 손 스케치, 마른 꽃잎, 입장권, 안내장 등 얼마나 소중했는지 정성껏 스크랩되어 있다. 그렇게 14년을 간직해 왔다. 팍팍한 도시에서 자유를 찾아 안간힘을 다해 떠났던 아름다운 유럽의 도시가 파노라마처럼 펼쳐진다.

버려지는 도시에 생명을 불어넣어 새로운 문화를 창조한 수많은 건축가를 만났다. 빛, 색, 다양한 선을 통해 느낀 공간의 미학이 딱딱한 감성을 깨웠다. 예술가의 작품에서 얻은 영감은 삶에 소중한 자양분이 되었다. 우리는 각자가 자기 삶을 짓는 예술가들이지 않은가? 수많은 문학과 영화 속 거리를 거닐며 느꼈던 사상과 철학도 의식 성장에 소중한 열매로 남았다.

여행은 뜻하지 않은 곳에서 행운을 만날 수 있고 자신의 선택과 의지로 행복을 누릴 수도 있다. 지금을 사는 이 도시는 더 이상 차가운 회색빛이 아니다. 지금도 지구 반대편에 사는 그들과 교감하며 따듯한 도시의 공간을 여행하듯 즐긴다. 자유를 찾아 떠났던 유럽 여행은 그렇게 일기장이 되어 내 마음속에 깊숙이 들어와 나의 주변을 맴돈다. 유럽 여행은 나라 밖의 도시에서 살게 되었던 3년이라는 긴 여정의 시작이 되고 있었다.

그때는 몰랐지만….

세상에 뿌려 놓은 나의 보물을 찾아서
London

| 마법의 주문으로 시작된 여행 |

칠흑같이 어두운 공간, 음산한 정적만이 흐르는 낯선 곳에 덩그러니 홀로 남았다. 낙엽이 흔들리는 소리도, 사람의 체취조차도 느낄 수 없는 곳. 발아래 머무는 뿌연 안개만이 공기의 미세한 흐름을 알려준다. 도대체 여기는 어디란 말인가? 길을 잃었다. 조심스럽게 한 발 한 발 용기를 낸다. 그 순간 갑자기 펼쳐지는 수천 개의 황금빛 촛불. 언제부터 이곳을 밝히고 있었는지 녹아내린 누런 촛농은 거대한 촛대와 한 몸이 되어 있다. 불안함에 요동치던 심장이 멈추고 아스라이 들리는 피아노 선율….

한 남자가 나에게 다가와 속삭인다.

> "눈을 감고 너의 가장 어두웠던 꿈에 투항하렴.
> 네가 알고 있던 삶의 생각을 모두 지워봐.
> 눈을 감고, 너의 영혼이 솟구쳐 오르게 하렴.

넌 이제 전에 살아본 적 없던 삶을 살게 될 거야.

……

네 마음이 낯설고 새로운 여행을 시작하게 그냥 두거라.

네가 알던 세상의 생각들은 모두 버려.

너의 영혼이 네가 갈망하던 곳으로 데려다줄 테니.

그래야만 네가 내게 속할 수 있단다…"

그 영혼의 소리가 몸속을 타고 들어와 알 수 없는 강한 힘을 남기고 사라진다. 세상의 가장자리 어디쯤 낯선 이방인처럼 숨죽이며 살아가는 그는 모든 것을 보고 있지만 자신을 드러내지 않는다. 하얀 가면 속에 숨겨진 그는 무척이나 나와 닮아 있었다. 멋들어진 페르소나 가면에 감춰진 고독과 쓸쓸함. 진정한 나를 드러내지 못하고 결국 지구 반 바퀴를 돌아온 나. 팬텀이 크리스틴에게 들려주는 감미로운 목소리는 사랑을 갈망하는 어린아이와 같았다. 내 자신이었다. 그것은 나에게 거는 마법의 주문처럼 앞으로 펼쳐질 여행에 대한 예언이었다.

이곳은 웨스트 엔드에 위치한 '여왕 폐하의 극장(Her Majesty's Theater)'이다. 1705년부터 이 자리를 지키고 있던 극장이라니 가늠조차 할 수 없는 긴 시간의 여백을 지나 1986년 런던에서 초연되었던 〈오페라의 유령〉을 감상하는 것으로 여행은 시작되었다. 그 후로도 뮤지컬의 잔상은 끈질기게 나를 따라다녔다. 영혼을 쏟아내는 무시무시한 크리스틴의 가창력에 전율했고, 라울과 크리스틴을 떠나보내는 팬텀을 보며 모두가 한마음으로 울었다. 이야기마다 자유자재로 변하는 거대한 무대장치와 샹들리에는 신

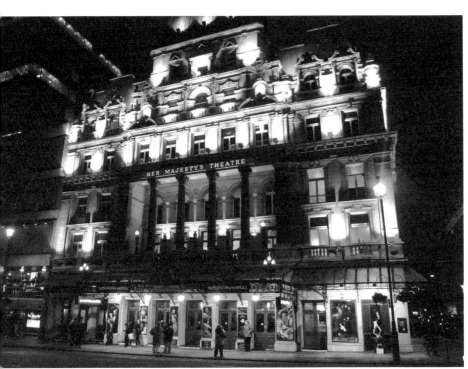

여왕 폐하의 극장(Her Majesty's Theater)

이 만들어 놓은 다른 세상이었다. 그가 들려준 이야기를 되새기며 현실 세
계로 돌아온 나는 런던의 밤거리를 걷는다.

도시의 이글거리는 불빛을 따라 템스강으로 나왔다. 가까이서 감상하
는 강변 언저리는 비행기에서 내려다본 모습보다 더 화려하고 밝다. 붉은
눈빛을 강렬하게 쏘아대는 런던아이(London Eye). 화려한 조명에 더욱 고혹
적인 몸을 드러내는 빅벤과 국회의사당. 입체적인 조명 아래 금가루를 쏟
아내고 있는 템스강의 황홀한 모습. 나를 유혹한다. 아직도 오페라의 지하
세계에서 빠져나오지 못한 것인지 뮤지컬의 여운에 그저 나 자신을 내던

진 채 런던의 유혹에 다시 빠지고 말았다.

'어쩌면 세상에는 내가 알지 못했던 보물이 숨어 있을지도 몰라….
내가 원하는 것은 무엇일까?
어디서부터 찾아야 할까?'

마법에 걸린 사람처럼 혼자 중얼거리며 한참 넋을 놓고 있던 찰나, 코끝에 살랑대던 바람이 세차게 변하더니 몽롱한 나를 깨운다.

| 고혹미와 세련미를 품은 도시 |

끼룩끼룩~~~. 내가 방금 들은 소리는 뭐지? 바다에서나 들리는 갈매기 소리가 왜 내 귀에 들리는지. 런던은 바다와 멀리 떨어져 있는데…. 꿈을 꾸고 있나? 꿈이 아니었다. 런던에는 갈매기가 산다. 그렇게 우렁찬 소리와 함께 런던의 아침이 밝았다. 본격적인 도시 탐색의 시작이다. 지하철을 타고 타워브리지로 향했다. 1863년 개통한 세계 최초의 지하철. 런던의 지하철은 언더그라운드(*underground*) 또는 튜브(*tube*)라고 부른다. 160년 전 첫 지하철 운행이라니…. 오래된 지하철이라지만 생각보다 많이 낡아 보이지는 않았다. 한국의 지하철에 비해 아담하고 동글한 모양이 정말 튜브 속에 있는 듯하다. 미국식 영어에 익숙해져 있는 나는 모든 것이 낯설고 신기할 뿐이다.

런던의 상징인 빨간 이층버스가 도로를 달린다. 어젯밤 보았던 빅벤,

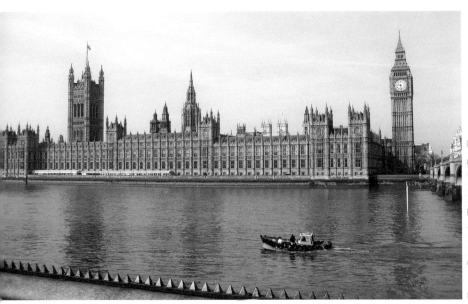

템스강에서 바라본 국회의사당부 빅벤

국회의사당을 지나 역대 영국의 왕들이 잠들어 있는 웨스트민스터 사원과 세인트 폴 대성당, 버킹엄 궁전까지…. 수많은 고건축물이 대영제국의 역사를 이야기하듯 웅장하게 서 있다. 갑옷을 입고 방패를 든 전사들이 말을 타고 달려 나올 듯 압도적인 기세에 눌려버린다. 빅벤 시계탑 속에 회중시계를 든 흰토끼가 숨어 있지는 않을까? 어디선가 해리포터가 빗자루를 타고 템스강 다리 위를 날아다니지는 않는지. 사방에 보이는 고풍스러운 건물들이 나의 유치한 상상을 받아 주고 있었다.

드디어 타워브리지에 도착했다. 우아하고 고혹적인 타워브리지 앞에 런던의 유서 깊은 궁전 런던탑이 깃발을 휘날리며 서 있다. 그 옆으로는 현대 건축 기술을 자랑이라도 하듯 높은 현대식 빌딩이 모여 있는 지역 '시

티 오브 런던'이 나의 눈을 사로잡는다. 영
국을 대표하는 건축가 리처드 로저스(Richard
Rogers)의 묵직한 로이즈 빌딩과 가볍고도
투명한 노만 포스터(Norman R. Foster)의 런
던시 청사와 30 세인트 메리 엑스 빌딩(The
Gherkin : 거킨 빌딩)도 둘러본다.

　이처럼 1,000년이 넘은 고건축물과 현
대건축물이 절묘하게 어울리는 도시가 또
있을까. 영국이 지극히 엄격하고 보수적일
것 같지만 도시에 과감하게 허용되는 현대
건축물들을 보고 있으면 나라의 포용력에
감탄이 절로 나온다. 이것이 시대를 앞서는
건축물을 품는 런던의 매력이다. 거리를 걷

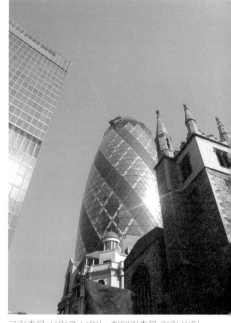

고건축물 사이로 보이는 현대건축물 거킨 빌딩

다 보면 신사의 나라답게 고전적인 품위와 자유로운 도시의 모습에 유럽
에 발을 들였다는 실감이 들었다.

| 버려진 공간이 만드는 놀라운 문화 |

　흥미 있는 건축물이 많은 런던에서 그래도 나의 마음을 사로잡는 건축
물은 단연 테이트 모던(Tate Modern)이다. 2000년의 밀레니엄을 기리는 프
로젝트에 노만 포스터가 설계한 타워브리지를 지나 드디어 기다리던 테이
트 모던에 도착했다. 공간이 어떻게 재생되어 새로운 문화를 만들 수 있는

지를 잘 보여주는 테이트 모던은 런던을 여행하는 여행자라면 꼭 들르는 곳이다.

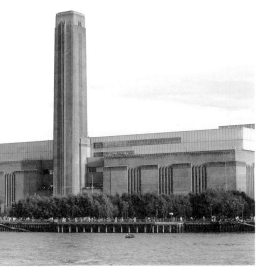

테이트 모던 갤러리

헤어초크 & 드 뫼롱(Herzog & de Meuron)은 20여 년간 도시에 버려져 방치되어 있던 뱅크 사이드 화력 발전소를 멋진 현대 미술관으로 재탄생시킨 건축가로 많은 호평을 받았다. 역사의 시간성을 지닌 공간을 그대로 보존하면서 새로운 공간을 창조하는 작업이 쉽지만은 않았을 것이다. 공간을 어떤 용도로 재생할 것인지 정확하고 대중적인 목적과 호소력이 있어야 한다. 2000년에 개관한 테이트 모던은 현재 런던을 대표하는 현대미술 문화의 상징으로 효자 노릇을 톡톡히 하고 있다. 도시의 사람들에게는 여유와 휴식을 주고, 여행자들에게는 다양한 문화를 즐길 수 있는 소중한 공간으로 재탄생했다. 기존의 지루한 박물관과는 다르게 경쾌하고 개방적인 분위기가 젊고 자유롭다. 이렇게 버려진 공간을 활용하는 것을 '공간 업사이클링'이라고 한다. 공간의 재활용과 현대미술이 만나 문화의 장이 되어 도시의 사람들에게 많은 혜택을 주고 있다. 그 인기로 인해 2016년에는 데이트 모던 2가 추가로 지어졌다.

런던은 박물관이나 미술관 등 문화 공간에 대한 배려가 큰 도시다. 특

별 유료 전시가 있지만 대부분은 입장료가 없다. 대신 입구마다 'please donate(기부해 주세요)'라는 문구를 자주 볼 수 있다. 미술관에 앉아 세상을 움직였던 수많은 예술가의 진품을 감상하며, 고사리손으로 그림을 그리는 아이들을 보고 있으면 그저 부러울 뿐이다. 모두가 누릴 수 있는 예술 문화가 나라의 교육인 셈이다.

처음 발을 딛은 곳은 1층이다(참고로 유럽의 1층은 한국의 2층으로, 층별 표기가 한국과는 다르다). 내부로 들어서면 해체주의(Deconstruction) 그림을 보는 듯한 독특한 천장의 숍이 나온다. 그 옆으로 웅장한 보이드 공간이 있다. 길이 155미터, 높이 35미터, 폭 23미터에 달하는 거대한 공간은 과거 발전소의 터빈을 돌리던 공간이다. 그래서 이름도 터빈 홀이다. 이 거대한 공간은 다양한 크기의 설치 미술을 쉽게 운반할 수 있고, 자유로운 설치도 가능하다. 시즌마다 기발하고 독특한 기획전시가 열리며 관람객의 참여와 체험을 유도하는 공간으로 활용도가 높다.

물방울 떨어지는 소리와 기계음이 청각을 자극한다. 터빈 홀로 내려오니 천장까지 닿을 듯한 거대한 거미 한 마리가 나를 잡아먹을 기세로 서 있다. 프랑스 조각가 루이스 브루조아의 작품 〈마망(Maman : 엄마)〉이다. 무서운 모습과는 달리 작가가 스무 살이 될 무렵 돌아가신 어머니를 생각하며 모생애를 표현한 작품으로 가까이서 보면 많은 알을 품고 있는 거미의 배를 작품 아래에서 바로 올려다볼 수 있다. 압도적인 크기에 눌려 그 자극 속에서 감상하니 공간의 스케일이 작품과 대비되어 더욱 웅장하게 느껴진다.

2층부터 4층까지는 상설 전시관이다. 층별로 전시관 입구 벽면에는

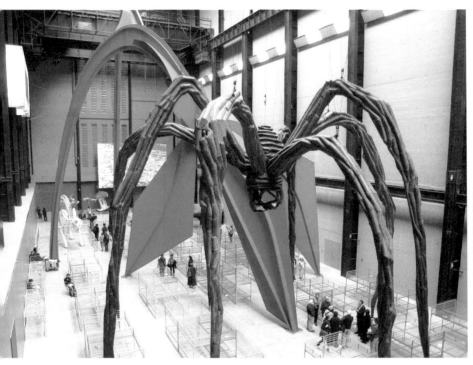

터빈 홀에 전시된 루이스 부르조아의 작품

전시와 관련된 다양한 단어들이 자유롭게 적혀 있다. 지도와 전시 내용, 아티스트들을 소개하는 터치스크린도 있어 편하게 관람할 수 있다. 주제별로 나눠진 공간에서 2층 '시와 꿈(Poetry and Dream)'은 초현실주의 작품을, '소재(Material Gesture)'는 1940~50년의 유럽과 미국의 회화나 조각 작품을 감상할 수 있다. 3층은 작은 카페와 전망대가 있어 잠시 휴식을 취할 수 있다. 주로 특별 전시가 열린다. 4층 '흐름(States of Flux)'은 큐비즘 & 입체파 등 20세기 초반 작품들을 만나 볼 수 있으며, 에너지와 프로세스(Energy and Process)는 자연과 변화라는 주제를 작품화한 예술가들의 작품을 감상

할 수 있다.

에스컬레이터 홀 바닥은 단 차이가 있어 벤치 또는 전시 관람석으로 이용하거나 넓은 공간에 영상 박스 스테이지를 만들어 공간 속에서 또 다른 공간으로 이동하는 재미도 있다. 층별로 올라가면서 터빈 홀을 바라보니 거대한 거미 주변에 모여 있는 사람들이 개미처럼 작아 보인다. 카페테리아에서 바라본 템스강은 밀레니엄 브리지와 세인트폴 성당이 아름답게 어우러지는 경치를 감상할 수 있다. 과거와 현재가 공존하는 모습이 눈 앞에 펼쳐지니 영국의 자부심이 느껴진다.

미술관의 묘미는 아트숍에 있다. 테이트 모던에는 3개의 샵이 있는데 지상층 터빈 홀의 대형 메인 숍, 작은 소품을 판매하는 1층 리버 숍, 그리고 기획 전시 관련 도록과 용품을 판매하는 3층 전시 숍이다. 지상층 메인 숍은 300미터가 넘는 긴 책장이 있다. 미술, 패션, 사진, 영화 등 다양한 예술 서적들이 주제와 작가별로 판매되고 있다. 긴 여행 중에 어떻게 들고 다니려고 했는지 묵직한 테이트 모던의 핸드북을 사버렸다.

| 미국보다 늦었던 영국의 현대미술 |

영국의 대중문화와 패션은 과거 다른 나라보다 앞서 있지만, 현대미술이 대중의 관심을 받은 것은 1990년대 이후다. 현대미술만큼은 미국에 비해 늦은 셈이다. 과거 영국의 미술관이나 박물관은 서양의 오랜 역사를 다루는 고대에서 근대까지 시대적 전시가 많았다. 특히 나라의 지원금이 줄면서 신진 작가들에 대한 지원금도 줄었다. 영국의 젊은 작가들은 사회제

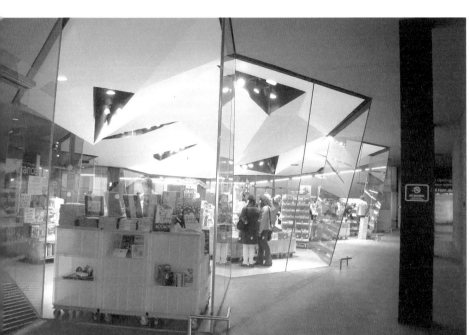

아트숍에는 다양한 굿즈가 판매되고 있다

도에 의존하지 않고 스스로 조직한 작은 전시를 열면서 1980년대부터 활
발하게 활동하기 시작한다.

　당시 영국 미술계의 대표 컬렉터인 찰스 사치(Charles Saatchi)는 미국의
현대 미술 작품들을 들여와 사치 갤러리에서 많은 전시회를 열었다. 영국
의 신진 작가들은 미국의 팝아트나 미니멀리즘 등을 자연스럽게 받아들이
면서 영감을 받아 많은 작품을 내놓았다. 현대 미술의 악동 데미언 허스트
(Damien Hirst)나 트레이시 에민(Tracey Emin) 등 독창적인 신진 작가들이 대중
의 관심을 받으면서 영국의 현대미술은 급물살을 타기 시작했다. 미국의
자유로운 미술 문화를 받아들이고 영국의 독특한 현대미술 문화를 만들어

미국과 함께 세계의 현대미술을 이끄는 나라로 성장하게 되었다. 그 성장 속에서 많은 지원에 힘입어 도시 문화공간의 확장과 동시에 현대미술의 자부심을 지키고 있다. 테이트 모던이 현대 미술을 미국에서 영국으로 옮겨 놓은 것이다. 버려진 도시 공간의 시간과 동시대 현대미술의 성장이 맞물려 도시의 새로운 문화가 그려지고 있다.

잔디밭으로 나와 커피 한 잔하며 여유를 즐겨본다. 런던 날씨는 비가 많이 내린다는데, 그 말이 무색하게 너무나 화창한 날씨가 계속 이어진다. 여행의 날씨 운을 준 하늘에 감사하다. 런더너들은 이렇게 맑은 날이면 밖으로 나와 햇볕을 한몸에 받는단다. 역시나 비가 오락가락하는 흐린 날이 많아서다. 비 내리는 런던에서 트렌치코트를 입고 멋쟁이 우산을 쓰고 다니는 사람들을 보고 싶었지만, 사실 런더너를 포함해 유럽인들은 우산을 잘 쓰지 않고 비를 맞고 다닌다.

유난히 붉고 둥글던 태양이 제 할일을 다한 듯 나뭇가지 사이로 모습을 감추기 시작한다. 하늘에는 히스로 공항의 위치를 알리듯 비행기들이 흰색 분필로 그림을 그려 온통 직선의 구름뿐이다. 숙소로 돌아오는 길에 하이드 파크(Hyde Park)에 들렀다. 런던의 중심부에 있는 가장 큰 공원이다. 벤치에 앉으니 잔디의 상큼한 풀 냄새가 살랑살랑 바람을 타고 코끝에 머문다. 도시의 중심이라는 것을 잊게 만드는 자연의 품이 내 집처럼 편안하다.

켄싱턴 파크(Kensington Park) 방향으로 좀 더 걸으니 피터 팬이 피리를 불고 있다. 반바지 차림에 맨발로 금방이라도 가볍게 날아갈 듯 서 있는 동상의 모습이 사실적이다. 이곳이 네버랜드구나! 금세 하늘에는 붉은 노

을과 하얀 구름이 그 경계를 붓으로 지운 듯 그러데이션의 화폭이 펼쳐진다. 한적함이 스민 공원의 잔디를 찬찬히 밟으며 자연이 주는 아름다운 풍경을 감상한다.

저물어가는 런던의 하루가 아쉬워 작은 펍에 들렀다. 피시 앤드 칩스와 에일 한 잔을 마시며 런던의 펍 문화를 가볍게 즐겨본다. 바삭한 튀김옷을 한입 베어무니 탱글탱글한 생선 살이 씹힌다. 살짝 술기운이 올라온 기분 좋은 밤이다.

헤어초크 & 드 뫼롱
Herzog & de Meuron(1950~)

스위스의 듀오 건축가. 건축 재료의 물성을 활용한 순수주의와 공학적 기술을 이용한 혁신적인 건축 표현. 더욱 정교하고 세련된 디자인으로 진보하는 건축을 구현. 프리츠커상(2001), 영국 왕립건축가협회 금메달(2007)

| 주요 작품 |
영국 런던 테이트 모던 미술관(2000, 2016)
중국 베이징 2008 올림픽 주경기장(2008)
독일 뮌헨 알리안츠 아레나 경기장(2005)
일본 도쿄 프라다 아오야마(2003)

노만 포스터
Norman R. Foster(1935~)

영국을 대표하는 건축가로 귀족 작위를 받음. 끊임없이 진보하는 하이테크 건축의 선두자로 기계 미학 모더니스트. 프리츠커상(1999), 왕립 건축가협회 금메달(1983), 미국 건축사협회 금메달(1994)

| 주요 작품 |
영국 런던 커킨빌딩(2004)
영국 런던 시청사(2002)
독일 베를린 국회의사당(1999)
홍콩 HSBC 홍콩 상하이은행(1985)

아름다운 운하가 도시를 감싸고
Amsterdam

런던 여행을 마치고 드디어 암스테르담으로 향하는 길. 배에 오르기 전 여권 검사를 한다. 감독관이 웃으며 말을 건네지만, 네덜란드어? 알아듣지 못해 당황스러웠다. 유로라인 버스가 큰 배로 들어간다. 이야기하는 사람, 노래를 부르는 사람, 잠을 자는 사람, 술 마시는 사람…. 다양한 사람들이 서로 다른 언어를 말하며 뒤섞여 있다. 암스테르담은 도시 인구 중 절반이 이민자라던데 그 말이 실감 난다.

두 시간이 채 안 되었을 때쯤 네덜란드에 도착했다. 런던과는 전혀 다른 분위기의 암스테르담. 지반이 약해 지하철이 없는 줄 알았는데 노선을 많이 만들 수 없지만, 중앙역과 연결되어 있다고 한다. 1889년에 개통한 암스테르담 중앙역은 도시의 모든 트램이 지나고, 유럽 곳곳으로 향하는 열차들이 정차하는 네덜란드의 대표 철도역이다.

밖으로 나오니 동화책에나 나올 법한 고풍스러운 중앙역 역사가 웅장하게 서 있다. 아름답고 이국적이다. 바로 앞에 펼쳐진 넓은 운하는 유람선을 타려는 사람들로 붐빈다. 그 앞으로 파란 트램이 지나간다. 국토의 2/3

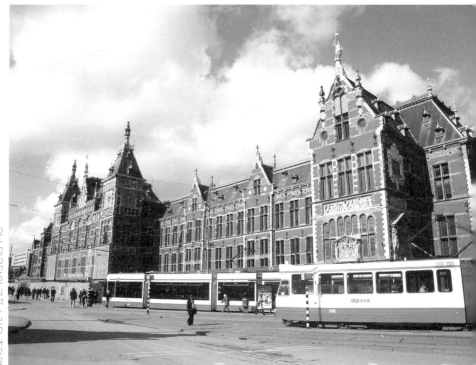

암스테르담의 고풍스러운 중앙역

가 해수면보다 낮은 나라. 아직도 왕이 존재하는 나라. 드디어 네덜란드에
왔다. 지도에서 보면 암스테르담은 큰 부채꼴 모양의 운하가 도시 전체를
감싸고 모세혈관처럼 작은 운하와 수로가 사방으로 뻗어 있다. 북유럽의
베네치아라고 불리는 네덜란드의 수도이자 100킬로미터 이상의 운하가 있
는 도시다. 운하는 지난 2010년 유네스코 세계유산으로 등재되었다.

운하는 16세기 말에서 17세기 초까지 진행되었던 항구 도시 건설 프
로젝트의 결과물이라는데, 그래서인가? 귀족의 운하라는 뜻의 헤런 운하,

왕자의 운하라는 뜻의 프린선 운하, 황제의 운하라는 뜻의 케이저르 운
하…. 운하 이름도 참 거창하다. 90여 개의 섬과 1,500개의 다리가 있는
암스테르담은 암스텔강에 둑을 만들어 형성된 도시다. 그래서 이름도 '암
스텔강의 댐'이라는 뜻에서 유래했단다. 물의 나라답다. 설레는 마음으로
좀더 깊숙한 시가지로 발걸음을 옮겨본다.

　역시나 네덜란드 특유의 아담한 건축물이 옹기종기 사이좋게 붙어 있
다. 빽빽한 책꽂이에 억지로 책을 끼워 넣은 느낌이랄까? 박공널(삼각형) 모

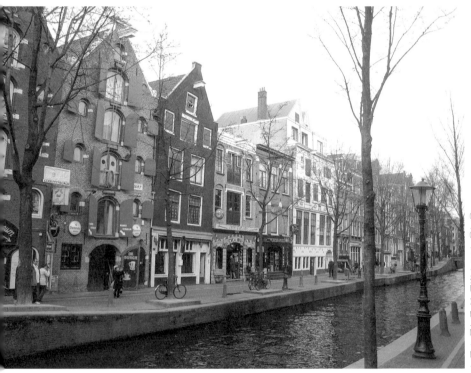

옹기종기 모여 있는 옛 건축물과 운하

양의 귀여운 지붕은 몽당연필을 깎아 놓은 듯 알록달록한 창문과 잘 어울
린다. 동화 속 마을 같다. 옛 건물이 폭이 좁은 이유는 건물 면적에 따라
세금이 부과되었기 때문이란다. 17세기는 네덜란드가 한창 호황을 누리던
시대였다. 많은 사람이 운하 주변에 집을 지으려고 하자, 건물이 5층 이상
이거나 폭이 8미터 이상 그리고 창이 많으면 엄청난 세금을 부과했단다.

아담하고 작은 건축물이라 하더라도 고딕, 르네상스, 고전주의에서 근
대 건축물까지 수많은 건축 양식이 꼼꼼하게 숨어 있다. 건물 꼭대기마다
달린 도르래가 인상적이다. 집이
좁아 가구나 짐을 옮길 때 사용하
기 위함이란다. 운하를 따라 나란
히 정박해 있는 보트 옆으로 순백
의 백조 한 쌍이 유유히 지나간다.
참으로 운치 있는 도시구나! 어느
곳을 보아도 엽서 사진에나 나올
법한 아름다운 뷰가 끊임없이 펼
쳐지니 피곤함이 가시면서 배낭까
지 가볍다. 여행 예감이 좋다.

한참 도시의 매력에 빠져 있
을 때쯤, 이 좋은 기분을 살짝 거
슬리게 하는 것이 있었으니…. 저
것은 화장실? 남성용인가? 왜 운
하 옆에 암모니아 냄새가 풀풀 풍

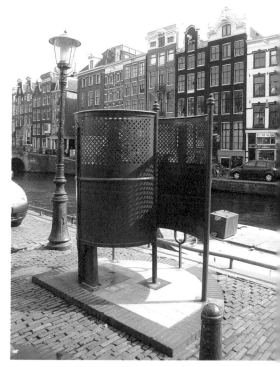

운하에 설치되어 있는 무료 화장실

기는 개방형 화장실이 떡하니 서 있는지. 어떤 화장실은 정화조도 없이 운하로 흘러 들어가고 있는데, 그 옆으로 하얀 백조가 또 헤엄쳐 간다. 내가 지금 무엇을 본 것일까? 충격의 여운이 가실 때쯤, 거리의 분리대까지 남성 성기 모양이다. 순간 낯선 모습에 방향 감각까지 잃어버린 나는 거리를 헤매고 있었다.

마침 친절하신 아주머니 한 분이 다가오시더니 함께 걸으며 숙소의 위치를 안내해 주신다. 그런데 느닷없이 이번에는 운하 주변의 골목골목 빨간 조명 아래 화려한 란제리를 걸친 도발적이고 관능적인 여자들이 보인다. 쇼윈도의 마네킹처럼 포즈를 취하고 서 있다. 음흉스러운 눈빛이 나와 마주치는 순간, 인사까지 한다. 쿨 하신 아주머니는 아무렇지 않은 눈치다. 홍등가 깊숙한 골목에 내가 묵을 기독교 재단에서 운영하는 호스텔 숙소가 있다. 참 아이러니하지 않은가?

사실 모든 유럽의 화장실은 유료지만 특히 암스테르담은 노상 방뇨 벌금도 꽤 높다고 한다. 특히 마약이 합법화된 환락의 도시 암스테르담은 운하에서 소변을 보다가 물에 빠져 죽는 사람이 꽤 있단다. 대부분 약과 술에 취해 차가운 운하에 빠져 심장마비로 죽는다는데, 그래서 운하 근처에 무료 화장실이 많다고 한다. 화장실 문화는 우리나라가 최고인 듯.

네덜란드는 5g 미만의 마약 복용이 허용된다. coke가 이곳에서는 코카콜라가 아닌 마약이다. 마약을 살짝 공기 중에 뿌려 기분 좋게 해주는 카페까지 있다고 하니. 성진국이라 불리는 네덜란드는 매춘도 합법이다. TV에서 유흥업소 광고도 나올 정도다. 타국의 남자들이 꼭 한 번은 오고 싶어 하는 나라라고…. 어찌되었든 암스테르담의 알몸이 고스란히 드러난

퇴폐 문화는 관광 문화로 당당히 자리잡고 있다.

| 몽상가들이 꿈꾸던 실로담 |

네덜란드 하면 튤립, 풍차, 치즈, 나막신, 하이네켄, 히딩크의 고향 정
도로 알고 있지만, 유럽에서 가장 비범하고 실험적인 건축물이 많은 현

레고 장난감을 쌓은 듯 재미있는 실로담

대 건축물의 전시장이다. 특히 항만의 도시답게 강 근처에는 진보적인 건축물이 꾸준히 지어지고 있다. 숙소에서 짐을 풀자마자 수상 아파트 '실로담(Silodam)'으로 갔다. 넓은 강변에 둥둥 떠 있는 듯한 실로담은 마치 컨테이너를 켜켜이 쌓아 놓은 화물선처럼 보였다. 층마다 색상도 다양하다. 2002년에 완공된 실로담은 'Housing Silo in Amsterdam'의 약자다. 주거 공간뿐만 아니라 업무 공간과 상업 공간, 공공 공간 등 다양한 기능의 공간들이 있는 복합 주거아파트다. 과거 에이(IJ) 수로에 딸린 항구가 조금씩 그 기능을 잃어가면서 정부는 주택 부족 문제를 해결하기 위해 1980년대부터 항만의 서쪽을 도시 개발 구역으로 지정했다.

해수면보다 낮은 땅을 가진 나라답게 실험적이고 도전적인 계획이다. 디자인은 네덜란드를 대표하는 MVRDV가 맡았다. '데이터로 새로운 건축을 꿈꾸는 몽상가'로 불리는 델프트공대 출신 3명의 건축가들이 설립한 회사다. 실로담은 겉으로 보기에는 10층으로 된 단순한 박스 형태이지만, 치밀한 데이터와 계산으로 만들어진 결과물이다. 항만에 떠 있는 구조로 건축 기술과 주변 환경, 기후, 건물의 용도와 법규 등 수많은 자료와 정보가 투입되었다. 1995년부터 진행된 실로담 프로젝트는 2003년까지 8년이라는 긴 시간을 필요로 했다.

시대가 변하듯 사람들의 생활 방식도 다양해졌다. 실로담은 157세대 입주자들의 의견을 최대한 반영하여 만들어졌다고 한다. 147세대는 개인 소유이며, 15세대는 임대 주택이다. 테라스가 있거나, 현관이 개인 공간이 되거나, 출구가 외부에 있는 등 다양한 모습이다. 더 나아가 개인 소유의 내부 공간은 자유롭게 개조할 수도 있다. 한마디로 고객 맞춤형 아파트

다. 15개의 서로 다른 모양의 유닛이 연결되어 있으며, 공간 기능별로 마 감재와 색상 창문의 형태도 다르다. 직사각형의 건축물이 단순하지 않다 는 것은 색색의 레고 장난감을 쌓은 듯 재미있는 입면만 보아도 알 수 있 다. 같은 모양과 색상은 같은 유닛이다.

건물의 아랫부분도 재미있다. 파란색 구조물에 고정된 건물의 하부는 방문객이나 입주자가 보트를 타고 접근할 수 있도록 정박지로 설계되었 다. 실로담은 항구가 끝나는 지점에 있어 주변이 조용하다. 실제로 외부인 의 출입이 많지 않아 입주민들의 유대감이 끈끈한 하나의 마을을 형성하 고 있다. 15개의 자발적인 프로그램이 운영되고 있으며, 실로담 가이드 투 어도 거주민들의 봉사 활동으로 이루어진다.

17세기 네덜란드 제국이 대항해 시대를 열었듯, 그 선조들의 개척 정 신을 이어받은 후손들은 실험적인 건축을 이어오고 있다. 느지막이 시작 된 암스테르담 여행 첫날. 갑작스러운 문화 충격에 당황했지만 고즈넉한 에이수로를 따라 선선히 불어오는 기분 좋은 바람은 하루의 피로를 씻겨 준다. 하늘에는 별빛이 하나둘 반짝인다. 어둠이 내려앉은 항만의 노란 불 빛을 보며 내일은 빛의 화가 렘브란트와 고흐를 만나러 가야겠다는 생각 이 들었다.

MVRDV

네덜란드를 대표하는 3명의 건축가 그룹. 데이터의 시각화와 다이어그램을 활용한 실험적이고 독창적인 작품이 특징. 도시 문제를 해결하고 새로운 건축을 꿈꾸는 몽상가들이라는 별칭. 유럽연합 현대 건축상(2001), 독일 디자인 어워드 금상(2022)

| 주요 작품 |
서울로 7017 스카이 가든(2017)
네덜란드 암스테르담 실로담(2003)
하노버 세계 엑스포 네덜란드관(2000)
네덜란드 암스테르담 워조코 아파트(1997)

죽음의 선, 생존의 선, 영속의 선
Berlin

베를린 하면 수많은 영화가 먼저 떠오른다. 인간 세상을 동경하여 인간이 된 천사 다미엘을 그린 〈베를린 천사의 시〉*(1993)*, 아픔의 시대를 다정한 귀도를 통해 아름답게 그려낸 〈인생은 아름다워〉*(1999)*, '한 번에 두 명을 어떻게 사랑할 수 있을까?'라는 물음을 던졌던 〈글루미 선데이〉*(1999)*, 실화 영화를 찾아보다 알게 된 피아니스트 브와디스와프 슈필만의 〈피아니스트〉*(2002)*, 개봉 25주년 기념으로 2019년에 다시 개봉했던 〈쉰들러 리스트〉*(1994)*까지···.

스티븐 스필버그가 연출한 영화 〈쉰들러 리스트〉에서 빨간 코트를 입은 소녀가 걸어가는 포스터는 아직도 나의 마음을 먹먹하게 만든다. 홀로코스트는 제2차 세계대전 당시 사람이나 동물을 대량 학살하는 끔찍한 유대인 대학살을 의미한다. 영화는 홀로코스트에 저항하는 휴먼드라마인 토머스 케닐리의 소설 『쉰들러의 방주』를 각색한 작품이다.

독일인 사업가 오스카 쉰들러는 강제 노동 수용소에서 1,100여 명의 유대인들을 구해낸 역사적으로 존경받는 실존 인물이다. 그는 독일군 정

영화 〈쉰들러 리스트〉 포스터

보원이었다가 나치 당원이 된 사업가로, 전쟁의 혼란을 틈타 큰 돈을 벌기 위해 폴란드로 온다. 영업과 처세술에 능했던 쉰들러. 나치의 고위층들과 인맥을 쌓고 재력가들에게 투자받아 군납품 물품인 식기 공장을 설립한다. 술과 여자를 좋아하고 오직 돈이 인생의 목적이었던 그는 전쟁 속에서 유대인의 재산을 낚아채며 승승장구한다. 쉰들러의 공장에는 많은 유대인이 일하고 있었다.

며칠 후 유대인 형무소로 끌려가는 사람들. 그는 나치의 무자비한 학살과 인권을 유린당하는 유대인을 보게 된다. 이때 온통 흑백의 화면에서 빨간 코트를 입고 걸어가는 한 소녀…. 그 소녀를 멀리서 내려다보며 양심과 정의에 눈을 뜨기 시작하는 쉰들러. 나치의 야만적인 홀로코스트는 그에게 참을 수 없는 분노를 느끼게 하는 계기가 된다. 그동안 뇌물을 주었던 간부들을 찾아가 고향에서 공장을 세우겠다며, 노동력이 필요하다는 명분으로 수많은 유대인을 구해낸다. 쉰들러 리스트라는 제목은 그가 구하고자 했던 유대인 1,100명의 명단이 적힌 리스트다. 직원들의 생계비까지 책임지던 그는 결국 전쟁이 끝나자 빈털터리가 된다. 하지만 유대인들은 감사의 의미로 그들의 금니를 모아 작은 반지를 만

들어 선물한다. 반지에는 『탈무드』의 글귀가 적혀 있다.

'하나의 생명을 구한 자, 세상을 구한 것이다.'

　더 많은 사람을 구하지 못해 오열하는 리암 리슨의 생생한 연기는 몇 번을 봐도 애처롭고 비통하다. 그 마음에 공감하며 한없이 울었다. 끔찍했던 당시 상황은 흑백의 화면과 함께 비참한 다큐멘터리를 보듯 섬세하게 그려져 있다. 마지막 쉰들러와 유대인들이 들판을 걸어가며 실제 인물들과 겹치는 장면에 드디어 컬러 화면이 등장한다. 실제로 쉰들러의 도움으로 살아남은 사람들의 모임 '쉰들러 유덴'에서는 그가 눈감는 날까지 그의 재정을 책임지며 은혜를 갚았다고 한다. 1974년 10월 9일 그가 타계한 후 유대인들은 쉰들러를 기리기 위해 그의 시신을 이스라엘 시온산으로 모시고 온다. 시온산은 유대인들에게 종교의 중심지이자 다윗왕의 묘가 있는 곳이다. 그는 나치 당원으로는 이곳에 잠들어 있는 유일한 인물이다.

　유대인이던 스티븐 스필버그는 이 영화를 어떤 심정으로 만들었을까? 처음 이 영화를 찍을 때 감독의 가장 큰 바람은 진지한 대화 속에서 사랑이 증오보다 강하다는 믿음을 나누는 것이었다고 한다. 영화의 뜨거운 울림은 나의 기억을 13년 전 애도의 도시 베를린으로 향하게 했다.

| 속죄와 참회의 시간을 지나 위로하는 도시 |

　상쾌한 베를린의 아침이다. 날씨가 너무 춥다. 봄이지만 입김이 모락

홀로코스트 추모비

모락 난다. 베를린은 아직 겨울이 지나가지 않은 듯하다. 추운 날씨를 헤치며 걸으니 폭격 맞은 빌헬름 교회 탑이 나온다. 전쟁의 아픈 역사를 반성하며 치부를 숨기지 않고 드러내는 도시. 독일의 빌리 브란트 총리가 유대인들 앞에 무릎을 꿇었던 진정성 있는 참회의 도시. 베를린이다.

18세기 지어진 베를린의 개선문인 브란덴부르크 문 옆에는 축구장 크기의 유대인 추모 공원이 있다. 관처럼 생긴 직사각형의 콘크리트 상자 2,711개가 다양한 크기로 놓여 있다. 중심부로 깊숙이 들어갈수록 사람의

신장보다 높다. 미로처럼 그 안에
서는 길을 잃을 수도 있다. 유대인
이 수용소에 갇혀 공포를 느꼈을
그날처럼 말이다. 미국 건축가 피
터 아이젠만*(Peter Eisenman)*의 작품
으로 지하에는 사망한 유대인들의
명단과 전시관이 있다. 지난 아픔
을 기억하는 상징물은 아픈 과거
를 피하지 않고 마주함으로써 현
재를 살아가는 우리를 돌아보고
더 좋은 미래를 함께하자는 깊은
의미가 담겨 있다.

유대인 박물관으로 향했다. 과
거의 유대인 박물관은 나치에 의
해 폐쇄되었다가 2차 세계대전이

유대인 박물관 외관의 모습

끝난 후 같은 장소에 다시 문을 열었다. 그 후 세월이 흘러 유대인 건축가
다니엘 리베스킨트*(Daniel Libeskind)*의 디자인으로 2001년 정식 개관하였다.
당시 파격적인 그의 건축 언어를 이해하는 사람은 없었다. 너무나 실험적
이고 난해하다는 이유에서다. 페이퍼 건축가라는 꼬리표를 떼어낸 프로젝
트가 바로 유대인 박물관이다. 이후 그는 세계적인 스타 건축가가 된다.

해체주의 외관은 유대인의 상징 '다윗별'이 기초가 되어 변형된 형태를
보인다. 지그재그 모양의 아연판들이 연결되어 있고, 커터 칼로 난도질한

내부 공간의 복도

것처럼 뒤에서 불규칙적으로 갈라진 사선들은 유대인의 상처를 표현한 듯 깊고 날카롭다. 건축물의 갈라진 모서리 끝에서 그 압도적인 스케일을 느껴본다. 양쪽 깊숙한 사선들 사이에서 파란 하늘이 보이고 하늘로 닿을 수 없을 정도로 건물은 높다. 철창 감옥에 갇혀 한 줄기 빛을 찾던 유대인들의 모습이 떠올라 마음이 무거워진다.

　건축은 유대인이 겪은 고난의 길을 형상화하고 있다. 출입구가 없이 지하 통로를 이용해야 하는 것은 내부로 들어서기 전 관람객에게 마음의 준비가 필요하다는 충고처럼 느껴졌다. 독특하고 파격적인 디자인은 건축

물뿐만 아니라 실내에도 그대로 드러나 있다.

　내부 공간은 여러 개의 계단과 통로, 브리지로 연결되어 있다. 기울어진 벽과 바닥, 불규칙한 창들이 자유로워 보이면서도 산만함이 불편하게 전달된다. 말로 설명할 수 없는 이 감정은 건축가가 의도한 미묘한 떨림일 것이다. 길 위에는 세 갈래의 복도가 펼쳐져 있다. '죽음의 선, 생존의 선, 영속의 선'이다. 전쟁 당시 유대인이 느끼던 죽음의 공포와 생존을 향한 간절한 마음, 그리고 그 잔혹한 순간이 느껴진다. 어두운 길을 따라 무거운 마음으로 조심스럽게 발걸음을 옮긴다. 양 갈래로 전시된 죽음과 생존의 복도를 지나면 영속의 길이 나온다. 사선의 유리창을 통해 눈부신 빛이 강렬하게 들어온다.

　유대인의 대학살을 표현한 홀로코스트 타워는 그 고통을 고스란히 느낄 수 있는 음침하고 어두운 공간이다. 천장에서 새어 나오는 저 빛은 탈출할 수 없는 잔혹한 절망과 혹시 다가올지도 모를 삶에 대한 희망의 양면성을 가진 빛이리라. 감옥에 갇혀 힘없이 바라봤을 가느다란 한 줄기 빛을 통해 그들의 원통한 심정을 간접적으로나마 느껴본다.

　갑갑한 마음을 안고 '공백의 기억'이라는 마지막 전시 공간으로 향했다. 바닥에 깔린 수많은 금속 얼굴은 밟을 때마다 날카로운 소리를 낸다. 유대인의 울부짖는 얼굴 모양을 두꺼운 철판에 하나하나 구멍을 뚫어 둥근 모양으로 만들어 놓았다. 이 작품은 메나쉐 카디쉬만의 〈떨어진 낙엽〉이다. 모두 다른 얼굴을 하고 있다. 살려달라고 비명을 지른다. 고통에 호소하듯 입을 벌리고 있다. 그 밀폐된 공간에서 둥근 철판들을 직접 밟으며 그들의 외침에 귀 기울여 본다. 철판을 밟을 때마다 나는 쇳소리는 자유를

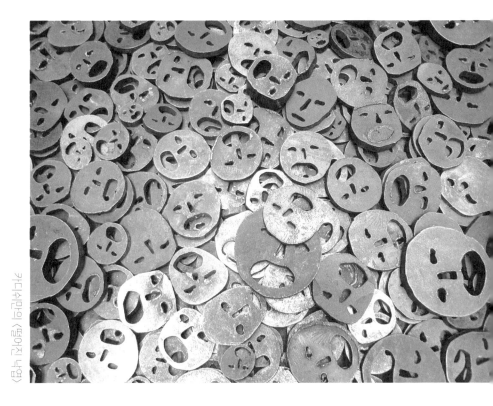

카데시만의 〈떨어진 낙엽〉

향한 생명의 외침이다. 체험을 통해 무고하게 희생된 그들을 느끼며 나도
모르게 엄숙해지는 순간이다.

　이어지는 외부에는 '추방의 정원'이 있다. 마흔아홉 개의 두껍고 높은
콘크리트 기둥으로 구성된다. 각각의 기둥 꼭대기에는 영광을 상징하는
올리브나무가 자라고 있다. 겨울이라 앙상한 가지만 남아 더 서글퍼 보인
다. 콘크리트의 거친 표면을 만지며 기둥 사이로 들어가 본다. 기울어진
바닥 때문에 하늘을 보니 현기증이 난다. 이 현기증조차 계획된 것일까?

어지러워 오래 머물 수가 없다. 이 불편함이 어떻게 이렇게 고스란히 전달
될 수 있다는 말인가.

　수많은 영화가 강렬한 여운을 남기듯 유대인 박물관의 공간도 건축가
의 메시지와 사람의 심리를 효율적으로 끌어낸 예술 작품이다. "예술가는
건축을 못 해도 건축가는 예술을 할 수 있다."는 어머니의 조언으로 건축
을 시작했던 다니엘 리베스킨트. 그는 건축물에 그의 예술성을 담았다. 구
겨져 있는 형태의 강렬한 외관과 세 개의 선에서 나타나는 불편한 내부 공
간은 분노, 절망, 기쁨, 희망 등 다양한 감정들이 소용돌이치며 관람 내내

뼛속까지 전달된다. 공간과 자연스럽게 동화되어 느낀 감정은 깊은 여운으로 남는다. 유대인 건축가의 작품을 통해 베를린은 속죄하는 마음과 참회의 시간을 갖는 도시가 되어 뼈아픈 과거를 위로하고 있다.

삶과 죽음의 갈림길에 선 자유를 향한 그들의 절규가 한국을 떠나오던 나의 마음을 괜스레 부끄럽게 만든다. 악몽의 역사를 빗겨 태어난 것만으로도 충분히 감사해야 할 소중한 삶을 그동안 잊고 살아온 것은 아니었을까. 〈베를린 천사의 시〉에서 천사 다미엘은 영원한 천사의 길을 포기하고 인간의 삶을 선택했다. 천사도 탐하고 싶었던 인간의 삶이란 어쩌면 그 자체가 축복 아닐까? 죽음의 순간에도 어린 아들과 사랑하는 아내를 위해 웃음을 잃지 않았던 귀도. 그가 전하고 있는 우리의 인생은 존재만으로도 〈아름다운 인생〉이다.

피터 아이젠만
Peter Eisenman(1932~)

미국의 유대인 건축가. 포스터 모더니즘과 해체주의 건축을 오가며 다양하게 활동. 혁신적인 컴퓨터 소프트웨어 'Form Z' 개발 및 건축 디자인에 활용. 유럽 왕립 연구소의 국제 펠로십, 미국 건축가협회상(1991, 1993)

| 주요 작품 |
애리조나 유니버시티 오브 피닉스 스타디움(2006)
베를린 홀로코스트 메모리얼 박물관(2005)
미국 신시내티 디자인 예술 대학(1996)
미국 하우스 I~하우스 엑스의 주택시리즈(1968~1975)

다니엘 리베스킨트
Daniel Libeskind(1946~)

미국의 유대인 건축가. 해체주의 건축의 대표 건축가로 인간의 기억을 형상화하여 감정을 건축 작품에 표현. 영국 왕립건축가협회 국제상(2004, 2006), 미국건축가협회 펠로우(2016), 영국 런던 왕립예술원 명예회원(2004)

| 주요 작품 |
미국 뉴욕 세계무역센터 마스터 플랜(2011)
캐나다 토론토 로얄 온타리오 박물관(2007)
서울 삼성동 현대산업개발 사옥(2005)
독일 베를린 유대인 박물관(2001)

쿤스트하우스는 살아있다
Graz

오전 7시 30분. 음~~ 향긋한 한국 냄새. 보글보글 구수한 된장찌개가 끓고 있다. 매콤한 돼지고기 두루치기와 오이김치, 새콤한 나물까지. 이 얼마 만에 먹는 한국식 가정 백반인지. 유럽 여행이 보름을 막 지날 무렵, 처음으로 잘츠부르크에서 쌀밥을 먹는다. 쫀득한 하얀 쌀밥이 입안에 알알이 씹히니 이제야 살 것 같다. 너무 맛있어 두 그릇을 뚝딱 해치우고 서둘러 남역으로 향했다. 8시 56분 그라츠로 가는 기차를 타야 한다.

열차에 올라 그동안 밀렸던 일기를 썼다. 프라하에서 뮌헨을 거쳐 잘츠부르크와 빈까지. 매일 밤 온몸이 피곤해 누우면 금세 잠이 오니 하루도 빼놓지 않고 일기를 쓰는 일은 여간 부지런하지 않고는 할 수 없다. 곰곰이 생각에 잠겨 창밖을 보니 뿌연 구름이 산 중턱까지 내려앉았다. 살짝 보이는 산꼭대기에는 3월의 마지막 날인데도 하얀 눈이 겨울을 아쉬워하며 쌓여 있다. 넓은 들판 사이사이 어여쁜 시골집들, 멀리 스키장도 보인다. 당장이라도 기차에서 내려 풍경을 온몸으로 느껴보고 싶은 충동에 기차 유리창에 코를 박고 눈을 떼지 못하고 있다. 어느덧 그라츠에 도착했다.

그라츠는 인구의 20%가 대학생인 학문의 도시로 유럽 문화의 수도다. 1999년 유네스코 세계유산으로 등록된 아름다운 도시며, 할리우드 영화배우 아널드 슈워제네거의 고향이기도 하다. 화려하면서도 요란하지 않으며 적당히 설레는 도시. 기차에서 내려 한참을 걸으니 호에타우에른 산맥에서 시작해 크로아티아까지 흐르는 맑은 무어강이 나를 반긴다. 가지마다 살짝 고개를 내민 잎망울에 봄이 막 시작되는 것을 알려주는 무어 강변. 드디어 기다리던 괴기한 모습의 쿤스트하우스(Kunsthaus)가 나를 긴장하게 만든다.

| 지구에서 유일한 외계인의 발견 |

건축물이 생명을 품고 살아 숨쉰다면 이런 모습일까? 역사의 흔적이 난무하는 이곳에 알 수 없는 괴생물체가 지구로 잘못 내려와 있다. 건물 사이사이를 비집고 떡하니 앉아있는 모습이라니. 주변의 중세건물과 전쟁이라도 치를 기세로 대립하는 형태와 마감재. 1,300여 개가 넘는 청색의 반투명 플렉시 유리 패널이 불규칙한 곡선으로 터질 듯 부풀어 올라 있다. 대형 튜브 모양의 창문은 촉수를 내밀어 먹이를 찾는 중이다. 온 신경이 하늘을 향해 곤두서고 있다. 문어의 빨판처럼 튀어나와 있는 창문은 감각기관이다. 슐로스베르크 산에 올라 그라츠의 시가지를 내려다보면 그 모습이 더욱 도드라진다.

쿤스트하우스는 그라츠 사람들에게 친근한 외계인으로 불리는 지능형 현대미술관이다. 이 독특한 건축물은 런던의 건축가 피터 쿡(Peter Cook)과

콜린 푸르니에(Colin Fournier)가 설계했다. 오랜 역사와 현재를 화려하게 통합해 놓은 이 미술관은 도시 그라츠를 더욱 유명하게 만들었다. 현대미술품 전시와 이벤트, 다양한 매체를 소개하는 다목적 건물로 내부 전시 공간은 외부와는 다르게 칠흑같이 어둡다. 마치 텅 빈 괴생물체의 배 속을 헤집고 다니는 느낌이랄까.

　　전시관 내부로 들어서니 거대한 고릴라의 커다란 눈동자가 관람객을 쳐다본다. 로스앤젤레스에 기반을 둔 예술가 다이애나 세이터(Diana Thater)

의 〈고릴라고릴라고릴라〉라는 대형 비디오 설치 작품이다. 벽면에 투영되는 이 몰입형 영상은 우리에 갇힌 고릴라를 중심으로 멸종 위기에 처한 동물들을 관찰하며 재구성한 작품이다. 관람객이 미술관에 갇혀 고릴라에게 관찰당하는 것인지, 인간이 그들을 관찰하는 것인지 그 경계가 모호하다.

당신의 정체성은 무엇인가?
당신이 속한 세계는 어떤 곳인가?
그 세계에서 당신의 위치는 어디쯤인가?

심오한 물음을 던지는 의미 있는 전시다. 외계 생명체 쿤스트하우스가 인간에게 묻는 말과도 같은 오묘한 기분에 전시와 미술관 그리고 인간이 상호작용을 하면서 일심동체를 이루고 있다.

갑자기 '우~~~~웅~~~~' 하는 소리와 함께 이 괴생명체가 무엇을 먹고 소화하는지 트림 소리가 웅장하게 울려 퍼진다. 거대한 동물이 허파 깊숙한 곳으로부터 내는 동굴 속 울림 소리를 들으며 밖으로 나오니 그라츠는 벌써 어둠이 깔린 밤이 되었다.

건물의 외벽 속에 숨어 있던 둥근 조명이 건축의 표면에 드러나기 시작한다. 도넛 모양의 형광등 930개가 끊임없이 깜빡인다. BIX 미디어라는 설치 스크린에 다양한 영상과 애니메이션 이미지가 그 화려한 빛을 더한다. 밤을 누비는 야행성 동물이 생명력 있는 움직임을 준비한다. 그라츠는 금세 긴장감에 압도당하는 밤의 도시가 된다.

| 무어강에 똬리를 틀고 있는 저것은? |

쿤스트하우스에서 멀지 않은 곳에 인공섬 무어인젤이 꽤 빠른 무어강
의 물살을 버티며 둥둥 떠 있다. 과거의 그라츠는 입지적으로 무어강을 경
계로 동과 서로 나뉘면서 사회문화적·경제적으로 불균형 현상이 일어나
고 있었다. 중세 문화가 보존된 동쪽은 귀족과 부르주아 계급이, 서쪽은
이민자들과 저소득층이 살면서 범죄율도 높았다고 한다. 현재 쿤스트하우
스와 무어엔젤은 지역적 격차를 해소하고 사람과 사람을 연결하는 문화의
장소가 되고 있다. 이 두 생명체는 디자인의 예술성과 기능적인 역할을 함

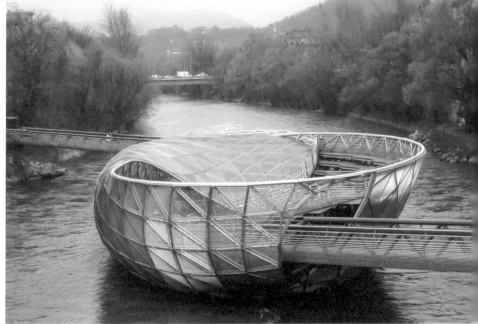

무어강에 떠 있는 인공섬 무어인젤

께하는 그라츠의 명물이다.

무어인젤은 2003년 그라츠가 유럽 문화 도시로 선정되면서 지어진
철골 구조의 인공 다리다. 기획은 그라츠 출신의 로버트 푼켄호퍼(Robert
Fukenhofer)가 맡았으며, 디자인은 미국의 현대미술가이자 건축가인 비토
아콘치(Vito Acconci)가 진행했다. 강물의 소용돌이 모양처럼 휘감겨 있는 둥
근 외형이 덜 빚은 만두 같다. 반대편에서 바라보니 입을 크게 벌리고 있
는 거대한 소라처럼 보인다. 강수량에 따라 무어강의 높이가 달라질 때면
다리는 똑똑하게도 환경에 잘 적응한다. 겹겹이 쌓여 파란 물결을 형상화
한 의자와 야외무대에서는 다양한 문화행사와 음악회가 열리기도 한단다.
내부에 있는 카페 의자에 앉아 온통 투명 유리로 된 벽면 너머를 바라본
다. 세차게 흐르는 무어강 줄기와 아름다운 경치는 '이곳에 참 잘 왔노라'
하고 반기는 듯하다.

파란 물결을 형상화한 의자와 야외무대

피터 쿡 & 콜린 푸르니에

Peter Cook(1936~　) & Colin Fournier(1944~　)

영국의 건축가. 쿤스트하우스로 국제적 명성 얻음. 급진적인 유토피아적 발상으로 유명한 아키그램(Archigram)의 창립자이자 맴버. 영국 왕립건축가협회 금메달(2002), 영국 기사 작위(2007, 피터쿡)

| 주요 작품 |

영국 도싯 드로잉 스튜디오(2016)

오스트리아 비엔나대학교 법학과 중앙행정학과(2014)

오픈 시네마 시리즈(포르투갈 2012, 리스본 2013, 홍콩 2016)

오스트리아 그라츠 쿤스트하우스(2003)

비토 아콘치

Vito H. Acconci(1940~2017)

미국 출신의 추상적 퍼포먼스 미술가이자 건축가. 신체 미술 운동의 핵심적 인물로 사회와 미학적 범주에서 벗어난 예술 탐구. 예술 범위를 공공건축까지 확장하여 혁신적이고 실험적인 도시환경을 설계.

| 주요 작품 |

오스트리아 그라츠 무어인젤(Mur Island, 2004)

이동 직선 도시(1991)

미행(Following Piece, 1969)

모판(Seedbed, 1971)

디자인 연금술사들 한자리에 모이다
Weil am Rhein

라인 강변의 도시 바젤은 세계적인 건축가들이 설계한 건축물이 모여 있는 매력적인 도시다. 해마다 미술 애호가와 건축 기행을 온 여행객들로 붐빈다. 특히 바젤 출신의 건축가 헤어초크 & 드 뫼롱이 설계한 '시그널

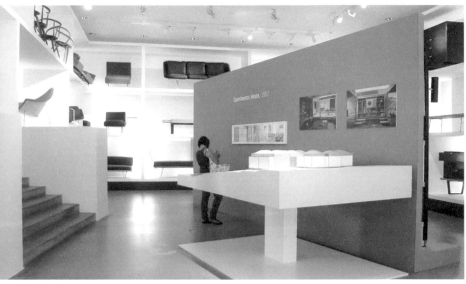

다양한 디자인 의자가 전시되어 있는 디자인 박물관의 내부 모습

박스', 렌조 피아노(Renzo Piano)의 '바이엘로 재단 미술관', 강남 교보문고 설계로 잘 알려진 마리오 보타(Mario Botta)의 '팅겔리 미술관'… 등 다채로운 건축물을 만날 수 있다.

스위스 바젤은 독일과 프랑스의 국경에 있어 언제든지 주변 나라를 자연스럽게 오갈 수 있다. 이곳에서 하루를 보내고 근방에 있는 독일의 국경 도시 바일 암 라인으로 향했다. 세계 디자인 연금술사들이 한자리에 모여 있는 '비트라 캠퍼스(Vitra Campus)'로 가기 위해서다. 높고 푸른 하늘과 봄꽃까지 활짝 폈다. 따스한 날씨가 마법을 부리니 마음도 청량해진다.

| '비트라' 역사가 시작되다 |

비트라(Vitra)는 가구를 만드는 제조회사로 1950년에 설립한 가족 소유의 회사다. 설립자 윌리 펠바움(Willi Fehlbaum) 부부는 1953년 뉴욕으로 여행을 떠난다. 그곳에서 부부는 그동안 유럽에서는 보지 못했던 매혹적인 가구를 보게 된다. 그 매력적인 아름다움으로 인해 무엇인가에 이끌리듯 가구를 만든 디자이너를 찾아 나서는데…. 드디어 디자이너 찰스 임스 (Charles Eames)와 레이 임스(Ray Eames) 부부를 만났다.

그들의 의자는 기능에만 충실한 경직된 디자인이 아니었다. 풍부한 컬러와 장난기 넘치는 자유로운 디자인 미학에 실용적인 구조의 조합까지…. 윌리는 임스 부부의 디자인에 완전히 매료되었다. 그는 부부의 디자인 가구 판매권을 얻고 싶었다. 노력 끝에 드디어 1957년, 임스 부부와 미국의 대표 산업디자이너 조지 넬슨(George Nelson)이 함께하는 〈허먼 밀러

컬렉션(*Herman Miller Collection*)〉으로 비트라는 가구 시장에 진출하게 된다.

윌리의 아들 롤프 펠바움(*Rolf Fehlbaum*)을 포함한 윌리의 가족들은 창조적인 가구 혁명을 일으키고자 했다. 임스 부부, 조지 넬슨, 팬톤, 프랭크 게리 등 디자인 거장들과 협업하여 비트라를 더욱 성장시킨다. 비트라는 회사 내에 자체적인 디자이너가 없다. 모든 디자인은 외부 디자이너와 협업으로 이루어진다. 이들의 기업 철학은 '디자이너와 함께 성장할 것'이라고 한다. 형태, 색상, 재료, 제조 방법에 한계를 두지 않으며 획기적인 방법으로 실험에 집중한다. 다른 엔지니어들이 비트라의 아이디어에 고개를

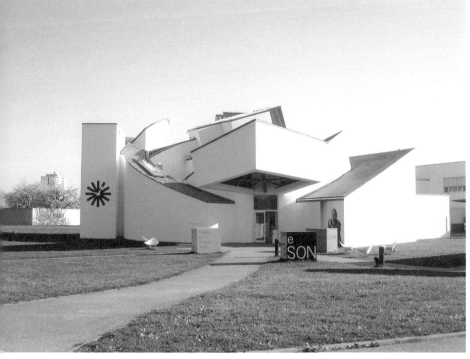

프랭크 게리가 디자인한 비트라 디자인 박물관

절레절레 흔들기도 했다지만, 디자인이란 많은 고민과 실험 끝에 탄생하
는 보석과도 같은 것이다. 우리가 잘 알고 있는 최초의 플라스틱 캔틸레버
(cantilever) 의자인 팬톤 의자(Panton Chair)도 4년의 연구 끝에 1967년 비트라
에서 생산되었다.

1981년 안타깝게도 제조 공장에 큰 화재가 발생한다. 무엇보다 회사
를 재정립하고 재건하는 것이 시급했다. 이후 공장 용지에 종합 계획을 새
로 세우고 다양한 건축물을 세우면서 화재는 비트라가 더욱 성장하는 계
기가 된다. 비트라는 건축의 주제
와 현대 문화의 발전, 우리가 살
아가는 공간 미래에 대한 고찰을
시작했다. 작은 가구를 만드는 것
에서부터 넓은 개념으로 연구 범
위를 다양하게 확장한다.

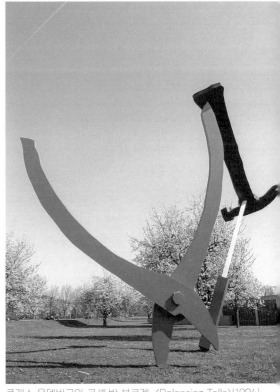

설립자 윌리 펠바움의 70번
째 생일에 클래스 올덴버그와
코셰 반 부르겐(Claes Oldenburg &
Coosje van Bruggen)의 조각품을 공
원에 세운다. 그 후 건축가 프랭
크 게리(Frank Owen Gehry)에게 의
자를 전시할 수 있는 미술관 건축
을 의뢰하고 과감히 비트라의 부
지를 내어 준다. 1991년에 조직

클래스 올덴버그와 코셰 반 부르겐, 〈Balancing Tolls〉(1984)

된 국제 건축 워크숍에서는 건축가의 자율성, 시간, 철학을 존중하고 비트라의 기업 철학을 직접 보여준다. 이것은 건축의 노벨상이라 불리는 프리츠커스상을 받은 6명의 건축가의 초기 작품이 한곳에 모이게 된 계기가 되었다. 이것이 건축 애호가들이 비트라를 찾는 이유다.

건축가 프랭크 게리는 비트라 디자인박물관과 공장의 건축을 맡아 진행했다. 이곳은 가구와 인테리어 디자인에 중점을 둔 박물관으로 1989년 독립 민간 재단으로 설립되었다. 비트라 캠퍼스에 세워진 최초의 공공건물이자 프랭크 게리의 유럽 첫 진출 작품이다. 그의 초기 해체주의 프로젝트를 만날 수 있다. 절묘한 곡선과 직선이 푸른 잔디 위로 하얀 새가 날갯

"코끼리에게 먹이를 주지 마세요" 푯말이 재미있다

짓하는 듯 역동적이다. 20세기 광범위한 가구디자인 역사에 중요한 업적
을 남긴 박물관이다.

| 코끼리에게 먹이를 주지 마세요 |

현재 비트라는 가정용, 사무용, 공공 공간 가구 외에도 다양한 인테리
어 소품과 작품을 선보이고 있다. 디자이너뿐 아니라 실력 있는 엔지니어
와 발명가들과 함께 집중적으로 가구를 제작하기 때문에 실용적이면서도
창의적인 작품이 끊임없이 나오고 있다. 세상에서 가장 많은 의자 컬렉션
을 가지고 있는 비트라는 1850년부터 지금까지 생산된 2,600여 점의 가
구와 리빙 소품을 포함해 다양한 오브제들까지 전시하고 있다. 다수의 가
구가 뉴욕현대미술관(MoMA)에도 영구 소장품으로 등록되어 있다.

밖에는 임스 코끼리 스툴이 놓여있다. 1945년 디자이너 임스 부부가
합판으로 장난감 코끼리를 제작하였다. 이후 좀 더 작은 크기와 플라스틱
소재로 변경되어 어린이들을 위한 가구와 장난감으로 재탄생했다. 단순하
면서 친근한 코끼리 실루엣이 너무나 매력적인데 '코끼리에게 먹이를 주
지 마세요'라는 재미있는 문구가 더욱 재치 있다.

| 행복한 공간을 위한 경이로운 실험실 |

1993년에는 일본 건축가 안도 다다오(Tadao Ando)의 콘퍼런스 파빌리온
이 완공되었다. 권투선수였던 그는 독학으로 건축을 배운 독특한 이력을

빛의 건축가 안도 다다오의 따뜻한 공간

가진 건축가다.

이곳은 회의를 위한 공용 건물로 안도 다다오의 해외 첫 작품이다. 큰 나무 한 그루가 햇볕을 받아 환한 콘크리트 벽면에 그림자를 드리운다. 한 폭의 동양화처럼 멋스럽다. 입구에는 벚꽃이 그려져 있다. 건축 당시 베었던 세 그루의 벚나무를 기리기 위함이라니 건축가의 세심한 배려가 느껴진다. 길쭉한 길은 일본 수도원 정원의 명상길에서 영감을 받았단다.

그의 트레이드 마크인 부드러운 콘크리트를 손으로 직접 만지니 차가움보다는 오히려 따스함이 느껴진다. 건물 일부는 지하로 숨겨져 있고 묵상을 위한 공간은 부드러운 빛이 천장에서부터 벽을 따라 아래로 내려와 신비로움을 자아낸다. 빛의 건축가 안도의 건축 철학을 알 수 있는 조용하고 차분한 공간이다.

같은 해에 지어진 비트라 소방서는 건축가 자하 하디드(Zaha M. Hadid)의 초기 작품이다. 동대문 디자인 플라자(DDP)에서 볼 수 있듯이 과감한 곡선을 주로 사용하는 그녀가 초창기에는 날카롭게 찌르는 듯한 직선을 사용한 것이 인상적이었다. 칼로 썬 듯한 뾰족한 콘크리트는 불규칙적으로 쌓

비트라 소방서(1993)

여 불안해 보였다. 그래서인가? 완공되자마자 소방관들의 항의로 결국 폐쇄했다고 한다.

　세계적인 건축가라도 초기에는 누구나 혹평을 받는다. 평면의 구성은 차고와 회의실, 주방, 샤워실, 직원용 라커룸 등으로 이루어져 있다. 샤워실에 문이 없는 것이 특징이다. 처음부터 샤워하는 모습이 복도에서 보이지 않도록 설계되었다고 한다. 내부도 외부와 마찬가지로 천정의 높낮이가 다르다. 주방도 효율성이나 기능성이 부족해 보인다. 모든 것이 어설퍼 보이지만 그녀는 오히려 이 소방서를 통해 스타 건축가가 되었다. 그녀의

초기 작품을 읽을 수 있는 중요한 공간이다.

이외에도 1994년 알바로 시자(Alvaro Siza)의 비트라 공장과 장 푸르베 (Jean Prouve)의 주유소 건물, 2010년 헤어초크 & 드 뫼롱의 비트라 하우스, 2011년에는 일본 건축회사 SANAA가 참여한 축구장의 두 배 크기의 물류 시설 등이 있다. 건축물만 아니라 수많은 가구 컬렉션이 함께 진행되고 있다.

비트라는 일상의 작업 환경과 삶의 질에 이바지하는 기업이다. 도전적이고 실험적인 정신을 담아 인간을 위한 모든 것을 만들어 내는 실험실이다. 따라서 비트라의 프로젝트는 늘 긴 시간을 염두에 두고 있다. 디자인에 대한 보살핌과 헌신을 감내하는 기업이다. 디자인 연금술사들이 한자리에 모여 창조적인 미래를 꿈꿀 수 있는 곳. 굉장하지 않은가?

"이 회사의 강점은 회사와 함께 일하는 창의적인 개인에 대한 사랑과 존경에서 비롯됩니다. 저는 비트라와 함께하는 디자이너들을 매우 존경합니다. 그들의 일을 사랑하고 그들을 한 개인으로서 높이 평가합니다."
-롤프 펠바움-

이 순간을 기억하고 싶어 들꽃과 벚꽃을 모아 일기장 사이에 넣었다. 너무 예뻐 가져왔던 꽃잎이 오랜 세월을 견디며 일기장에 고스란히 남아 있다. 아직도 푸른 잔디에 누워 느꼈던 폭신한 감촉이 손끝에 전해진다.

마리오 보타

Mario Botta(1946~)

스위스의 포스트모더니즘 건축가. 주로 벽돌의 물성을
활용하여 기하학적 형태, 움푹 팬 파사드의 홈, 디테일
을 강조. 단순하면서 강한 건축 볼륨을 구현 왕립 네덜
란드건축가협회 박스텐상, CICA 건축상(1989)

| 주요 작품 |
삼성 리움 미술관(2004)
서울 강남 교보 타워(2003)
샌프란시스코 현대 미술관(1995)
스위스 몬뇨 산 지오반니 바티스타 교회(1996)

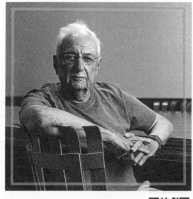

프랭크 게리

Frank O. Gehry(1929~)

미국 건축가. 해체주의 건축의 대표 건축가로 모더니스
트에서 벗어나 재미있고 조각적인 건축을 다룸. 프리츠
커상(1989), 캐나다 왕립건축학회 금메달(1998), 미국
건축가협회 금메달(1999)

| 주요 작품 |
프랑스 파리 루이비통 재단(2014)
스페인 빌바오 구겐하임 미술관(1997)
체코 프라하 댄싱 하우스(1996)
독일 비트라 디자인 뮤지엄(1989)

안도 다다오

Tadao Ando(1941~　)

일본의 건축가. 노출콘크리트의 기하학적 완벽함과 물, 빛 등, 자연의 조화를 통해 따듯한 감성 표현. 프리츠커상(1995), 미국 건축사협회 금메달(2002), 국제 건축가연합골드 메달(2005)

| 주요 작품 |

한국 제주도 본태미술관(2012)

일본 시코쿠 가가와현, 나오시마 예술섬 프로젝트(2004)

일본 효고현 아와지시우라, 물의 사원(1991)

일본 오사카 빛의 교회(1989)

자하 하디드

Zaha M. Hadid(1950~ 2016)

이라크 출생의 영국 건축가로 최초의 여성 프리커츠상 수상자. 공간의 벽, 바닥, 천정이 섞이고 확장되어 물이 흐르는 듯한 유기적이고 파격적인 구조가 특징. 프리츠커상(2004), 유럽연합 현대건축가상(2003)

| 주요 작품 |

서울 동대문 디자인 플라자(2014)

중국 베이징 왕징 소호 타워(2014)

아제르바이잔 바쿠, 헤이다르 알리예프 문화센터(2012)

중국 광저우 오페라하우스(2003)

르코르뷔지에가 그린 빛의 성당
Longchamp

2016년 7월은 특별한 달이었다. 7개국에 있는 르코르뷔지에(Le Corbusier)의 17개 건축물이 유네스코 세계유산으로 등재되었다. 그는 아파트를 최초로 탄생시킨 세기의 건축가이며, 주거 혁명의 선구자다. 현대 건축가의 건축물이 세계 최초로 세계유산으로 인정받은 것이다. 이 특별한 날을 기념하기 위해 한국에서도 같은 해 르코르뷔지에 특별전이 열렸다. 입구 벽면에는 동글한 메종보네의 안경을 쓰고 중절모와 체크무늬 나비넥타이를 맨 르코르뷔지에가 세련된 시니어 모델처럼 미소를 띠고 있다. 동글한 뿔테 안경이 언제부턴가 건축가의 마스코트가 된 것은 그의 영향인지도 모른다. 넓은 벽면을 가득 채우고 있는 사진 옆에는 그가 남긴 메시지가 있다.

"문제의 핵심은 명확하다. 복잡함에 주저하지 말고 '단순함'에 도달할 것.
어느덧 잃어버린 내 인생의 '꿈'을 다시 좇을 것.
젊은 상태에 머무르는 것이 아니라 어제보다 더 젊어져 갈 것."
-르코르뷔지에-

'건축은 르코르뷔지에 이전과 르코르뷔지에 이후로 나뉜다.'라는 말이 있다. 세상에 남긴 그의 업적은 잊혀지지 않을 것이다. 사람들은 이동 수단의 혁신은 헨리 포드, 정보의 혁신은 빌 게이츠라고 이야기한다. 그가 남긴 혁신은 주거의 혁신이다. 레오나르도 다빈치가 인체 비례도를 그렸다면 르코르뷔지에는 모듈러(Modular)로 인체비례학을 만들어 건축설계에 적용했다.

인류 문명을 위해 돔-이노(Dom-ino : 철근콘크리트 구조의 발전)를 안겨준 혁신가, 모듈러 발명가. 인간 중심의 건축을 세상에 남긴 건축가이자 도시를 사랑한 도시 계획가. 가슴을 울리는 메시지와 여러 책을 집필한 작가이자 비평가. 날마다 그림을 그리며 수많은 회화와 미술작품을 남긴 화가이자 조각가. 여행을 통해 건축과 인간에 대한 성찰을 얻은 여행기. 자연의 오브제들을 모으는 수집가. 인본주의 철학가. 건축을 넘어 작은 공간, 가구, 자동차 등을 디자인하는 디자이너…. 그를 수식하는 언어는 많지만, 그의 이름 앞에 수식어는 무색하다. 르코르뷔지에는 르코르뷔지에다.

현대건축의 아버지, 건축가들의 건축가, 거장 르코르뷔지에는 인간적이고 소박한 사람이었다. 평범한 사람들처럼 그도 인간적인 결핍이 있었다. 화가를 꿈꾸던 그는 자유롭고 에너지 넘치는 피카소를 부러워했고, 피카소는 그를 보며 경외심과 존경심을 느꼈다고 한다. 음악가이던 어머니는 바이올린을 연주하는 형에게만 애정을 쏟았고, 힘든 건축을 하는 둘째는 늘 못마땅해 하셨단다. 언제나 어머니의 사랑에 결핍을 느끼는 어린 아들이었다. 서른의 나이에 안정적인 삶을 버리고 고향을 떠나 파리에서 건축사무소를 차렸지만, 운영이 잘 안 될 때면 실망하지 않고 더욱 열정적으

로 그림을 그렸다고 한다. '모든 것을 시도하려는 욕구가 나를 엄습해 왔
다.'라는 그의 말에 끈질긴 집념이 느껴졌다.

그는 세계대전을 겪으며 폐허가 된 도시에서 집을 잃은 난민들을 위해
새로운 주거 환경을 만들어가는 자신의 사명을 깨닫고 인본주의 철학을
위한 건축 연구에 몰두한다. 그 과정은 쉽지 않았다. 언제나 그의 건축을
반대하는 경쟁자 부류와 모욕도 뒤따랐기 때문이다. 그 이유로 그는 사랑
하는 뮤즈인 그의 아내 이본느와 평생 행복한 삶을 살면서도 세상이 그에

게 주었던 그 고통을 자식에게는 물려주고 싶지 않아 아이는 갖지 않았다고 한다. 롱샹에서 눈물 한 방울 나지 않던 내가 거장의 고된 외로움을 알고 나서야 눈물이 왈칵 쏟아졌다. 그 외로움 속에서도 사람을 생각하는 연민과 자신의 사명감을 잃지 않던 그를 나는 존경한다.

> "항상 장벽이 가로막았습니다. 그들은 나에게 언제든지 안 된다고 말할 준비가 되어 있기 때문입니다. 혼자 있는 사람은 자신과 싸우고 있는 것입니다."
>
> – 르코르뷔지에 –

롱샹은 그의 고향 라쇼드퐁이 멀지 않은 곳이다. 예순이 넘은 그가 롱샹성당(Notre Dame du Haut in Ronchamp)을 설계할 때 어쩌면 치열하게 살았던 젊은 날을 돌아보면서 어릴 적 순수했던 화가의 꿈을 돌아보지 않았을까? 무엇이 그의 마음을 변화시켰을까? 평생 그가 연구하던 합리적이고 기능적인 직선과 평면의 돔–이노 시스템이 아닌 예술성에 가까운 곡선의 부드럽고 따뜻한 미술 작품 같은 롱샹성당을 완성했다.

직각의 왕이라고 불리던 그에게 마치 자신의 마음을 치유하는 과정에서 스며든 듯 곡선은 자유로움과 편안함이 느껴진다. 둥그런 지평선을 따라 자연과 동화되고 싶었던 것일까? 그느는 자신의 결핍과 열정을 이곳에 모두 쏟았기에 세기의 걸작을 남겼는지도 모른다. 롱샹성당이 완공된 후 그는 95세 노모에게 어린아이처럼 편지를 쓴다. 이 성당에는 아름다운 자연을 보면서 고향으로 돌아온 그의 반가움과 어머니에 대한 따뜻한 사랑이 담겨 있다.

| 20세기 최고의 걸작, 롱샹성당에 가다 |

벨포트역에 하차한 후 롱샹역으로 가야 한다. 어쩌나? 지금 시간에는 버스도 기차도 없단다. 고민하고 있던 그때 어느 한 남자가 말을 걸어온다.

"한국 분이시죠? 저도 롱샹 가는데 버스 찾아보고 없으면 함께 택시 타시죠."

다행이다. 택시를 타고 가는 중 오랜만에 만난 한국인과 대화했다. 이름은 팀이며 재미 교포로 영국에서 건축가로 활동한다고 자신을 소개했다. 팀 덕분에 롱샹에 무사히 도착할 수 있었다. 멀미가 났다. 울렁거림이 극에 달할 때쯤 택시에서 내렸다. 머리가 빙빙 도는 것도 잠시 맑은 공기와 따뜻한 햇살이 달콤하다. 주변의 한적한 시골 마을은 한국의 시골처럼 정겨웠다. 얼마나 걸었을까? 저 멀리 언덕 너머 산꼭대기에 정말 버섯 모양의 롱샹성당이 조금씩 그 모습을 드러낸다. 오늘따라 하늘이 더 높고 파랗다. 쾌청한 하늘과 노란 숲 사이로 푸르른 잔디가 보인다. 주변의 자연이 하얀 성당을 더욱 돋보이게 만들고 있었다. 평범한 풍경에 특별함이 더해진 르코르뷔지에와의 만남. 가슴이 벅차서인지 높은 언덕 때문인지 숨이 차다. 이마에는 땀이 송골송골 맺혔다. 떨리는 심장에 다리까지 후들거려 간신히 언덕을 올랐다.

'아! 내가 드디어 롱샹성당의 실물로 보다니 이럴 수가, 나 정말 여기 온 거야?'

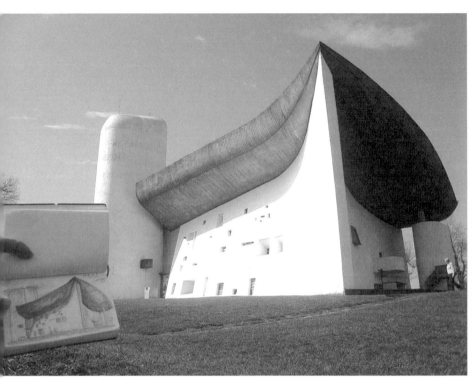

푹신한 잔디에 앉아 롱샹성당을 그려본다

'그래. 이래서 롱샹에 하루 일정을 모두 넣은 거야. 정말 잘했어.'

사진으로만 보던 롱샹성당을 천천히 그리고 조심스럽게 한 바퀴 돌면서 우리는 연일 감탄사를 뿜어냈다. 세계적인 건축가 프랭크 게리와 안도 다다오는 이곳을 방문할 때마다 눈물을 흘렸다고 한다. 순백의 표면은 보기보다 가까이 서면 매우 거칠다. 손으로 직접 만지고 기대어 보고 온몸으로 느껴본다. 얼마나 시간이 지났을까. 나는 건축가들이 느꼈다는 깊은 감흥을 느끼기 보다는 갖은 의문에 당혹해졌다.

이 웅장한 지붕은 기둥도 없이 어떻게 버티고 있을까?

무게가 얼마나 될까?

빗물이 샐 것 같은데 어디로 흘러내릴까?

어떻게 지붕을 띄워서 빛이 내부로 들어오도록 만들었을까?

실내로 들어서고 나서야 건축가들의 눈물을 이해하게 되었다. 입을 다
물 수 없었다. 1미터가 넘는 두꺼운 벽 사이로 형형색색의 빛이 다양한 색
채로 공간을 가득 메우고 있다. 각기 다른 크기와 각도로 만들어진 창을
통해 들어오는 찬란한 빛이 공간을 환상적으로 채우고 있다. 직선과 곡선

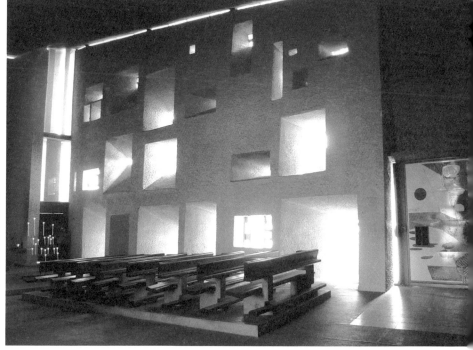

빛으로 충만한 경이로운 성당의 내부

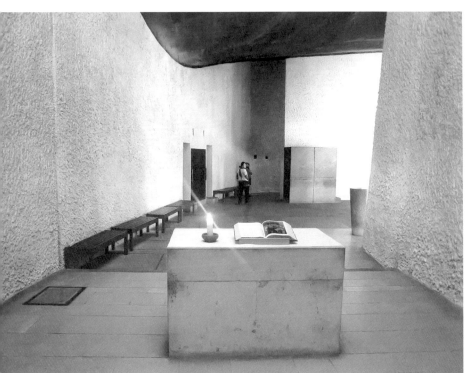

묵직한 경건함을 가득 채운 공간

의 공간이 어우러져 부드럽게 연결되면서 완벽한 조화를 이룬다. 소박한 공간에 충만함이 채워지는 성스러운 빛의 향연. 숭고함이 느껴졌다. 앞면 단상에서 흘러내리는 자연 빛은 거친 벽면을 타고 은은하게 내려와 앉는다. 인위적인 전기와 조명도 이곳에는 필요 없다. 묵직한 경건함이 조용한 공간을 가득 채운다.

르코르뷔지에가 만들고자 했던 침묵의 장소, 평화의 장소, 기도의 장소, 내적 기쁨의 장소가 고스란히 표현되어 있다. 절제된 공간에 내부는

시를 읊듯 매우 환하고 아름다웠다. 그는 종교적인 조형물로 인위적인 메시지를 주는 것이 아니라 건축물 자체에서 신의 음성이 울리기를 원했다고 한다. 영혼을 바라보고 신을 만나는 곳. 한 번도 성당이나 수도원 설계를 하지 않았던 그가 처음 건축했던 롱샹성당은 후대 건축가들의 성지가 되었다.

성전의 긴 의자에 앉아 공간을 느껴본다. 눈을 감고 그 냄새도 맡아본다. 고요함에 한없이 차분함이 밀려온다. 온 마음을 다해 감사 기도를 올렸다. 여행 내내 많은 성당과 교회를 방문 했지만, 이곳에서의 기도가 첫 기도다. 그렇게 나의 비밀 기도를 올리고 한참을 앉아 있었다. 마음이 한없이 편안하다. 계속 머물고 싶다. 하루라는 시간이 아쉽기만 하다.

내부 공간을 느끼고 나서 다시 밖으로 나와 보니 처음에 보이지 않던 디테일이 보이기 시작했다. 4개의 입면이 모두 다른 모습을 하고 있다. 동서남북이 자연과 융화되어 태양의 움직임을 따라 설계되었다는 말이 이해된다. 크고 작은 창문들은 원하는 만큼의 빛을 내부로 들이기 위한 특별함이 녹아있다. 지붕은 게딱지에서 영감을 받았다고 그는 말했지만, 사람들은 버섯 모양이나 노아의 방주라고 부른다. 피라미드 재단에 누워 하늘을 본다. 가을 하늘이 여전히 높고 푸르다. 르코르뷔지에가 느꼈던 같은 바람과 빛과 공기를 느껴본다. 시간아 제발 잠시만 멈춰주면 안 되겠니?

다시 롱샹역으로 가야 하는데 택시도 버스도 없다. 벌써 날이 저문다. 저 멀리 트럭 한 대가 온다. 우리는 히치하이킹을 위해 열심히 손을 흔들었다. 아늑한 마을을 닮은 친절한 아저씨 덕분에 무사히 롱샹역으로 갈 수

롱샹역에 그려진 위트 있는 모듈러

있었다. 롱샹성당을 방문하는 여행자가 많다면서 타지 사람들을 자주 보기 때문에 가끔 이렇게 차를 태워 주신단다.

자그마한 기차역 대기소 벽면에는 위트 있는 모듈러가 그려져 있다. 르코르뷔지에가 아인슈타인과 만나 진중한 토론을 하던 모듈러가 재미있는 소재가 되었다. 심심한 벽면을 상상력으로 가득 채워놓은 이름 모를 예술가. 젊고 발랄한 예술가의 성격이 고스란히 묻어 있다. 기차를 기다리며 아쉬운 마음을 달래주는 귀여운 그림이다. 뒤에 오는 사람을 위한 작은 배려이자 선물이 아니었을까? 우리는 이 센스 있는 그림에서 눈을 떼지 못하고 배꼽이 빠지라 한참을 웃었다. 이런 소소한 재미가 여행을 즐겁게 한다. 팀에게 고마움을 전하고 마지막 인사를 건넸다. 롱샹의 하루가 그렇게 저물어간다.

르코르뷔지에

Le Corbusier(1887~ 1965)

주거 혁신을 이룬 근대 건축의 아버지. 모더니즘과 브루탈리즘의 건축가. 현대건축의 5원칙과 돔-이노 시스템, 모듈러 인체비례학을 정의하여 건축에 적용. 필라델피아 미국 건축사협회 금메달(1961), 레지옹 도뇌르 대기사 훈장(1964)

| 주요 작품 |

인도 찬디가르 도시 계획(1952~1965)
라 투레트 수도원(1960), 롱샹성당 (1955)
마르세유의 유니테 다비시옹 아파트(1952)
사보아 저택(1928)

세상에 없던 건축을 꿈꾸다
Poissy

1918년 젊은 르코르뷔지에는 예술과 자유라는 소모임에서 파블로 피카소를 포함한 많은 큐비즘(Cubism) 입체파 작가들을 만난다. 큐비즘은 20세기 초 프랑스에서 일어난 서양미술 표현 양식의 하나다. 색채 위주의 표현주의와 달리 형태의 본질을 파악하기 위해 사물을 입체적으로 표현한 것이다. 르코르뷔지에는 장식을 더 배제한 사상을 정리했다. 『큐비즘 이후』를 발간하고, 나아가 퓨리즘(Purism) 즉 순수주의를 창시한다. 입체파의 미학을 더욱 순수하게 추구하며 불필요한 장식을 배제하고 조형의 본질을 간결하게 표현하는 기능주의 사조다. 그 후 『건축을 향하여』를 집필하여 세계적인 명성을 얻는다. 이 책은 건축에 관한 책들 중에 가장 재판이 많이 된 책 중의 하나다.

이 시기에 그가 정의한 현대 건축의 5원칙이 모두 적용된 주택이 바로 '빌라 사보아(vila savoye)'이다. 이것은 우리가 흔히 접하는 필로티, 옥상 테라스, 자유로운 평면, 수평창, 자유로운 파사드를 말한다.

"위대한 시대가 드디어 시작되었다.
새로운 시대에는 새로운 정신이 필요하다."

-르코르뷔지에-

| 20세기 건축의 완벽한 교과서 |

파리의 외곽 지역인 푸아시에는 빌라 사보아가 있다. 고요하고 한적한 근교의 작은 숲 사이로 누군가 잘 정리해 놓은 듯 넓은 정원이 보인다. 푸르른 잔디 한가운데 현대적이면서도 단순한 하얀 주택이 기둥을 받치고

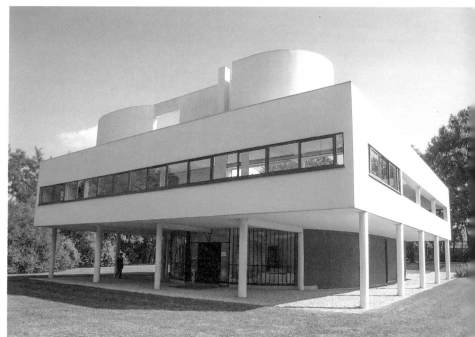

공중에 떠 있다. 실물이지만 마치 건축 모형을 크게 확대해 놓은 듯하다.

1929년 그의 나이 42세에 지어졌지만, 지금의 디자인과 비교했을 때 전혀 시간의 간극을 느낄 수 없다. 롱샹성당이 1955년에 지어졌으니 그보다 27년이나 일찍 지어졌다. 건축을 모르는 사람이 지나가면 현대에 지어진 일반 건축물이라고 생각할 수 있다. 하지만 설계의 내용을 깊이 들여다 보면 상상 그 이상의 역사와 공간 이야기가 숨어 있다. 현재 우리가 살아가는 필로티 구조와 아파트를 포함한 주상복합건물의 시초가 된 주택이다. 롱샹성당과 함께 2016년 유네스코 세계유산으로 지정되었으니 얼마나 중요한 작품인지 알 수 있다.

고객은 파리의 한 보험회사 창립자인 피레 사보아라는 사람이었다. 이곳은 사보아 가족의 주말 별장이다. 필로티(Piloti)란 원래 회랑에 늘어선 열주(列柱)를 의미한다. 하지만 지금은 르코르뷔지에의 건축양식으로 불린다. 기둥이 건축물을 지탱하여 지층에 답답한 벽이 없는 개방된 형태를 말한다. 빌라 사보아는 필로티 구조다. 건물이 지면 위로 떠 있으면 남는 공간은 사람의 활동을 위한 공간, 나무나 잔디를 심는 공간, 주차장 등으로 다양하게 활용할 수 있다. 상층도 마찬가지다. 벽을 세우지 않았으므로 실내에는 자유로운 공간 구성이 가능하다.

자유롭게 디자인된 건물 전면은 출입구도 독특하다. 보통 건물의 입구는 남향을 선호하지만, 자동차 진입로를 확보하느라 입구가 북쪽에 있다. 자동차는 동쪽의 필로티로 진입하여 서쪽의 녹색 벽이 있는 주차장으로 이동한다. 자동차의 회전 반경을 고려한 1층의 건물 외관은 자연스럽게 둥근 형태로 디자인되었다. 한창 자동차 문화가 보급되던 당시의 시대

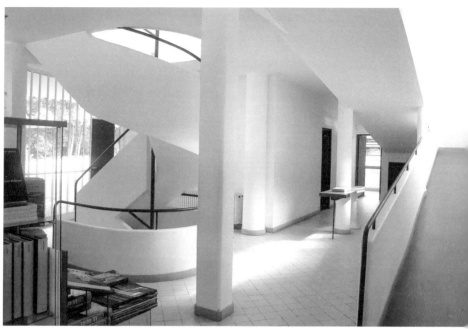

나무위는 곡선의 계단과 건축적 산책로가 보인다.

상을 엿볼 수 있는 파격적인 시도였다.

실내로 들어서자 긴 경사로가 인상적이다. 건물을 수직으로 가로지르는 나선형의 계단과 검은 난간은 공간의 오브제(Objet)가 되어 자연스럽게 1층과 2층을 연결하고 있다. 한쪽에는 빌라의 축소 모형이 있어 관람객이 건물을 쉽게 이해할 수 있도록 배려했다. 하중을 지지하는 벽이 없는 실내는 길쭉하게 탁 트여 시원하다. 위층에서 내려오는 자연광이 하얀 실내를 더욱 환하게 비춘다. 중앙에 있는 세면대 위치가 특이하다. 세면대 뒷부분은 메이드(maid)가 사용했던 공간이다.

르코르뷔지에가 내부에 들여놓은 경사로는 자연스럽게 2층의 주거 공

간으로 연결된다. 중정(中庭)으로 나와 3층으로 가면 옥상에서 일광욕을 할 수 있다. 그는 이 경사로를 '건축적 산책로'라고 하였다. 계단처럼 각 층을 단절하는 것이 아니라 산책하듯이 자연스럽게 연결하는 것이다.

2층은 거실과 침실, 자녀 방과 서재로 구성되어 있다. 시원한 통유리로 된 거실은 외부의 아름다운 자연 풍경이 그대로 실내로 들어온다. 거실 앞 통유리를 통해 식물이 우거진 중정이 보인다. 4계절의 변화 모습을 실내에서 감상할 수 있다. 안락의자에 앉아 중정을 바라본다. 가을과 겨울은 어떤 모습일까? 이곳에서 따듯한 햇살을 온몸으로 받으며 오랜 시간 멍때리고 싶다. 거실 창문도 가로로 길게 뻗어 있다. 르코르뷔지에가 제안했던 창의 가로폭은 무제한으로 확장될 수 있다는 수평 창의 모습이다. 기다란

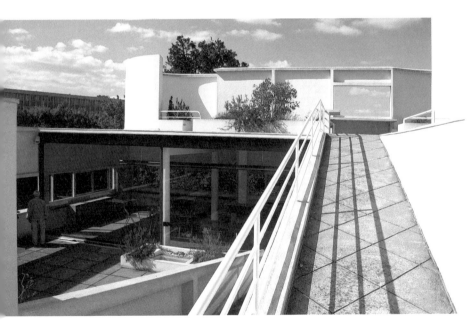

옥상의 경사로에서 바라본 거실과 중정

창에 유리가 없는 부분은 주방 테라스다. 창문을 통해 환기가 잘되고 충분한 빛도 확보할 수 있도록 설계되었다. 단순하고 깔끔한 실내는 자연의 아름다움을 장식으로 삼은 듯하다.

3층 옥상으로 가는 경사로에는 하얀 난간이 있다. 난간 아래에는 삼각형의 창이 있고, 그 창을 통해 들어오는 빛은 1층까지 비춘다. 중정과 연결된 옥상 경사로는 유독 크루즈 유람선의 갑판을 닮았다. 지중해 바다를 좋아했던 르코르뷔지에다. 이 빌라에는 정원이 많다. 중정과 옥상 정원은 건물이 차지하고 있는 땅을 자연에 되돌려준다는 의미가 있다. 빌라에서 생활하며 나오는 적당한 습기는 식물이 잘 자랄 수 있는 환경이 된다. 그렇게 자란 식물은 다시 실내를 추위와 더위로부터 차단하는 효과가 있다.

지금은 많이 볼 수 있는 디자인이지만 그 당시 르코르뷔지에의 현대

파란 타일이 인상적인 욕조와 욕실

건축의 5요소는 건축의 역사를 바꿔 놓았다. 그 역사의 시초를 충분히 경험하고 관찰할 수 있는 시간이다. 곳곳에 화가와 디자이너로서 그의 흔적을 발견할 수 있다. 바닥의 다양한 패턴과 벽면의 강렬한 포인트 색, 지중해의 물결 모양을 그대로 옮겨놓은 욕조와 파란 타일. 심심할 수 있는 공간을 다채롭게 채우고 있다. 그가 만든 의자와 거실을 가로지르는 긴 펜던트, 창문 프레임을 자세히 보면서 숨은 디테일을 찾는 것도 공간을 읽는 묘미가 있다.

건축학도들이 중정에 모여 열심히 손 스케치를 한다. 옆으로 살짝 다가가 보니 각자가 보고 느낀 모습을 프레임에 담아내고 있었다. 그림 모양은 제각각이지만 그들의 손끝에서 진지함이 느껴진다.

우리가 접하는 모든 현대 건축 요소는 그로부터 탄생했다. 그가 추구하고자 했던 행복한 건축은 행복한 삶이다. 20세기 건축의 거장이 노년에 보여준 건축은 아주 작고 소박한 공간이었다. 아름다운 지중해가 펼쳐진

작은 언덕 위에 그의 아내 이본느를 위한 여름 별장을 짓는다. 그는 이 작은 카바농(4평 오두막)을 작은 궁전, 천국이라고 불렀다고 한다. 15년을 머물면서 가장 행복했다고 말하는 그는 이곳에 이본느와 함께 잠들어 있다. 그가 보여준 작은 집과 인생의 깊은 성찰은 나에게 많은 여운을 주었다. 한때는 불행한 도시의 원룸을 벗어날 수 없을 것이란 현실이 싫었다. 하지만 그는 4평에서도 충분히 행복할 수 있다는 것을 몸소 보여주고 떠났다. 나를 한없이 부끄럽게 만들었다.

"모든 것은 결국 사라지고 만다. 전해지는 것은 사유뿐이다."
-르코르뷔지에-

결국 사유만 남는다는 그의 말은 인생에서 건축은 거들 뿐 본질은 자신이 어떤 생각으로 사느냐에 따른 것이다. 그가 이루어 놓은 따뜻한 건축이 오늘날 왜 이렇게 자본주의의 산물이 되어 버렸을까? 아파트 공화국이 되어 버린 한국을 보면서 하늘에서 그는 무슨 생각을 하고 있을까? 영화 〈하이 라이즈〉(2015)를 통해 부의 상징인 아파트와 보이지 않는 계급사회가 되는 지금의 현실을 떠올린 적이 있다.

르코르뷔지에가 인류를 위해 남긴 소중한 건축적 사유. 그의 덕을 누리며 편리한 삶을 사는 우리의 사유 또한 모두의 행복을 향해 있어야 하지 않을까? 도시에서 살아가는 모두가 건축가의 따뜻한 마음에 공감하고 행복하길…. 피카소와 고흐가 대중에게 사랑을 받듯 진정성 있는 건축가와 디자이너도 더 많이 사랑을 받길 희망한다.

천의 얼굴을 가진 지중해의 보석
Barcelona

고흐의 숨결이 채 가시지 않은 프랑스 아를에서 여행을 마치고 스페인 포르트보우에 도착했다. 바르셀로나로 가는 기차를 갈아타기 위해 역에서 잠시 시간을 보내는데 나이가 지긋하신 아저씨 한 분이 다가온다.

"여행 중이신가 봐요? 바르셀로나로 가세요?"
"어머! 네. 안녕하세요. 한국 분이시구나!"

프랑스에서 스페인으로 이것저것 물건을 팔러 다니신단다. 한국인을 만난 것이 반가우셨는지 갑자기 카푸치노 한 잔을 사주시며 바르셀로나 여행 팁을 이것저것 알려주신다. 사람이 드문 한적한 곳에서 한국인을 만나면 정말 반갑다. 뭔가 동지애가 든다고 해야 할까? 기차역 너머로 보이는 맑은 하늘에는 뭉게구름이 한가득하다. 달콤한 카푸치노 우유 거품처럼….

스페인은 여행할 곳이 너무 많은 나라다. 짧은 유럽 여행 일정에 넣기에는 파란만장한 역사와 건축물을 포함한 예술 문화가 너무도 방대해서

한 달도 짧다. 못 보고 가면 후회할 것 같아 마지막에 여행 계획을 세웠던 바르셀로나. 하몽과 파에야는 꼭 먹고 가리라. 이 아름다운 도시에 일주일을 머물면서 알게 된 것은 스페인이라는 나라는 1년 정도는 시간을 두고 찬찬히 돌아봐야 한다는 것이다. 마드리드와 빌바오 건축 여행, 산티아고 성지순례…. 좀 더 욕심내면 포르투갈까지….

| 바르셀로나는 왜 바둑판 모양일까? |

바르셀로나의 첫인상은 시민들이 하루아침에 대청소라도 한 듯 정말 깔끔하고 깨끗했다. 관광객이 많은 도시임에도 불구하고 보이지 않는 규

몬주익 언덕에서 바라본 도시의 사거리

칙과 질서가 느껴졌다. 이 도시가 안토니오 가우디(*Antoni Gaudi*)의 건축과는 다르게 바둑판처럼 네모반듯한 모습인 것을 알게 된 것은 항공사진이 찍힌 기념엽서 한 장 때문이다. 18세기 도시는 급속한 산업화로 인구가 급증했다. 성곽으로 둘러싸인 열악한 주거 환경에 전염병까지 발병하면서 삶의 질을 높이기 위한 도시 계획은 더욱 시급했다. 이때 진보적인 카탈루냐 정부는 도시 확장을 위해 성곽을 허물고 구시가지와 그라시아 거리를 연결하는 신도시 현상 설계를 추진한다.

당시 카탈루냐 출신 토목기사였던 일데폰스 세르다(*Ildefons Cerdà*)가 혁신적인 도시 계획안을 제시한다. 그는 부자든 가난한 사람이든 구별 없이 쾌적한 공간에서 일상을 즐기는 유토피아적인 도시를 꿈꿨다. 이 도시는 정치적·사회적·환경적으로 많은 충돌이 발생했지만, 1860년부터 조금씩 신도시가 형성되기 시작했다. 도시의 주택은 모두 ㅁ자 형태로, 네모반듯한 블록(*113.3×113.3m*)이 20미터 간격의 도로와 함께 촘촘히 들어차 있다. 깔끔하게 정돈된 그리드 모양으로 집집이 비워진 중앙에는 공공으로 사용하는 쾌적한 공원이 조성된다. 20세기 초반에 건설된 이 지역을 '에이샴플라(*Eixample*) 지구'라고 한다. 진보적인 신시가지를 시작으로 뻗어나간 창조적 공공 디자인은 다른 나라와 도시의 본보기가 될 정도로 깊은 역사를 함께한다. 가우디는 이 거대한 도시 계획안에 속한 건축가 중의 한 사람이었다.

에이샴플라 지구의 중심에 있는 그라시아의 거리에는 이질적이면서도 자유로운 건축물 다섯 채가 서로를 뽐내며 나란히 서 있다. 가우디가 디자인한 괴상하고 신기한 '까사 바트요(*Casa Batlló*)'를 포함해 조셉 푸이그 이

카다팔크*(Puig i Cadafalch)*가 디자인한 '까사 아마트예르*(Casa Amatller)*', 루이스 도메네크 이 몬타네르*(Lluís Domènech i Montaner)*가 디자인한 '까사 예오 모레라*(Casa Lleó Morera)* ' 그 옆으로 엔릭 사그니에르*(Enric Sagnier)*의 까사 무예라스*(Casa Mulleras)*, 마르셀-리 코빌얏*(Marcel-li Coquillat)*의 까사 조세피나 보넷*(Casa Josefina Bonet)*까지…. 도저히 같은 시대에 지어진 것 같지 않은 부조화의 건축물들이 한 거리에 모여 있으니 이 거리는 '불화의 사과' 또는 '불화의 거리'라는 별명을 가지고 있다.

19세기 카탈루냐는 스페인 경제의 중심이 되어 풍요로운 시대를 누렸다. 부를 축적한 신흥 부자들이 늘어나면서 건축가들에게는 경쟁의 시대였다. 새로운 건물을 짓기도 하고 기존 건물들을 복원하기도 하며 도시 건축 어워드를 위한 건축가들의 경쟁 작품이 도시에 가득하다. 카탈루냐만의 독특한 모더니즘 건축가들을 한자리에서 만날 수 있는 거리다. 건축 이외에도 그라시아 거리에는 가우디가 디자인한 보도블록과 페레 팔께스*(Pere Falqués)*가 디자인한 아름다운 가로등도 눈길이 간다.

| 츄파춥스는 스페인 브랜드? |

까사라는 것은 스페인어로 집을 의미하고, 그 뒤에는 집주인의 이름이 붙는다. 까사 바트요*(Casa Batlló)*는 '바트요의 집'이다. 시대가 흘러 건물의 주인이 여러 번 바뀌면서 1990년 이후에는 츄파춥스로 유명한 베르낫 가문의 소유가 되었다. 그 후 베르낫 가문은 까사 바트요의 파사드를 포함해 건물 일부를 개조하고, 2002년 일반인에게 공개했다. 츄파춥스가 미국

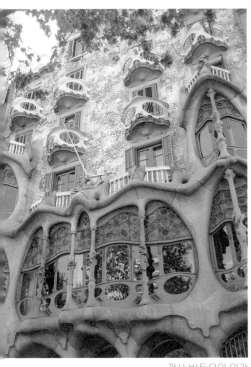

까사 바트요의 외관

브랜드로만 알고 있던 나에게는 흥미로운 이야기다. 1958년 만들어진 최초의 막대사탕 츄파춥스는 손을 더럽히지 않고 먹을 수 있는 사탕을 고민하면서 개발되었다. 스페인어 핥는다는 뜻의 '츄파르(chupar)'에서 유래된 스페인 브랜드다. 노란색 바탕에 빨간 글자가 인상적인 로고는 1969년 살바도르 달리(Salvador Dali)의 작품이다.

까사 바트요는 가우디의 실험적인 디자인이 밀도 있게 녹아 있는 작품이다. 몬주익의 사암으로 만들어진 외관은 유기적인 동물의 뼈를 재해석하여 나타냈다. 해골 모양으로 튀어나온 발코니와 뼈 기둥, 밋밋할 수 있는 유리까지도 온통 곡선의 향연이다. 외부와 내부는 형형색색의 타일과 파도의 일렁이는 물결로 치장되어 있다. 빛에 의해 반사된 타일 조각들이 파란색, 초록색, 보라색 등 더욱 찬란한 빛을 비춘다. 지붕은 기와와 깨진 타일을 이용해 용의 비늘을 형상화하여 마치 바닷속에서 거대한 용 한 마리가 헤엄을 치면서 척주를 드러내듯 역동적이다. 통마늘처럼 생긴 탑 위에는 십자가가 있다. 작은 굴뚝과 환기구도 깊은 바다 생명들을 품은 듯 알 수 없는 형태가 상상력을 자극한다.

거실 천장에 걸려 있는 큰 샹들리에를 중심으로 물결이 거세게 소용돌

이치고 있다. 뱅뱅 꼬여 있는 곡선의 계단 난간 역시 공룡의 거대한 척추가 휘감겨 있다. 아쿠아 유리 너머로 보이는 15,000개의 파란 타일은 엘리베이터를 타고 올라갈수록 채도가 높아지는데, 사람이 움직이는 시선에 따라 물속의 세상을 보는 듯 일렁인다. 뼈의 집이라는 별명 때문에 뭔가 음산한 기운이 감돌 것 같지만, 오히려 어디선가 인어공주가 바다 친구들과 헤엄치고 있는 듯, 애니메이션 〈언더더씨*(Fishtales)*〉*(2016)*처럼 동심을 자극하는 세상이다.

| 스타워즈의 모티프가 된 집 |

까사 바트요 근처에는 가우디가 설계한 까사밀라*(Casa Mila)*가 있다. 카사 바트요를 본 밀라 부부는 가우디의 디자인에 매료되어 그에게 아파트 건축을 의뢰한다. 이곳은 가우디가 완공한 마지막 민간 건축물이다. 현재까지도 사람이 거주하고 있는 연립주택으로 1층, 옥상, 까사밀라 박물관 등 공개된 일부분만 관람객이 둘러볼 수 있다.

가우디는 바르셀로나의 북서부에 있는 몬세라 산에서 영감을 얻어 이 건물을 디자인했단다. 몬세라 산은 톱니 모양의 돌산이다. 그래서인지 외관은 돌산에 동굴을 만들어 집을 지은 형태처럼 보이기도 하고, 넘실대는 표면은 침식된 바위처럼 율동적이다. 표면이 채석장처럼 보인다고 해서 이곳 사람들은 채석장이라는 뜻의 '라 페드레라*(La Pedrera)*'라고 부른다. 거친 마감에 잘 어울리는 화려한 철제 난간 장식이 인상적이다. 이 정교한 주물은 건축가 호세 마리아 후홀*(Josep Maria Jujol)*이 제작한 것으로, 대장장

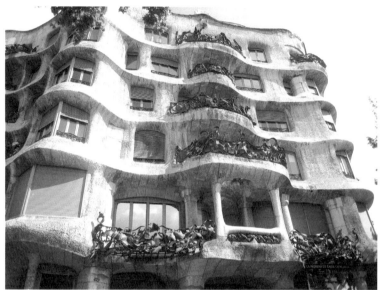

요동적인 외관을 지닌 까사 밀라

이 가문 출신의 가우디가 주물 디자인에 얼마나 많은 정성을 쏟았는지 알수 있다.

처음 입장하면 중앙에 시원하게 뚫린 중정이 나온다. 그 옆에 가우디의 두상이 놓여 있다. 제멋대로 꼬여있는 웅장한 계단과 계단마다 연결된 기둥이 독특하다. 중정의 중앙에서 올려다본 둥근 하늘은 마치 내가 깊은 동굴 속에 갇혀 있는 듯 높다. 가장 고급스러운 동굴 탐험이 시작된다. 내부는 까사 바트요에 비해 조금은 얌전한 느낌이다. 거실 천장, 욕실 바닥, 가구와 소품에서 가우디만의 요동치는 건물의 섬세한 디테일을 느낄수 있다. "직선은 인간의 선이고, 곡선은 신의 선이다."라고 말한 가우디의 건축 철학을 되새겨 본다. 각진 곳 하나 없이 부드러운 공간은 온통 아

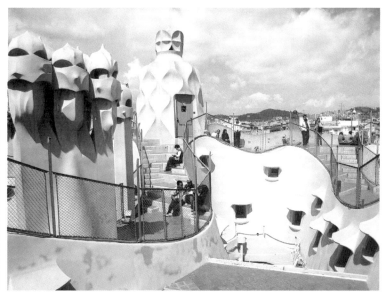

스타워즈 다스베이더의 모티프가 된 굴뚝

르누보의 장식으로 춤을 추고 있다. 꼭대기 층에 있는 다락 공간은 동물의 갈비뼈를 연상케 하는 형태의 천정이 있다. 동물의 배 속을 거닐면서 전시 작품을 감상한다. 카사 밀라의 모형과 도면이 전시되어 있는 곳이다. 가우디 건축의 모티프가 된 동물의 뼈와 가시, 나뭇가지, 소라 껍데기 등도 함께 전시되어 있다.

전시 공간을 따라 이동하면 까사 밀라의 하이라이트 옥상이 나온다. 여러 명의 검투사가 이곳을 지키고 있는 듯 재미있는 광경이 펼쳐진다. 배배 꼬인 나선형의 계단실은 망토를 두른 듯 자연스러운 곡선으로 표현되어 있고, 굴뚝과 환기구는 마치 사람이 무거운 투구를 쓰고 있는 모습을 연상케 한다. 기능을 가진 조형예술 작품이다. 스페인의 초현실주의 화가

달리를 매혹했던 까사밀라는 특히 영화감독 조지 루카스에게 큰 영감을 주었다. 우리에게 익숙한 〈스타워즈(Star Wars)〉 시리즈에서 악역인 다스베이더와 매우 닮지 않았는가? 다스베이더의 모습은 이곳에서 탄생했다.

| 모던시티 바르셀로나의 예술 |

바르셀로나 하면 가우디의 사그라 파밀리아 성당과 구엘 공원을 떠올리는 사람이 많은 것처럼 세계의 많은 도시는 도시마다 가진 아이덴티티가 있다. 이 도시는 가우디뿐만 아니라 바르셀로나의 명성에 맞게 유니크하고 트렌디한 예술과 세계적인 건축가의 감각적인 현대 건축물도 있다. 다국적 예술가들이 남겨놓은 정열적인 작품들은 바르셀로나를 더욱 매혹적인 도시로 만들어 놓는다.

몬주익에는 현대 건축의 거장 미스 반 데어 로에(Ludwig Mies van der Rohe)가 설계한 '바르셀로나 파빌리온'이 있다. 'Less is more.', 적게 장식할 수록 공간이 풍부해진다는 그의 철학이 담긴 중요한 건축물이다. 모던하면서 감각적인 공간은 고급스러운 대리석만으로도 충분하다. 몬주익 언덕을 오르면 스페인 사람의 사랑을 한몸에 받는 대표 화가 후안 미로(Joan Miró i Ferrà)를 만날 수 있다. '후안 미로의 미술관'은 친구인 세계적인 스페인 건축가 호세 루이스 셀트(Josep Lluis Sert)가 건축했다. 푸르른 잔디 위에 아담하게 내려앉은 하얀 미술관이 파란 하늘과 만나니 또 하나의 조각 작품처럼 빛나고 있다. 후안 미로는 피카소를 포함해 애국가를 작곡한 안익태 선생님과도 영감을 나누던 이웃사촌이었다고 한다.

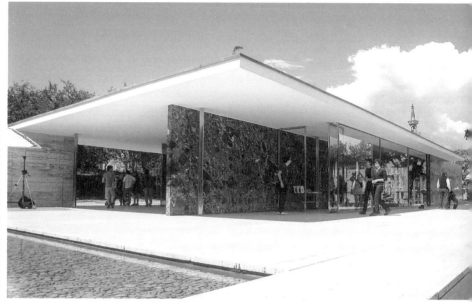

미스 반 데어 로에의 바르셀로나 파빌리온

도시의 거리를 거닐 때면 피카소와 달리를 중심으로 수많은 예술가를 품은 거리의 열린 미술관과 박물관도 만날 수 있다. 람블라스 거리에는 백색의 건축가라 불리는 리처드 마이어(Richard Meier)가 설계한 순백의 현대 미술관 '막바(MACBA)'가 빛나고 있고, 바로 앞 광장에는 언제나 젊은이들로 넘쳐난다. 이곳에서 한참 떨어진 바르셀로나 박물관 옆에는 장 누벨(Jean Nouvel)이 설계한 아그바 타워가 있다. 총탄 모양의 높게 솟은 144미터 건물은 높은 건물이 거의 없는 바르셀로나에서 독보적인 건축물이다. 개성 있는 외관은 입사 각도에 따라 도도하게 뽐내는 형형색색의 그림이 드러나고, 밤이 되면 건축의 외피가 더욱 아름답게 빛난다.

지중해의 푸른 바다 주변에는 1992년부터 바르셀로나 올림픽 빌리지

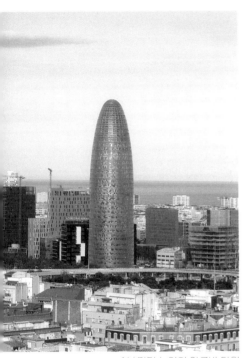

144미터 높이의 아그바 타워

를 계기로 도시 개혁의 새 역사가 시작되었다. 바르셀로네타 해변에는 건축가 프랭크 게리가 디자인한 '올림픽 물고기 기념관'의 상징인 거대한 물고기 조형물이 찬란한 금빛을 내며 하늘로 날아오를 듯 웅장한 모습을 드러낸다. 그 후 2004년 바르셀로나에서 개최한 세계문화포럼은 바르셀로나가 거대한 관광도시로 한 단계 더 발전하는 계기가 되었다.

대표적인 건축물로는 바다를 매립해 만든 헤르초크 & 드 뫼롱이 설계한 '에디피시 포럼(Edifici Forum)'이 있다. 그뿐인가. 해안가에는 유난히도 많은 공공 디자인 조각품을 감상할 수 있다. 천재 건축가 엔릭 미라예스(Enric Miralles)의 조형 작품을 포함해 조각가 로이 리히텐슈타인(Roy Lichtenstein)까지 독특하고 경쾌한 작품들은 지중해의 바다와 어우러져 더욱 생동감을 자아낸다.

건축물만이 아니다. 바르셀로나는 개방적이고 자유로운 무정부 혁명을 꿈꾸는 카탈루냐(Catalonia)의 수도로 불릴 정도로 역사와 예술 문화에 대한 지역적 자부심이 크다. 시대를 앞서는 공간 디자인은 전 세계의 트렌드를 이끌며, 가구, 산업, 그래픽 디자인까지 감각적이고 재치 있는 디자인

을 볼 수 있다.

지금도 모험과 도전을 두려워하지 않는 창의적인 디자이너들이 모이는 지중해의 보석 바르셀로나. 로마 시대부터 이어온 깊은 역사와 지중해에 접한 이 최대 항구 도시는 스페인에서 가장 먼저 산업화하면서 풍요롭고 경이로운 도시로 발전했다. 그들의 열정과 유토피아적 기질은 지금까지도 끊임없이 창조적 미학을 만들어내고 있다. 가우디만을 생각하기에는 21세기 바르셀로나는 너무나 많은 것을 가진 매력적인 도시가 아닌가?

안토니오 가우디
Antonio Gaud I. C.(1852~ 1926)

스페인을 대표하는 카탈루냐 버전의 아르누보 건축가. 자연을 모티프로 섬세한 장식과 곡선 디자인을 대담하게 도입한 유기적인 형태가 특징. 구조역학의 깊은 지식으로 아치와 볼트 형상을 만들어 건축에 반영.

| 주요 작품 |
스페인 바르셀로나 사그라다 파밀리아 성당(1926~)
스페인 바르셀로나 구엘 공원(1914)
스페인 바르셀로나 까사 밀라(1910)
스페인 바르셀로나 까사 바트요(1906)

미스 반 데어 로에
L. Mies van der Rohe(1886~1969)

20세기 근대건축의 3대 거장 중 한 사람. 표현주의적 경향에서 벗어나 "적은 것이 더 많은 것이다(Less is more)"라는 건축철학으로 전통적인 고전주의 미학과 근대 산업이 제공하는 소재를 통합한 모더니즘 건축을 구현.

| 주요 작품 |
독일 베를린 신국립 미술관(1968)
미국 일리노이 공과대학 크라운 홀(1956)
미국 일리노이 판스워스 하우스(1951)
스페인 바르셀로나 파빌리온(1929)

리처드 마이어
Richard Meier(1934~)

모더니즘의 단순하고 간결한 추상 미학을 실천하며 백색의 건축가로 불림. 뉴욕의 젊은 건축가 그룹인 '뉴욕 파이브(New York Five)'의 두 주자. 프리츠커상(1984), 미국 건축사협회 금메달(1997)

| 주요 작품 |
스페인 바르셀로나 현대미술관(1995)
이탈리아 로마 쥬빌리 교회(2003)
미국 로스앤젤레스 게티센터(1984)
미국 애틀랜타 하이 뮤지엄(1983)

Part 2

건축과 예술로 위로하는 아름다움

팔레 드 도쿄

파리시립현대미술관

에펠탑

알렉상드르
3세 다리

앙젤리나

팔레 루아얄

퐁피두센터

마리아추
프레르

튈트리공원

루브르박물관

파리시청

노트르담대성당

셰익스피어
앤드컴퍼니

팡테옹

몽파르나스

프랑스

PARIS

페르라셰즈

Intro

위로의 도시 파리

파리는 움직이는 축제처럼 당신이 어딜 가든 늘 곁에 머무를 것이다.
-『파리는 날마다 축제』헤밍웨이-

창작하는 디자이너라지만 보통 새내기 디자이너들은 창작이라기보다는 페이퍼 디자이너에 더 가깝다. 그렇게 자신의 창의력을 잊은 채 오랫동안 회사에 머물면서 때로는 정체성까지 잃어가곤 한다. 일을 계속해야 하는지 아니면 다른 일을 찾아봐야 하는지 경제적인 문제로 심각하게 고민하던 시절, 등록금이 부담스러웠지만 대학원에 진학했다. 다행히 장학금으로 등록금을 어느 정도 면제받을 수 있었고 이자가 저렴했던 학자금 대출을 받을 수 있었다.

대학원 수업은 건축학과 교수님들이 진행하는 수업이 많아 작은 공간을 바라보는 시각보다는 건축적 색이 짙은 수업이 많았다. 인테리어 일에 괴리감을 느끼던 나는 새로운 학문을 개척하는 기분이 들어 흥미로웠다. 건축에 대해 조금씩 눈을 뜨면서 인문학적으로 해석하는 공간에 대한 접

근 방식은 사회에 찌들어 있던 직장인에게 오랜만에 느끼는 쾌감처럼 반가웠다.

변화의 시작을 알리는 긍정적인 일들을 겪으며 무기력에 빠져 있던 생활이 조금씩 기지개를 켜기 시작했다. 그 무렵 파리의 한 건축사 사무소에서 반년 동안 인턴십을 할 수 있는 기회가 찾아왔다.

처음 한국을 떠날 때 주변에서 들은 이야기들은….

"이제 더 좋은 회사를 알아봐야 하지 않아?"

"결혼은 언제 할 거야? 빨리 시집가야지"

"그동안 등록금으로 버린 돈이 얼만데 빨리 돈 벌어야지. 학자금 대출은 언제 갚으려고?"

맞는 말이다. 대한민국이니까. 마음속 먼 곳에 여행의 그리움을 감추고 다시 일상으로 돌아갈 준비를 하고 있었다. 해외에서 일해 보고 싶다는 마음은 있었지만 꿈이라고 생각했다. 하지만 인생이란 살다 보면 전혀 생각지도 못한 곳으로 낯선 운명의 길 위에 서는 순간이 온다. 예술과 낭만의 도시 파리에서 반년을 보낼 수 있는 것이 어디 인생에서 흔한 일인가. 여행의 아쉬움이 가시지 않은 채 마지막 들렸던 파리는 더 알고 싶은 매력적인 도시였다. 운명이 마법이라도 내리듯 나의 영혼을 다시 부르고 있었다. 가야 한다는 직감, 그 끌림. 망설이지 않았다. 피하지 않았다. 저지르고 나서 생각하기로 했다. 선택이 아니라 그냥 가는 것이다. 그렇게 한국에 돌아온 지 3개월 만에 다시 파리행 비행기에 몸을 실었다.

"파리는 내게 언제나 영원한 도시로 기억되고 있습니다. 어떤 모습으로 변하든, 나는 평생 파리를 사랑했습니다. 파리의 겨울이 혹독하면서도 아름다울 수 있었던 것은 가난마저도 추억이 될 만큼 낭만적인 도시 분위기 덕분이 아니었을까요. 아직도 파리에 다녀오지 않은 분이 있다면 이렇게 조언하고 싶군요. 만약 당신에게 충분한 행운이 따라 주어서 젊은 시절 한때를 파리에서 보낼 수 있다면, 파리는 마치 '움직이는 축제'처럼 남은 일생에 당신이 어딜 가든 늘 당신 곁에 머무를 거라고. 바로 내게 그랬던 것처럼."

-1950년 헤밍웨이 인터뷰 중-

『파리는 날마다 축제』는 헤밍웨이가 젊은 시절 1921년에서 1926년까지 머물렀던 파리의 생활을 회고하며 쓴 글이다. 헤밍웨이의 미완성 글이 함께 담겨있다. 솔직하고 거침없이 써 내려간 일화가 너무 재미있어 그의 일기장을 훔쳐보듯 순식간에 읽어 버렸다. 가난했기에 제대로 먹지 못했던 배고픔의 현실, 끝까지 글쓰기를 놓지 않았던 열정, 거트루드 스타인(Gertrude Stein)과의 대화, 손에 땀을 쥐게 하던 스콧 피츠제럴드(Fitzgerald Francis Scott Key)와의 리옹 여행, 그가 읽은 책, 버릇처럼 만지던 토끼 발, 경마장에서 돈을 따기도 잃기도 하며 한 가정의 가장으로서 반성하는 인간적인 모습, 싫어하는 사람과는 말조차 섞지 않는 그의 까칠한 성격, 아름다운 스위스 설경을 감상하며 스키를 즐기는 생생한 모습과 작가로서의 고뇌가 모두 담겨 있다.

그가 생생하게 표현했던 파리의 모습이 나의 파리와 겹치면서 머릿속에 그려지니 함께 여행하는 착각에 행복감이 밀려왔다. 나는 그가 인도하

는 1920년대의 파리를 함께 걸었고, 나의 2009년의 파리에 그를 초대했다. 지금 이 순간 그와 재회한 파리에서 지난날 나의 파리 생활이 절대 헛되지 않았음을 깨달았다.

　우디 앨런(Woody Allen)의 영화 〈미드나잇 인 파리(Midnight in Paris)〉(2012)에는 헤밍웨이가 파리에 머물렀던 1920년대와 황금의 벨에포크 시대가 막 시작되는 1890년이 등장한다.

2000년대를 사는 무명 소설가 길 펜더가 파리에 출장을 간다. 어두운 파리의 골목에서 길을 잃은 길 펜더는 자정을 알리는 성당의 종소리와 함께 클래식한 택시에 합승하며 1920년대의 어느 술집에 도착한다. 헤밍웨이를 비롯해 『위대한 개츠비』를 쓴 스콧 피츠제럴드, 파블로 피카소, 살바도르 달리, 미국 작곡가 콜 포터, 드가, 고갱, 마티스 등 19세기 말에서 20세기 초 풍요롭고 아름다운 파리에 다양한 국적의 예술가들이 모여 있다.

　1789년 프랑스 대혁명 이후 모든 인류 앞에 평등을 외치며 민주주의를 쟁취한 도시 파리는 19세

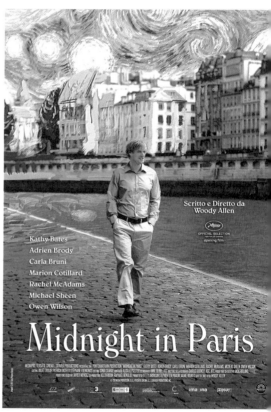

영화 〈미드나잇 인 파리〉(Midnight in Paris)

기 말과 20세기 초 보헤미안들의 자유의 아지트이며 예술의 요람이었다. 아방가르드의 파리로 모인 그들을 거트루드 스타인은 잃어버린 세대라 불렀지만, 그 세대는 세상을 변화시킨 개혁가들의 시대였다. 그곳에 무명 소설가 길펜더가 두 시간대의 파리 곳곳을 누비며 여행한다. 인상 깊은 것은 예술가들이 자신이 사는 시대가 아닌 과거의 다른 시대를 동경하고 있다는 것이다. 여주인공 아드리아나는 황금 시대를 동경했고, 황금 시대를 사는 고갱은 미켈란젤로가 살던 르네상스 시대를 동경했다. 길펜더가 동경하던 시대의 예술가들도 그들의 현재는 늘 불만스러웠다. 어쩌면 미래의 누군가는 내가 사는 지금을 동경할 것이다.

헤밍웨이의 인터뷰처럼 젊은 시절 파리에서 한때를 보낸 경험은 비록 짧은 시간이지만 아직도 황홀했던 떨림과 심장이 뜨거웠던 때를 기억하고 있다. 누구나 한 번쯤은 다른 도시에서 살아보길 꿈꾼다. 살다 보면 달콤한 행운이 따라 주기도 하는 것이 인생 아닌가? 기회가 왔을 때 주변 사람들의 말에 휘둘려 똑같은 일상을 반복했다면 나는 지금 무엇을 하고 있을까? 곰팡이가 가득한 방에서 바퀴벌레를 잡으며 우울함에 몸부림치던 과거를 회상하며 변하지 않은 현재를 살아가고 있을지도 모른다.

한국으로 돌아가고 싶지 않았다. 다시는 우울증을 겪고 싶지 않았다. 파리 생활은 나에게 위로 그 자체였다. 내가 있을 곳은 헬조선이라 불리던 차가운 도시가 아니라는 생각이 들었다. 사람 인생이라는 것이 알다가도 모를 일이 아닌가. 파리에서만큼은 그 누구보다 행복한 사람이었다. 이십대의 끝자락을 지나 삼십을 맞이했던 순간을 파리에서 보낼 줄 누가 알았겠는가.

　　길펜더도 처음 낯선 거리에서 길을 잃었지만, 예술가를 만나며 아름다운 파리에 소금씩 동화되어 간다. 자연스럽게 자아를 찾아가는 여정을 즐기고 있다. 나는 파리에 머물면서 예술가들의 삶 속을 들여다보며 용기를 얻었고, 그들의 진정성에서 인생의 철학을 배웠다. 파리에서 만난 친구들과의 인연은 지금을 살아가는 비타민이 되어 하늘이 준 선물처럼 나의 일상을 응원하고 있다. 그렇게 파리는 낯선 도시에서 온 이방인을 차별 없이 예술로 따뜻하게 품어 주던 아름다운 위로의 도시였다. 파리는 나의 두 번째 고향이다.

어설픈 파리지앵의 하루

무더운 7월의 마지막 날. 숙소에 도착한 시간은 밤 10시. 이곳은 대낮이다. 인생에서 처음으로 백야 현상을 경험했다. 해가 지지 않는 파리의 밤거리라니…. 오랜 비행에 지쳐 여행의 독이 풀리면서 잠이 쏟아진다. 파리의 첫날밤. 졸음이 살짝 원망스러웠다. 그렇게 신체 시계가 자야 할 시간을 알려주고 있었다.

내가 머물던 곳은 에펠탑과 가까운 파리 7구에 있다. 방 세 개에 거실과 주방이 있는 꽤 넓은 아파트였다. 당시 한 달 임대료만 한화로 몇백만 원 한다지만 회사 소유의 아파트라 좋은 기회를 얻어 생활할 수 있었다. 파리의 아파트는 한국처럼 고층은 드물다. 더구나 에펠탑 근처는 더욱 그렇다. 천장도 한국과는 다르게 직부등이나 간접등도 없다. 모두 스탠드를 세워 은은하게 공간을 밝힌다. 심플하고 아늑한 공간이다.

한국에서 함께 간 동기 두 명. 브라질과 포르투갈에서 온 건축가 두 명을 포함해 다섯 명이 함께 아파트에서 생활했다. 프랑스는 인사를 나눌 때 서로가 뺨에 키스하는 비쥬 인사법이 있다. 물론 비쥬를 무조건 하는 것은

아니고 가까운 친구나 가족, 동등한 위치의 사람들과 나눈다. 친하면 친할수록 쪽소리를 크게 낸다. 첫날 브라질 친구 패드로와 인사하느라 진땀을 뺐던 기억이 난다. 가장 많이 사용했던 단어는 'Cava'이다. "Cava?"라고 억양을 높여 "잘지내?"라고 묻고, "Cava!"라고 억양을 내려 "응 잘지내고 있어."라고 답한다. 불어는 뭔가 친근하면서도 섹시하고 매력적이다.

| 긴장 속에서 시작된 인턴십 |

파리의 첫 아침이 밝았다. 첫 출근이다. 잘할 수 있을까? 걱정 반 설렘 반 긴장한 마음으로 출근한다. 사무실은 천장이 매우 높은 복층 구조로 확 트인 공간이다. 한 벽면의 책장에는 건축 관련 서적과 문서들이 가득하고, 하얀 테이블이 있는 회의실에는 온갖 도면과 드로잉 작품이 벽면에 붙어 있다. 전형적인 건축 디자인 사무실이다. 10명이 넘는 다양한 국적의 직원들이 일하고 있고, 그중에는 프리랜서도 있었다. 간단히 인사를 하고 배정된 자리에 앉아 일을 시작했다.

파리의 도면 단위는 한국처럼 미터(m) 단위를 사용하기 때문에 도면을 파악하거나 프로그램을 다루는 것은 낯설지 않았다. 도면도 문제가 되지 않는다. 단지 불어로 가득한 수많은 폴더는 어떻게 해야 할지 눈앞이 캄캄했다. 어린아이가 그림을 익히듯 글자를 그림으로 익혔다. 폴더 위치도 모두 암기해 버렸다. 어쩌겠나, 이가 없으면 잇몸으로 씹어야 하는 것을….

아무리 도면만 보고 업무를 진행한다고 하더라도 의사 소통은 중요하다. 하루는 도면에 색을 집어넣어야 하는 작업을 잘못 이해하고 반대로 넣

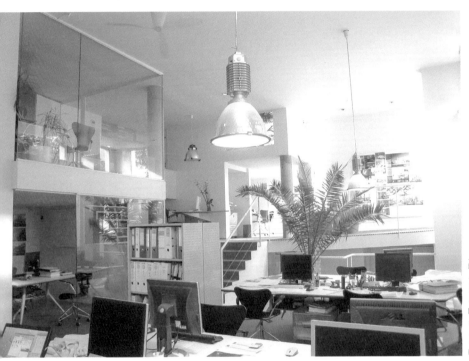

북측 구조원 설계 사무실

은 적도 있다. 정말 이해하기 힘들 때는 다른 동료가 통역해 주었다. 이곳 건축가들은 기본적으로 3개 국어를 사용하기 때문에 회의 시간에는 다양한 언어가 오고 간다. 영어, 불어, 때로는 스페인어까지. 낯선 언어에 무슨 이야기를 하는지 도통 알아들을 수가 없다. 같은 영어인데도 나라마다 다른 독특한 억양 때문에 정신이 없다. 긴장되는 회의는 나의 머리를 하얗게 만들어 버린다. 그래서일까. 나는 혼자서 집중할 수 있는 모형 작업 시간을 가장 좋아했다.

작업에 필요한 물품을 구매하기 위해 약국으로 갔다. 보통 건축 모형

작업을 할 때는 접착제가 깔끔하게 종이에 부착되도록 주사기에 넣고 바늘을 이용해 모형을 만든다. 약국에서 주사기와 바늘 20개를 샀다. 약사가 개수가 맞는지 다시 묻는다. 갑자기 이상한 눈빛으로 위아래로 훑는 약사. 마약이라도 하는 것으로 보는 것일까? 사무실 사람들도 한국의 인턴들이 주삿바늘을 사용해 작업하는 것을 보고 신기해 하며 모여들었다. 역시 우리는 손재주가 뛰어난 민족이다.

한참 모형 작업을 하는 중에 한 친구가 말을 걸어왔다. 낯선 사무실에

서 먼저 다가와 마음을 열어준 샤르벨은 아시아에 관심이 많다. 키도 크고 잘생긴 친구는 건축일 외에도 그림을 그리는 작가라고 자신을 소개한다. 취미도 같고 나이도 같아 빨리 친해졌다. 파리에서 이 친구를 빼놓고는 이야기할 수 없을 정도로 고마운 친구다. 언젠가 하얀 종이 위에 '안녕하십니까? 새해 복 많이 받으세요.'라며 삐뚤삐뚤 정성껏 쓴 종이를 슬쩍 책상에 놓고 가던 친구다.

　이 붙임성 좋은 친구는 순수한 소년처럼 하루는 어디서 데리고 왔는지 귀여운 무당벌레를 잡아 와서는 내 앞에 두고는 한마디 한다.

　"그거 알아? 프랑스에서는 무당벌레가 행운의 표시야. 우리 오늘 무당벌레를 봤으니까 행운이 가득한 하루가 될 거야!"

　딱딱하게 경직된 나를 말랑말랑하게 만들던 그는 파리였고, 파리는 나에게 감동이었다. 어디서든 적응이 빠른 편이지만 언어와 문화 차이 때문에 어려운 부분도 많았다. 다행히 낯선 사무실에서 조금씩 입을 열며 용기를 낼 수 있었다. 첫날 업무가 끝난 후 그들은 조촐한 환영 파티를 해 주었다. 일에 적응하느라 동료들과 많은 시간을 보내지 못한 것이 아쉬움으로 남지만, 함께 일했던 그들이 나의 어설픈 소통 때문에 더 답답하지 않았을까? 괜히 미안하고 고맙다.

앙상블의 도시와 문화 속으로

과거와 현재가 공존하면서 세계인의 사랑을 가장 많이 받는 도시 파리는 예술뿐 아니라 철학과 정치에서도 세계의 중심에 있다. 출신 배경, 직업, 성별과 관계없이 다양한 사람들이 모여 서로의 생각과 가치관을 밤새도록 토론할 수 있는 곳이 파리다.

옛것의 가치와 모국어에 대한 자존심을 지키면서도 다른 문화를 과감하게 환영하는 열린 마음을 가진 사람들. 아름다운 조화 속에서 또 다른 독창적인 문화를 만드는 것이 파리지앵(Parisien)들의 기질이다. 모든 사람은 문화와 예술 앞에 평등해야 하며 당연히 누려야 할 특권이라는 것

다양한 나라의 언어로 적혀 있는 '평화'

이 그들의 가치관이다. 이것이 다양성을 존중하는 진정한 앙상블의 도시가 아닐까.

2주가 지날 무렵 샤르벨은 우리를 한인 레스토랑으로 초대했다. 일주일에 세 번은 방문하는 식당이라며 한식을 한국인보다 더 좋아한다고 했다. 젓가락질을 어떻게 배웠는지, 한국의 문화는 어떤지, 서울이라는 도시는 어떤 곳인지…. 자신이 알고 있는 온갖 동양 문화와 한국에 대해 자랑하듯 말한다. 그리고는 맞는지 우리에게 재차 확인한다. 호기심이 많다.

내가 바라보는 파리의 모습은 외국인이 서울을 바라보는 따듯한 시선과 같지 않을까? 도시는 썸탈 때 가장 아름답게 보인다. 누군가와의 풋풋한 첫 만남에서 살짝 기대감에 부푼 그 마음처럼. 우울함이 싫어 버리듯이 떠나온 서울을 타인의 시선으로 다른 관점에서 바라보게 된다. 어쩌면 나는 나의 도시에 익숙해져 버려서 우울했던 것은 아니었을까? 그렇게 우리는 서로의 문화를 주고받으며 즐거운 저녁 시간을 보냈다. 덕분에 새롭게 알게 된 파리의 문화와 사람들을 이해하면서 잊고 있던 서울의 작은 온기를 이곳 파리에서 느낀다. 조금씩 이 재미있는 도시에 동화되어 간다.

프랑스의 식문화는 2010년 유네스코 인류문명 세계유산으로 등재되었다. 프랑스인에게 식사는 단순히 끼니를 때우는 것이 아니다. 여유로운 시간을 함께 즐기며 그들의 삶 속에서 사람들과 행복을 누리는 관계의 행위다. 식사 예절과 격식은 상대의 존중과 그들의 중요한 문화로 자리 잡았다. "식사하셨어요?"라고 안부 인사를 건네는 한국의 문화와 비슷하다. 많은 의미가 담겨 있다. 샤르벨이 우리를 저녁 식사에 초대한 것이 얼마나 깊은 의미가 있는지 새삼 느끼게 된다. 나를 통해서 누군가는 한국과 서울

이란 도시를 느낄 것이다.

| 파리의 재미있는 문화들 |

처음 파리에 왔을 때 생활의 부대낌에 가장 먼저 적응해야 했던 것은 서류 작성과 기다림 그리고 인내심이었다. 은행 계좌 개설과 보험 처리, 체류증 검사까지 무슨 서류가 이리도 많은지 하루에도 몇 번씩 머리가 지끈거렸다. 보름이나 기다려야 하는 서류 절차는 인내의 연속이었다. 주말에 문을 닫는 백화점까지 이해하기 힘들었던 내가 그들을 다른 시각으로 바라보게 된 것은 한국에만 있는 전세 제도를 어렵게 설명하고 나서였다. 렌트비를 그대로 돌려주면 집주인은 어떻게 돈을 버냐는 질문에 열심히 답변을 줘야 했으니 말이다. 새로운 도시에 정착한다는 것은 우리가 일상에서 편하게만 생각하던 것들을 처음부터 다시 만들어야 하는 것이다. 이 모든 것이 파리지앵이 되는 관문처럼 느껴졌다.

파리에는 우리와 정말 다른 독특하고 재미있는 문화들이 곳곳에 숨어 있다. 한국에서 식사할 때 콧물이 나오면 억지로 참거나 상대에게 보이지 않도록 잘 닦지만, 파리의 사람들은 콧물을 훌쩍대는 것을 예의 없게 생각한다. 상대가 앞에서 식사하는 중에도 바로 자리에서 힘을 주며 시원하게 코를 푼다. 재채기할 때면 언제나 주변 사람들이 '갓 블레스 유(God Bless you!)'를 외친다. 아주 먼 옛날 유럽에 전염병이 만연했을 당시 재채기는 역병의 전조 증상이었다. 영혼이 빠져나가는 것이라 여겨 죽은 자와 환자를 위로하는 것에서 유래되었다고 한다. 지금은 축복을 위한 관습으로 남았다.

거리의 사람들

　건배할 때도 잔을 부딪치는 상대와 무조건 눈을 맞춰야 한다. 사생활을 중요하게 생각하는 파리 사람들은 친한 사이가 아니면 집으로 초대하지 않는다. 만약 집으로 초대받는다면, 상대가 나와 친해지고 싶거나 친하다고 생각하기 때문이다. 즐거운 마음으로 고맙게 응하면 된다. 한국의 정서와 확연히 구분되는 것은 처음 만난 사람에게 세 가지 질문은 하지 않는것이다. 나이와 결혼 여부 그리고 연봉이다. 나이부터 물어보는 한국 문화와는 차이가 있다. 개인적인 질문은 어느 정도 친한 후에 한다.

　개인주의 성향만큼 상대를 존중한다는 사소한 의미는 일하는 사무실에서도 느낄 수 있었다. 보통 한국에서는 바쁘게 일하다가 메모장이나 볼펜, 지우개 같은 사소한 물건이 필요할 때 주변을 둘러보고 눈에 띄면 손

길을 뻗어 사용한다. 잠시 사용하고 제자리에 두면 별문제 없으리라 생각했던 나의 행동. 한국에서 당연하다고 통용되던 것이 당연하지 않았다. 작은 물건이라도 본인 것이 아니라면 빌려 줄 수 있는지 상대의 의사를 먼저 물어본 후에 사용하는 것이 예의다. 그들은 이런 습관이 몸에 배어 있다.

그들의 습관은 지하철이나 건물에서 출입문을 여닫을 때도 나를 웃음 짓게 한다. 남녀를 떠나 항상 앞사람이 뒷사람을 배려하여 문을 잡는다. 뒷사람은 감사의 인사를 잊지 않는다. 길을 가다가 조금만 옷자락이 스치더라도 '빠르동(pardon)'하고 인사를 하고 간다. 지금은 물론 한국도 시민 의식이 많이 올라갔다지만, 여전히 바쁜 지하철에서 몸이 부딪혀도 말없이 지나가거나 출입문을 잡아주어도 아무런 인사 없이 지나치는 사람들이 대부분이다.

이렇게 친절한 태도가 몸에 밴 사람들에게 한 가지 지켜지지 않는 것이 있으니 바로 무단횡단이다. 무조건 차보다 사람이 먼저라는 철저한 인식이 파리지앵들을 빨간불에도 길을 건너게 한다. 길의 폭이 좁아서일지도 모른다는 생각이 든다. 보행자로서는 한없이 너그럽지만, 파란불일 때 차바퀴가 건널목에 조금이라도 닿아 있으면 인정사정없이 운전자를 당황하게 만든다. 빨리 건너라며 보행자에게 경적을 울려대는 참을성 없는 한국의 운전자와는 차이가 있다. 한 가지 더 보태면 주차된 차를 빼기 위해 앞뒤 차 범퍼를 그냥 밀어버린다. 한국에는 차가 살짝 닿기만 해도 난리가 나는데 말이다. 틀렸다는 것과 다르다는 표현을 어디에 붙여야 할까?

잔디에 앉을 때는 잘 살펴야 한다. 아무렇지 않게 굳어 있는 강아지의 흔적과 그 옆에 덩치 큰 개들의 흔적까지 숨어 있으니. 이것이 사람의 것

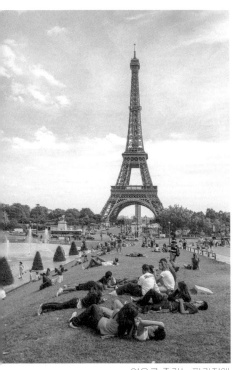

여유를 즐기는 파리지앵

인지 동물의 것인지를 생각하면 파리의 환상이 깨지기 마련이다. 각자의 반려견과 함께 해프닝이 전개되면서 설레는 로맨스를 만드는 낭만은 그저 영화 속 이야기일 뿐이다.

내가 파리에서 생활하던 시기는 BTS나 봉준호 감독의 〈기생충〉, 넷플릭스의 〈오징어 게임〉, 케이 팝이 세계인들에게 각인되기 전이었다. 그래서일까 당시만 해도 길을 걷다 보면 의외의 질문을 많이 받았다. 어느 나라에서 왔는지 물어볼 때 한국에서 왔다고 하면 꼭 북한인지 남한인지 물어본다. 김정은이 있는 나라는 위험하다며 한국도 위험한 곳이 아니냐고 묻는다. 언어도 마찬가지다. 한국은 중국과 일본이 가까이 있는데 언어도 비슷해서 쉽게 배울 수 있는 것이 아니냐며 중국어와 일본어를 하지 못하는 이유를 묻는다. 당황스럽다.

당시만 해도 동양에 대해 신비로움과 호기심 때문인지 상점이나 마트에서 장을 볼 때면 대체로 한마디씩 말을 건넨다. 무거운 짐을 들고 끙끙대면 어디선가 나타나 함께 짐을 들어 준다. 에펠탑 꼭대기에서 동양 여자와 키스하면 소원이 이루어진다는 속설이 있다니 조금은 놀랐다. 처음 파리에 올 때만 해도 파리 사람들은 굉장히 불친절하고 새침하며 이기적이

라는 고정관념이 있었다. 하지만 엘리베이터에서도 모르는 사람들과 자연스럽게 인사를 건네는 그들을 보면서 내 생각이 왜곡되어 있다는 것을 깨달았다. 이런 소소한 친근감에 정들기 시작한다.

이 다양성의 도시에는 성 정체성이 남다른 사람도 많다. 특히 건축이나 예술 분야에 그 끼를 살려 왕성하게 활동한다. 그래서일까. 남녀를 떠나서 친구들이 모이면 한국인이 듣기에 민망할 정도로 성에 관한 주제 또한 거침없이 토론한다. 한번은 파리에서 알게 된 중국계 여자 친구에게 친하다는 의미로 팔짱을 낀 적이 있다. 그 친구는 갑자기 민망한 표정으로 내 팔을 조심스레 뿌리치며 말했다.

"여기서는 여자나 남자끼리 팔짱을 끼거나 손을 잡으면 오해받을 수 있어."
"아 그래? 미안해 한국에서는 친하다는 친근함의 표시야."

나의 작은 습관이 오해받지는 않을지 행동 하나하나가, 말 한마디가 조심스러워진다. 그렇게 작은 문화를 조금씩 배워간다. 가끔 새초롬한 표정으로 영어 대신 불어를 쓰라며 불친절하게 대하는 사람도 있지만 대체로 파리 사람들은 친해지면 한국과는 또 다른 정을 느낄 수 있다. 바쁜 도시 생활 속에서 무언가에 쫓기듯 조급하게 살았던 자신을 돌아본다. 개인의 일상을 소중히 여기며 공원에서 자유롭게 여유를 즐길 줄 아는 파리지앵의 삶이 부럽고 그립다.

파리는 변하고 있다, '르 그랑 파리'

아침이 상쾌하다. 베란다 문을 여니 햇살에 눈이 부시다. 진하게 우려 낸 따뜻한 아메리카노를 마시면서 파리지앵 놀이에 빠진 나. 너무 우습다. 오늘은 날도 좋은데 조깅이나 할까? 벌써 에펠탑 앞 샹드마르스 공원에는 조깅하는 사람들로 활기가 넘친다. 일찍 나온 여행객들은 에펠탑을 보며 사진 찍느라 분주하다. 몇 달 전만 해도 나도 저들 중의 한 사람이었는데…. 비가 내리는 날이면 낮은 구름에 반쯤 가려진 에펠탑을 보면서 신기해하던 나였는데…. 얄궂은 내 마음이 갈대처럼 흔들리는지 도도한 에펠탑을 매일 쟁취하니 이제 감흥이 없다. 변덕스러운 파리 날씨보다 내 마음이 더 자주 변하니 내가 벌써 새초롬한 파리지앵이 되었나 보다.

아파트 주변에는 도보로 다닐 수 있는 볼거리가 많다. 주말에는 집에서 입고 있던 평상복 차림으로 가볍게 거리를 나선다. 동네 빵집에 들러 갓 구운 따뜻한 바게트를 사거나 마트에서 바구니 한가득 치즈를 담는다. 컨디션이 좋은 날은 나폴레옹이 잠들어 있는 앵발리드까지 걷다가 화창한 날씨에는 바로 앞 알렉상드르 3세 다리를 건너 튈트리 공원까지 간다. 그

자리가 있다. 온몸으로 파리의 따스한 햇살을 받으며 앉아 책을 읽는 여유를 부리는 것은 파리에 사는 사람만 알 수 있는 포근함일 것이다. 그러다 어스름한 하늘이 붉게 물들기 시작할 무렵, 센강을 유유히 지나는 유람선을 보며 영국의 다이애나 비를 기리는 알마 다리를 지나 에펠탑까지 산책한다.

나는 그렇게 파리의 일부가 되어 이 도시에 스며들고 있었다. 파리라는 도시에서 모두가 이 호사를 누리지 못하는 것처럼 부르주아가 된 듯한 달콤 쌉싸름한 기분은 무엇일까? 좋기도 하면서 한편으로는 멜랑꼴리한 기분이 스멀스멀 올라온다. 한국에서의 생활이 스쳐 지나간다. 매일 아침 만성피로에 허덕이며 간신히 아침을 맞이하던 하루. 떠나온 도시의 우울감에 빠져 다시는 그 상황을 벗어날 수 없을 것이라는 절망감. 알람과 전화벨 소리만 들어도 심장이 뛰던 알 수 없던 불안함. 내 의지와 상관없이 갑자기 흘러내리던 눈물. 그래서일까. 이 순간이 너무나 소중했다. 너무 가까워지면 한순간에 사라질 것 같은 뿌연 안개처럼 긴장감도 함께 밀려왔다. 파리에 머무는 동안 모든 것을 보고 느끼고 마음에 간직하고 가야겠다는 생각에 마음을 추슬러 본다. 오늘의 상쾌한 아침이 너무나 감사하다. 인생에서 언제 또다시 이런 기회가 올지 모른다는 생각에….

| 우연히 만난 파리의 미래 |

과거 파리는 1853년부터 1870년까지 나폴레옹 3세가 오스만 남작을 파리 시장으로 임명하고 도시 정비 사업을 추진했던 계획 도시다. 이때 수

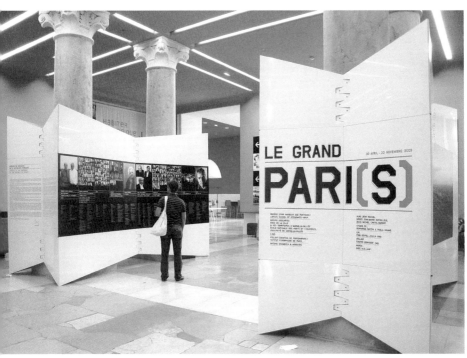

많은 건축물이 지어졌고, 오늘날까지 전 세계 사람들에게 변함없는 감동을 주고 있다. 개선문을 중심으로 규칙적으로 퍼 있는 파리의 아름다운 모습은 에펠탑에서 360도로 감상할 수 있다. 에펠탑 맞은편 샤이오궁에는 건축 문화 재단과 프랑스 문화재 박물관이 있다. 프랑스 건축 문화의 전반적인 자료와 프랑스 건축 유산에 등록된 건축 모형을 한눈에 볼 수 있는 곳이다. 이곳에서 150년 만에 파리를 재정비하여 친환경, 친인간적인 국제도시로 만들고자 하는 〈르 그랑 파리(Le Grand Paris)〉 프로젝트를 위한 건축 디자인 전시가 한창 진행 중이었다.

 프랑스 사람들이 유독 예술과 문화에 관심이 많다는 것은 역대 대통령을 보면 알 수 있다. 조르주 퐁피두(Georges J. R. Pompidou)는 퐁피두센터에 열을 올렸고, 문화 건설자 프랑수아 미테랑(François M. A. Mitterrand)은 루브르 박물관의 피라미드와 오페라 바스티유, 라데팡스를 남겼고, 프랑스 국립 도서관을 그의 이름을 따서 프랑수아 미테랑 도서관이라 명했다. 자크 시라크(Jacques R. Chirac)가 집권할 당시에는 케브랑리 박물관을 개관했다. 내가 파리에 머물던 시절에는 니콜라 사르코지(Nicolas P. S. Sarközy)가 파리의 미래 도시를 위한 르 그랑 파리를 추진 중이었다. 이 프로젝트는 현재 에마뉘엘 마크롱(Emmanuel J. F. Macron) 대통령까지 이어오고 있다.

 대도시가 나아가야 할 방향, 광역도시 파리에 대한 미래 진단, 지역적 정체성을 고수하면서 파리는 어디까지 확장될 수 있는지가 주제다. 국제 공모전을 통해 세계 건축가들이 제안한 디자인 프로젝트 중 10개의 작품을 선정하여 전시하고 있었다. 퐁피두 센터를 설계한 영국의 리처드 로저스(Richard G. Rogers), 케 브랑리 미술관과 아랍문화원을 설계한 프랑스의 장 누벨(Jean Nouvel), 실로담을 설계한 네덜란드의 MVRDV 등 세계적인 건축가들이 한자리에 모였다. 파리의 외곽을 잇는 거대 도시를 상상하며 도전하는 건축가들의 열정이 느껴졌다.

 아름다운 파리도 도시는 도시다. 지역 간의 불평등, 부유층과 빈곤층의 격차, 청년들의 일자리, 치안과 복지 등 다양한 문제점들이 존재하고 있다. 이 도시 계획은 단순히 거대 도시 미래의 파리를 향한 야심보다는 현재 존재하는 전반적인 사회적 갈등을 함께 해결하고자 하는 청사진을 보여주고 있다. 도시는 역시 자연 친화적이어야 한다. 곳곳에 생태환경

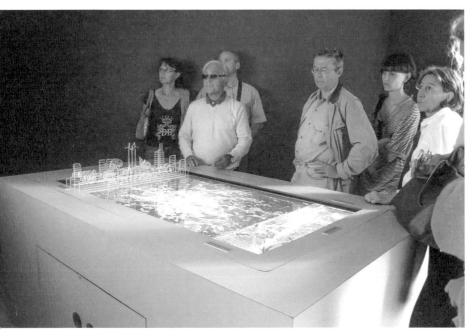

전시를 관람 중인 파리의 시민들

을 조성하고 인공의 건축물에 자연을 들인 프로젝트들이 많았다. 유기적
인 소통과 광역도시의 발전을 위해 350억 유로의 교통망 건설이라니….
그 거대한 규모가 느껴진다. 프랑스 건축가 크리스티앙 드 포르장파르크
(Christian de Porzamparc)의 자기부상 열차도 인상적이다.

〈압축 & 연계 도시〉, 〈다공도시〉, 〈탄생과 부활〉, 〈파리 시민의 백 가
지 행복〉 등 건축가들의 다양한 주제들이 혁신적이면서도 창의적이다. 특
히 MVRDV의 〈좀 더 작은 파리〉라는 상반되는 주제의 독창성이 내 허를
찔렀다. 전체적으로 크게 분류하자면 동쪽은 이미지와 미디어의 도시, 서
쪽 라데팡스는 금융도시, 남쪽은 바이오 연구도시, 북쪽 샤를 드골 공항이

있는 지역은 관광과 예술 산업도시로 바라보고 있으며 현재까지도 진행
중이다.

마지막 전시실에 다다르자 반갑게 느껴지는 전시가 이어졌다. 마치
버려지는 자재를 활용해 집을 지었던 '행복을 짓는 건축가 사무엘 막비
(Samuel Mockbee)'의 건축을 연상케 하는 전시다. 마르키 아키텍츠*(Marchi*
*Architectes)*의 작품이었다. 3가지 서로 다른 종의 나무 모듈을 기반으로 벽
돌을 쌓듯이 쌓아 올려 제작되었다. 〈친환경 주택의 환원〉이라는 주제로
버려지는 플라스틱병, 캔 등을 모아 친환경 주택에 재활용하고 재사용한
다는 메시지를 전하고 있다. 조명 박스의 숫자는 세계의 환경 상황을 수치

마르키 아키텍츠(Marchi Architectes)의 작품전시

로 설명하고 있었다. 관람객이 오두막 같은 최초의 주택 시스템을 돌아보면서 동선에 따라 나무의 따뜻하고 편안함을 느낄 수 있도록 유도하였다.

　파리는 런던과 뉴욕에 비해서 규모가 작은 도시다. 하지만 고유한 그들의 정체성을 지키면서 앞으로 유럽 경제 중심의 도시로 위상을 높이고자 노력 중이다. 파리는 21세기 새로운 국제도시로 나아가기 위한 거대한 도전을 시작했다. 외국인인 내가 느끼는 파리와 시민들이 느끼는 파리는 얼마나 다를까? 한국으로 돌아갈 때쯤 나는 서울을 어떻게 바라보게 될까? 생각이 많아지는 하루다.

크리스티앙 드 포르장파르크
Christian de Portzamparc(1944~　)

프랑스의 건축가이자 도시 계획가. 사회적 의미와 책임에 대한 자신만의 건축 철학을 정립하여 환경에 변화하는 도시주의 감성을 표현. 도시의 상징적이고 진보적인 건축 구현. 프리츠커 상(1994), 신 건축상(1975)

| 주요 작품 |
중국 쑤저우 베이 문화센터(2020)
중국 상하이 오페라 하우스(2014)
벨기에 브뤼셀 에르제 미술관(2009)
룩셈부르크 필하모니(2005)

'팔레 드 도쿄'에서 호텔 에버랜드까지

가을이 성큼 다가온 파리는 온통 갈색의 옷으로 갈아입었다. 쪼그라든 낙엽이 잘 여문 홍시처럼 떨어질 듯 위태롭다. 날 좋은 주말만 되면 카메라와 지도를 들고 파리의 거리를 발에 물집이 잡힐 정도로 누비고 다녔다. 나에게는 1분 1초가 아까운 시간이었다. 콩코르 광장에서 개선문을 보며 걷는 샹젤리제와 몽테뉴 거리, 미라보 다리 위에서 감상하는 자유의 여신상과 에펠탑, 세기의 명화가 있는 오르세, 이오 밍 페이(Ieoh Ming Pei)의 피리미드가 있는 루브르 박물관, 모네의 수련 연작이 있는 오랑주리, 아름다운 로댕 정원, 오페라 가르니에…. 언제나 마음만 먹으면 갈 수 있다.

조금만 시간을 내서 지하철을 타면 17세기 뤽상부르 공원, 빅토르 위고와 잔 다르크를 생각하며 걷는 노트르담 대성당과 시테섬, 퐁네프 다리, 빨간 풍차의 물랭루즈, 몽마르트르 언덕, 생마르탱 운하, 베르나르 츄미(Bernard Tschumi)의 라빌레뜨 공원, 베르시와 라데팡스, 불로뉴 숲까지…. 다시 오지 않을 순간일 수 있다는 생각에 몸은 피곤하지만, 하루하루 욕심을 냈다. 급하게 다니다가 지하철을 잘못 타는 날은 자신이 왜 이렇게 밉

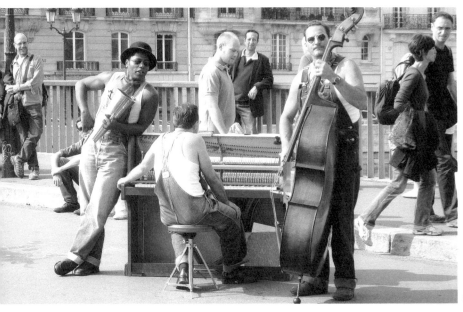

거리의 악사들

던지. 하지만 언제부턴가 잘못 내린 지하철역에서 낯선 거리의 풍경에 이 끌려 여유롭게 걷고 있는 나를 발견한다.

조급함에 늘 불안했던 내가 이렇게 여유로워지다니…. 길을 잃어도 낯 선 곳이 두렵지 않았다. 호기심으로 가득한 마음을 따라 이끌리는 데로 걷 고 또 걸었다. 그렇게 나만의 방식으로 파리를 즐기다 보면 생각지도 못 한 전시를 관람하거나 다양한 콘셉트 숍과 상점들이 나의 눈을 즐겁게 한 다. 오래된 가게, 길거리의 악사들, 평온한 공원들. 우연히 만나게 되는 장 소와 볼거리들로 하루가 풍성해진다. 자연스럽게 파리의 지도가 머릿속에 그려지면서 어쩌다 여행객들이 길을 물어보면 열심히 설명해주는 나를 발 견하고는 웃음이 났다. 이건 무슨 자신감일까? 힘겹던 고비를 피하지 않

고 넘어서니 하루가 소소한 도전이 되어버렸다. 나는 행복해지기로 했다. 파리가 주는 선물이니까.

| 보수적인 16구의 악동 미술관 |

개인적으로 사랑하는 미술관이 있다. 파리에서 가장 핫한 팔레 드 도쿄(Palais de Tokyo)다. 독창적이고 재능이 뛰어난 신인 예술가들의 작품 전시회가 주로 열리는 곳. 파리의 디자이너들은 엉뚱하지만, 상식을 깨는 실험적인 디자인을 시도하는 것에 거부감이 없다. 이곳은 컨템포러리 아트(Contemporary Art)의 천국이다. 독특한 작품이 많아 시즌별로 볼거리가 많지만, 작가의 작품을 소장하지 않는 것이 특징이다. 형식과 질서에 얽매이지 않고 제멋대로인 듯 보이지만 정교하고 창의적인 작품과 공간 활용에 지루할 틈이 없다. 그 외에도 다양한 퍼포먼스, 작가와의 만남, 강연, 패션쇼 등 공간의 활용 범위가 넓다. 젊은 예술가들과 파리지앵들 사이에서 뜨거운 사랑을 받는 이곳은 살아 있는 '창조적인 미술관'이라 불린다.

입구에 들어서니 겉모습과는 다르게 노출 천장과 탁 트인 전시 공간이 시원하다. 한쪽에는 메쉬망으로 경계를 만들어 놓은 작은 굿즈샵이 보이고, 반대편에는 시크하고 독특한 매장도 있다. 음료수 냉장고가 일렬로 늘어서 있어 가까이 가 보았다. 안에는 음료수가 아닌 재미있는 표정의 다양한 캐릭터들이 나를 반기듯 진열되어 있다. '나를 보세요. 나를 사가세요.' 하며 웃고 있다. 독특한 디자인의 옷도 판매되고 있는데 과연 내가 소화할 수 있을까?

다양한 예술 서적과 굿즈를 판매 중이다

지하로 내려가니 이벤트 바와 카페가 나온다. 천장에 주렁주렁 매달려 있는 하얀 펜던트들이 인상적이다. 좀 더 깊숙이 들어가니 도쿄잇 (Tokyo eat)이라는 레스토랑이 보이는데 하필 오늘은 문을 닫았다. 하지만 카페는 오픈 했으니 잠시 머물다 가기로 했다.

카페의 작은 쇼케이스에서 음료를 고르는 커플이 보인다. 모습은 마치… 모델? 만화 주인공? 커플 모두 검은색 스키니 청바지에 검정 가죽 조끼를 걸치고 굽이 20센티는 넘어 보이는 높은 검은색 워커를 신고 있다. 삭발 머리의 여자는 머리와 양쪽 팔에 온통 문신이 그려져 있다. 귀와 얼굴에는 커다란 피어싱을 했다. 자유로워 보였다. 미술관의 네온 조명과 어울리게 시크하면서 힙하다. 타투 아티스트인가? 말을 걸어볼까 하다가도 갑자기 소심해진다. 이곳은 독

팔레드 도쿄 내부 카페

창적인 콘셉트의 예술 서적과 엽서들, 디자이너들이 만든 개성 있는 아이템들이 넘쳐난다. 서로의 다름이 예술이 되는 곳. 자유분방한 이곳이 너무 좋다.

| 움직이는 호텔 에버랜드 |

한쪽에 귀엽게 생긴 작은 박스 모형이 전시되어 있다. 기차 칸을 잘라 놓은 것인지 작은 집을 만들어 놓은 것인지 호기심이 모락모락 피어나는 마음을 주체 못하고 가까이 다가가 본다. 호텔 에버랜드(Hotel Everland)? 호텔이라고? 스위스를 기반으로 활동하는 듀오 아티스트 L/B. 사비나 랭(Sabina Lang)과 다니엘 바우만(Daniel Baumann)의 프로젝트다. 명칭은 호텔. 기능도 호텔. 하지만 호텔이 아니라고 한다. 무슨 말이지?

듀오 아티스트 L/B는 〈라이프 아트(life art)〉 운동의 일환으로 예술 그 자체의 순간에 관람객을 참여시키는 작품을 만들었다. 에버랜드는 유럽을 여행하며 즐기는 독창적인 이동식 미니 호텔이다. 파리 현대미술관 지붕 위에 이 작은 호텔을 옮겨 놓았다. L/B는 1970년대 디자인 스타일의 기능성과 현대적 미학을 활용하여 의도적으로 예술과 인테리어의 경계를 허물었다. 전통적인 호텔의 관습을 뒤집어버린 것이다.

파리의 스카이라인에서부터 스위스의 잔잔한 호수에 이르기까지 투숙객들이 다양한 장관을 즐길 수 있다고 한다. 온라인으로 예약받고 투숙객은 1박만 할 수 있다. 세계 유일의 이동식 호텔에서 하룻밤을 머물기 위한 신청은 뜨거웠다. 2006년에서 2009년 사이에 유럽의 곳곳에서 1,000박

평범한 의자의 재치 있는 변신

이상을 운영했다고 한다. 길이 35 제곱미터(*12m×4.5m×4.5m*), 무게는 10톤이다.

　내부는 욕실, 킹사이즈 침대, 미니 바와 라운지 등이 있다. 밤에는 호텔 통창을 통해 센강과 어우러지는 빛나는 에펠탑을 감상할 수 있다. 둘만의 공간에서 아름다운 야경과 함께 프러포즈를 받는 기분은 얼마나 황홀할까? 특별한 날 특별한 사람을 위한 이벤트로 실용적이면서도 낭만적인 발상이다. L/B는 공공건물에서 설치 미술, 환경 디자인까지 장르를 넘나들며 왕성한 활동을 하는 디자이너들이다. 팔레 드 도쿄는 L/B와 같은 디자이너들의 작품과 열정을 고스란히 느낄 수 있는 공간이다.

　근처에는 운치 좋은 센강이 있어 가끔 광장에 앉아 영감을 받곤 했다. 아이디어가 떠오르면 손 스케치를 하면서 무뎌진 감각을 살리기 위해 자주 찾던 곳이다. 혼자 거리를 배회하다가도 초록색 차양이 있는 노천 카페에 앉아 홀로 커피를 마셔도 어색하지 않은 곳. 지나가는 사람들을 관찰하는 재미도 쏠쏠하다. 카메라와 지도를 들고 거리를 두리번거리는 여행자, 강아지를 데리고 산책하는 아주머니, 이어폰을 끼고 보드 타는 학생, 연신

파리 몽마르트 근처 미술관 앞에 설치된 오브제 작품

키스하며 사랑을 확인하는 파리의 커플들….

타인의 방해가 없는 곳. 나의 내면을 차분히 들여다볼 수 있는 시간. 서로의 취향을 존중하는 이곳은 모든 상상이 가능했다. 가장 행복한 것은 한국에서 언제나 전투적으로 살던 나는, 죽기 살기로 애쓰며 먹고살기 바빠 이런 호사를 누릴 기회가 없었지만, 이 모든 것을 눈에 담을 수 있는 여유를 찾은 것이다. 파리의 이런 느긋함이 좋다. 삶의 속도를 늦추니 많은 것이 보였다. 오직 나에게 집중할 수 있는 시간이 허락되는 지금, 이 순간이 귀하고 감사하다.

코로나 팬데믹으로 '차박'이라는 신조어가 일상이 되어 버린 오늘날.

자동차는 여행을 위한 이동 수단을 넘어 숙박, 레스토랑, 카페, 영화관 등 다양한 공간의 기능을 갖게 되었다. 자동차 디자이너는 차량 내부에서 보이는 뷰를 고려하여 뒷좌석과 트렁크 공간을 디자인한다. L/B의 호텔 에버랜드는 2006년 처음 선보였다. 그들의 상상력은 앞서 있었다. 디자이너들의 자유롭고 창의적인 발상은 시대를 뛰어넘어 미래를 위한 아이디어가 된다. 나는 디자이너로 어디쯤 와있을까? 나는 행복한가? 나는 사람들에게 어떤 도움을 줄 수 있을까? 스스로 질문을 수없이 던지게 했던 파리. 내가 파리에 다시 오게 된 이유를 찾는 데 참 오랜 시간이 걸렸다.

이오 밍 페이
Ieoh Ming Pei(1917~2019)

정통 모더니즘 건축의 마지막 장인. 논리적이고 단순한 기하학적 형태를 선호하며 장식을 배제한 기능주의를 추구. 프리츠커 상(1983), 미국 건축가협회 금메달(1979), 영국 왕립건축가협회상(2010)

| 주요 작품 |
홍콩 중국은행 타워(1989)
프랑스 파리 루브르 박물관 피라미드(1989)
홍콩 중국은행 타워(1989)
미국 워싱턴 국립미술관 동관(1978)

베르나르 츄미

Bernard Tschumi(1944~　)

스위스와 프랑스의 건축가. 건축과 이벤트의 연관성과 공간 체험에 대한 다양한 요소를 연구. 영향력 있는 건축 이론을 발전시키며 저서 활동과 전시회 병행. 프랑스 정부 건축 그랑프리 수상(1996)

| 주요 작품 |

그리스 아테네의, 뉴 아크로폴리스 박물관(2008)
미국 컬럼비아 대학교 알프레드 러너 홀(1999)
프랑스 투르쿠앵, 르 프레스노이 아트 센터(1997)
프랑스 파리 라 빌레트 공원(1982~1998)

랭 & 바우만

Sabina Lang(1972~　) & Daniel Baumann(1967~　)

스위스를 중심으로 활동하는 예술가 부부. 조각 예술품 설치에서 벽, 바닥 그림, 풍선 구조물 및 건축까지 넓은 범위의 예술 작업. 무한한 기능성을 통한 다작으로 그들만의 예술 확장. 연방문화청 예술상(1998, 2002)

| 주요 작품 |

프랑스 파리 Parc de la Villette(2022)
프랑스 파리 Galerie Loevenbruck, "more is more"(2008)
프랑스 파리 호텔 에버랜드(2007)
일본 도쿄 Spiral/Wacoal Art Center(2006)

미각으로 즐기는 파리의 산책

"이번 주 주말에 뭐할 거야? 크리스마스는?"

"글쎄 아직 계획은 없지만, 아마도 시내 구경하면서 돌아다닐 것 같은데?"

"그래? 그럼 내가 너의 일일 가이드가 되어 줄게. 파리에는 여행객들이 다니는 평범한 장소 말고 숨어 있는 장소들이 많이 있어."

"와! 정말? 고마워 샤르벨."

그랬다. 샤르벨은 내가 어색한 영어를 짤막하게 말해도 무엇을 이야기하려고 하는지 모두 이해해 주었고, 파리에 있는 동안 많은 경험을 하라며 조언도 아끼지 않았다. 그도 고향을 떠나 새로운 도시에 자리잡는 것이 쉽지 않았기에 그는 어쩌면 나를 가장 잘 이해하는 듯했다. 평소에도 유명한 예술가의 전시회를 데리고 가거나 재즈가 좋아 2주에 한 번은 재즈 공연을 즐긴다며 작지만 소소하게 음악을 즐길 수 있는 장소도 알려주었다.

어느 날 자신의 아지트라며 나를 데리고 간 어느 스탠딩 바에서 그의

절친 얀을 소개해 주었다. 스위스가 고향인 얀은 굉장히 잘생기고 스마트 해 보이는 멋진 친구다. 건축사무소에서 일하는 그는 함께 일하는 다른 동료들과 친구들을 소개해 주었다. 이탈리아에서 온 다이먼, 독일에서 온 줄리앙, 파리에서 나고 자란 파리지엔느 아마타…. 그 후로도 퇴근 후 종종 우리는 아지트에서 와인을 즐겼고, 친구들의 홈 파티에 초대받아 더 많은 친구를 사귈 수 있었다.

"너 핫초코 좋아해? 날이 추우니까 우리 핫초코 마시러 가자. 여기 엄청 유명한 곳이야."
"그래 좋아. 오늘은 네가 가이드니까 기대할게."
"여기 코코 샤넬이랑 오드리 헵번도 단골 손님이었어."
"그래? 우와!"

카페에 들어서자 고풍스러운 분위기의 인테리어가 우리를 맞이한다. 추운 겨울 이른 아침인데 사람들로 넘쳐난다. '앙젤리나(*Angelina*)'카페다. 1903년 처음 문을 연 이곳은 100년 넘는 전통의 쇼콜라 쇼의 명가로 파리의 미식가들이 자주 찾는 곳이란다. 핫초코와 몽블랑은 무조건 먹어보라며 나에게 묻지도 않고 주문해 버렸다.
파리에는 유명한 디저트 브랜드가 많다. 포숑(*Fauchon*)의 에클레르, 라뒤레(*La durée*)와 피에르 에르메(*pierre herme*)의 마카롱, 위고 에 빅토르(*hugo & victor*)의 피낭시에…. 이렇게 많은 디저트 브랜드 중에서 개인적으로 포숑을 좋아한다. 130년 가까운 전통이 있지만 인테리어와 패키지 디자인은

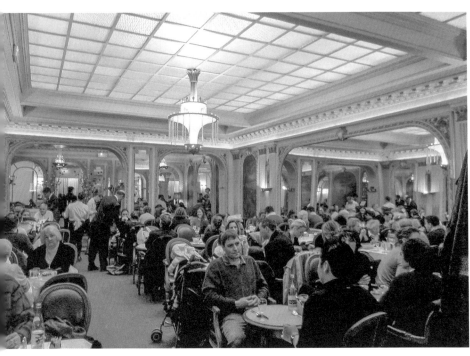

앙젤리나 카페에는 언제나 사람들로 붐빈다

현대적이다. 블랙 바탕에 핫핑크가 어우러진 강렬한 색채. 브랜드 이미지가 패션이나 화장품 브랜드처럼 젊고 화려하다. 맛도 있고 모양도 예쁜 디저트지만 매장 디자인이 굉장히 감각적이다.

　따듯한 핫초코가 앙증맞게 생긴 하얀 도기 주전자에 담겨 나왔다. 작고 귀여운 커피잔에 나눠 마신다. 음~ 입안에 감도는 진하고 부드러운 달콤함. 따스한 온기가 차갑던 몸을 녹여준다. 메밀면 같은 몽블랑 위에는 하얀 눈꽃이 피었다. 어떻게 떠먹어야 할지, 소복이 쌓아 놓은 예쁜 모양을 망치기 싫어 사진부터 찍는다. 그때 함께 담긴 휘핑크림을 나이프로 찍

어 크루아상에 쓱쓱 바르는
샤르벨….

"있잖아…, 나 아직…
사진 다 안 찍었어!"

따듯해진 몸을 이끌고
근처 팔레 루아얄(*Palais Royal*)
로 향했다. 과거 궁전으로
사용했던 이곳은 1800년대

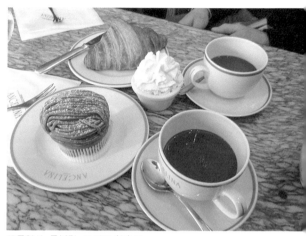

크루아상, 몽블랑, 그리고 핫초코

활기찬 사교의 중심지였던 역사가 깊은 곳이다. 회랑을 걸으면서 아름다
운 안뜰을 상상했지만, 겨울이라 조금은 적막하다. 한국과는 다르게 파리
상점들은 주말에는 문을 닫는다. 조용하지만 작은 부티크 상점들, 화랑,
골동품 가게, 고서점, 갤러리 등이 늘어서 있어 부담 없이 차분하게 윈도
쇼핑을 할 수 있다.

갑자기 샤르벨이 마돈나가 가죽장갑을 맞춘 곳이라며 어느 고급스러
운 상점에 멈춰 선다. 1924년 문을 연 메종 파브르(*Maison Fabre*)다. 우아한
장갑들이 색상별로 전시되어 있다. 고객을 위해 맞춤 수작업만으로 생산
하며 3대째 가업을 이어가고 있단다. 최고의 품질과 섬세한 디자인은 샤
넬과 에르메스, 이브 생로랑이 사랑했다고 한다. 칼 라거펠트와도 협업한
다는데 손에 착 감기는 부드러운 그 느낌을 느껴보고 싶었지만, 문은 굳게
닫혀 있다.

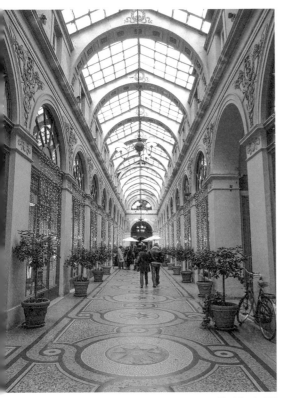

가장 아름다운 파사주
'갤러리 비비엔느 Galerie Vivienne (1824)'

이번에는 파사주로 안내한다. 파사주(Passage)는 통로를 뜻하지만, 두 건물 사이를 유리 천장으로 덮어 만든 쇼핑 공간을 말한다. 18세기 말까지 하수도가 없었던 파리의 거리는 온통 말의 배설물과 오물로 가득했다. 당시 왕족과 귀족들은 날씨와 환경에 구애받지 않고 쾌적한 쇼핑을 즐기기 위해 1820년대에 파사주를 만들었다. 역사의 흐름에 따라 백화점이 생기고 도시 계획이 진행되면서 파리 곳곳에 있던 150개의 파사주가 대부분 사라졌다고 한다. 지금은 이렇게 파리 중심지에 잘 보존된 몇 개만 남아 있단다. 덕분에 파사주에 대해 자세히 알게 되었다.

마돈나의 무대 의상을 만든 디자이너 숍을 알려준다. 콘브라를 디자인한 장 폴 고티에(Jean Paul Gaultier)의 숍이다. 여성의 속옷인 코르셋을 겉옷으로 입게 한 장본인이다. 끊임없이 이야기하며 하나라도 더 설명해 주려는 친구의 모습에 순간, 입장이 바뀐다면 나는 그에게 서울을 잘 설명해 줄 수 있을까? 나는 나의 도시를 얼마나 알고 있을까 하는 생각이 든다.

한참을 걸으니 배가 고파온다. 어느 한적한 레스토랑에 도착했다. 갑자기 어디론가 전화를 거는 샤르벨. 파밀라를 소개한다. 미술관 큐레이터다. 유머러스하고 성격도 시원시원한 여장부다. 마당발인 그는 오늘도 또 한 명의 친구를 소개해 주었다. 우리는 함께 오이스터를 주문했다. 파리의 싱싱한 오이스터에 레몬즙을 살짝 뿌려 먹는 그 맛은 정말 일품이다. 혀끝으로 전해지는 짭조름한 소금기가 코를 타고 바다 향을 내뿜는다.

미각이 주는 즐거움에 화이트와인과 함께라면 어디서 먹든 행복하다. 한국에 비해 가격이 좀 나가지만, 홈파티에서도 친구들을 만날 때도 오이스터는 빠지지 않는다. 취향도 있겠지만 그들에게는 친구를 생각하는 존중과 배려의 선물이다. 건축, 음악, 패션, 미술, 사진, 전시…. 모든 예술을 사랑하고 인문학과 철학에 관심이 많은 그들과의 대화는 어느 고급스러운 레스토랑에서의 한 끼 식사와도 바꿀 수 없다.

미식가의 나라 파리는 주머니 사정이 좋지 않은 내가 즐길 수 있는 가성비 좋은 음식이 많다. 디저트는 물론이고 우선 와인과 치즈는 종류별로 원없이 먹었다. 한국에 비해 저

포숑(Fauchon)에는 신선한 빵도 있다

렴해 너무 좋다. 크루아상과 바게트는 세계 제일이다. 특히 바게트가 부드러운 빵이라는 것을 파리에서 처음 알았다. 겉은 부담스럽지 않을 만큼 바삭하고 속은 뽀송뽀송 하얗고 부드럽다. 쫄깃한 식감은 씹으면 씹을수록 고소하다. 몇 달 내내 먹어도 질리지 않았다.

파리는 오픈 마켓이 자주 열리는데, 프랑스 각 지방에서 올라온 신선하고 품질 좋은 다양한 음식을 맛볼 수 있다. 에스카르고(달팽이 요리)를 레스토랑이 아닌 노트르담 대성당이 있는 시테섬 근처 오픈 마켓에서 처음 먹었다. 향긋한 마늘 향과 버터의 고소함, 살짝 씹히는 식감에 부드럽게 목으로 넘어가는 그 느낌을 잊을 수 없다. 그 맛을 기억하는 또 다른 이유는 아름다운 센강에서 흥겹게 연주하는 악사들의 반주에 맞춰 모두가 하나가 된 듯 노래를 부르고 춤을 췄던 기억 때문이다. 격식이 크게 필요 없는 거리에서도, 대중 음식점에서도 프랑스식 음식 문화를 충분히 즐길 수 있다.

크리스마스에 샹젤리제에서 마셨던 따뜻한 와인 뱅쇼는 쓸쓸한 내 마음을 녹여주었고, 커피만 마시던 내가 차를 좋아하게 된 것은 160년이 넘은 가향차 브랜드 '마리아주 프레르(Mariage Frères)'를 접하고 나서였다. 마레 지구에 있는 매장에서 시향과 시음을 하며 650종이 훌쩍 넘는 차 중에 무엇을 골라야 할지 망설이곤 했다. 포숑과 같은 블랙이 브랜드 색상이지만 클래식하면서도 세련된 패키지와 케이스가 차의 풍미만큼 깊고 고급스럽다. 차의 종류만큼 패키지 디자인도 셀 수없이 많아 구경하는 재미가 있다.

대중적으로 잘 알려진 마르코 폴로는 과일과 꽃향기가 섞인 홍차로 무난하고, 오페라는 녹차의 향과 맛을 느낄 수 있다. 개인적으로 웨딩 임페리얼을 좋아해 10여 년이 훌쩍 지난 지금도 달콤하고 사랑스러운 향으로

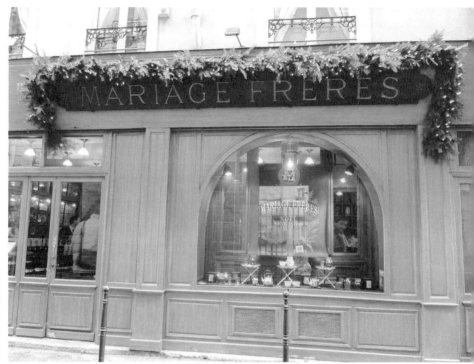

마리아주 프레르 본점

아침을 깨운다. 차 종류만큼 이름과 뜻도 다양하다. 웨딩 임페리얼은 사랑에 바치는 찬가, 에로스는 연인을 위한 차, 해피 퀸은 여왕을 위한 차, 러브스토리는 사랑의 선언···. 소중한 사람을 위해 센스있게 마리아주 프레르를 선물해 보는 건 어떨까? 대중에게 오랜 시간 사랑받는 공간과 브랜드에는 깊은 스토리가 담겨있다. 시간의 흐름 속에서 한길을 걸었던 열정과 끈기가 역사가 되고 명품이 된다.

언제든지 변경할 수 있는 기계

파리는 비 내리는 날도 아름답다고 했던가? 먹구름이 밀려오는 하늘이 금방이라도 비가 내릴 듯 온통 회색빛이다. 뿌연 시야에 온 세상이 흑백의 필름처럼 색을 잃었다. 오늘따라 거리를 걷는 사람들도 보이지 않는다. 시간이 멈춰 버린 듯 묘한 이 기분…. 이런 날씨에 시청사를 지날 때면 항상 로베르 두아노(Robert Doisneau)의 사진 〈파리 시청 앞에서의 키스〉(1950)가 생각난다. 누구나 벽에 포스터 하나쯤은 붙여놨을 그 사진. 그리고 어디선가 들리는 듯한 리사 오노의 〈남과 여〉(1966)의 보사노바 음악 선율. 꿈속을 걷는 듯 촉촉한 공기 속을 차분히 홀로 걸으니 여로의 낭만적인 향수가 느껴진다. 몽롱하면서도 뭔가 애잔하다.

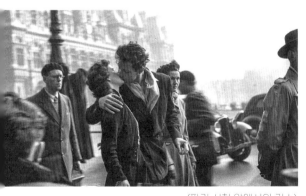

〈파리 시청 앞에서의 키스〉

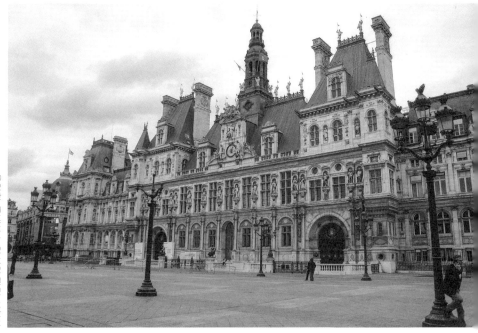

아름다운 르네상스 양식의 파리 시청사

　　시청사 주변을 '보부르'라고 부른다. 아름다운 마을이라는 뜻이다. 하지만 이곳의 과거는 그리 아름답지 않았다. 쥐스킨트(Patrick Süskind)의 소설 『향수』를 원작으로 한 영화 〈향수〉(2007)에서 주인공 장 바티스트 그루누이는 악취가 풍기는 더럽고 지저분한 생선 시장에서 태어난다. 18세기 바로 그 시장이 있던 곳이 보부르다. 하지만 이 지역은 지난 50년 동안 파리의 다른 어느 지역보다 개혁적이고 과감한 변화를 시도했다. 파리의 중심으로 역사를 보존하고 실험적인 건축과 예술의 조화를 이루는 아름다운 곳. 트랜디한 콘셉트 숍도 곳곳에 숨어 있어 많은 사람에게 사랑받는 곳이다.

| 미술관이면 미술관이지 왜 센터? |

바로 이곳에 파리의 3대 미술관이라 불리는 '퐁피두 센터(Centre Pompidou)'가 있다. 정식 명칭은 '국립 조르주 퐁피두 예술문화센터'다. 루브르 박물관, 오르세 미술관과 어깨를 나란히 한다. 고풍스러운 건축물이 가득한 파리의 중앙에 너무나도 어울리지 않는 현대식 건물이 떡하니 자리를 차지하고 있다. 미술관이다. 그런데 왜 센터라고 부를까?

파리는 세계 최고 예술 문화의 도시다. 하지만 1960년대 현대미술로 새롭게 떠오르는 뉴욕과 런던에 비해 예술이라는 도시의 명성이 조금씩 흔들리고 있었다. 이 시절 당선된 조르주 퐁피두 대통령은 파리 예술의 자존심을 지키고 싶었다. 예술의 도시 파리의 위상을 되찾고자 문화센터 건립을 추진한다. 퐁피두 대통령은 현대미술의 다양성을 깊이 이해하고 있었다. 단순히 전시만을 위한 미술관이 아니라 파리 시민 모두가 모여 예술 문화를 즐길 수 있는 복합 문화시설과 광장을 꿈꿨다. 전시, 공연, 영화, 도서관, 카페, 레스토랑을 포함해 현대 예술의 모든 것을 모아 놓았기에 대통령의 이름을 따서 퐁피두센터라고 이름지었다.

그의 계획에 걸맞게 20세기 대표 건축물이 필요했던 대통령은 전 세계 건축가를 모아 공모전을 개최한다. 세계 곳곳에서 681점의 작품들이 모였다. 시간이 흐른 뒤 혁신적인 아이디어를 제안했던 이탈리아의 렌조 피아노(Renzo Piano)와 영국의 리처드 로저스(Richard Rogers)의 작품이 당선되었다. 당시 30대의 무명이었던 두 젊은 건축가는 열정적이었다. 처음 그들의 설계안이 공개되었을 때는 고풍스러운 파리와 전혀 어울리지 않은

에스컬레이터 타고 파리 시내 감상하기

디자인에 많은 사람의 혹평을 받기도 했다. 구스타브 에펠(A. Gustave Eiffel) 이 디자인했던 에펠탑이 그랬던 것처럼…. 하지만 조르주 퐁피두 대통령 은 혜안이 있는 대통령이었다. 그들에게 지원을 아끼지 않았다.

　광장에서 바라본 퐁피두센터는 굉장히 현대적이고 강렬하다. 건축의 구조와 설비는 보통 건물에서는 감춰지는 요소지만, 두 건축가는 감춰야 할 것을 오히려 밖으로 드러내면서 이질적인 모습을 강점으로 활용하였 다. 모든 구조물과 에스컬레이터가 과감하게 겉으로 드러나 있다. 강렬한 빨간색의 에스컬레이터는 미래의 건축물처럼 투명한 유리 튜브 모양이다.

놀이기구를 탄 듯 파리 시가지를 감상하며 이동할 수 있다. 보부르 거리와 연결된 건물 후면은 또 하나의 반전이 있다. 건물이 공사 중인 것처럼 앞면보다 더 많은 배관과 시설물들이 외부로 노출되어 있는데 오히려 감춰야 할 요소들을 강렬한 원색으로 장식처럼 덮어 놓았다.

우선 에스컬레이터와 계단 등 사람이 이동하는 부분은 빨간색, 냉방시설은 파란색, 전기시설은 노란색, 급수관은 녹색, 하얀색은 환기시설을 나타낸다. 이 색은 프랑스 국기의 3원색을 포함한 상징이라고 한다. 자칫 지저분해 보일 수 있는 시설을 한데 묶어 하나의 설치 예술 작품처럼 표현했다. 외부로 노출된 구조물은 기둥의 역할을 하면서 건물 전체를 지탱하고

있다. 당시만 해도 어느 건축물에
서도 볼 수 없던 하이테크 기술을
활용한 독창적인 시도였다.

　이 실험적인 구조는 처음부터
실내 공간까지 계획되었다. 기둥
과 벽이 없어 7,500제곱미터의
넓은 내부는 벽을 쉽게 세우거나
옮길 수 있고, 작품에 따라서 자
유로운 배치가 가능하다. 렌조 피
아노는 설계할 당시 센터가 하나
의 완벽한 건축물이 아니라 언제
든지 변경이 가능한 기계로 만들
고 싶었다고 한다. 그리고 25년마
다 유지 보수 공사를 할 수 있는
건축, 시대의 트렌드에 맞는 공간
을 자유자재로 변경할 수 있는 건

풍피두 센터의 전시실

축을 희망했단다. 합리적인 동선과 공간의 기능성을 살린 퐁피두센터는
관람객이 현대 예술을 즐겁게 관람하고 체험할 수 있도록 최적의 공간을
선물한 것이다.

　1층으로 들어서자 광활하고 시원한 공간이 반긴다. 복층 구조의 카페
가 있는 높은 천정에는 파란색 배관이 지나가고 그곳에 조르주 퐁피두 대
통령의 사진이 작품이 되어 걸려 있다. 헝가리 출신 옵아트 작가 빅토르

조르주 퐁피두 대통령 기획전

바자렐리(Victor Vasarely)의 작품이다. 모든 안내판과 사인이 현대적이다. 지하는 공연장과 강연장, 영화관이 있다. 내부 에스컬레이터를 따라 오르면 2층과 3층에 도서관이 있다. 4층은 20세기 중반 이후부터 동 시대 현대미술 작품을, 5층은 20세기 초중반의 작품을 관람할 수 있다. 6층은 특별 전시가 열리는 곳으로 레스토랑과 아름다운 파리시를 감상할 수 있는 전망대도 마련되어 있다.

센터 앞 광장에는 연일 많은 사람으로 붐빈다. 광장 옆 분수대는 러시아 음악가 스트라빈스키(Igor Stravinsky)를 추모하기 위해 1983년 조형 예술가인 생팔과 조각가 팅겔리가 16개의 재미있는 작품을 설치해 놓았다. 그

래서 이름도 스트라빈스키 분수다. 빨갛고 도톰한 입술에서 물이 나오고 다양한 모양의 조각도 뱅뱅 돌아가며 물을 뿜어내고 있다. 언제 날아 왔는 지 오리 한 쌍이 유유히 헤엄치며 놀고 있다.

마임 배우들의 거리 공연, 바닥에 그림을 그리는 예술가들…. 퐁피두 센터는 파리의 자존심을 지키면서 문화 예술의 정체성을 대변하고 있었 다. 현재 많은 시민에게 문화의 장으로서 많은 사랑을 받는 곳이다. 자유 분방한 퐁피두센터는 다른 고루한 미술관과는 다른 분위기로 젊은 활기 가 넘친다. 1977년에 지어진 역사가 무색할 만큼 현대적이고 세련된 모습 이다. 천재적인 두 건축가가 동 시대 건축의 본질을 바꿔 놓았다는 호평과

조르주 퐁피두의 탁월한 업적으로 평가되는 퐁피두센터. 이곳은 도시와 그 공간을 함께하는 사람들이 만들어낸 융합의 예술품이다. 2020년 준공된 여의도 파크원(Park.1) 타워는 리처드 로저스가 그의 작품 퐁피두 센터와 런던의 로이드 빌딩을 참고하여 한강의 가시성을 확보한 사례다. 파크원도 하중을 견디는 구조물을 외부로 노출시켜 하이테크놀로지의 구조미와 디테일을 살렸다. 한옥의 단청에서 영감을 받아 강렬하게 붉은 골조로 멋을 더하고, 노란색과 파란색의 조화로 색채의 다양성을 한국 전통 색상으로 해석하였다. 국내·외 그의 작품을 비교하면서 공간을 읽는 재미도 쏠쏠하다.

| 디자인에는 배려심과 관대함이 필요하다 |

대통령의 업적을 기리기 위한 것이었을까? 6층 레스토랑 이름도 조르주 레스토랑이다. 건강한 식사와 칵테일을 즐기면서 테라스에서 파리의 기념비적 건축물과 석양을 바라볼 수 있다. 음악을 들으며 한껏 멋을 낼 수 있는 곳. 레스토랑에 들어섰을 때 가장 먼저 드는 생각은 '이런 디자인을 허용한 클라이언트가 있는 디자이너가 부럽다.'는 것이고, 두 번째는 '도대체 누가 디자인했을까?'였다.

디자이너는 도미니크 제이콥(Dominique Jakob)과 브렌든 맥팔레인(Brendan MacFarlane) 두 듀오 건축가다. 그들의 디자인은 굉장히 파격적이고 미래지향적인 작품이 많다. 어쩌면 이 부분이 혁신적인 퐁피두센터와 잘 어울렸을 것이다. 항공이나 선박을 만들 때 사용하는 방법을 응용하여 독

재미있는 조르주 레스토랑의 내부 모습

특하고 재미있는 볼륨을 만들어냈다. 바닥에서 시작하는 알루미늄의 빛은 부풀어 오른 풍선 모양 같다. 실내 공간과 어우러져 반질반질한 알루미늄이 자연 빛을 받는 시간에 따라 다른 빛을 낸다. 동굴 속으로 들어가 프라이빗하게 즐길 수 있는 공간은 은유적으로 느껴진다. 두 듀오 건축가는 과감한 색을 내부에 자유롭게 녹여내기도 한다.

이들이 본격적으로 두각을 나타내며 활동할 수 있었던 첫 번째 작품이 바로 조르주 레스토랑이다. 이를 계기로 두 건축가는 다양한 프로젝트를 맡게 되면서 디지털 문화에 중점을 둔 실험적이고 정교한 작업을 진행하고 있다. 세상에 없을 것 같은 디자인을 현실로 구현해내는 건축가들.

도미니크 제이콥은 어느 인터뷰에서 젊은 디자이너들에게 "디자인에 있어 다른 환경과 다양한 아이디어 관점을 갖고 열린 마음으로 디자인해라."라고 조언한다. 프랑스인들의 유연한 사고와 시간이 걸려도 끝까지 새로운 시도를 할 수 있도록 배려하는 관대함이란 혀를 내두를 정도다. 창의적인 상상력을 구현해 내는 것이 가능한 것은 디자이너와 건축가를 한 명의 예술가로 인정하고 격려하는 사회적 분위기의 힘이다.

안타깝게도 한국 디자이너의 상황은 그렇게 핑크빛은 아니다. 늘 시간에 쫓기듯 결과물을 만들어내야 하는 설계와 디자인은 언제나 공사를 위한 서비스로 치부된 지 오래되었다. 공사 비용을 줄이기 위한 빡빡한 공사 기간과 싸구려 마감재의 눈속임이 여전히 난무하고 있는 것이 현실이다. 공간의 목적도 인식하지 못한 채 몽상에 가까운 화려한 이미지를 내밀며 평 단가 얼마에 공사가 가능하냐고 묻는 무지함은 시간이 흘러도 개선되지 않는 부분이다.

한국에서 사라지는 디자이너들은 예술적 능력이 부족해서가 아니라 돈이 부족한 경우가 많다. 거침없이 부수고 순식간에 건물을 세우고…. 우후죽순처럼 생겨나는 차가운 공간들이 도시의 역사와 예술적 미학을 일상에서 즐기는 자존심 강한 프랑스인들에게는 언감생심 상상도 못할 일이다.

렌조 피아노

Renzo Piano(1937~)

이탈리아의 하이테크 건축가. 환경에 따라 적응하는 구조체의 혁신적 공학 기술을 활용하여 건축의 미학적 아름다움을 추구. 프리츠커상(1998), 미국 건축가협회 금메달(2004, 2008), 국제 건축사연맹 금메달(2002)

| 주요 작품 |

미국 뉴욕, 휘트니 뮤지엄(2015)

미국 뉴욕 타임즈 빌딩(2007)

뉴킬레도니아 장마리 치바우 문화원(1998)

파리 퐁피두 센터(1977)

리처드 로저스

Richard Rogers(1933~ 2021)

영국을 대표하는 하이테크 건축가. 노출된 구조체와 급진적 보웰리즘 건축 특징. 프리츠커상(2007), 스털링상(2006, 2009) 영국 왕립건축가협회상(1985), 프리미엄 임페리얼(2000), 영국 명예 기사 작위(1991)

| 주요 작품 |

서울 여의도 더 파크 원(2020)

마드리드 바라하스국제공항 4터미널(2005)

영국 런던 로이드 빌딩(1984)

프랑스 파리 퐁피두 센터(1977)

제이콥 & 맥팔레인

Jakob(1966~　) & MacFarlane(1961~　)

파리에서 활동하는 듀오 건축가. 대범한 형태와 강렬한 색채 활용. 환경 변화와 디지털 문화에 중점을 둔 다양한 실험을 통한 건축 실현. Globe de Cristal Award(2007), 여성 건축가상(2019, 제이콥)

| 주요 작품 |
프랑스 오를레앙 FRAC 센터(2013)
프랑스 파리 Docks of Paris(2012)
프랑스 리옹 오렌지 큐브(2010)
프랑스 파리 퐁피두 센터 조르주 레스토랑(2000)

가장 지적인 라탱 파티

째깍째깍. 퇴근 시간. 직원들이 하나둘 퇴근 준비를 서두른다. 오늘따라 그들의 행동이 민첩해 보이는 이유는 기분 탓일까? 아! 오늘 금요일이지? 파리는 금요일 밤만 되면 홈 파티를 연다. 한국처럼 불금이 있다. 초대받은 사람은 자신이 마실 와인이나 먹을 음식을 한 손에 하나씩 들고 오면 모두 모아 놓고 함께 먹고 마시며 즐겁게 일주일을 마무리한다.

"퇴근 안 해?"

"응, 해야지…."

"오늘 아마타 생일 파티 할 거야. 다 같이 셰익스피어 앤드 컴퍼니 앞에서 보자!"

샤르벨이 갑자기 한국인 친구들까지 모두 파티에 초대한다. 파티의 주인공은 아마타. 금발의 단발머리와 웃는 모습이 예쁜 친구다. 그녀의 집은 라탱 구역이라고 불리는 5구에 있다. 이곳은 빅토르 위고, 루소, 에밀

졸라, 데카르트, 퀴리 부인, 앙드레 말로 등 수많은 위인들이 지하 무덤에 잠들어 있는 팡테옹(Panthéon)이 있다. 주변에는 20세기 지성인 커플, 시몬 드 보부아르와 장 폴 사르트르의 사랑이 시작된 소르본 대학을 비롯해 여러 대학이 모여 있어 파리에서 가장 지적인 구역으로 불린다. 대학가인 만큼 세계 각국의 음식이 모여 있는 먹자골목도 젊은이들로 활기가 넘치는 곳이다.

어둠이 살짝 내려 앉은 밤하늘에는 별들이 하나둘 반짝이기 시작한다. 에펠탑도 밤의 파티를 즐기려는 듯 질세라 반짝이는 황금빛 드레스를 입

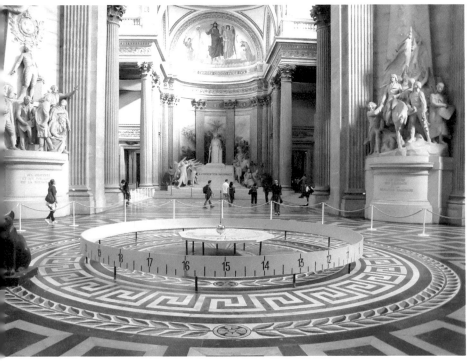

웅장한 팡테옹 내부 모습. 중앙 바닥에는 지구의 자전을 증명하고자 했던 푸코의 진자 복제품이 놓여 있다

었다. 파리의 아름다운 밤을 즐기며
약속 장소로 향했다. 셰익스피어 앤
드 컴퍼니는 영화 〈비포 선셋〉(2004)
에서 제시가 사인회를 하고 셀린과 9
년 만에 재회하던 운명적인 곳으로
우리에게는 너무나 익숙한 장소다.
이 고서점의 역사는 1919년 6구에
있는 오데옹 거리에서 시작되었다.
미국인이던 실비아 비치(Sylvia Beach)
가 미국 문학 전문서점으로 문을 열
었는데 당시 헤밍웨이, 조지오웰, 피
츠제럴드 등과 같은 영미권 작가들에
게 인기가 많았다. 그들은 이곳에서
프랑스 작가, 화가들과도 끊임없이
교류하며 예술가로서 많은 성장을 한

정겨운 셰익스피어 앤드 컴퍼니 서점

다. 제임스 조이스(James Joyce)의 『율리시스』가 이곳에서 출간되었다. 하지
만 안타깝게도 세계 2차 대전으로 서점은 1941년 문을 닫는다.

그 후, 1951년 조지 휘트먼(George Whitman)이 지금의 자리에 미스트랄
이라는 서점을 열었다. 이곳은 보헤미안 작가들의 아지트가 되어 오다가
1964년 실비아 비치의 사망 후 그녀를 애도하기 위해 이름을 셰익스피어
앤드 컴퍼니로 변경했다. 가난한 예술가들을 위해 지금까지도 숙소를 제
공하며 수많은 이름 모를 문학가와 독서광들의 사랑으로 한자리를 지키고

있다.

인기와 명성에 비해 차분하고 조용한 내부 분위기가 여전히 영화 속 묘한 기류가 흐르는 듯하다. 높은 천정까지 켜켜이 불규칙하게 쌓여 있는 책들, 오랜 세월을 묵혀온 낡은 종이의 퀴퀴한 냄새, 다락방에 올라온 듯 노란 전구 빛이 아늑하다. 얼마나 많은 사람이 오르내렸는지 빨간 계단 바닥은 가운데만 나무 속살을 드러내고 있다. 2층으로 올라가니 오래된 오르간과 낡은 타자기가 보인다. 구석에는 수많은 방문객의 쪽지와 사진이 한가득 붙어 있다. 작은 통로 머리 위에 적혀 있는 문구가 인상적이다.

"BE NOT INHOSPITABLE TO STRANGERS
LEST THEY BE ANGELS IN DISGUISE"
"낯선 사람을 괄시하지 마세요. 그들은 변장한 천사일지도 모릅니다."

조지 휘트먼의 따뜻한 경영철학에 한참 문장의 감동을 되새기고 있을 때쯤, 샤르벨이 도착했다. 어느 조용한 주택가. 19세기에나 지어졌을 법한 오래된 아파트에 두 명이 간신히 들어가는 작은 엘리베이터가 있다. 엘리베이터에 간신히 오르고 드디어 문을 여는 순간, 차갑게만 느껴지던 겉모습과는 달리 내부는 따뜻하고 아늑했다. 투룸으로 된 아파트에 아마타는 친구 몇 명과 공유하고 있다. 한참 집구경을 하는데 몇 명이 오려는지 침대 매트리스까지 세워 놓았다. 삐걱거리는 나무 바닥에 층간 소음은 어떻게 해결하지? 이곳에서 오늘 밤 파티해도 정말 괜찮은가? 한국인 특유의 쓸데없는 걱정을 집주인도 아닌 내가 먼저 하고 있다니….

"안녕, 초대해 줘서 고마워!"

우리는 서로 인사를 나누고 가져온 와인과 음식을 준비했다. 처음 만 난 친구들도 반갑게 맞아준다. 샤르벨은 그들에게 우리를 한국에서 온 건 축가로 소개한다. 늘 당당함을 잃지 않던 내가, 자신감이 넘치던 내가, 갑 작스러운 소심함이 밀려오자 자신이 당황스러웠다.

"내가 무슨 건축가야? 창피하게…. 난 그냥 인턴인데."
"괜찮아. 뭐 어때? 너 지금 건축 사무소에서 일하잖아. 자신감을 가져!"

괜스레 쑥스럽고 부끄러워하는 나에게 샤르벨이 조용히 이야기한다. 오히려 괜찮다고 용기를 북돋아주는 듬직한 친구. 그래 우린 눈빛만 봐도 기분까지 알던 사이였지. 넌 분명 하늘에서 내려온 천사일 거야. 시간이 얼마나 지났는지 10명 정도였던 사람들이 갑자기 하나둘 모이더니 서른 명이 훌쩍 넘었다. 매트리스를 세워둔 이유를 그제야 알게 되었다. 사람들 로 가득 차 발 디딜 틈이 없는 좁은 방을 이리저리 옮겨 다니면서 인사하 느라 정신이 없다. 인사했던 친구에게 다시 인사하는 진풍경이 펼쳐졌는 데…. 우리는 작은 실수조차 재미있어 깔깔대며 또 한 번 웃는다. 원래 알 고 지내던 친구처럼 마음의 벽은 존재하지 않았다.

모두가 너무 수수한 차림에 꾸밈없는 모습이다. 생각했던 것보다 순박 하고 검소해 보였다. 화장기 없는 얼굴, 올이 살짝 풀린 카디건과 구멍난 셔츠도 그냥 입고 있다. 패션의 도시 파리에서 나를 의아하게 했지만 다

른 사람의 시선을 신경 쓰지 않는 모습이 부럽기도 하다. 편안하고 자유로운 모습에 오히려 한껏 힘을 주고 간 경직된 나의 겉치레가 부끄러웠다.

아마타는 세계적인 건축가 도미니크 페로(Dominique Perrault)의 사무실에서 일한다고 했다. 그는 파리의 미테랑 국립 도서관을 설계한 건축가다. 한국에서는 이화여자대학교 캠퍼스 복합 단지 프로젝트인 ECC를 설계했다. 건축을 지하로 숨기고 지상에 넓은 캠퍼스 공원을 선물한 장본인이다.

미테랑 국립 도서관은 ㄱ자 형태로 책이 반쯤 펴져 있는 모습이다. 직사각형의 대지 모양에 모서리마다 4개의 건물로 이루어져 있다. 건물마다 시간의 탑, 문자의 탑, 법의 탑, 숫자의 탑이라는 이름을 가지고 있다. 방대한 자료들이 학문별로 나누어져 있는데, 중세 시대 왕의 책을 포함해

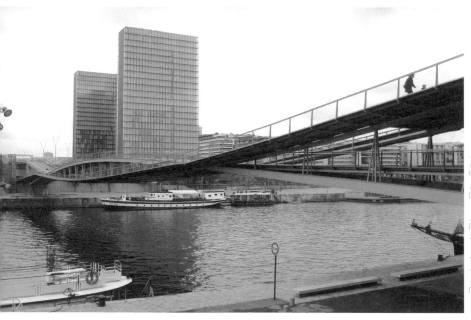

미테랑 국립 도서관과 보부아르 다리

4,000만 권의 장서가 보관되어 있다고 한다. 지상 22층 지하 5층 규모로 높이만 79미터다. 중앙에는 정원이 꾸며져 있어 열람자들은 책을 읽다가 단 아래의 숲을 보며 자연을 느낄 수 있다. 동시에 외부 방문자들은 거대한 데크 광장에서 센강의 경치를 감상할 수 있다. 유리로 된 외벽 때문에 중요한 서적이 손상된다는 이유로 처음에는 많은 혹평을 받았지만 자연광을 조절할 수 있는 목재 커튼월로 해결했다고 한다. 현존하는 세계 최고 금속활자본인 한국의 《직지심체요절》이 안타깝지만 이곳에 있다.

도서관 앞에는 시몬 드 보부아르(Simone de Beauvoir)의 이름을 딴 보부아르 인도교가 도서관과 연결되어 있다. 2006년 건축가 디트마르 파이히팅거(Dietmar Feichtinger)가 설계했다. 여성적인 곡선이 교차하는 다리 끝에서 왠지 보부아르가 한 손에는 책을 들고 사르트르와 함께 걸어 올 것만 같지 않은가? 순간 캠퍼스의 풋풋한 낭만과 사랑을 상상해 본다.

얼마나 지났을까? 또 한 명의 친구가 다가온다. 건축가 장 누벨(Jean Nouvel)의 사무실에서 일한단다. 장 누벨은 근처 세계 아랍 문화원을 설계했다. 카메라 셔터의 조리개처럼 자동으로 빛을 조절하는 외관은 아랍 문화권의 디자인 요소를 현대적으로 재해석했다는 평을 받는다. 또한 마리오 보타(Mario Botta), 렘 콜하스(Rem Koolhaas)와 함께 서울의 삼성 리움 미술관을 설계했던 세계적인 건축가다.

그는 나에게 인상 깊은 이야기를 들려준다. 한국의 노들섬 오페라하우스 국제 설계 공모전 프로젝트에 참여했다는 것이다. 장 누벨의 설계안이 최종 선택되었으나 두 배가 훌쩍 뛰어넘는 설계비와 공사비로 현실화되지

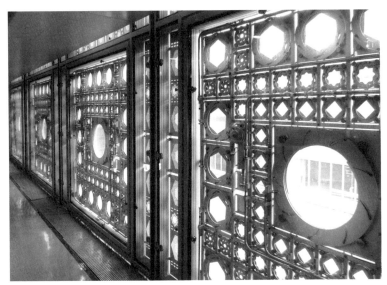

아랍 문화원의 외벽은 자동으로 빛을 조절한다

못했던 프로젝트다. 그는 당시 에피소드를 이야기하며 프로젝트가 진행되
지 못한 것이 내내 아쉽다면서 이런저런 이야기를 한다. 서울에 방문한 경
험과 한식에 대해 신나게 이야기며 정겹게 대화를 이끈다. 더 깊은 대화를
못한 것이 아쉽지만 그는 우리를 선입견 없는 자세로 거리낌 없이 대해 주
었다.

이곳에 모인 친구들이 모두 아는 사이는 아니다. 그들은 처음 보는 사
람들과도 오랫동안 알고 지낸 듯 화술의 귀재들처럼 뭔가 통하는 것이 있
는 것 같았다. 대부분이 건축하는 친구들이지만 사진작가나 다른 직업을
가진 사람들도 몇 있었다. 나는 가장 지적인 구역 라탱에서 예술을 사랑하
는 파리지앵들과 그들의 깊은 예술 문화 속에 초대되었다. 와인 한 잔에
밤새 끊이지 않는 그들의 이야기는 하루의 마무리를 즐겁고 행복하게 만

드는 힘이 있다. 가끔 회사 상사 이야기도 하고, 각자의 일터 분위기와 세계적인 건축가들의 숨은 뒷이야기도 하면서 직장인들의 일상을 함께했다.

'어느 나라든 사람 사는 것은 다 똑같구나!'

언제나 긍정적인 에너지와 웃음이 끊이질 않는다. 밝은 기운과 분위기에 나도 덩달아 밝아진다. 힘든 시간 속에서 그들의 긍정적인 자극은 매 순간이 행복이었다. 파리에 오기 전 나의 모습? 세상이 무너진 것처럼 웃음기 없던 얼굴, 우울함에 생기마저 잃어버렸던 어둡고 음침했던 분위기. 유쾌하지 않은 일상들…. 에잇! 상상하고 싶지 않다. 거울 속 미소 띤 나의 모습이 오늘은 어제보다 멋지면 된 것 아닌가?

며칠 뒤, 우리는 핼러윈 파티도 함께했다. 수수했던 그들이 갑자기 패셔니스트가 되어 돌아왔다. 검은 카우보이모자에 하얀 깃털을 달고 하얀 어깨가 관능적으로 드러난 옷을 입은 멋쟁이가 서 있다. 한쪽에는 망토를 입고 가면을 쓴 시크한 조로가 서 있다. 다들 열정적이었다.

파리는 평소에 파티가 많지만, 성탄절이 되면 의외로 매우 조용한 도시가 된다. 주로 가족과 함께 보내기 때문에 파리의 많은 젊은이들은 각자의 나라로 휴가 가거나 집에서 보내기 때문이다. 도시 전체가 휑하니 마음마저 쓸쓸했지만, 다행히 한국에서 지인이 파리로 여행왔다. 크리스마스는 꼭 파리에서 보내겠다고 노래를 부르던 친구 덕분에 외롭지 않은 성탄절을 보낼 수 있었다. 그러다가 또다시 연말이 되면 친구들과의 광란의 파티가 시작된다. 거미줄이 엮이듯 그렇게 많은 사람과 우정을 나눴다. 마치 길펜더가 파리로 모여든 잃어버린 세대를 만났던 그날처럼….

도미니크 페로
Dominique Perrault(1953~)

지하 공간의 확보와 지상 공간을 확장하여 합리적이고 기능적 건축과 간결하고 정재된 공간의 순수미를 건축에 구현. 친환경 도시의 지속가능성 추구. 프랑스 건축 아카데미 금메달(2010), 세계 건축상(2001, 2002)

| 주요 작품 |
서울 이화여자대학교 캠퍼스 복합단지 ECC(2008)
룩셈부르크 유럽연합 사법 재판소(2008)
독일 베를린 벨로드롬과 올림픽 수영장(1999)
프랑스 파리, 프랑수아 미테랑 국립 도서관(1997)

장 누벨
Jean Nouvel(1945~)

프랑스 대표 건축가. 차가운 금속과 투명한 유리를 자유롭게 활용하여 건축 표면을 과감하게 표현. 빛을 활용한 내외부의 반사와 투과를 활용하여 따스한 순수성을 추구. 프리츠커상(2008), 아가 칸 건축상(1989)

| 주요 작품 |
카타르 도하 카타르 국립 박물관(2019)
아랍에미리트 아부다비 루브르 박물관(2017)
스페인 바르셀로나 아그바르 타워(2004)
프랑스 파리 세계 아랍 문화원(1987)

잠든 예술가들과 마지막 인사

새벽 4시. 겨울이 성큼 다가오려는지 유난히도 어스름이 빨라졌다. 칠흑같이 어두운 새벽. 잠을 설쳤다. 한국으로 돌아갈 날이 머지않았다. 파리의 마무리를 어디서 할까? 고민 끝에 나는 예술가들을 다시 만나기로 했다. 한 시대를 불꽃처럼 살다 간 예술가들의 숨결을 느껴보고 싶었다. 그들의 고뇌와 열정과 사랑을⋯.

유럽의 공동묘지는 아름답다. 공동묘지가 이렇게 아름다울 수 있는가를 처음 느꼈던 곳은 잘츠부르크에서다. 영화 〈사운드 오브 뮤직〉*(1965)*에서 마리아와 폰 트랩 가족이 나치로부터 도망쳐 숨어 있던 곳. 페터 수도원 묘지다. 겨울이라 아름다운 꽃이 만발한 정원의 모습은 아니었지만 아늑하고 따듯하게 느껴졌다. 소복이 쌓인 눈을 뚫고 자란 이름 모를 들꽃 하나가 나를 반겼던 곳. 비석과 묘비의 장식들이 하나같이 예술품처럼 매혹적이었다. 묘비의 아름다운 십자가는 행복한 인생을 살다 간 사람들만 모여 있는 듯 화려했다. 그 기억에, 파리의 공동묘지를 홀로 간다는 것이 그리 두려운 일은 아니었다.

파리 외곽에는 대혁명 이후 지어진 3대 공동묘지가 있다. 페르라셰즈,
몽파르나스, 몽마르트르이다. 그중 가장 큰 공동묘지는 세계 최초의 공원
묘지 페르라셰즈다. 죽은 자와 산 자를 위한 공원으로 전 세계에서 방문객
이 가장 많은 곳이다. 아는 이가 하나 없는 것이 오히려 더 편했던 파리에
서 나를 있는 모습 그대로 드러내고 싶었던 유일한 곳. 예술가들을 만나
차분히 이야기하고 자신을 들여다 보고 싶었다.

구름이 내려앉은 흐린 늦가을. 유난히도 바람이 거칠다. 회색의 조약
돌이 깔린 산책로를 따라 조심스레 발걸음을 옮겨보지만, 괜히 왔나? 살

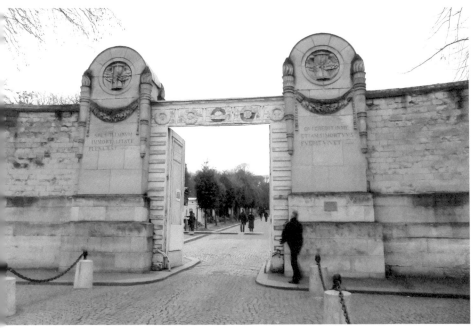

페르라셰즈 입구의 모습

짝 긴장된다. 앙상한 가지만 남은 시커먼 가로수가 어서 오라며 길쭉한 손
가락으로 손짓한다. 으스스한 분위기에 한기까지 느껴진다. 솔직히 좀 무
섭다. 날 좋은 날 일찍 올 걸 그랬나? 지금 후회하면 무엇 하니 이 바보야!
그냥 들어가. 힘을 내어 걸어본다.

얼마 후, 거대한 석조 건물과 빛나는 조각품들이 나의 마음을 간질간
질 건드린다. 44헥타르의 광활한 묘지가 하나의 조각 공원처럼 눈 앞에
펼쳐진다. 두려운 마음이 적당히 가라앉으니 금세 마음이 차분해진다. 하
루에도 몇 번씩 변하는 변덕스러운 나의 마음을 부드럽게 누그러뜨리는
이 안정된 분위기가 너무 편안하다.

페르라셰즈는 신부님을 뜻하는 페르와 루이 14세에게 세례를 주었던
신부님의 이름 라셰즈에서 따왔다. 초창기 이곳은 13명의 망자만 있던 작
은 묘지였다. 파리시는 공동묘지의 명성을 위해 1817년 우화 작가 라퐁텐
과 희곡작가 몰리에르의 묘를 이곳으로 이장한다. 그 후 많은 이들이 그들
을 따라 이곳에 묻히기를 원했고, 지금까지도 역사를 함께하는 예술가를
한자리에서 만날 수 있는 것이다. 죽은 이는 말이 없지만 조각된 비문에서
누가 이곳에 잠들어 있는지 그들이 살았던 생전 모습은 어떠했는지 조금
은 알 수 있었다.

내가 가장 오래 머물렀던 에디트 피아프와 오스카 와일드를 포함해
『잃어버린 시간을 찾아서』의 작가 마르셀 프루스트, 소설가 오노레 드 발
자크, 화가 모딜리아니, 가수 이브 몽탕, 시몬 시뇨레, 프레데릭 쇼팽, 근
대 무용의 시조 이사도라 덩컨, 반항적 히피 음악가이자 사이키델릭 록의
음유시인 짐 모리슨이 이곳에 있다. 그 외에도 세기의 연인 엘 로이즈와

아벨라르, 현대판 로미오와 줄리엣의 아마 데오 모델리아니와 잔 에뷔테른, 아폴리네르와 마리 로랑생…. 이들처럼 죽어서 사랑을 이룬 커플도 함께 잠들어 있다.

2006년 영화 〈사랑해, 파리〉는 21명의 감독이 모여 파리를 배경으로 18가지의 사랑 이야기를 만들어 모아 놓은 옴니버스 영화다. 15번째 에피소드는 파리로 휴가 온 예비 신혼부부가 페르라셰즈를 방문한다. 오스카 와일드를 좋아하는 아내는 그의 무덤에 키스하고, 남편은 그런 아내를 이해하지 못한다. 결국 말다툼이 이어지고 아내는 결혼할 수 없다며 자리를 떠나는데…. 남자가 고개를 돌리자 갑자기 오스카 와일드가 나타나 조언한다.

"그녀를 그냥 보내 버린다면, 당신은 죽어! 아킬레스가 그래서 죽었지."

무엇인가 깨달은 남편은 아내에게 달려간다. 진한 키스를 하며 둘은 화해한다. 그 모습을 흐뭇하게 지켜보며 조용히 사라지는 오스카 와일드. 공포영화 스크림 시리즈를 제작한 웨스 크레이븐 감독이 맡은 에피소드다. 처음에는 드라큘라가 나오는 사랑 이야기가 그의 연출작인 줄 알았는데 공동묘지에서 사랑이라….

오스카 와일드(Oscar Wilde)는 잘생긴 외모와 건장한 신체, 패션의 아이콘이자 요즘 말로 하면 엄친아다. 아버지는 안과의사이며, 어머니는 성공한 작가였다. 부유한 가정에서 자란 그는 평범함을 거부하고 자신을 특별하게 생각했다. 동성애자였던 오스카 와일드는 유독 여성들에게 인기가 많다. 그의 도도한 모습과 아름다운 글솜씨에 언변까지 뛰어나 수많은 어

록을 남겼는데…. 여자는 이해받기 위해 태어난 것이 아니라 사랑받기 위해 태어난 존재라는 말을 했다. 매력적인 남자가 그런 말을 속삭인다면 심쿵하지 않을 여자는 없을 것이다. 여자들이 왜 그에게 열광하는지 알 수 있을 듯. 그래서일까? 그를 사랑하는 팬들은 그의 묘석에 수많은 립스틱 자국을 남기는 것으로 감사를 표한다. 날개 달린 천사를 표현한 이 묘석은 제이콥 엡스타인(Sir Jacob Epstein)의 작품이다. 지금은 유리 벽으로 막혀있어 더 이상 묘지의 립스틱 자국은 볼 수 없지만 그를 향한 마음은 영원할 것이다.

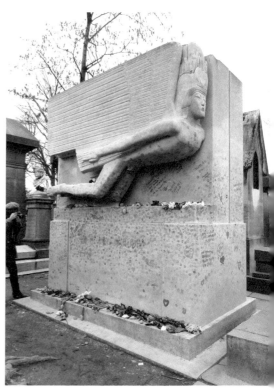

오스카 와일드의 묘비에 찍힌 입술 자국

〈장미빛 인생〉, 〈사랑의 찬가〉, 〈파담파담〉…. TV나 영화에서 한 번쯤 들어본 익숙한 샹송들. 2007년 샹송의 여왕 에디트 피아프(Édith Piaf)의 전기영화 〈라비앙 로즈(La vie en rose)〉가 개봉했다. 그녀의 대표곡에서 제목을 가져왔다. 영화를 보면서 얼마나 울었던지. 휴지 한 상자를 다 비웠다. 가녀린 한 여자의 일생이 어떻게 그리도 기구한지. 너무나 슬픈 영화다.

영양실조가 걸릴 정도로 가난했던 불우한 어린 시절, 열다섯 살부터 골목을 누비며 생계를 위해 노래를 부르던 그녀다. 피아프는 참새라는 의미다. 147cm의 작은 체구를 가진 그녀가 참새처럼 노래를 부른다는 뜻에서 붙여진 이름이다.

　가수로 성공했을 때는 무명이던 이브 몽탕(*Yves Montand*)과 연인으로 지내면서 〈장미빛 인생(*La vie en rose*)〉을 직접 작사했다. 이브 몽탕이 성공하면서 그는 그녀를 떠났다. 그 후로도 많은 추문이 있었다. 유명인이 언론에 노출되어 사람들의 입에 오르내리는 일이 어디 과거만 그랬겠는가. 그녀가 진정으로 사랑했던 연인 마르셀 세르당(*Marcel Cerdan*)은 그녀를 만나

페르라셰즈의 납골당 모습도 있다

러 오는 길에 비행기 사고로 죽고 만다. 유부남이던 마르셀을 사랑했기에 하늘에서 벌을 내린 것일까? 운명은 어찌하여 사랑하는 사람들을 가만 놔 두질 않는가. 그때 그녀가 쓴 노래가 〈사랑의 찬가(Hymne L'Amour)〉다.

굴곡진 인생은 몇 차례의 교통 사고와 약물 중독으로 이어지면서 그녀는 결국 1963년 47세의 이른 나이에 삶을 마감한다. 그녀를 끝까지 지킨 연인은 21살이나 어렸던 테오(Theo Sarapo)였다. 그녀의 무덤 옆에는 두 살배기 어린 나이에 죽은 딸과 아버지의 무덤이 함께 있다. 그녀의 연인들도 이곳에 있다. 나는 침묵 속에서 깊은 생각에 잠긴다. 사랑하는 팬심을 담아 같은 여자로서 느끼는 애잔함으로 그녀의 묘비를 어루만진다. 삶의 애수가 고스란히 전해진다. 우리의 인생처럼 화려한 삶 속에는 외롭고 쓸쓸한 삶도 존재한다. 아직도 어디선가 그녀의 노래가 들리는 듯하다.

잠들어 있는 예술가에 대한 애틋한 마음을 담아 많은 이들이 놓고 간 꽃다발과 선물이 한가득하다. 그들의 삶을 기억하기 위해 사람들은 다시 이곳을 찾을 것이다. 하나의 인생이 다르듯 묘석의 모양도 다르다. 아름답고, 정갈한 묘석들은 경이롭기까지 하다.

니키 드 생팔이 제작한 몽파르나스의 고양이 작품

몽파르나스에서도 익살맞은 형형색색의 고양이 작품을 본 적이 있다. 퐁피두 센터 분수에서 보았던 니키 드 생팔(Niki de Saint Phalle)의 작품인데 개성 넘치는 작가들의 예술 작품을 볼 수 있는 곳이 파리의 공동묘지다. 사르트르와 보부아르 커플, 모파상, 보들레르가 있는 몽파르나스와 드가, 에밀 졸라가 묻힌 몽마르트르에도 수많은 예술가가 잠들어 있다. 파리에는 자기 삶을 위해, 이 아름다운 도시에 머물다가 고향으로 가지 않고 뼈를 묻은 이방인들도 많다. 그들의 몸과 영혼이 파리에 스며있다.

그토록 많은 사람이 파리를 찾는 이유는 무엇일까? 왜 그들은 예술가의 무덤을 찾아 이 먼 곳까지 오는 수고를 마다하지 않을까? 자신의 인생을 스스로 만들며 예술의 혼을 불태웠던 사람들…. 그들의 생애와 죽음을 통해 우리는 현재의 소중한 삶을 돌아본다. 함께한 시대는 다르지만, 그들을 기억하며 많은 것을 나눌 수 있는 시간이었다.

이제 파리를 떠난다. 파리가 만들어준 친구들, 그들과의 소통과 공감, 다양한 장소에서 어루만져 본 예술인들의 정신, 내가 마신 파리의 공기, 새침하지만 정겨운 사람들의 눈빛, 마켓에서 만난 이웃, 함께 생활했던 추억을 남기며 따스한 위로의 손길을 정리해 본다. 미처 새겨두지 못한 파리의 공간들이 생각나 아쉬움과 허전함이 남지만, 왠지 한번은 파리를 다시 찾을 것 같다. 한결 편안해진 나…. 지구의 반대편에서 너무나 큰 위로를 받고 떠난다. 모든 것이 치유된 듯, 복잡하고 우울했던 마음이 한결 가볍다. 그렇게 편안한 마음으로 한국으로 돌아간다.

Merci. Au revoir, Paris! (고마워. 안녕 파리!)

Part 3

비우고 채우는 성찰의 질문들

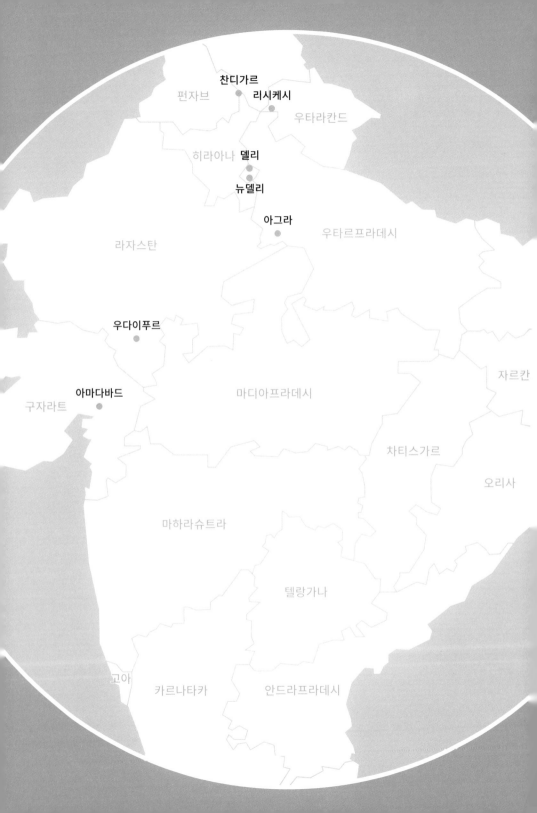

INDIA

서벵골

Intro 성찰의 도시 인도

Intro

성찰의 도시 인도

인생에는 서두르는 것 말고도 더 많은 것이 있다.
－마하트마 간디－

어디에서부터 이야기를 시작해야 할지 석 달을 고민했다. 고민하는 시간이 길어질수록 인도는 나에게 조금씩 가까워지고 있었다. 누군가는 진정한 여행자라면 인생에 한 번은 인도를 꼭 가봐야 '깨달음을 얻을 것'이라고 말하고, 누군가는 '지저분하고 호객꾼이 많은 나라 인도에 다시는 가지 않겠다'고 말한다. 나의 기억으로는 후자에 가까웠다. 타지마할의 감동과 여행자의 순수한 설렘이 그들에게는 생존을 위해 지갑을 열게 만들어야 하는 달콤한 먹잇감이었으니 말이다. 모두가 그렇지는 않지만 딱 봐도 여행자인 나에게 친절을 베풀던 사람들은 거짓말과 말 바꾸기 기술을 장착한 흥정의 귀재들이었다.

하지만 가끔 발리우드(*Bollywood*) 영화를 보다가 즐거워하는 나를 발견

할 때면 인도 역시 나의 주변을 맴돌고 있음이 분명했다. 그 여행을…, 그 기억을…. 다시 소환해 보기로 한다. 그때의 나와 지금의 나는 다르기에 인도를 다시 마주한다면 어떤 기억으로 새롭게 보일지 궁금했기 때문이다. 이 또한 인생에 그려진 작은 조각이 아니던가. 좋은 기억이든 아니든 마주한다면 그 또한 성찰의 기회가 된다. 몇 년 동안 열어보지 않던 폴더 속 사진을 보며 침잠의 세계로 조심스럽게 들어가 본다.

어릴 적 기억에 인도라는 나라는 영화 〈시티 오브 조이〉(1993)에서 그려진 가난한 나라였다. 카스트 제도의 관습으로 극심한 빈부격차를 겪으면서도 생존을 위해 목숨까지 위협받는 위험한 나라. 희망이라는 불씨를 놓지 않기 위해 끊임없이 고된 노동의 대가를 치러야 하는 우울한 나라였다. 성인이 되고 나서도 관심 밖이었다. 인도를 다녀온 지인을 통해 들은 수많은 이야기도 흥미를 끌기에는 충분하지 않았다. 한번 빠지면 헤어 나올 수 없단다. 중독성이 강한 나라란다. 지인은 한국 TV 프로그램을 보다가 인도 여행 기억이 떠올라 눈물을 흘리는 자신을 발견했다며 인도로 다시 떠났다. 도대체 왜? 인도의 무엇이 사람을 매료시키는 걸까?

인도에 조금씩 관심을 두게 된 것은 20세기 현대 건축의 거장 건축가 르코르뷔지에와 루이스 칸 때문이지만 가장 결정적인 이유는 사진 때문이었다. 한참 사진에 빠져 있을 때, 다큐멘터리 사진 작가 그룹 매그넘 포토스(Magnum Photos)에 속한 작가들의 사진을 찾아보는 것이 취미였다. 그때, 1985년 내셔널 지오그래픽의 표지를 장식한 사진 〈아프간 소녀〉(1984)를 처음 보았다. 그 강렬한 눈빛에 매료되어 한참이나 그녀의 깊고 푸른 눈빛으로부터 도망갈 수 없었다. 사진 작가 스티브 맥커리(Steve McCurry)는 이

스티브 맥커리의 〈아프간 소녀〉

사진 한 장으로 아프가니스탄 전쟁의 비극을 전 세계에 알렸다. 그리고 17년 후 그 소녀를 찾아가 그 눈빛을 사진으로 다시 담았다. 오랜 세월 살아온 그녀의 삶을 사진 한 장에 다시 담은 것이다. 그의 진정성에 감동하였고 그가 인도를 배경으로 찍은 사진은 충분히 나를 매료시켰다.

인도 홀리 축제의 보색대비와 타지마할을 배경으로 찍은 뿌연 수증기가 가득한 기관차, 빨간 손바닥이 찍힌 벽과 파란 벽 사이 골목을 도망가듯 달려가는 아이의 뒷모습, 그중에 가장 인상 깊었던 사진은 비 오는 날 차 안을 들여다보며 구걸하러 나온 여인이 안고 있는 아이의 눈빛이었다. 그의 시선을 통해 본 인도는 너무나 많은 이야기를 담고 있다.

그는 대학 졸업 후 지역 신문사에서 안정된 직장을 다녔지만, 세상에는 불행한 사람이 많다는 것을 깨닫고 다큐멘터리 사진 작가의 길을 걷기 위해 전 세계를 돌아다닐 결심을 한다. 그가 처음 간 곳이 인도였다. 스티브 맥커리의 사진에는 무한대의 공간감과 깊고 풍부한 색감이 있고 힘이 있다. 그리고 사람의 영혼이 있다. 사진에는 수십 번 인도를 방문하면서도 겨우 인도의 표면만을 느꼈다고 이야기하는 스티브 맥커리. 그가 들려주

는 인도를 직접 보고 싶었다.

"나의 사진 대부분은 사람에 대한 것이다. 나는 무장 해제된 순간,
개인이 드러내는 본질적인 영혼, 개인의 얼굴에 아로새겨진 경험을 관찰한다."
-스티브 맥커리-

무엇이든지 더 이상 더할 것이 없을 때가 아닌, 더 이상 뺄 것이 없을
때 완벽함에 도달한다고 했던가. 그의 사진은 인도를 설명하기에 완벽했
다. 내 안에 좋은 것만 남기고 모조리 덜어내겠다고 마음먹으며 파리에서
부터 인도 여행을 계획했다. 간디가 이야기한 것처럼 인생에는 서두르는
것 말고도 할 것이 너무 많다.

혼돈, 그 이중성의 도시
Old Delhi

푹푹 찌는 6월, 드디어 인도에 도착했다. 내가 머물던 곳은 구르가온 (Gurgaon)이다. 델리는 크게 두 지역으로 나뉜다. 옛 무굴제국의 유산과 인도의 역사를 가진 올드델리(Old Delhi)와 영국이 식민지 때 세포이 항쟁 이후 수도를 칼카타에서 델리로 옮기면서 새롭게 만든 뉴델리(New Delhi)가 있다. 뉴델리에서 남쪽으로 30킬로미터 떨어진 곳에 전 세계 기업이 모여 있는 신도시 구르가온이 있다. 구르가온은 우리가 생각하는 인도와는 다르다. 거대한 쇼핑몰 안에는 웬만한 프랜차이즈 브랜드가 즐비하고 가격도 저렴하지 않다. 당시 아파트 건설이 한창 진행되고 있었고 한국의 판교나 세종시처럼 부동산값도 폭등하고 있었다.

이미 부촌이 형성되어 있던 숙소 주변은 담벼락 높은 이층집 앞에 언제나 경호원이 지키고 있고, 차고에서 값비싼 차를 세차하고 있는 풍경이 펼쳐졌다. 인도의 대기업을 포함해 전 세계 기업이 개방경제의 미래도시 인도로 발 빠르게 둥지를 틀고 있을 때라 한국 기업과 주재원 가족도 꽤 살고 있었다. 사람들은 세련되고 평범해 보였다. 지금은 구글과 페이스북,

우버를 포함해 인도 최대 실리콘 밸리가 형성되어 있다. 인도인이 얼마나 자국의 영화를 사랑하는지 최신 영화관에서 알게 되었고 발리우드 영화의 규모에 두 번 놀랐다. 그렇게 인도의 첫인상은 내 머릿속 인도와는 달랐고 놀라웠다. 전형적인 도시의 모습이기에 거부감 없이 잘 적응하겠다고 생각했다.

진정한 도시를 알아가려면 현지에서 살아봐야 하는 법. 나는 인도에 3개월 정도 머물 예정이다. 인도의 본모습을 보기 위해 오토릭샤를 타고 델리로 향했다. 릭샤는 인도 서민들이 가장 많이 사용하는 교통수단이다. 소형엔진으로 움직이는 삼륜차 오토릭샤와 자전거를 개조해서 사람이 끄는 사이클 릭샤가 있다. 릭샤 운전자는 왈라라고 부른다. 가까운 숙소 주변을 이동할 때는 사이클 릭샤를, 좀 더 멀리 나갈 때는 오토릭샤와 지하철을 이용했다. 숙소를 벗어나니 상상하던 인도의 모습이 조금씩 보이기 시작했다. 그런데 또다시 기대 그 이상을 보여주는 인도….

이 지독한 혼돈의 카오스 속에서 무엇을 어찌해야 하는 것인가! 신호등은 장식일 뿐 귀를 찌르는 경적만 요란하게 울려대는 택시, 자가용, 트럭, 버스들…. 도시가 낼 수 있는 모든 소음이 뒤범벅되어 만들어내는 불협화음은 머리가 깨질 것만 같았다. 더운 날씨에 불쾌 지수까지 하늘을 찌른다. 그 사이를 아슬아슬 달리는 릭샤와 자전거가 위태롭다. 오토바이는 요리조리 얌체처럼 잘도 달린다. 그 좁은 곳을 비집고 들어서는 인력거와 수레까지 뒤엉켜 있다. 빠른 움직임 속에서 느릿느릿 어슬렁거리는 소와 개는 천하태평이다. 신호 위반하는 사람들까지 정신이 혼미해진다. 심란한 마음에 머리까지 산란하다. 도대체 이곳에서 어떻게 운전하지? 신기한

것은 이런 무질서에서 3개월 동안 교통사고 한번 보지 못했다. 델리에서 운전한다면 세계 어디서든 문제없을 것만 같았다.

이 무법의 도시는 매일 공사 중이다. 블록마다 포장되지 않은 거리에는 모래 연기와 매연이 뒤섞여 가슴을 답답하게 만들고 시야는 언제나 뿌옇다. 속살까지 드러난 낡은 건물의 철근은 지나가는 사람을 위협한다. 곳곳에 도사리는 소의 오물 구덩이를 피해 다녀야 하고 거리는 온통 쓰레기뿐이다. 여행객만 노리는 호객꾼들은 어김없이 다가와 말을 걸어대고 일방적인 친절을 베풀며 당당하게 돈을 요구한다. 먹을 것을 달라고 몰려드는 아이와 무서운 눈빛으로 사진을 찍어대는 사람들은 나의 신경을 더욱

뉴델리 빠하르간지 거리

예민하게 만들었다. 나의 인내심은 바닥이 드러나는데 사람들은 아무렇지 않은 듯 제 갈 길을 갈 뿐이다.

이곳은 전 세계 배낭족의 집합소 뉴델리 빠아르간지(Paharganj) 거리다. 저렴한 게스트하우스와 식당이 많아 외국인 여행객들을 쉽게 만날 수 있다. 그래서 이곳을 '여행자의 거리'로 부른다. 시장 중심에는 인도풍의 옷가게, 액세서리, 기념품, 약국, 재래시장 등 작은 상가와 노점상이 폐허 같은 낡은 건물마다 들어서 있어 전쟁터가 따로 없다. 바가지도 심하다. 미로처럼 얽혀있는 골목도 많아 지도를 봐도 길 찾기가 쉽지 않다. 지도만 들고 있어도 몰려드는 걸인과 호객꾼을 뚫기도 힘들다. 어느 정도 여행에는 자신감이 붙어 있던 내가 인도에서는 백기를 들고 말았다. 한동안은 밖에 나갈 수 없었다. 조금씩 적응하고 나서야 서민들의 평범한 삶을 엿볼 수 있었다.

낯선 나라에 도착한 후 마주하게 된 인도는 극과 극이 뚜렷했다. 보이지 않는 카스트 제도는 여전히 존재하고 있었고, 무질서에는 그들만의 질서가 있었다. 화려한 도시가 형성된 부촌 옆으로 허름한 슬리퍼를 신고 릭샤를 힘겹게 끄는 사람들도 있다.

처음 탄 릭샤의 왈라는 무더운 날씨에 태양 볕에 검게 그은 피부를 가진 할아버지였다. 구멍이 숭숭 뚫린 낡은 민소매 셔츠 사이로 할아버지의 앙상한 등뼈가 보였다. 며칠은 굶은 듯 피부 가죽만 남은 할아버지의 야윈 모습을 보면서 가야 했던 나는 죄인이 된 듯한 불편한 마음 때문에 한동안 사이클 릭샤를 타지 못했다. 그의 힘든 삶을 통감했기 때문이다. 거대한 쇼핑몰에는 먹을거리가 넘쳐나는데 거리에는 구걸하는 사람들로 넘쳐난

다. 인도의 올드델리에서는 과거를, 뉴델리에는 현재를, 구르가온에서는 미래를 보았다. 그제야…. 그 혼란을 겪고 나서야…. 깨달았다. 인도에서는 마음을 비워야 한다는 것을….

| 샤자한이 남긴 붉은 성 |

인도를 이야기할 때는 17세기 무굴제국의 5대 황제 샤자한을 빼놓을 수 없다. 샤자한이 다스리던 무굴제국은 예술과 건축이 크게 융성했었는데, 그당시 지어진 많은 건축물이 오늘날까지도 도시의 경제를 살리고 있다. 샤자한은 무굴제국의 수도를 아그라(Agra)에서 지금의 올드델리로 옮기면서 '샤자하나바드'라는 도시를 건설한다. 당시 40만 명이 사는 거대 도시였다. 무굴제국은 세계에서 가장 부유한 제국 중의 하나로 강력한 힘을 가진 나라였다. 이때 도시 중심에 '레드포트(Red Fort)', 즉 붉은 성을 건설했다. 레드포트는 1638년 착공하여 1648년에 완공된 붉은 사암으로 지어진 성이다. 타지마할과 같은 시기에 지어졌으며, 레드포트가 건설되기 전 황제 샤자한이 머물던 아그라 성(Agra Fort)도 붉은 사암으로 지어져 있어 레드포트처럼 붉은 성으로 불린다.

이 궁전은 적의 침입을 막기 위한 해자(성 주위를 둘러 파서 만든 못)로 둘러싸인 요새다. 해자는 물이 말라 잔디처럼 푸르게 변했다. 10미터의 웅장한 성곽의 둘레는 2.5킬로미터나 된다. 2008년 뭄바이 테러 이후 중요한 유적지는 소지품 엑스레이 검사가 삼엄하다. 레드포트의 정문 라호르 게이트(Lahore Gate)를 들어서면 옛 귀족들이 오가던 차타초크(Chhata chowk)라고

레드포트(Red Fort)의 라호르 게이트

불리는 시장이 있다. 좌우로 상점이 200미터 정도 길게 늘어서 있는 형태
다. 무굴제국 시대에는 비단과 장신구를 팔던 곳으로 지금은 주로 관광객
을 위한 기념품을 팔고 있다.

　성으로 들어서면 디와니암(Diwan-i-Am)이라고 하는 황제의 알현실이 있
다. 온통 붉은색 기둥이 줄지어 있고 기둥을 연결하는 아치는 꽃이 피어
있는 듯 강렬하다. 내부 공간이 만들어 내는 중첩(重疊)은 꽃잎이 포개어진
듯 하고, 이 아름다운 공간에는 웅장함까지 느껴진다. 처음으로 무굴제국
의 건축 양식을 접하는 순간이다. 힌두 건축 양식과 페르시아 이슬람 양식
이 절묘하게 섞여 있는 이 공간은 황제의 자리만 흰색 대리석으로 화려하

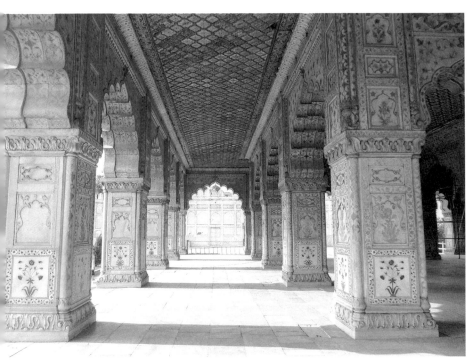

상감 기법으로 제작된 꽃문양 장식

게 장식되어 있다. 나중에 방문했던 아그라 성보
다는 투박하지만 처음 접한 레드포트의 붉은 공
간의 여운은 인상적으로 남았다.

　넓게 깔린 잔디를 지나 황제의 개인 접견실
인 디와니카스(Diwan-i-khas)로 향했다. 성에서 가
장 화려하고 사치스러운 공간이다. 샤자한이 사
적인 모임을 위해 지은 연회 공간으로 과거에는
온통 하얀 대리석과 황금으로 장식되어 있었다

고 한다. 기둥 하부에는 화려한 꽃문양 장식이 남아 있다. 이것은 대리석에 무늬를 파내고 보석을 깎아 조각을 끼워 넣는 피에트라 듀라(Pietra-dura) 즉, 상감기법으로 극도의 아름다움을 표현한 섬세한 예술품이다. 하지만 18세기 이후 영국군에 의해 많은 장식이 손상되었다고 한다. 한국도 식민지 시대 많은 문화재를 약탈당했으니 인도인의 마음에 조금이나마 공감하며 둘러보게 된다. 값비싼 보석은 남아 있지 않지만 알알이 세심하게 박혀 있는 준보석이 참으로 오랜 세월을 힘겹게 버텨온 듯하다. 좌측 기둥에는 금으로 장식되었던 작은 흔적이 남아 화려했던 무굴제국의 역사를 이야기

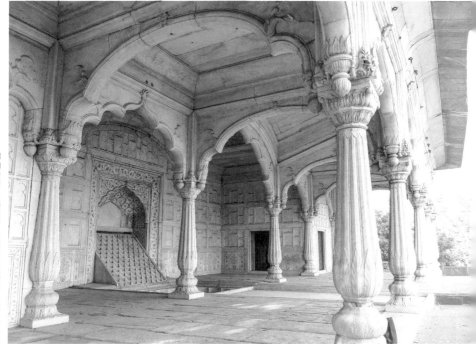

물줄기가 시작되는 대리석 연화장 샤하브르즈

하고 있다.

드문드문 넓게 퍼져 있는 건물을 찾아 랑마할(Rang Mahal)이라는 왕비의 방으로 향했다. 작은 연못과 벌집 모양의 망사형 격자 창문을 포함해 모든 것이 대리석으로 아름답게 조각되어 있다. 당시 석공들의 기술이 얼마나 정교하고 뛰어났는지 미켈란젤로와 로댕에게 묻고 싶을 정도다. 지금은 볼 수 없지만, 샤히 부르즈(Shahi Burj)에서 시작된 물줄기는 건물마다 분수로 뿜어져 나오고, 그 물이 수로를 따라 시원하게 흘러 정원에서 연결되어 다른 공간에서 다시 만났다고 한다. 얼마나 아름다운 성이었을까?

레드포트와 타지마할 건축을 직접 관리·감독했던 황제 샤자한은 흰 대리석과 금, 예술을 끔찍이도 사랑했다. 감각적인 장식과 문양, 아름다운 색의 조화와 그것을 표현해 내는 열정까지…. 무굴제국의 번영과 예술이 있었기에 지금의 인도가 있는 것이다. 인도와 델리를 상징하는 레드포트는 지난 2007년 세계유산으로 지정되었다. 인도의 초대 총리 자와할랄 네루가 이곳에서 영국으로부터의 독립을 선언한 의미 있는 장소다.

| 한국과 인도의 광복절은 8월 15일 |

레드포트 앞에는 가장 인도다운 거리 '찬드니 초크(Chandni Chowk)'가 있다. 무굴제국 시대 가장 번성했던 이 전통시장은 예부터 금은방이나 보석을 파는 상가들이 많이 있었기 때문에 은의 거리라 불렸다. 지금도 장신구뿐만 아니라 향신료를 포함해 다양한 물품이 거래되고 있다. 아시아 최대 도매시장이 밀집된 만큼 현지인도 길을 잃기 쉬워 들어가기 꺼리는 곳이라

고 한다. 이곳에는 인도에서 가장
큰 이슬람 사원인 '자미 마스지드
(Jami Masjid)'가 있다. 1658년 완공되
었으며, 샤자한 시대에 건축된 마
지막 건축물이다.

　대리석으로 만들어진 3개의 거
대한 돔과 사원 양쪽에는 39미터
의 높은 첨탑(미나렛) 두 개가 서 있
다. 거대한 광장 중앙에는 이슬람
사원으로 들어가기 전 정갈하게 몸
을 씻는 사각형의 인공 연못이 있
으며, 사원을 둘러싼 회랑의 그늘
에는 내 집처럼 편안하게 누워 더
위를 식히는 사람들이 여유롭게 일

인도에서 가장 큰 이슬람 사원 자미 마스지드

싱을 즐기고 있다. 2만 5천여 명을
동시에 수용하는 거대한 예배실은 인도인의 일상에서 종교가 얼마나 많은
부분을 차지하고 있는지 알 수 있었다. 이 사원도 역시 붉은 사암과 대리
석으로 멋지게 건축된 샤자한의 걸작이다.

　처음으로 방문했던 레드포트와 자미 마스지드는 무굴제국의 오묘한
건축 양식과 400년 가까이 사람들이 그 공간을 어떻게 사용하는지 인상
깊게 보여주고 있었다. 찬란하게 빛나는 무굴제국의 영광도 한순간에 무
너져 버렸고, 무려 90년 동안 영국의 식민지였던 인도는 독립과 함께 다

지미 마스지드에서 만난 아이들

시 도약하는 나라가 되었다. 많은 것이 우리나라와 닮았다.

우리나라가 일본으로부터 독립한 날은 1945년 8월 15일. 그 후 2년 뒤 1947년 8월 15일에 인도가 독립했다. 인도를 바라보던 부정적인 시선은 나의 무지함에서 오는 거만함이 아니었을까? 아이들의 해맑은 모습이 영화 〈행복까지 30일〉(2016)의 무타이 형제들처럼 비로소 따뜻하게 전해진다.

새벽에 피어나는 순백의 연꽃
New Delhi

　인도에서 가장 복잡하고 혼란스러운 도시 뉴델리 한복판에 아름다운 순백의 연꽃이 피어 있다. 드넓은 녹색 잔디 끝에서 아스라이 보이는 한 송이 연꽃이 자애로운 시선으로 나를 바라보며 기다리고 있다. 시드니의 오페라 하우스가 연상되기도 하고, 싱가포르에 있는 예술 과학 박물관의 어머니 같기도 하다. 이 고혹적인 건축물은 바하이교 신도를 위한 성전 '로터스 템플(Lotus Temple)'이다. 연꽃을 닮아 연꽃 사원으로도 불린단다.

　세계에서 가장 아름다운 건축물로 알려지면서 방문객 수가 타지마할을 능가한다니 인도를 여행하는 사람이라면 반드시 들려야 하는 건축물이다. 바하이교를 인도에서 처음 알게 되었다. 아브라함 계통의 종교로 창시자 바하울라(Baha'u'lláh:하느님의 영광)를 마지막 사자로 생각하며, 모든 종교와 인류 창조의 근원은 하나님 한 분이라는 단일성을 강조하는 세계에서 가장 젊은 독립 종교라고 한다.

　바하이교 인도 중앙회는 늘어난 신도를 위해 새로운 예배당을 짓기로 한다. 건축가는 이란 출신 캐나다 건축가 파리보즈 사바(Fariborz Sahba)다.

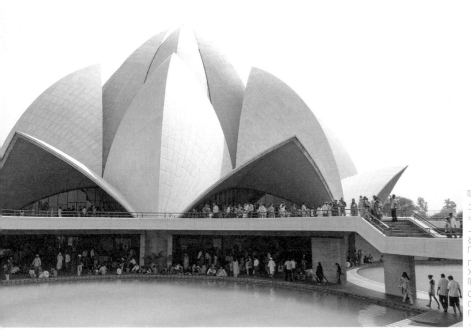

물 위에 떠 있는 연꽃을 상징한다

그는 프로젝트를 맡은 후 인도 전역에 있는 수백 개의 사원을 방문했다고
한다. 그는 건축 책임자로서 바하이 신앙과 다양한 종교를 가진 사람들이
모두 받아들이고 사랑할 수 있는 개념을 찾아야 했다. 동시에 문화와 건축
에 뿌리를 둔 보편적인 공간을 디자인해야 했다. 그러던 중 캄루딘 바타르
라는 바하이교 신자에게 연꽃에 관한 이야기를 듣게 된다.

연꽃은 인도인들에게 깊은 존경심이 서려 있는 신성한 꽃이다. 고인
물에서 오염되지 않은 상태로 솟아오르는 연꽃은 신의 발현을 나타내는
순결함의 상징으로 많은 문학과 예술에도 등장하며, 불멸의 태양이나 인
간의 심장과 비교되기도 한다. 그는 인도 문화의 다양한 자료를 수집하였

고, 인도의 문화적·건축적 유산에 점점 매료됨으로써 그 영감을 아름다운 건축물로 완성하게 된다. 은유적인 그의 작품은 인간의 순수한 내면이 담겨 있는 시의 한 구절처럼 아름다웠다. 웅장하면서도 무겁지 않으며 딱딱한 마감재를 오묘한 곡선으로 부드럽게 표현했다. 1980년부터 1986년까지 6년이 넘는 시간을 쏟아부었다.

27개의 꽃잎을 10헥타르의 불규칙한 대지 위에 만들어냈다. 9개의 콘크리트 꽃잎이 3겹으로 펼쳐지면서 반복되고 있다. 그 신성한 아우라가 사원에 도착하기 전부터 느껴진다. 꽃잎 위에 덧입혀진 순백의 그리스 대리석은 사원을 더욱 빛나게 한다. 아름다운 곡선 구조를 대리석으로 장식하기 위해 수많은 조각으로 만들어야 했을 터. 그 조각조차도 꽃잎마다 완벽한 대칭을 이루는 듯하다. 연꽃을 둘러싼 연못도 9개다.

연못은 물 위에 떠 있는 연꽃을 형상화하기도 하지만 건물 온도를 낮추는 역할도 한다. 델리의 습한 기후로 에어컨을 설치해야 했지만, 에어컨에만 의존하기에는 막대한 유지 비용이 들기 때문이란다. 연못은 건축물의 상징성과 기능성을 더한 것이다. 바하이교에서 숫자 9는 인류의 단일성과 완성을 상징하므로 그의 작품은 바하이교의 교리와 도시의 상징성을 아우르는 건축물이다.

길게 늘어난 줄을 따라 천천히 내부로 들어가 본다. 숭고함과 평화가 느껴지는 고요한 공간에 들어서니 자신도 모르게 경건함과 차분함이 밀려온다. 외부의 우아한 꽃잎이 내부 공간에 그대로 드러나 있다. 34미터 높이의 뚫려 있는 중앙 천장에는 꽃봉오리에서 터져 나오는 은은한 자연광이 내부 공간을 환하게 밝히고 있다. 그 빛을 둘러싼 겹겹이 펼쳐지는 방

내부 천장에도 연꽃이 피어 있다

사형 꽃잎의 곡선은 아름다운 천장을 위한 지지대로써 하중을 견디는 구조적 역할을 한다.

시원한 내부의 공기는 푹 찌는 뜨거운 바깥 공기와 달랐다. 내부로 들어온 공기는 돔 꼭대기로 배출되면서 쾌적한 실내 온도를 유지한다. 감탄의 연속에 목이 아픈 줄도 모르고 한참 넋을 놓고 천장을 바라보았다. 2,500명을 한 번에 수용할 수 있는 내부 공간의 공간감을 온몸으로 느껴본다.

이곳에는 제단이나 우상이 없다. 어느 종교인지는 중요하지 않다. 모든 종교의 성서를 낭독하거나 찬양하는 정기적인 예배도 있단다. 누구나

건축 모형이 전시되어 있다

자신의 신앙에 맞게 기도할 수 있도록 배려하였다. 오직 빛과 물로 가득 채워진 이 공간은 모두를 위한 기도의 공간으로 신과 대화하는 열려 있는 장소이다. 타지마할이 왕과 왕비의 사랑으로 탄생했다면, 로터스 템플은 인간과 하나님과의 영적 사랑으로 완성된 보물이다. 자발적인 기부금으로 지어졌기에 바하인들에게 이곳은 사랑과 단결 그리고 희망과 감사의 마음 이 담겨 있다. 이 공간의 본질은 신과 종교와 인류의 통일이라고 한다. 영 원히 피는 천상의 꽃 로터스 템플이다.

건축가 파리보즈 사바는 훗날 수많은 상을 받게 된다. 그는 한 인터뷰 에서 건축가가 디자인할 때는 모든 능력, 마음, 생각, 믿음을 가지고 작

업하며, 건축은 자신과 다른 사람들의 문화와 삶의 방식을 이해하고 그들과 소통하는 예술이라고 말했다. 프로젝트를 진행하면서 얻은 자신의 영적 철학과 감성이 앞으로도 계속해서 그의 예술과 삶에 반영될 것이라며 누구나 사람들과의 관계에서 자신을 표현하라고 조언한다. 나는 이곳에서 인류를 사랑하는 또 한 명의 새로운 예술가를 만났다.

무굴제국의 영광과 세기의 사랑
Agra

인도의 상징이자 인도의 얼굴. 동양의 신비와 아름다운 절제미의 극치. 인류가 만든 지상에서 가장 아름다운 무덤이며 1983년 유네스코 세계 문화 유산으로 등재된 세계 7대 불가사의. 타지마할은 과거 인도 무굴제국의 수도였던 아그라(Agra)의 야무나강 강가에 자리 잡고 있다. 아그라는 뉴델리에서 남쪽으로 약 200킬로미터에 있는 옛 무굴제국의 수도다. 이 도시에는 400여 년 전 무굴제국의 찬란했던 영광과 아름다운 세기의 사랑이 있다.

| 불꽃같은 사랑을 남기다 |

샤자한이 15살이던 왕자 시절 궁정에 여성을 위한 시장인 미나바자르가 열린다. 그곳에서 샤자한은 당시 14살이던 아르주만드 바누 베굼을 우연히 만나 첫눈에 반하고 둘은 사랑에 빠진다. 그녀는 재상이었던 페르시아 출신 귀족의 딸이었다. 그녀와 약혼 후 5년의 세월이 흐르는 동안 샤자

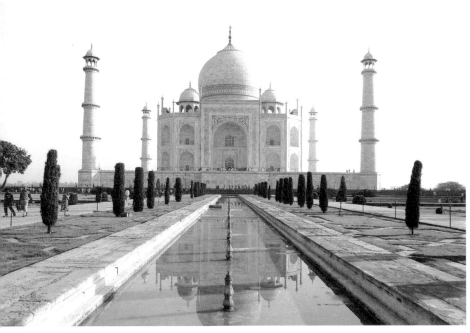

완벽한 대칭 타지마할

한은 정치적 정략결혼을 통해 두 명의 부인을 먼저 두게 된다. 하지만 언제나 샤자한의 마음은 아르주만드 베굼을 향해 있었다. 1612년 드디어 그녀와 혼인한 샤자한은 그녀를 '궁전의 선택 받은 자'라는 뜻의 뭄타즈 마할이라는 칭호를 내린다. 지성 넘치고 재기발랄했던 그녀는 권력 야심이 없는 순수한 여인으로 정치적인 조언을 아끼지 않았다. 이슬람 전통의 무굴제국은 적자나 서자의 구분 없이 강한 아들만이 황제에 오른다. 형제 간의 싸움 끝에 1627년 왕위에 오른 샤자한에게 뭄타즈 마할은 휴식 같은 존재였다. 다른 부인에게는 한 명의 자식을 두었지만 뭄타즈 마할과의 사이에서 19년 동안 무려 13명의 아이를 낳으며 금실 좋은 부부로 행복한 시간을

보냈다. 하지만 슬픈 운명의 그림자가 다가오고 있었다. 세상의 부와 권력을 모두 가진 샤자한은 반란군을 진압하기 위해 1631년 칸군 부근으로 출정한다. 만삭의 몸으로 황제를 따라나선 뭄타즈 마할은 전장에서 14번째 아이를 낳다가 숨을 거두고 만다. 샤자한이 무굴제국 5대 황제에 오른 지 3년 만의 일이었다.

식음을 전폐하고 비통함에 잠겨 일주일 만에 공식 석상에 나타난 황제는 머리카락이 하얗게 변할 정도로 아내를 그리워했다고 한다. 그는 황비를 기리기 위해 1631년에서 1648년까지 무려 20년에 가까운 기간 동안 세상에서 가장 아름다운 무덤을 짓는다. 매일 2만여 명의 석공들이 최고급 대리석과 붉은 사암, 형형색색의 보석으로 장식하는 거대한 세레나데였다.

건축광이던 샤자한은 타지마할과 델리의 레드포트, 자미 마스지드까지 완공하였는데, 이 거대한 공사로 인해 국가 재정에 막대한 영향을 미치게 된다. 결국 10년 뒤인 1658년 막내아들의 반란으로 왕위를 박탈당하고 타지마할에서 2킬로미터 떨어진 아그라 성(Agra Fort)의 탑에 갇혀 말년을 보낸다. 희미하게 빛나는 타지마할의 모습을 보면서 아내를 그리워하다 1666년 파란만장했던 인생을 마감하고 아내의 곁에 묻혔다.

| 시공을 초월한 절대적 아름다움 |

푹푹 찌는 6월의 중순. 날씨 온도가 40도를 넘어가고 불쾌지수가 극에 달할 때쯤, 아그라에 도착했다. 이곳은 마치 찜질방에서 몸속 수분을

빼앗기는 기분이다. 이 무더운 날에도 세계적인 관광지답게 입구는 많은 사람으로 붐빈다. 거리에는 릭샤 왈라들이 줄지어 서 있고, 거대한 낙타가 길쭉한 혀를 내밀고 침을 뚝뚝 흘리고 있다. 내국인 입장료는 천 원도 안 하는데 외국인 입장료는 만 원이 넘는다. 테러 때문에 경비도 삼엄하다. 가방 검색을 마치고 조심스럽게 안으로 들어간다.

타지마할이 없다. 보이지 않는다. 도대체 얼마나 더 가야 하는 거야? 긴 회랑을 지나니 거대하고 붉은 게이트가 보인다. 붉은 사암과 대리석으로 만든 무굴 양식의 다르와자(Darwaza)라 불리는 출입구다. 무굴 양식은 이슬람 양식의 둥근 돔과 힌두 양식의 연꽃무늬 장식이 절묘한 조화를 이룬다. 외관의 대리석 벽면에는 코란의 구절이 새겨져 있다.

"영혼이 평안한 자여, 기뻐하며 당신의 구주에게로 들어오라."

많은 사람이 우르르 무엇인가 홀린 듯 입구 안으로 빨려 들어간다. 마지막 관문을 통과하고 어둠을 뚫고 밖으로 나오자 강렬한 태양빛에 눈이 부시다. 온통 하얀 빛뿐이다. 크게 한번 숨을 쉬고 미간의 힘으로 앞을 응시한다. 무엇인가 신기루처럼 흐릿하게 보이기 시작한다. 저것은…. 타지마할이다. 아스라이 뿌옇게 보이는 순백색의 타지마할이 뿜어내는 아우라에 탄성을 내뱉으며 자리에 굳어버렸다. 어떻게 표현해야 할까? 마치 세상에는 존재하지 않는 미지의 세계 속 천국이 공중에 둥둥 떠 있는 모습이었다. 신비롭다. 태양의 빛을 온몸으로 받아들이고 있는 하얀 성은 미세한 윤곽만을 조용히 드러내고 있었다.

완벽한 대칭이 이런 것인가. 300미터에 달하는 십자 모양의 수로를 중심으로 사분 정원과 나무까지 모든 것이 완벽한 좌우 대칭의 조화를 이룬다. 아름다운 연꽃 모양으로 조각된 수로를 따라 걸으니 한 줄기씩 올라오는 분수의 물줄기 소리가 청량하게 들린다. 수로의 중심에는 넓은 중앙 연못이 있다. 이 연못에 비친 타지마할은 아름답기 그지없다. 몸속 세포들이 또다시 반응하기 시작한다. 점점 가까워지는 타지마할의 거대함과 웅장함에 벅찬 가슴을 감당하기 힘들어진다. 온몸에 순백의 비단 천을 두르고 있는 타지마할. 그 비단은 바라보는 각도에 따라 수백 가지의 찬란한 빛을 뿜어낸다. 눈이 부시도록 아름다운 모습은 황홀경에 빠져 넋을 잃게 만든다. 마치 인격과 영혼이 있는 생명 같았다.

　　이 영롱한 대리석은 아그라에서 600킬로미터 떨어진 라자스탄의 마크
라마라는 지역에서 채굴한 대리석이라고 한다. 오늘날까지도 세계에서 가
장 아름다운 대리석이 채굴되고 있는 곳이다. 1,000마리가 넘는 코끼리가
동원되었다니…. 도대체 그 옛날 대리석을 어떻게 가공했을까? 언젠가 마
크라마의 석공에 대한 다큐멘터리를 보았다. 타지마할은 수많은 석공들의
피와 땀이 서려 있다. 절대군주의 비장함 앞에서 생계를 위해 목숨 걸며
고된 노동에 시달리던 민초(民草)들의 눈물이 있기에 경이로운 것이다.

　　타지마할을 중심으로 양쪽에는 붉은 사암으로 된 쌍둥이 건물이 대칭

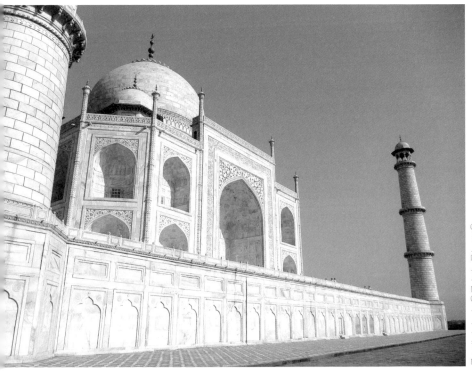

타지마할의 미너렛과 앙옥 건물의 지붕

으로 놓여 있다. 동쪽은 영빈관, 서쪽은 이슬람 사원이다. 지면에서 첨탑까지는 107미터. 7미터 높이의 영묘 기단은 가로세로 길이가 100미터다. 네 모퉁이에 40미터의 높은 미나레트(이슬람교의 예배당인 모스크의 일부를 이루는 첨탑)가 밖으로 미묘하게 기울어져 있다. 지진이 났을 때 밖으로 무너져 타지마할에 손상이 가지 않도록 치밀하게 설계되었다. 기단 위의 영묘는 모서리를 잘라낸 듯 팔각형의 모양으로 가로세로 길이는 55미터이다. 바닥은 붉은 사암과 대리석이 맞물려가며 기하학적 모양으로 포장되어 있다. 가장 큰 돔은 높이만 25미터. 큰 돔 주변에는 네 개의 작은 돔이 둘러싸고 있다. 인도는 가즈(80~82cm)라는 단위와 고대 인도로부터 내려오는 손가락마디 하나의 단위 측량법을 사용하고 있다고 한다. 정확한 대칭 미의 비밀이 여기에 있다.

가까이 서니 전통적인 페르시아 양식의 아치형 입구인 '아이완(Iwan)'의 아름다운 곡선이 우아하고 여성스럽다. 외부 벽면은 온통 아름다운 조각들로 이루어져 있다. 그 위로는 세상에 존재하지 않는 꽃과 식물들, 코란의 구절이 적힌 그래피티(graffiti)가 한가득 장식되어 있다. 역시나 상감기법으로 만들어져 섬세하고 아름답다. 전 세계에서 공수해 온 다양한 색색의 보석이 꽃문양으로 박혀 있다. 옥, 자수정, 사파이어, 터키석… 500킬로그램의 금도 사용되었다고 한다. 세계의 진귀한 보석을 쓸어 모아 박아 놓은 무굴제국의 힘이 느껴진다. 벽을 장식한 문양조차도 모두 대칭을 이룬다. 그뿐인가 창살마저도 대리석을 하나하나 파서 만들었다. 그 정교함에 놀라운 마음을 추스를 새도 없이 감동의 연속이다. 보면 볼수록 매료된다.

모든 배치와 장식에는 숨겨진 비밀이 있다. 야무강이 흐르는 옆에 타

지마할을 지은 이유는 물이 흐르는 정원을 만들기 위함이었다고 한다. 정확히 4등분으로 나뉘어져 있는 사분 정원은 하늘을 의미하고 십자 모양의 수로는 각각 술, 꿀, 우유, 과즙을 나타낸다. 정원과 꽃은 코란에서 '천국(*paradise*)'을 상징한다. 이슬람교는 사람이나 동물의 우상숭배를 금기시하므로 세상에 존재하지 않는 생생한 꽃문양과 코란의 구절을 넣었다고 한다. 줄기가 연결된 모습도 하트 모양처럼 보인다. 이 문양은 샤자한과 뭄타즈마할의 마음이 하나로 연결되어 있다는 뜻으로 사랑하는 왕비를 위한 샤자한의 한결같은 마음이 담겨 있다. 타지마할은 지상에 존재하는 유일한 천국으로 표현되었다.

벽면의 아름다운 문양과 대리석 창문

건물 내부로 들어서니 중앙에 넓은 홀을 중심으로 다시 여덟 개의 방이 대칭으로 배치되어 있다. 모두 대리석이다. 그런데 외부의 웅장함에 비해 내부는 작게 느껴진다. 그 이유는 '이중 돔' 기술을 사용했기 때문이라고 한다. 건물 하중의 부담을 덜기 위해 내부의 돔은 외부 돔보다 낮은 돔이 감싸고 그 위에 큰 돔을 올린 것이다. 즉 돔의 내부가 비어 있다. 이 기술을 완벽하게 재현한 건축물이 타지마

할이라고 한다. 도대체 어떻게 둥근 돔 모양을 네모반듯한 대리석 판으로 하나하나 정교하게 붙였단 말인가. 그것도 350여 년 전에 11,000톤에 달하는 대리석을 말이다.

　외부보다 더 정교한 문양이 벽 전체를 감싸고 있다. 1층에는 대리석으로 만든 투명한 울타리를 따라 중앙에 샤자한과 뭄타즈 마할의 석관이 나란히 놓여 있다. 이것은 가묘다. 시신이 있는 진짜 묘는 바로 아래 지하에 안치되어 있다. 이곳은 타지마할에서 유일하게 대칭이 없는 공간이다. 왕비를 위한 무덤이었기에 중앙에 왕비의 석관이 있는데, 훗날 샤자한이 죽은 뒤 옆에 추가로 놓였기 때문이다. 석관을 받치고 있는 기단부에 새겨진 화려한 장식은 석공예 중에서도 뛰어난 예술로 꼽힌다고 한다. 새하얀 대리석에 화려한 문양의 조화가 극도의 화려함을 연출하면서도 정갈하다. 바늘 하나조차도 들어가지 않는다니 완벽한 예술이다.

　연구학자들은 다양한 자료를 토대로 타지마할이 황제의 신성한 왕권을 나타내기 위한 수단이었을 것으로 추측한다. 균형과 조화라는 것은 황제를 중심으로 제국의 상징이며 이것을 미술이나 회화, 건축 등으로 남긴다는 것이다. 이스탄불과 페르시아, 이탈리아에서 건축가를 섭외하고 석공들의 가족이 머무를 신도시까지 만들며 타지마할에 온 열정을 쏟았던 샤자한은 모든 것을 직접 진두지휘했다. 학자들은 황제가 직접 건축에 참여함으로써 자신을 이상적인 인간으로 표현하기 위해 처음부터 마지막 거처로 치밀하게 계획하고 지은 것이라고 조심스럽게 추측한다. 샤자한은 죽어서도 제국의 상징으로, 영원한 황제로 남고 싶었던 것일까? 죽은 왕비에 대한 영원한 사랑을 이렇게까지 증명하고 싶었을까? 그는 모든 것을

이뤘다. 타지마할이 전하는 영원한 사랑과 샤자한의 이름은 몇 세기가 지나도 사람들의 가슴속에 매력적으로 존재한다.

인도인 여행 가이드에게도 자부심이 느껴진다. 방문객들에게 하루에도 몇 번을 같은 이야기를 전해야 하는 반복되는 일임에도 타지마할에 대한 열정과 사랑을 느낄 수 있었다. 현재 일어나는 일처럼 사실적이고도 생생한 묘사에 사람들의 마음이 현혹된다. 세상에서 가장 아름다운 공간을 직접 밟은 여행객들에게는 행운이 있을 것이라 너스레를 떨지만, 공간에 함께 있는 이 순간 모두가 씨실과 날실이 교차하듯 밀접하게 연결되어 있다는 느낌을 받은 것은 사실이다.

언제나 신의 축복이 깃들어 지켜줄 것이라는 그의 말이 참 좋다. 타지마할은 사람과의 소통과 영혼이 연결된 신비로운 장소임이 분명하다. 아름다운 건축을 초월하고 그 신비로운 이야기 속으로 빠져드는 순간 우리의 모든 감각은 공간과 연결된다. 이것이 타지마할이 시대를 초월하면서 전 세계 사람들을 모으는 또 다른 이유다. 아시아 최초 노벨 문학상을 받은 인물. 한국을 '동방의 등불'이라는 말한 인도의 시인이자 철학자 라빈드라나트 타고르(Rabindranath Tagore)는 타지마할을 '영원의 뺨에 흐르는 눈물'이라고 표현했다.

인간의 몸처럼 디자인한 도시
Chandigarh

1947년 8월 15일 영국이 인도를 떠났다. 당시 인도와 파키스탄의 분리로 펀자브(Punjab) 주 정부가 탄생했고, 파키스탄의 영토가 된 펀자브 주의 수도를 대신하여 인도 찬디가르(Chandigarh)에 새로운 수도를 세웠다. 찬디가르는 델리에서 북쪽으로 260킬로미터에 있는 계획 도시다. 그 도시 계획을 1950년 건축가 르코르뷔지에가 맡았기에 이곳은 르코르뷔지에의 도시라고도 불린다. 이 도시가 특별한 이유는 그가 이루고자 했던 많은 도시 계획 중 유일하게 실현된 도시이며 도시의 완성을 보지 못하고 눈을 감았기 때문이다.

르코르뷔지에는 처음 도시 계획을 의뢰받았을 때 그의 사촌동생인 건축가 피에르 잔느레(Pierre Jeanneret)와 이 광활한 도시 계획을 단 나흘 만에 끝냈다고 한다. 평소에 다양한 도시 계획에 대한 구상을 해왔기 때문이다. 영국으로부터 독립한 인도는 여전히 불안정한 상태였고 파키스탄과도 끊임없이 충돌하고 있었다. 르코르뷔지에는 이런 혼란스러운 곳에 평화와 화합의 메시지를 담고 싶었다고 한다. 인도 고유의 문화와 삶의 방식을 존

중하면서 진보적이고 풍요로운 도시. 재정적인 문제에서 벗어날 수 있고 더운 날씨로부터 기능성을 완벽하게 갖춘 건축을 가진 도시. 이것이 바로 그가 원하던 도시다. 르코르뷔지에의 갑작스러운 사망으로 모든 꿈을 이루지는 못했지만, 그의 혼이 서려 있는 마지막 도시가 찬디가르다.

유럽 여행을 통해 르코르뷔지에의 롱샹성당과 빌라 사보아를 포함해 많은 건축가의 건축물을 보았다. 그때까지만 해도 인도 찬디가르까지 오게 될 줄은 몰랐다. 여행사에 일일 투어를 신청하고 지붕이 없는 이층버스에 올랐다. 상쾌한 공기를 마시며 찬디가르로 향하는 길…. 깨끗하게 포장된 도로에서 질서 있게 달리는 자동차가 반갑다. 잘 정비된 가로수와 건물 사이사이로 보이는 깨끗한 공원. 이곳에는 혼돈의 무질서가 느껴지지 않았다. 처음에는 델리와 극과 극의 모습을 보여주는 도시가 낯설었지만 가장 인도답지 않은 도시라서 그런지 잠시 인도를 떠나온 듯 마음이 편안했다.

| 인간의 신체를 이용한 도시 |

찬디가르는 47개 지구로 나뉘어 있다. 원활한 교통 흐름을 위해 모든 곳을 직각의 격자형으로 계획했다. 깔끔한 표지판이 눈에 들어온다. 구역별로 숫자가 표기되어 있어 길 찾기가 수월하다. 르코르뷔지에는 도시를 인간의 몸처럼 디자인했다고 한다. 그중에 머리는 행정지구, 몸통은 상업지구, 중심축의 양쪽 팔은 교육 공간과 문화시설이다. 행정지구는 인간의 머리 부분이라 중요한 관공서가 있다. 몸통으로는 커다란 녹지공원이 도시의 남북을 관통하고, 동서로는 상업 지구를 연결하는 도로가 있다.

공동 주거 아파트도 획일적으로 배치하였다. 위는 고급 공무원의 구역으로, 아래는 육체 노동자를 위한 주거 구역으로 크게 나누고, 다양한 유형으로 분산시켜 배치했다. 주거지역은 집마다 작은 공원이 조성되어 사람들이 한가로이 여가 생활을 즐기고 있다. 복잡한 노점상도 릭샤도 잘 보이지 않는다. 800미터와 1,200미터로 구획된 각각의 섹터는 쇼핑이나 커뮤니티 등이 각각 독자적인 생활공간을 이루면서도 연결되어 있는 현대 도시다. 르코르뷔지에는 섹터 중에 특히 행정지구 계획에 중점을 두었다.

르코르뷔지에의 모듈러와 도시 계획 지도

모든 내용이 시티 박물관에 전시되어 있다. 도시 계획 초기에 대한 아이디어 스케치나 모형 그리고 한눈에 볼 수 있는 도시의 지도 등 생각보다 방대한 자료에 놀랐다. 르코르뷔지에의 모듈러에 함께 서서 인증 사진을 찍는 것도 좋은 추억이다. 모든 사람이 의례적으로 팔을 들고 사진을 찍었겠다고 생각하니 갑자기 롱샹 기차역에서 보았던 귀여운 모듈러가 떠올라 웃음이 났다. 르코르뷔지에와 피에르 잔느레가 디자인한 다양한 가구도 전시되어 있다.

도시를 한눈에 보았으니 작품을 직접 보기 위해 박물관을 나왔다.

| 행복한 도시에는 행복한 건축이 있다 |

한산한 도로를 지나 행정지구로 향했다. 드넓은 부지에 의사당과 고등 법원이 서로 마주 보고 있다. 휑하니 지나칠 정도로 쓸쓸해 보인다. 시가 지로부터 너무 멀리 떨어져 있는 관공서들은 오가는 사람조차 보이지 않 아 삭막해 보인다. 1951년에 설계를 시작하여 1962년 준공, 1964년에 개 관한 주 의사당은 자연을 견디며 버텨온 강직한 콘크리트가 낡은 모습으 로 오랜 시간을 이야기하고 있다. 고여 있는 연못은 너무나 탁한 녹색이 다. 왜 이렇게 기분이 언짢은지. 건축물 관리가 잘되고 있는 것인지….

입구로 발걸음을 옮겨본다. 가까이 다가가니 거대한 곡선의 지붕에는 나를 찍어 내릴 듯한 묵직한 힘이 있다. 콘크리트의 특성을 살려 거칠면서

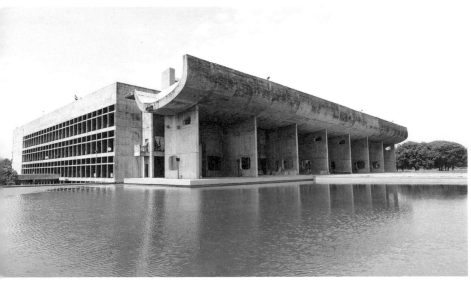

찬디가르 주 의사당

도 견고한 하나의 거대한 조각품으로 탄생시켰다. 가장 먼저 보이는 출입
구 벽면의 알록달록한 원색 회화가 인상적이다. 화가 르코르뷔지에의 작품
이다. 인간과 자연, 우주의 조화에 대한 메시지를 담고 있는 이 작품은 차
가운 콘크리트 벽과 대조적으로 어울리면서 공간을 더욱 풍성하게 만든다.

맞은 편에는 1955년에 지어진 고등법원이 있다. 너무 멀리 보이니 카
메라 앵글이 한 손에 잡힌다. 뜨거운 태양에 프라이팬처럼 달궈진 광활한
광장에는 그늘도 없어 아른아른 아지랑이가 피어나고 있다. 건물에 들어
서고 나서야 거대한 곡선 지붕에 드리워진 그늘이 너무나 시원하다. 냉난

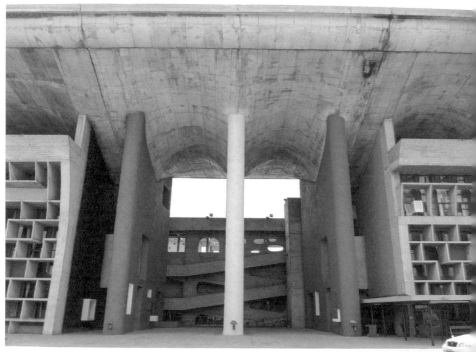

고등법원 전묘부의 출명감

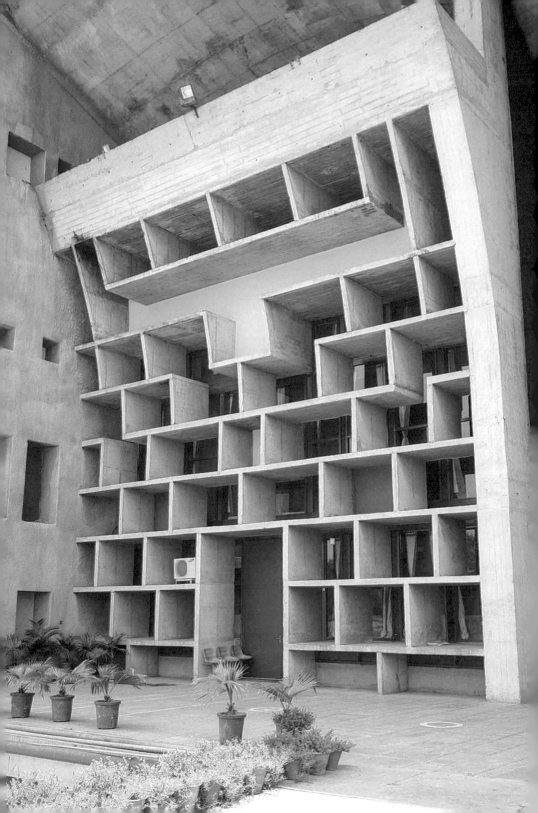

방을 대신해 주는 시원한 그늘…. 기능적인 본질에 충실하다는 것이 이런 것이다.

거친 콘크리트의 무채색 질감에 강렬한 녹색, 노랑, 빨강, 파랑의 거대한 벽이 경쾌해 보인다. 의사당보다는 색이 더 진하게 느껴진다. 중앙에는 그가 말한 '건축적 산책로'인 경사로가 지상에서 옥상까지 연결되어 있다. 창밖으로 튀어나온 콘크리트는 마치 테트리스 게임 속 조각처럼 알록달록 재미있다. 그가 표현한 건축적 리듬감에 덩달아 신이 나서 카메라 셔터가 멈추지 않는다. 이 기하학적 질서는 상부로 갈수록 자연스럽게 곡선을 만들어 내고 있다. 마치 하나의 프레임에 담겨 있는 미술작품 같다.

그가 평생의 신념으로 생각했던 인류애를 담은 '열린 손(Open Hand)'이 멀리서 반기듯 손을 흔들고 있다. 행복한 미래를 향한 그의 강한 유언이 담긴 열린 손은 26미터 높이의 거대한 청동으로 만들어졌다. 비폭력과 평화의 상징인 열린 손은 무기를 들 수 없는 모양이다. 하늘로 날아오르기 위해 날갯짓하는 한 마리의 새 같다. 손을 벌리고 있는 것은 서로 주고받는 우정, 축복, 감사와 관대함이

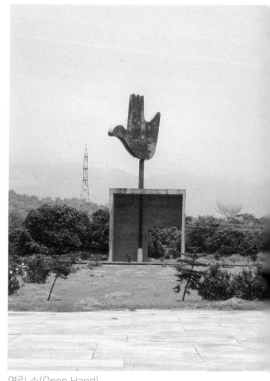

열린 손(Open Hand)

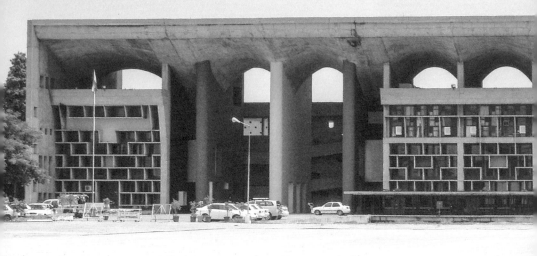

라는 의미가 담겨 있단다.

　　시내 곳곳에는 르코르뷔지에의 작품을 응용한 공공 디자인 작품들이 많이 있다. 미술관 외부에도 그의 모듈러를 조형작품으로 만들어 설치해 놓았다. 열린 손 모양을 모방한 작품도 있다. 찬디가르 시민들은 그의 염원을 도시 곳곳에 담아내고 있었다. 나의 손에는 무엇을 담아야 할까? 모두가 풍요로운 삶을 누리기를 바라는 염원이 담긴 그의 작품을 보며 스스로도 언제나 타인을 위한 공간을 만드는 사명과 공간의 본질을 잊지 않겠노라 다짐해 본다. 이 열린 손은 안타깝게도 르코르뷔지에 사후 20년이 지난 1985년에 건설되었다.

　　　　"세계에 사는 모든 사람에게 나눠 줄 창조의 풍요로움을 얻기 위해 열린 손은 우리 시대의 상징으로 서 있어야 합니다.

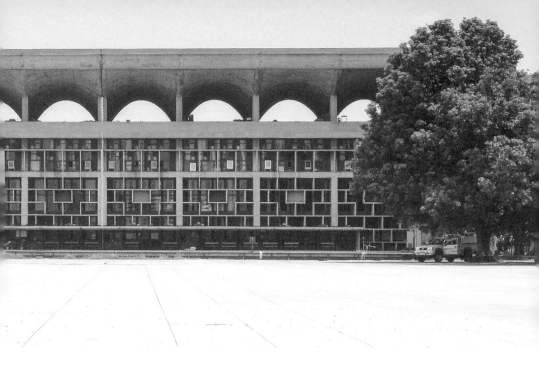

내가 천국에 가기 전에, 나의 눈으로
내 인생 여정의 종점을 찍는 의미로 이 열린 손을 보고 싶습니다."
-르코르뷔지에 사망 한 달 전-

르코르뷔지에의 장례식은 프랑스 정부의 국장으로 치러졌다. 찬디가르에는 행정지구 건축물뿐만 아니라 미술관을 비롯하여 그의 작품이 많이 있다. 오랫동안 바라오던 도시 계획의 철학을 찬디가르에서 쏟아낸 모더니즘의 걸작이다. 이 도시에는 그의 건축적 사유와 건축의 본질이 남아 있다. 결국 건축가는 생각을 남기는 사람이라고 말한 그가 옳다. 르코르뷔지에가 설계한 도시의 전체 구역이 2016년 7월 유네스코 세계유산에 등재되었다.

"인간에게 가장 절실한 것 중 하나, 건축.
이것은 행복한 사람들이 만들어 냈고, 행복한 사람들을 만들어 낸다.
행복한 도시에는 행복한 건축이 있다."

–르코르뷔지에–

건축가 피에르 잔느레도 르코르뷔지에와 50년간 협업하며 건축 여정을 함께했다. 국제적으로 유명세는 작았으나 르코르뷔지에와 함께 많은 작품을 남긴 기억해야 할 건축가다. 특히 찬디가르에 15년을 머물면서 도시 계획의 관리·감독을 총괄했으며, 찬디가르 건축학교 교장으로 학생들에게 모더니즘 건축을 가르쳤다. 그는 펀자브 주의 수석 건축가이자 도시 계획 연구팀의 고문이었다. 인도의 다른 크고 작은 도시 계획에 참여하면서 간디 도서관을 포함해 다양한 문화 시설과 주택을 설계했다. 인도를 사랑했으며 인도 공예를 응용한 수많은 가구디자인과 작품을 이곳에 남겼다. 1965년 르코르뷔지에가 사망하고 피에르 잔느레도 건강 악화로 고향인 제네바로 돌아갔다가 2년 뒤인 1967년 사망했으며, 그의 유해는 유언에 따라 찬디가르 수크나 호수에 뿌려졌다고 한다.

피에르 잔느레
Pierre Jeanneret (1896~1967)

스위스 건축가. 르코르뷔지에의 파트너. 화려한 장식보다는 질서있는 아름다움을 중시. 인본주의적 철학을 담아 X, U, Y의 기하학적 가구 시리즈를 만들어 대량 생산이 가능한 가구를 디자인한 진보적 가구디자이너.

| 주요 작품 |
인도 편잡 대학 간디 바완 빌딩
인도 편잡주 찬디가르 대학
인도 찬디가르 3구역과 4구역의 MLA 호스텔
인도 찬디가르 섹터 19, 16 의 학교 등

구엘 공원이 왜 인도에 있지?
Chandigarh

찬디가르 수크나 호수는 우리나라 유원지처럼 주변 경관이 잘 정리되어 있다. 시민들의 휴식 공간으로 인공 호수 주변에는 언제나 보트를 즐기는 사람들과 예술가들, 주말 나들이 나온 사람들로 넘쳐난다. 호수 바로 옆에는 10만 제곱미터의 신비로운 비밀의 정원이 숨어 있다. 르코르뷔지에의 건축물보다 시민들이 더 많이 찾는 '록가든(Rock Garden)'이다. 매일 5,000명의 사람이 방문하며, 개원 후에는 1,200만 명이 이 비밀스러운 정원을 찾았다. 찬디가르는 관광도시가 아니다 보니 외국인보다는 현지인이 더 많으며, 평일에도 많은 사람으로 붐비는 곳이다. 그래서인지 입장료도 내국인과 외국인의 차별이 없다.

록가든이 인도에서 유명한 장소가 된 것은 한 명의 괴짜 예술가 때문이다. 공원의 모든 것은 쓰레기로 만들어졌다. '정크아트(Junk Art)'다. 정크는 폐품, 쓰레기 등을 의미한다. 버려지는 정크를 활용하여 새롭게 예술작품으로 만드는 것을 말한다. 쓰레기의 재활용을 독려하고 새로운 영감과 의미를 전달하는 예술 활동으로 환경을 생각한다는 점에서 '에코 아트

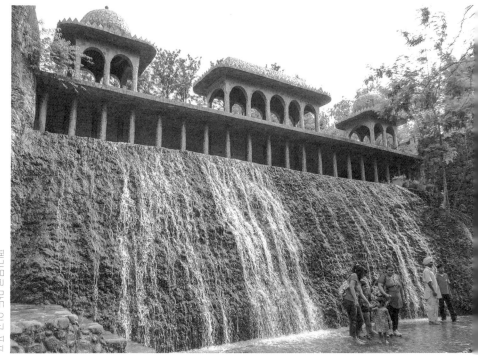

바위산과 폭포

(Eco Art)'라고 부르기도 한다. 정크아트는 산업 폐기물이나 폐품의 소재를 찾으려는 작가들에 의해 미국과 유럽에서 1950년부터 본격적으로 시작되었다. 대표적인 작가로는 미국의 팝아티스트 로버트 라우센버그(Robert Rauschenberg)가 있다.

　이곳은 찬디가르 계획 도시가 한창 진행되던 당시 찬디가르 공공사업부 도로 조사관으로 일하던 넥찬드 사이니라는 사람에 의해 만들어지기 시작했다. 도시 건설이 한창이던 철거 현장에는 수많은 폐기물과 쓰다 버린 자재들이 넘쳐났고 그는 그것을 모아 사적인 취미 활동을 시작했다. 단

한 사람이 이 아름다운 도시공원을 만들었다는 것이 믿어지지 않았다. 그래서 이 공원의 정식 명칭은 그의 이름을 따서 '넥찬드 사이니의 록가든 *(Nek Chand Saini's Rock Garden)*'이다. 더욱 놀라운 것은 그가 조경 디자이너도 건축가도 아니었다는 사실이다. 정크아트라는 개념조차도 모르던 공무원이 백 퍼센트 산업 폐기물과 가정에서 나오는 쓰레기를 이용해 독학으로 아름다운 유토피아 정원을 만들어 낸 것이다.

과거 이 구역은 토지 보호구역으로 지정되어 있어 사실 넥찬드의 취미 활동은 불법이었다. 그는 1957년부터 작업을 시작하여 1972년 당국에 발견될 때까지 혼자 비밀스럽게 작업해 왔다. 한때는 철거 위기에 처했지만, 공원이 사람들에게 알려지면서 공공공원으로 만들자는 여론에 보호되었다. 드디어 그가 작업을 시작한 19년 후 1976년에 일반인들에게 처음 공개되었다. 덕분에 그는 정부로부터 많은 도움을 받게 된다. 공원 조성에만 집중할 수 있었고 많은 인력을 지원받아 공원 조성을 이어갈 수 있었다. 1983년에는 인도 우표에도 등장했으며, 1984년 인도 정부로부터 민간인에게 수여하는 파드마 슈리 훈장을 받았다.

그 후, 1983년 2차 개장에는 인공폭포를 포함한 추가 작품을 선보이면서 1993년 3차 개장으로 지금의 모습을 갖추게 되었다. 도시 주변에는 공원의 영향으로 폐품 수거 센터까지 건립되었으며, 그는 예술성을 인정받아 전 세계에서 순회 강연과 조각 전시를 진행했다. 그는 2015년 사망하기 전까지 예술가로서 왕성하게 활동하며 공원기금을 마련하기 위한 넥찬드재단을 런던에 설립했다. 지금도 여전히 아름다운 도시의 확장 작업이 진행 중이다.

| 비밀의 정원에는 특별한 것이 있다 |

파란 오토릭샤가 열을 맞추어 일렬로 귀엽게 서 있다. 먹음직스럽게 층층이 쌓아 올린 모삼비(Mosambi)와 파인애플, 망고가 더위를 씻고 가라며 나의 지갑을 유혹한다. 모삼비는 인도 북동부에서 나는 라임과의 과일로 껍질만 벗겨 통으로 갈아 주스를 만들어 파는 노점상이 많이 있다. 무더운 날씨에 라임을 좋아하는 내가 모삼비를 그냥 지나칠 수는 없으니 시원하게 목을 축이고 입구로 향했다.

앞에는 일렬로 세운 거대한 통나무 마감으로 시멘트를 발라놓은 듯한 높은 담벼락에 구멍 두 개가 작게 뚫려 있디. 표를 파는 곳인데

주스를 만들어 파는 노점상

간판이 없다. 입구부터 풍기는 재미있는 분위기가 심상치 않다. 문을 지나니 잘 정돈된 돌길이 나온다. 양옆으로 세워진 벽은 제주도의 현무암을 쌓아 올린 담과 흡사하다. 그 위에는 반질반질한 조약돌 수천 개를 정말 꼼꼼하게도 쌓아 올렸다.

맨 위에는 두루미를 연상시키는 새들이 금방 날아오르려는 듯 아슬아슬하게 날갯짓한다. 가서 자세히 보니 깨진 타일을 붙여 만든 조각상이다. 소의 뼈를 모아 쌓아 올린 벽면은 용도를 알 수 없는 구멍이 숭숭 나 있다.

환 공포증이 있는 내가 눈의 불편함보다 호기심이 앞선다. 가까이 다가가 확인하니 이것은 뼈가 아니다. 깨진 흰 전기 콘센트 소켓 1,000여 개를 모아 쌓은 것이다. 참 대단하다. 울퉁불퉁 돌길을 따라 자연스럽게 발길을 옮기니 이번에는 수량을 가늠할 수조차 없는 많은 양의 돌로 쌓아 올린 12개의 계단과 커다란 무대 공간이 펼쳐진다. 예측할 수 없는 신기한 마감재들은 끊임없이 나의 상상력을 자극하고 있었다.

구불구불한 미로의 세계로 깊숙이 들어서자 어디선가 세찬 폭포 소리가 들린다. 드디어 비밀의 정원으로 들어서는 순간, 입이 다물어지지 않았다. 이 모든 것이 쓰레기라고? 도대체 어떻게 만든 거지? 아니 어떻게 혼자 만들 수 있지? 폭포도 폐기물로 만들었단다. 거대한 대왕 문어가 다리를 배배 꼬며 바닥을 휘감고 있었다. 요상하게 생긴 다리를 건너자 이번에는 수천 년은 버텨온 듯한 고목의 뿌리가 땅 위로 올라와 갈 길을 못 찾고 정신없이 엉켜 있다. 무엇이 쓰레기고 무엇이 진짜 나무인지 알 수 없다. 인디언 문양의 뾰족한 성은 공원을 지키는 요정이 사는 집처럼 아담하고 귀엽다. 이 비밀스

비밀의 정원으로 들어가는 다리

러운 공원에 동화되어 물길을 따라 천천히 걷는다. 청량한 물소리는 머리를 맑게 하고 시원한 폭포수를 한몸에 맞으며 더위를 씻는 사람들의 웃음소리에 나의 마음도 즐거워진다. 걷는 내내 바르셀로나의 구엘 공원이 생각났다. 인도에도 가우디가 있었구나!

정원이 끝나려는지 허리를 굽혀 들어가야 하는 작은 게이트가 보인다. 파란 게이트를 넘자마자 앞에 펼쳐지는 광경은…. 입구에서 처음 보았던 새 조각은 시작에 불과할 뿐. 엄청난 모자이크 인디언 인형들이 줄지어 서 있다. 인형마다 작은 타일 조각이 정갈하게 붙어 있는 조각공원이다. 앉아 있는 사람, 서 있는 사람, 치마 입은 여자, 바지 입은 남자, 댄서와 음악가까지…. 생김새, 표정, 행동, 모습이 너무 다양하니 전 세계 사람과 동물

들이 한자리에 모여 축제를 벌이고 있다. 자세히 살펴보니 더욱 경이롭다. 부서진 세라믹 타일, 버려진 팔찌, 깨진 병과 도자기 냄비, 쓰다 버린 파이프 등이 모두 예술품으로 환생했다. 음악의 두 번째 악장을 넘기듯 이 공간은 공원의 절정을 보여준다. 어떻게 80년이나 전에 이런 기발한 아이디어를 실현할 생각을 했는지 그저 놀라울 따름이다.

꽤 흥미로운 구조와 이야기 전개, 다양한 아치와 조각 작품들, 시민을 위한 무대공간까지 취미로 만들었다고 하기에는 너무도 방대한 예술 행위이다. 도시 기획자, 조경 디자이너, 조각가, 건축가, 작가…. 그는 그 오랜 세월 동안 무슨 생각을 하면서 이 공원을 만들었을까? 단순히 괴짜 예술가 기질이 있던 개인이었을까? 아니면 선견지명이 있는 사상가였을까? 어찌되었든 넥찬드 사이니는 공원을 만들며 그의 삶에서 행복을 찾은 것 같다. 그 행복이 작품 하나하나에서 느껴지니 말이다.

혹시 그도 르코르뷔지에의 도시 계획을 통해 무엇인가 영감을 받은 것일까? 인간과 자연이 조화를 이루고 모두가 풍요로운 도시에서 행복을 찾는 것. 르코르뷔지에의 소망이었다. 록가든 역시 넥찬드 사이니의 희망이 서려 있다. 두 예술가가 밑그림을 그려놓은 찬디가르…. 그 위에 행복한 일상을 살아가는 사람들은 아름다운 그림을 완성하고 있다.

비틀스가 머물렀던 명상의 도시
Rhshikesh

　인도에서 히말라야라는 단어를 듣는 순간, 유럽 여행에서 알프스 하늘을 날고 싶어 패러글라이딩에 도전했던 기억이 스친다. 지금도 심장이 쫄깃하게 확장되는 기분이다. 독수리와 함께 창공을 날던 기억, 발아래 설원 위를 도망치듯 달려가던 사슴 떼, 산 옆구리에서 쏟아지는 폭포수로 다가가던 짜릿함, 기압 차이로 멀미가 나던 울렁거림까지…. 나는 바다만큼이나 산을 좋아한다. 푸른 숲이 만드는 맑은 공기 냄새가 좋다. 히말라야는 에베레스트를 포함해 모든 산을 아우르며 파키스탄, 인도, 티베트, 네팔, 부탄에 걸쳐 있는 큰 산맥이다. 인더스와 갠지스강의 발원지이며 많은 곳이 인도 영토다. 북인도 히말라야는 인도인의 삶의 터전으로 모든 것을 내어주는 어머니 같은 존재이며, 인도인에게 가장 신성시되는 땅이다.

　뉴델리에서 북쪽으로 약 250킬로미터 거리에 있는 리시케시(Rishikesh)는 히말라야 산기슭 초입과 갠지스강 상류에 있는 인구 10만여 명의 작은 도시다. 히말라야에서 발원한 성스러운 물이 갠지스강과 처음으로 만나는 지역적 특성으로 힌두교 4대 성지 중 한 곳이다. 신성한 도시만큼이나

리시케시의 거리 풍경

수많은 힌두교 순례자들이 모여들고 있으며 갠지스 상류에서 즐기는 래프
팅과 히말라야 트레킹으로 전 세계 여행자들도 많이 찾는 도시다. 매년 국
제 요가 축제가 열리는 요가의 본고장으로, 수행자의 도시답게 술을 판매
하지 않으며 채식주의만 하는 비건 도시다. 이곳에는 힌두교식 수행 방법
인 요가가 종교를 넘어 명상으로 확산하여 130개가 넘는 아쉬람(ashram)이
있다. 아쉬람은 힌두교 수행자들이 머물며 공부하는 교육기관으로 지금은
여행자를 위해 요가를 비롯한 다양한 프로그램을 제공한다.

리시케시가 더욱 유명하게 된 것은 바로 비틀스 때문이다. 1967년 비
틀스는 매니저의 죽음과 영화 흥행의 실패로 더 이상 활동할 수 없는 상태
였다. 그들은 당시 초월 명상으로 유명한 마하리시 마헤시(Maharishi Mahesh)

요기(Yogi)를 만나기 위해 1968년 리시케시로 온다. 약 두 달을 이곳에 머물며 수련하며 〈화이트 앨범(White Album)〉을 포함해 30여 곡을 만들었다. 명상이 얼마나 그들에게 편안함을 주었는지 음악을 들어보면 알 수 있다. 존 레넌은 모든 것으로부터 떠나서 있어 마치 히말라야에 숨어 휴가를 보낸 것 같다고 말했고, 조지 해리슨은 〈The Inner Light〉이란 곡을 만들었다. 마헤시와의 불화로 영적 스승에게 배신감을 느낀 비틀스는 결국 영국으로 돌아왔지만, 전 세계 사람들에게 리시케시는 명상과 요가 그리고 힐링의 도시로 각인되었다.

내 문밖으로 나가지 않고, 나는 지구상의 모든 것을 알 수 있다.

내 창밖을 내다보지 않고, 나는 천국의 길을 알 수 있었다.

멀리 여행할수록, 모를수록, 아는 사람이 적을수록….

당신의 문밖으로 나가지 않고, 당신은 지구상의 모든 것을 알 수 있다.

당신의 창밖을 내다보지 않고, 당신은 천국의 길을 알 수 있었다.

멀리 여행할수록, 모를수록, 아는 사람이 적을수록….

여행 없이 도착한다. 보지 않고 모든 것을 본다.

하지 않고 모든 것을 한다.

-〈The Inner Light〉 가사, 비틀스-

| 히말라야의 보물들 |

찬디가르에서 델리로 오는 여행길에 리시케시에 들르기로 했다. 역시

트레양버게시와르 사원과 락슈만 줄라 다리

또 다른 인도였다. 울퉁불퉁 시골길을 따라 마을버스를 타고 가는 길⋯.
사람들로 가득 채워진 버스는 그 무게가 버거운지 쉼 없이 덜컹거리며 느
리게 달리고 있다. 아니⋯. 걷고 있다. 사람들은 아랑곳하지 않고 흥겹게
노래 부르며 그 시간을 즐길 뿐이다. 운전자도 여행자도 느리다고 시끄럽
다고 불평하지 않는다. 그 불편함에 기분이 언짢아지는 사람은 나뿐이다.
이 작은 버스 안은 순간을 즐기는 여유로운 삶만이 존재하고 있었다.

리시케시에 도착하자 우뚝 솟은 푸른 산과 넓은 갠지스강이 보인다.
델리에서 더럽고 탁한 물만 보다가 에메랄드빛 깨끗한 강을 마주하니 마
음이 뻥 뚫리는 기분이다. 강변을 따라 빼곡히 들어선 건물을 보니 전 세
계 어느 곳이든 인간은 정말 물을 좋아한다는 생각이 든다. 강은 모든 문
명의 시작이니 말이다. 갠지스강을 사이에 두고 건물을 연결하는 두 개의

현수교가 있다. 락슈만 줄라(Lakshman Jhula) 다리와 람줄라(Ram Jhula) 다리
다. 락슈만 줄라 다리 건너편에는 이국적이면서도 강렬한 사원 하나가 웅
장하게 서 있다.

　수많은 사람을 따라 긴 다리를 건너본다. 다리를 고정해 놓은 와이어
에는 아슬아슬하게 원숭이가 재주를 부리고 있다. 아름다운 풍경을 감상
하며 다리 한가운데까지 도착했다. 소 한 마리가 자리를 떡하니 차지하고
길을 비켜주지 않는다. 발아래 세차게 흐르는 갠지스강을 바라보니 흔들
리는 동공 때문에 순간 현기증이 밀려왔다. 간신히 다리를 건너 도착한 곳
은 골목골목 온통 노점상들이 즐비했다. 아기자기한 액세서리와 수행자
를 위한 힌두교 물품을 주로 파는 상점들이다. 거리에는 역시나 소와 개들
이 한가로이 어슬렁거리고 있다. 릭샤와 오토바이가 뒤섞여 다니지만, 델

갠지스강에 몸을 담그고 있는 '사람'

리에 비하면 양반이다. 이제야 거리에 모든 것들이 정겹게 느껴진다. 노천 카페에는 강을 바라보며 차 한 잔의 여유를 즐기는 여행자들도 보인다. 강과 늪이 만나는 계단에는 주황색 옷을 입은 힌두교 수행자들*(바바라고 부른다)*이 갠지스강에 몸을 담그고 있다.

강 건너편에서 가장 눈에 띄었던 트레암 바케시와르 사원*(Trayam bakeshwar Temple)* 내부를 둘러본다. 13층의 건물로 한눈에 봐도 꽤 큰 규모의 사원이다. 대부분의 힌두교 사원은 신발을 벗고 들어가야 하기에 신발을 잃어버리지 않도록 구석에 잘 두고 사원 안으로 들어갔다. 계단을 따라 올라가니 각 층에 긴 복도가 있고 복도를 따라 여러 개의 방이 일렬로 늘어서 있었다. 방마다 각기 다른 힌두교의 신을 모셔 놓았다. 온종일 리시케시 골목을 누비고 다니니 해가 벌써 뉘엿뉘엿 저물어간다.

이곳에서 기원전 5,000년부터 내려오는 인도의 '아유르베다*(Ayurveda)*'라는 자연 치유법을 알게 되었다. 자연에서 나는 각종 약용 식물과 허브를 이용한 치료법으로 요가와 마사지, 명상으로 몸과 마음, 영혼을 치유하는 민간요법이다. 인도인들은 몸의 눈, 코, 모공 같은 구멍을 통해 우주와 연결되면 모든 것이 정화된다고 믿는다. 요가를 인간이 신에게 가는 과정이라 여기는 이유가 여기에 있는 것 같다.

아침이 되니 따뜻한 짜이 한 잔이 생각나 밖으로 나왔다. 짜이는 홍차에 우유와 설탕, 향신료를 넣어 만든 인도식 밀크티이다. 물안개가 짙게 깔린 갠지스강이 더욱 신비롭게 느껴진다. 어제보다 공기가 다르다. 시원하고 상쾌한 바람을 타고 전해지는 맑은 공기에는 인간이 만들 수 없는 묘한 향이 섞여 있다. 나의 모든 감각이 깨어나고 있었다. 행복을 마시는 기

분이 이런 것일까? 갑자기 벅찬 마음이 밀려온다. 온몸에 퍼져있던 독소
가 빠져나가고 기분 좋은 알갱이들이 알알이 들어와 세포 속에 자리 잡는
다. 마치 나의 영혼이 히말라야 산기슭을 떠다니며 모든 것을 흡수하는 듯
하다. 아유르베다가 이런 것일까? 지금 뭔가가 치유되는 것이 확실하다.
명상과 침잠의 도시 리시케시가 나에게 묘한 기운을 전하고 있었다.

　행복이란 무엇일까? 깨끗한 자연, 몸에 이로운 음식, 화목한 가족 그
리고 평화로운 마음…. 세차게 흐르는 갠지스 강줄기가 행복을 알면서도
왜 가까이 두지 않느냐며 내 머릿속을 송두리째 휘감는다. 나도 모르게 강
변 아래로 내려왔다. 조심스럽게 강물에 발을 담근다. 빙하가 녹아 내려와
흐르는 강물은 여름인데도 차갑다. 저 멀리 홀로 몸을 정화하며 기도하는
바바를 보니 경건한 마음이 밀려온다. 한없이 반짝이는 갠지스강에 눈이

부시다. 신성함이란 이런 것일까? 강물에 몸을 담그는 이유를 이제야 조금 알 것 같다.

인도인은 인간이 본래 가지고 있는 순수함과 아름다움 그리고 신성함이 히말라야와 연결되어 있다고 믿는다. 신과의 연결이다. 어디선가 감미로운 소리가 메아리처럼 울린다. 사방에서 들리는 자연의 소리는 영혼을 부르는 세레나데처럼 맑고 청량하다. 이십 대 후반, 암울한 혼돈의 시기에 시작한 여행이 나를 리시케시까지 오게 했다. 남들은 서둘러 자리를 잡고 있을 때 나는 언제 끝날지 모를 낯선 여행을 택했다. 언젠가…. 자신이 감당해야 할 무언가가 있을 것이고 선택하지 않은 것에 대한 후회가 밀려올 수 있겠지만 두렵거나 걱정되지 않는다. 모든 만물에는 때가 있듯이 인생의 출발점과 결승점은 사람마다 다르다. 자신의 인생을 누구와 비교하는가? 나는 히말라야가 준 평온 한가운데서 그 어느 때보다 아름답고 평화롭고 행복하니까…. 지금, 이 순간이 귀하고 귀하다.

찬란하게 빛나는 동양의 베니스

Udaipur

인도는 역시 번잡한 델리를 떠나야 여행의 맛을 느낄 수 있다. 인도 북서부에 있는 라자스탄 주는 28개 주 중에서 가장 넓은 면적을 가진 지역이다. 역사적으로도 가장 부유했던 지역으로 아직 화려하고 아름다운 유적이 많이 남아 있다. 특히 핑크시티 자이푸르, 블루시티 조드푸르, 골드시티 자이살메르, 화이트시티 우다이푸르처럼 색으로 표현되는 대표 4대 도시가 있다. 그중에 우다이푸르(Udaipur)는 라자스탄 주 남부에 있으며 대표적인 피촐라 호수(Pichola Lake)를 비롯해 크고 작은 인공호수가 있고, 강수량도 많아 물의 도시 '동양의 베니스'라 불린다. 전 세계 사람들이 휴양지로 찾는 도시이기에 한국인도 많고 한식을 파는 식당도 있다.

순결한 사랑이 흰색으로 표현되는 것은 인도도 마찬가지인 것 같다. 우다이푸르는 한국의 제주도처럼 인도인이라면 인생에서 한 번쯤 꼭 방문하고 싶은 인도의 대표 신혼 여행지다. 영롱한 순백색은 모든 색을 머금는다. 우다이푸르는 자연과 인간이 만들어 내는 모든 색을 품는 이국적인 도시다. 여행지라 호객꾼이 있지만 델리에 비하면 심하지 않다. 여행객이 많

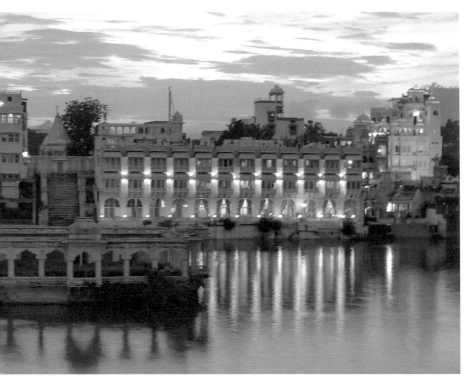

우다이푸르의 아름다운 야경

아 현지인도 꽤 개방적이고 친근하다. 도시가 제공하는 모든 풍경을 여유롭게 감상할 수 있는 곳. 나는 피촐라 호수 뷰가 아름답게 보이는 꽤 괜찮은 호텔을 숙소로 정했다. 루프탑 레스토랑에서 식사와 함께 즐기는 야경은 하루하루가 감동이었다.

여의도의 1.5배 크기의 피촐라 호수는 이른 아침 하얀 성곽들을 데칼코마니처럼 비추다가 오후에는 태양 빛을 받아 다이아몬드 가루를 흩어놓는다. 초저녁이 되면 어느새 노을에 물들어 황금 가루를 뿌리다가도 밤

이 되면 호수 중앙에 있는 하얀 성에서 은은하게 불빛이 새어 나온다. 농밀한 어둠이 깔린 호수는 다시 달빛과 만나 한 폭의 고혹적인 명작을 완성한다. 로맨틱하고 촉촉한 분위기에 한참 넋을 놓으면 성곽에 부딪히는 미세한 파동이 은은한 자장가를 선물한다.

하루에도 수없이 변하는 카멜레온 같은 호수가 이상하리만큼 차분하다. 우아하고 매혹적이다. 다채로운 표정을 가진 호수는 내가 닮고 싶은 가장 이상적인 모습을 그대로 보여주고 있었다. 이 낭만적이고 몽환적인 도시의 매력에 빠져버린 나는 떠나기 아쉬워 계획보다 이틀을 더 머물렀다. 하필 신혼 여행지에서 혼자….

호수 중앙에는 자그 니와스(*Jag Niwas*)라는 작은 섬이 있다. 섬에는 아름답고 새하얀 궁전이 있는데 과거 왕의 별장으로 지어진 대리석 건축물

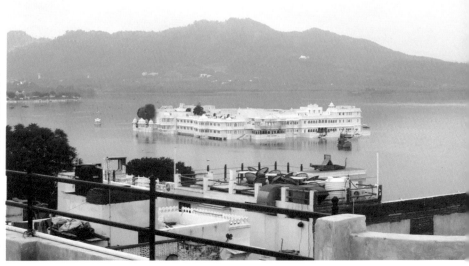

호수 중앙에 지어진 궁전, 레이크 팰리스 호텔

이다. 지금은 레이크 팰리스(Lake Palace)라는 5성급 호텔로 운영되고 있으며 세계 유명인들이 방문한 호텔로 유명하다. 이 호텔은 우다이푸르를 가장 잘 표현하는 상징물이다. 그래서 영화 촬영 장소로도 자주 등장한다. 2008년 인도, 영국, 미국에서 합작으로 제작한 〈더 폴 : 오디어스와 환상의 문〉은 인도인 타셈 싱 감독이 세계에 아름다운 장소와 공간을 여행하고 영화에 담았다. 특히 인도의 아름다운 건축물이 많이 등장하여 흥미롭게 보았던 영화다. 우리에게 친숙한 〈007 옥토퍼시(Octopussy)〉(1984)의 촬영지로도 유명하며, 2022년 최근 인도에서 개봉한 영화 〈HIT : The First Case〉는 우다이푸르를 아름답게 그려냈다. 뿐만 아니라 존 F. 케네디 대통령을 잃은 비련의 재클린 케네디가 그리스 출신의 선박왕 오나시스와의 재혼 후 신혼 여행지로 선택했던 곳이다.

| 라자스탄의 유일한 보석의 집 |

구시가에는 도시를 상징하는 대표 건축물이 또 하나 있다. 바로 인도에서 두 번째로 큰 성 시티 팰리스(City Palace)다. 외부는 화이트지만 내부는 알록달록 형형색색의 실내가 반전 매력이 있는 궁전이다. 우다이푸르는 1,500년 왕조의 역사가 있다. 1567년 우다이 싱 2세는 무굴제국의 제왕 악바르와의 전투 끝에 수도 치토르가르를 버리고 우다이푸르에 정착하여 새로운 수도를 건립했다. 우다이 싱 2세의 메와르 왕조의 시소디아 가문은 서기 568년에 건립해 지금까지 단절되지 않고 이어져 오고 있다고 한다. 지금도 왕실 후손들이 이곳에서 생활한다고 하니 신기하지 않은가?

이 궁전은 1568년 착공되었고 뒤를 이어 왕들이 증축을 거듭하면서 왕조의 취향과 깊은 미술적 감각이 깃들어 있는 공간으로 탄생하였다.

피촐라 호수가 내려다보이는 산 등성이에 새하얀 대리석 요새로 지어진 웅장한 성벽은 우아함을 뽐내고 있다. 3개의 거대한 아치가 있는 트리폴리아(Tripolia) 문을 통과하면 가장 먼저 루비라는 뜻의 거대한 마넥광장(Manek Chowk)이 나온다. 과거 축제와 전통 의식, 공공 회의 등을 하던 곳이다. 광장에서 바라보는 성벽은 마치 유럽의 광장 한가운데 서 있는 것 같다. 광장을 지나 궁전으로 들어서면 또 하나의 아름다운 광장이 나온다. 그곳에는 메와르 왕조 때 남자와 여자가 따로 출입하던 두 개의 출입구가 있다. 입구로 들어서니 크고 작은 여러 개의 방이 미로처럼 복잡하다.

화려한 유리 세공과 거울 장식

아름답게 조각된 회랑의 기둥과 섬세한 장식, 공중 정원과 분수, 발코니는 중세 유럽의 건축양식과 무굴 양식, 중국의 건축양식이 묘하게 섞여

있어 오묘했다. 여왕의 방은 온통 에메랄드색으로 칠해져 있다. 동화책에서 방금 튀어나온 공간 같다. 모자이크 홀의 기하학적인 바닥 패턴과 벽면의 꽃무늬 장식도 타지마할만큼이나 아름다웠다.

　　미로처럼 복잡하고 넓은 궁전을 걷다 보면 어느 정도 시간이 흘렀는지 궁전의 어디까지 와 있는지 알 수 없다. 걸으면 걸을수록 섬세한 거울세공 장식이 아름답게 빛난다. 형형색색의 빛이 뿜어져 나오는 색의 하모니가 장관을 이룬다. 이름도 진주 궁전이라는 뜻의 모티 마할(Moti Mahal)이다. 다양한 색유리와 거울로 꾸며진 공간은 알알이 보석이 빛나듯 찬란한 빛을 뿜어내고 있다.

　　계단을 따라 중정으로 나오니 성벽에는 세밀화를 그려놓은 듯 푸른색 모자이크 타일과 색색의 유리가 아기자기하게 표현되어 있다. 모르초크(Mor Chowk)라 불리는 공간이다. 화려함이 가시기도 전에 이번에는 마넥 마할(Manak Mahal)이다. 루비 궁전이라는 뜻이다. 온통 보석으로 이름을 지어 놓았다. 이름만큼이나 오색찬란한 색과 화려한 문양이 화려함의 극

모르초크(Mor Chowk)

치를 보여주지만, 인상적이면서도 정신없이 꽉꽉 채워 넣은 장식이 조금
은 부담스럽다.

궁전의 공간들은 각각의 독특한 특징이 있어 하나의 전시관을 둘러보
는 듯 공간의 변화를 즐길 수 있었다. 상층에 있는 성곽의 발코니에서는
도시의 아름다운 파노라마 뷰가 펼쳐진다. 피곤했던 눈동자가 도시의 하
얀 색감과 피촐라 호수의 풍광을 보니 편안해진다. 파란 하늘에 솜사탕처
럼 몽실몽실 떠다니는 구름은 인도의 어느 하늘에서도 볼 수 없던 뭉게구
름이다. 우다이푸르는 하늘까지 달콤하다.

| 인도에는 신이 너무 많아 |

시티 팰리스에서 멀지 않은 곳에 작디쉬 만디르(Jagdish Mandir)가 있다.
도시 중심부에 있는 힌두교 사원으로 1652년에 마하라나 자가트 싱에 의
해 지어졌다. 사원 건축양식 중 나가르(Nagar) 양식을 대표한단다. 힌두교
사원을 찾아다니지는 않지만 작디쉬 민디르는 조각이 너무 섬세하고 아름
다워 방문했다. 32개의 계단을 따라 올라가면 약 25미터의 아름다운 첨탑
이 웅장한 모습을 드러낸다. 인간의 손으로 만들어 낸 이 아름다운 조각품
에 매료되어 한참이나 첨탑 주변을 돌고 또 돌았다. 구힐 통치자와 사원에
관한 이야기가 조각되어 있다는데 자세한 내용은 알 수 없지만, 코끼리와
말을 탄 기마병, 그 위로는 춤추는 무희들과 아름다운 문양들이 살아 움직
이는 듯 사실적으로 조각되어 있다.

3천 3백만의 신이 존재한다는 인도. 이곳에서 기리는 신은 우주의 주

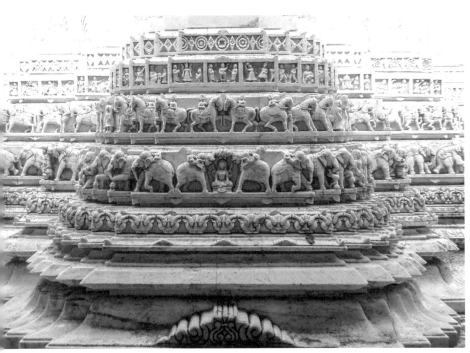

인디아 만디르 정문의 아름다운 조각들

인으로 추앙받는 자간나뜨다. 검은 얼굴의 신은 다른 신에 비해 일반적이
지 않다. 토착민이던 드라비언들이 힌두교로 흡수되어 자간나뜨를 비쉬누
의 현인으로 여긴다고 한다. 사원의 주변에는 태양의 신 수리야, 창조의
신 시바, 지혜의 신 가네샤를 기리는 작은 신전과 신상도 있다. 인도에서
사원 건축은 신을 사랑하는 마음으로 지어진 만큼 역사 속 수많은 전쟁으
로부터 살아남았다. 과거 문명으로부터 존재하던 귀중한 보물이다. 종교
와 문화는 다르지만, 정성이 담긴 손길 하나하나가 거룩하고 신성한 마음
으로 전해진다.

오랜만에 휴양지에서 느껴보는 짧은 여행이 인도의 다양한 모습을 한 번에 보여주었다. 인도 전통의상 사리를 이곳 민속촌에서 처음 입어보았다. 우리나라 60년대의 화목한 가정을 보는 듯 인도의 한 가정집에 초대받아 가족들과 즐거운 시간을 보내기도 했다. 외국인이 집에 놀러 왔다는 소식에 동네 아이들이 몰려와 신기하듯 눈을 말똥말똥 뜨고 있는 모습조차도 얼마나 귀엽던지…. 델리에서는 상상도 못할 일이다. 재래시장에는 싱싱한 채소와 탱글탱글 과즙이 터질 것 같은 잘 익은 과일이 쌓여 있다. 기도를 위한 형형색색의 꽃들도 바구니에 탐스럽게 담겨 있다. 먹음직스럽게 잘 익은 망고를 샀다. 인심 좋은 할머니는 예쁘다며 내가 좋아하는 망고 하나를 더 담아주셨다. 망고처럼 달콤한 도시 우다이푸르!

호수 주변에서 수영하는 아이들과 낚시하는 사람들, 빨래하는 여인들을 보고 있으면 아름다운 도시 안에서 편안한 일상을 보내고 있는 여유가 느껴진다. 보트를 타고 도시를 둘러보면 우다이푸르가 왜 동양의 베니스, 라자스탄의 보석, 사랑의 도시로 불리는지 알 수 있다. 물론 인공 호수의 맑은 물을 기대하기는 무척이나 힘들지만 화려하면서도 소박하고 로맨틱하면서도 촉촉한 도시 우다이푸르에서는 인도인들이 자주 쓰는 말처럼 모든 것이 '노 프라블럼(No problem)'이다.

칸의 마지막 유작을 찾아서
Ahmadabad

우다이푸르에서 마지막 밤. 피촐라 호수를 바라보며…. 여기까지 온 이상 남쪽으로 200킬로미터 떨어진 아마다바드(*Ahmedabad*)는 꼭 찍고 한국으로 돌아가야겠다고 생각했다. 간디의 도시로 알려졌지만, 간디 아쉬람을 보기 위해서도 구자라트 술탄국의 건축 역사를 알기 위해서도 아니었다. 아마다바드에는 르코르뷔지에의 작품인 '면직물 공장 경영자 협회 건물'과 '쇼단주택', '사라바이주택', '산스카르 켄드라 박물관'도 있다. 하지만 그동안 르코르뷔지에의 작품은 볼 수 있는 기회가 많았으나 건축가 루이스 칸의 작품을 보는 것은 쉽지 않았기에 먼 인도까지 왔는데 보고 가야 하지 않겠나 싶었다.

이십 대 중반을 넘어서야 〈나의 건축가(*My Architect*)〉(*2003*)라는 다큐멘터리 영화를 처음 접했다. 건축의 거장 루이스 칸(*Louis Isadore Kahn*)의 건축과 삶을 그의 아들 나다니엘 칸이 추적한 다큐멘터리 영화다. 그는 아버지가 남긴 건축물을 따라 여행하며 루이스 칸의 건축 철학과 열정적인 예술혼을 기억하는 사람들을 만난다. 그들을 인터뷰하며 영화 제작자이자 건축가인

자신이 아버지를 이해하는 과정을 담고 있다. 그래서 부제가 '아들의 여행'이다. 루이스 칸은 사생활을 절대 드러내지 않았다고 한다. 이 영화에는 세 여인과 그 자식들이 등장한다. 어쩌면 성인이 된 다니엘 칸에게 영화 제작은 건축가로서의 루이스 칸과 아버지로서의 루이스 칸을 이해하는 과정이었을 것이다.

당시 나의 얕은 지식으로는 그의 건축에 담긴 철학과 건축 언어를 이해하기란 쉽지 않았다. 영화를 보고 난 후 가슴속 울림은 있었으나 '건축가로서의 루이스 칸보다 세 여자의 인생은 어떤 삶이었을까?'라는 물음을 먼저 했다. 대의를 위해서 누군가는 꼭 희생해야 하는가? 가족의 삶은 희생이었을까 행복이었을까? 과거의 다른 예술가들처럼 그도 예술적 영감을 위해 뮤즈가 필요했을까? 아니면 그녀들이 그의 철학적인 건축에 매료되었던 것일까. 작은 키와 화상자국으로 일그러진 얼굴. 하지만 그는 건축에 목숨을 걸 만큼 순수한 영혼과 뜨거운 심장을 가진 사람임이 분명하다.

그의 삶을 모두 이해할 수는 없으나 그는 쉰셋이 넘어서야 세계적인 건축가 반열에 오르는 걸작을 폭발하듯 쏟아냈다. 그가 남긴 걸작들은 대부분 이 시기에 완성되었다. 오랜 시간 인생의 깊은 통찰과 깨달음의 과정을 거쳤기에 가능하지 않았을까? 그동안 무엇을 했냐는 사람들의 질문에 공부했다고 답변하는 건축가다. 무려 30년이나 건축의 본질에 대해 스스로 질문을 던져온 것이다. 끊임없이 영감을 찾아 건축의 개념을 정의했던 건축가. 한참 화려하고 기계적인 건물을 짓는 모더니즘(modernism) 건축이 유행할 때 그것을 뛰어넘어 포스트모더니즘(postmodernism) 건축을 새롭게 열었던 외로운 건축가. 건축의 본질은 사람에게 있다는 진정성 있는 건축

가. 나는 건축가 루이스 칸을 존경한다.

그의 마지막 프로젝트였던 인도 경영대학교(IIM)를 방문하기 위해 아마다바드까지 왔다. 당시 그가 함께 진행하고 있었던 '방글라데시 국회의사당'은 그의 작품 중에서도 훌륭한 유작으로 남았다. 회사가 파산 지경에 이를 만큼 힘든 상황에서도 그의 건축 신념은 더욱 단단했다. 1974년 루이스 칸은 인도 경영대학교 건설 현장을 둘러본 후 미국으로 귀국하던 중 뉴욕 맨해튼에 있는 펜실베이니아 기차역의 화장실에서 심장마비로 눈을 감는다. 옷도 허름하고 여권의 주소는 지워져 있던 상황에서 그는 공공 시체 안치소에서 삼일이나 외롭게 방치되어 있었다. 세계적인 거장의 마지막 길은 너무나 초라하고 안타까웠다.

| 벽돌아 너는 무엇이 되고 싶니? |

"벽돌아 너는 무엇이 되고 싶니?"

"저는 아치가 되고 싶어요."

"아치는 돈이 많이 들어…. 그냥 콘크리트 가로대를 만들어주면 안 될까?"

"저는 꼭 아치가 되고 싶어요!"

"그래 알았다. 아치를 만들자꾸나!"

한 편의 시 같은 이 대화는 루이스 칸이 학생들에게 강연할 때 들려주었던 일화로 유명하다. 모든 재료는 되고 싶은 구조나 형태가 있으며 재료

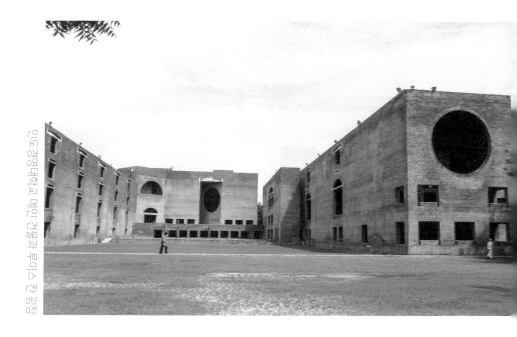

인도경영대학교 메인 건물과 루이스 칸 광장

를 존중해야 아름다운 건축이 된다는 것이다. 구조를 잡고 재료를 고르는
기존 순서의 고정관념을 반전시키는 대목이다. 평범한 벽돌 한 장도 그의
철학을 거치면 잊어서는 안 되는 중요한 교훈이 된다. 그는 자신의 철학을
그대로 건축에 옮겨 놓았다.

　그가 정의하는 건축 언어는 많이 있지만 언제나 한결같이 이야기하는
것은 본질이다. 나는 이곳에서 그가 이야기하고자 했던 침묵(silence)과 빛
(light), 공동성(commonness)을 찾을 수 있었다. 반듯한 벽돌은 곡선의 아치
로 탄생했고 내부는 과하지 않은 빛과 그림자로 편안함을 준다. 공동성을
가진 큰 광장은 만남과 헤어짐이 있고 책을 읽거나 운동을 하고, 담소를
나누거나 커피를 마실 수도 있다. 즉 목적이 정해져 있지 않은 침묵의 공

간은 이용하는 사람들마다 각자가 만들어 가는 공동의 공간이 된다.

건물마다 보이는 중정은 교실, 세미나실 등 학교 시설이 연결되어 있어 교수와 모든 학생이 공간과 연결되어 있다. 건물의 평면과 모양은 단순하지만, ㄷ자로 놓인 메인 건물에 좌측으로 질서 있게 서 있는 기숙사 건물 패턴이 기하학적이면서도 재미있다. 인도의 토착 건축에 대한 오마주가 함께 담겨있다고 한다. 그래서일까 군더더기 없는 질서에 엄격함과 카리스마가 느껴진다. 그의 건축 철학이 담겨 있는 중요한 건축물이다.

2001년 구자라트 지역에 지진이 발생했다. 손상된 건물을 더 이상 사용할 수 없게 되자 2020년 12월, 학교 측은 루이스 칸이 설계한 대부분의 낡은 건물을 철거하고 새롭게 설계한다는 입찰 의향서를 발행했다. 그의 훌륭한 유작이 철거될 위기에 놓인 것이다. 소식을 들은 세계 30개국 118대학 대표 600명을 포함해 13,000명 이상의 건축가와 학자들이 철거 반대 서명운동에 동참했다. 많은 우여곡절 끝에 학교 측은 한 달 만에 철거 계획을 취하했다. 1962년에서 1974년 완공된 기숙사는 지금까지도 계속해서 복원 작업이 이루어지고 있으나 여전히 철거에 대한 논의는 계속되고 있다고 한다.

"루이스 칸의 유산은 쇠퇴하지 않은 과거이고,
그것이 불러일으키는 경외심과 경이로움의 영원한 가치를 통해
루이스 칸의 물리적 존재는 모든 진정성을 통해 미래에 이바지할 것입니다."
-프렘 찬다바르카르의 1차 공개 서한 중-

　루이스 칸을 알면 알수록 그가 남긴 건축 언어와 철학은 우리의 인생이라는 생각이 든다. 그가 세상에 남긴 말은 끊임없이 인생의 본질을 이야기하기 때문이다. 그는 건축을 통해 삶의 깨달음을 깨우쳐 마치 성자(聖者)에서 현자(賢者)로 가는 사람 같다. 나는 지금도 진정성 있는 건축가들을 통해 인생을 배우는 중이다. 그들의 삶은 언제나 나의 마음에 작은 파동을 일으킨다.

　인도는 20세기 두 거장의 유작이 남아 있는 나라다. 그들이 백 세를 채웠더라면 인도에는 더 많은 걸작이 탄생했을지도 모른다. 나는 이제 뉴욕으로 떠난다.

2022년 5월 미국 캘리포니아 주 샌디에이고에 있는 '솔크 연구소(Salk

벽돌 아치와 중정

Institute)'에서 '루이뷔통 2023년 크루즈 패션쇼'가 열렸다. 미래의 유토피아적인 루이스 칸의 건축물과 자연이 만들어 내는 아름다움만이 무대 장치가 된다. 참으로 인상 깊은 장면이었다. 붉은빛과 푸른빛을 찬란하게 뿜어내는 석양은 드넓은 태평양과 만나 한 폭의 거대한 캠퍼스가 된다. 루이스 칸은 자신이 말했던 것처럼 'desire to be' 영원한 건축가로 그곳에 존재하고 있었다.

루이스 칸

Louis I. Khan(1901~1974)

독자적인 건축 철학을 담아 기념비적 작품 실현. 기하학적 형태의 반복과 극적인 자연광 도입. 마감재의 순수성과 진정성을 담은 관조적 공간 창출. 미국 건축사협회 금메달(1971), 영국 왕립건축가협회 금메달(1972)

| 주요 작품 |

방글라데시 국회의사당(1976)

미국 텍사스주 킴벨 미술관(1972)

미국 보스턴 뉴햄프셔 필립 엑서터 도서관(1972)

미국 캘리포니아주 샌디에이고 소크 생물학 연구소(1965)

Part 4

사랑을 속삭이는 붉은 잿빛의 도시

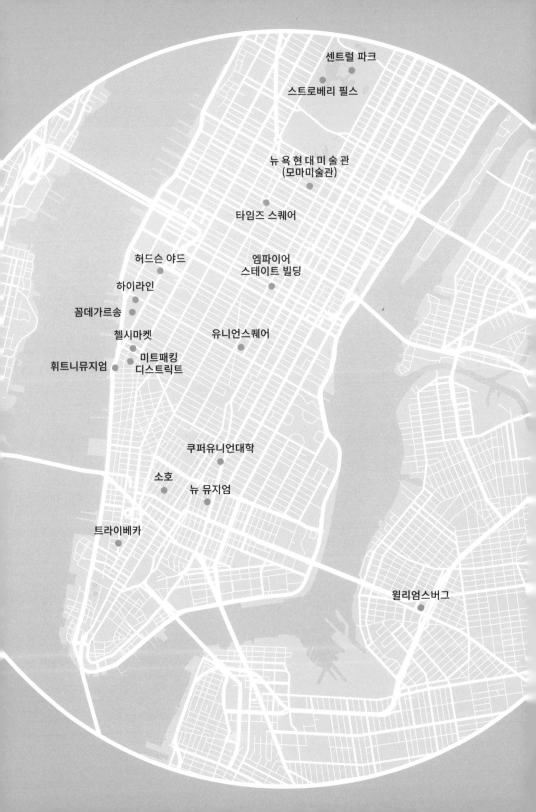

센트럴 파크

스트로베리 필스

뉴 욕 현 대 미 술 관
(모마미술관)

타임즈 스퀘어

허드슨 야드

엠파이어
스테이트 빌딩

하이라인

꼼데가르송

첼시마켓

유니언스퀘어

미트패킹
디스트릭트

휘트니뮤지엄

쿠퍼유니언대학

소호

뉴 뮤지엄

트라이베카

윌리엄스버그

NEW YORK

Intro

사랑의 도시 뉴욕

일체의 사물을 사랑하게 된 것,

자신이 보는 모든 것을 즐거운 사랑의 감정으로 대하게 된 것,

바로 그가 잠을 자는 동안 옴에 의해 일어난 마법이었다.

-『싯다르타』 헤르만 헤세-

한국에 돌아온 지 채 한 달도 안 된 시점에서 나의 무모한 도전은 여전히 계속되었다. 늦게 배운 도둑질이 무섭다고 더 이상 두려운 것도 없었다. 세상은 그저 무엇이든 할 수 있는 미지의 세계였다. 다시 뉴욕 행을 택했다. 항공권은 편도다. 돌아오는 날을 잡아두지 않았다. 아직은 한국으로 돌아갈 때가 아니라는 마음속의 외침. 왜 그리도 뉴욕에 집착했는지는 모르겠다. 그저 모든 것에 안녕을 고하고 떠났다. 설명할 수 없는 끌림에 무모하지만, 현지에서 취업에 도전해 보기로 했다. 그래서일까, 뉴욕의 생활은 절대 쉽지 않았다.

생활은 극과 극을 달렸다. 너무 급하게 준비한 것일까. 2년을 머무는 동안 총 네 번 이사를 해야 했다. 문제는 살인적인 주택 렌트 비용이다. 뉴요커는 렌트비를 위해 일한다는 말이 있다. 첫 방문지는 브루클린의 노부부가 사는 가정집에서 시작했다. 우선 도착 후 현지에서 집을 알아보기로 했기 때문에 한 달만 머물렀다. 그렇게 민박이 시작되어 다음은 흑인 아주머니가 사는 가정집에서 방 하나를 얻어 생활했다. 영양사였던 아주머니는 가끔 맛있는 음식을 만들어주시곤 하셨다. 그 후 현지에서 알게 된 한국인 친구들과 맨해튼 중심에 있는 낡은 아파트에서 함께 생활했다.

맨해튼에는 겉으로 드러나는 화려한 이미지와는 다르게 오래된 건물이 많이 있다. 낡은 건물에는 세상에서 가장 큰 종의 바퀴벌레가 살며, 지저분하고 냄새나는 지하철에서 쥐를 발견하는 것은 아주 평범한 일상이다. 당시 내가 사는 아파트 옆에는 새로운 호텔이 들어서고 있었다. 그 후 다른 건물에 살고 있던 생쥐 떼가 우리 아파트로 몰려들었다. 하루는 책장에서 먹을 것을 찾아 어슬렁대고 있던 생쥐와 눈이 마주치면서 한바탕 소동이 벌어지기도 했다.

준비한 경비가 바닥이 날 무렵 마지막으로 퀸스로 이사했다. 그곳은 침대와 작은 옷장이 있는 단출한 반지하 원룸이었다. 여행을 통해 미니멀 라이프가 몸에 배어버린 나의 짐은 옷가지와 책이 전부였지만 충분하다고 생각했다. 물건은 많이 버릴수록 가벼워지고 사람의 마음은 비울수록 커지니 말이다. 행복을 위해 꼭 필요한 것은 생각보다 많지 않다는 것을 알지만 생돈이 나가는 것 같아 속상한 마음은 어쩔 수 없었다. 당시 한국에서 지상의 투룸에 살 수 있는 렌트비다. 집의 컨디션에 비해 비싼 편이었다. 환율도

높았다. 무엇보다 1년이 지나던 시기여서 재정이 넉넉하지 못했다. 렌트비도 2주에 한 번씩 내야 했기 때문에 레스토랑과 델리에서 급한 대로 아르바이트를 하며 하루 벌어 하루를 사는 생활이 이어지기도 했다.

뉴욕이라는 도시는 하루하루가 어떤 이벤트가 벌어질지 종잡을 수 없는 곳이다. 복잡하고 힘들었던 도시 생활이 길어졌다. 그런데 이상하게도 누군가에게 어느 도시가 좋았냐는 질문을 받을 때면 나는 고민 없이 지금도 뉴욕이라고 말한다. 전 세계 이민자들이 만든 미국 속 작은 나라. 길쭉하게 뻗어 있는 맨해튼은 나라와 지역의 특색이 선명하게 구분되어 있다. 남과 북으로 크게 나누면 윗동네는 부유하면서 고전적인 기품이 느껴지고, 아랫동네는 젊은 사람들과 인디 문화의 분위기가 느껴진다.

코리아타운은 한국인지 미국인지 헷갈리게 한다. 리틀 이탈리아와 차이나타운도 마찬가지다. 고전적인 브라운스톤 하우스와 고급스러운 삶을 들여다보고 싶다면 어퍼 웨스트사이드, 명품을 좋아하면 어퍼 이스트사이드, 소소하고 세련된 곳을 찾는다면 소호나 노리타, 할리우드 스타를 만나고 싶다면 웨스트빌리지, 현대미술 트렌드를 공부하고 싶다면 첼시로, 보헤미안의 감성을 즐기고 싶다면 브루클린이 좋다. 젊은 감성을 원하면 이스트빌리지와 그리니치빌리지다. 세계의 경제를 읽고 싶다면 월가와 황소상이 있는 파이낸셜 디스트릭트가 있다.

뉴욕은 다양성이 뒤섞인 채 이질적인 문화가 전투적으로 충돌한다. 그러면서도 공존의 삶을 추구하는 도시다. 모든 취향이 녹아 있는 도시가 뉴욕이다. 과거와 현대를 거슬러 미래까지 다국적 기업들이 밀려들어 경쟁이 치열하지만 냉혹한 만큼 다양한 역사, 문화, 경제, 쇼핑, 예술이 한자리

에 모여 자유를 허락한다.

소비 문화의 편리한 시스템 속에서 화려한 하루를 누리는 뉴요커들과 그 시스템의 밑바닥에서 고단함을 힘겹게 버텨내는 뉴요커도 살아간다. 이민자들의 피땀으로 일구어낸 뉴욕은 강한 개척 정신이 서려 있어 노동에 대한 편견이 없다. 각자가 살기에도 바쁜 도시인들은 지극히 개인주의를 추구하지만, 서민적이고 털털하다. 이 도시는 같은 공간에 다른 시간이 존재한다. 현대적이고 세련된 곳에 낡음의 미학이 있고, 조급함이 밀려오는 바쁜 날이면 어김없이 쉬어가라며 공원과 벤치의 여유를 제공한다. 노골적인 인종차별이 여전히 존재하고 홈리스가 많은 도시지만, 돈이 있건 없건 물질을 떠나서 인간으로서의 자부심과 존엄성을 지키며 움츠러들지 않는다. 모두가 자기 삶에 의지를 갖고 스스로가 선택하며 살아간다. 발길을 옮길 때마다 들려주는 뉴욕의 이야기는 그 무엇과도 이을 수 없는 강한 끌림이 있다.

"사랑에 빠진다는 것은, 우리에게서 가장 좋은 것을 끌어내는 힘이 있다."

영화 〈이보다 더 좋을 순 없다〉*(1997)*

도시와 사랑에 빠져 본 적이 있는가? 뉴욕을 선택하고 발을 내디딘 것은 나의 의지지만 나의 의지와 상관없이 선택당한 듯 이 도시에 매료되었다. 유럽, 파리, 인도를 거쳐 뉴욕까지 긴 여정 속에서 천국과 지옥을 오가는 혼돈의 시간. 지금 내 상황이 힘들지만, 포기한다면 더 괴로울 것 같아 그렇게 떠났던 도시가 뉴욕이었다.

뉴욕은 나의 아집과 고집, 단단하게 굳어버린 자아, 선입견과 오만에 강한 흠집을 주는 고통스러운 도시였다. 도대체 무엇을 얻기 위해 이곳까지 왔는지 흔들렸던 순간이 많았다. 하지만 자신을 있는 그대로 받아들이는 용기와 그로 인한 성장 속에는 사랑이 존재한다는 깨달음을 주었다. 생생한 날것 그대로의 뉴요커 생활은 나쁜 남자와 연애에 빠진 듯 매우 강렬하고 유혹적이었다. 천 가지의 얼굴을 지닌 뉴욕. 조금 익숙해질 때면 다시 천 가지의 매력으로 나를 뒤흔들어 놓는다. 생명력이 느껴지는 뉴욕을 어찌 잊을 수 있을까. 지금도 뉴욕은 비밀스럽게 다가와 슬쩍 사랑을 속삭이고 사라져 버린다. 뉴욕을 이야기하는 지금, 이 순간도 심장이 뛴다.

세계의 청춘들 도시에 모이다

"여러분, 이곳에는 드라마 〈섹스 앤 더 시티〉 같은 삶과 사랑은 없습니다. 환상을 깨세요!"

분주한 첫 수업 시간. 영어 강사가 입을 연 첫마디였다. 대중매체가 얼마나 뉴욕의 도시를 환상적으로 포장해 놓았는지 알 수 있다. 전 세계에서 모인 학생들의 눈빛은 뉴욕에서의 새로운 생활에 대한 기대감으로 가득했다. 세계 각지에서 젊은 청춘들이 뉴욕에 모였다. 나처럼 직장을 다니다가 삶의 도전을 시험하기 위해 떠나온 흔들리는 직장인도 있고, 고등학교를 갓 졸업한 학생, 배우 지망생, 디자이너, 화가, 첼리스트, 방송인, 뉴욕에서 자란 한인 2세까지…. 젊은 기운을 받아서일까. 그들과 함께할 뉴욕 생활에 나의 꿈도 몽글몽글 피어난다.

내가 앞으로 반년을 보낼 이곳은 이스트빌리지가 시작되는 유니언 스퀘어 광장 근처다. 그리니치빌리지와 첼시가 가까워 다행이다. 시간이 날 때마다 갈 수 있으니. 그리니치빌리지는 오 헨리의 『마지막 잎새』를 추억할 수 있고, 영화 〈어거스트 러쉬〉(2007)의 사랑이 시작되는 워싱턴 스퀘어

파크가 있지 않은가! 100년 전 보헤미안 예술가들의 둥지. 지금도 많은 예술가, 배우, 지식인, 문인, 철학가들이 살고 있다는데 아~~! 너무 설렌다. 첼시는 그들의 100년의 이야기가 서려 있는 첼시 호텔이 있고 내가 꼭 걷고 싶었던 하이라인파크가 기다리고 있다. 뉴욕에서 나는 또 어떤 이야기를 만들어 갈까? 두근두근 설렌다. 폭신한 침대보가 오늘따라 더 아늑하다.

브루클린에서 지하철을 타고 매일 아침 맨해튼으로 향했다. 어젯밤 달콤했던 꿈을 망친 것은 지하철이었다. 정말 최악이다. 100년이 넘은 지하철에서 풍기는 시큼하고 이상한 오물 냄새, 팔뚝만한 쥐, 인터넷도 답답하다. 노선이 갑자기 마음대로 바뀌는데 친절한 안내 방송 하나 없다. 그런데 더 이상한 것은 아무도 불평하지 않는다. 그저 말없이 기다릴 뿐…. 이 사람들 뭐지? 뉴욕의 대중교통은 BMW라는 말이 있다. Bus, Metro, Walk의 줄임말이다. 바둑판 모양의 맨해튼 거리는 일주일만 걸어보면 동서남북으로 방향 감각을 쉽게 익힐 수 있다. 스트리트(street)와 애버뉴(avenue)만 외우면 된다. 어디서든 잘 적응하는 성격 탓인지 금세 불편함이 익숙해졌다.

아침마다 마주치는 뉴요커들은 한국의 직장인들과 다르지 않았다. 캐주얼한 세미 슈트를 입고 백팩을 메고 한 손에는 커피를 들고 바쁘게 움직인다. 단 모두가 편안한 운동화를 신고 있다. 참고로 바쁜 뉴요커들은 실용적인 운동화를 선호한다. 멕시칸 사람이 하는 노점에는 급하게 끼니를 때우기 위해 베이글과 커피를 사는 사람들로 줄을 선다. 세련되고 멋진 패셔니스트가 있는가 하면 옷에는 영 관심 없어 보이는 순박한 사람들도 있

다. 너무 바빠서 신발끈도 못 매고 달려가는 사람. 그 옆을 느릿느릿 걸어
가는 홈리스. 상반되는 사람들이 뒤엉켜 있는 도시는 얼굴색도 취향도 언
어도 모두 다르다.

　대학가 근처인 이곳은 자유분방하고 이국적인 젊은 기운이 넘친다.
캠퍼스 없는 뉴욕대학교 건물과 뉴스쿨의 다섯 개의 분과 대학이 여기저
기 흩어져 있다. 서쪽으로는 뉴스쿨에 속한 세계적인 파슨스 디자인 대학
이 자리 잡고 있다. 마크제이콥스, 안나수이, 도나 카렌, 톰 포트, 알렉산

더 왕 등 수많은 디자이너를 배출했으며, 아낌없는 지원이 이루어지고 있는 대학이다. 쿠퍼 유니언은 입학생 전원이 100% 장학금을 받는 최상위권 명문 사립 단과대학으로 유명하다. 크게는 건축, 미술, 공학으로 나뉘어 있다. 건축가 다니엘 리베스킨트를 비롯해 세계적인 건축가들을 배출한 곳이기도 하다. 1859년에 설립한 이래로 2014년까지 무료 교육이 이어졌고, 그 후로는 재정 문제로 반액만 지원한다고 한다. 피터 쿠퍼가 설립한 이곳은 1,000명 미만의 소수만 받는 교육기관이라 입학은 하늘의 별 따기라고 하니 나는 이만….

뉴욕에서 처음 접한 커피는 스타벅스가 아니라 조 커피(Joe coffee)와 싱크 커피(Think coffee)였다. 뉴욕대학교 근처에서 시작된 싱크커피는 유기농 원두만 사용한다. 공정 무역, 그늘 경작법 등의 기업 철학이 있어, 언제나 젊은 학생들과 근처 그리니치빌리지의 예술가들로 북적인다. 카페에 들어서자 진풍경이다. 역시 미국인의 애플 사랑은 대단하다. '나 애플 사용한다'라고 자랑하듯 매장에는 모두가 애플 노트북만 펼쳐 놓은 모습을 보니 내가 미국에 있다는 실감이 든다.

학교 앞 유니언 스퀘어는 공원과

싱크커피에 와인이?

광장이 반반씩 섞여 있는 곳이다. 과거 1930년대 대공황 때 수많은 실업자가 집회를 열었던 장소라고 한다. 지금도 정치적 이슈에 대한 집회나 시위가 열리고, 동성애나 남녀평등 같은 사회 문제에 관한 의견을 제시하는 집결지 역할을 한단다.

이 광장은 뉴욕주 농민들과 직거래를 할 수 있는 그린마켓이 자주 열렸다. 직접 재배한 유기농 채소와 탐스러운 과일, 소시지, 햄, 치즈, 꿀, 직접 만든 수제 빵과 쿠키에서 주스까지 다양한 먹거리를 판매한다. 도회적인 도시에서 사람들의 소박한 일상을 들여다볼 수 있는 곳. 북적이는 사람들로 언제나 문전성시다. 상냥하고 친근한 그들의 인사가 마음을 행복하게 만든다.

토요일 주말이면 푸드트럭까지 동원되어 좀더 큰 마켓이 열린다. 거리에는 버스킹하는 음악가들로 생기가 돌고, 광장을 캔버스 삼아 그림을 그리는 화가와 마임을 하는 행위 예술가들로 넘쳐난다. 주변에는 사람들이 너도나도 손뼉을 치며 동전을 던진다. 가난하지만 열정이 넘치는 예술가들의 가치를 마땅히 인정하고 돈을 지급하는 것을 꺼리지 않는 문화가 깊숙이 자리 잡혀 있다. 이런 것이 예술가의 꿈과 생기로 살아 숨쉬는 뜨거운 도시 뉴욕이 아닐까? 광장에서 시간을 보낼 때면 모두가 젊고 활기차 보인다. 남을 의식하지도 눈치 보지도 않는다. 이 도시에 나는 점점 빠져들고 있었다.

광장 맞은편에는 대형 마트인 홀푸드마켓(*Whole Foods Market*)이 있다. 친환경 유기농 식품을 판매하는 곳으로 모든 제품에 오가닉(*organic*)이라고 쓰여 있다. 가격이 좀 비싸지만, 건강을 끔찍이 생각하는 뉴요커들에

12월 홀푸드마켓 2층에서 바라본 유니온 스퀘어

게 신선한 채소와 과일, 각종 허브와 영양제, 화장품도 판매한다. 물론 뉴
요커들이 가장 일상적으로 이용하는 마켓은 가격이 저렴한 트레이더 조스
(Trader Joe's)다. 계산 라인이 열 군데가 넘는데도 한참은 줄을 서야 한다.
한국과 다른 점은 계산대에 줄을 서는 것이 아니라 색상별로 줄을 서서 기
다리면 계산이 끝난 계산대로 오라고 번호를 알려준다. 항상 느끼는 것이
지만 해외 마트는 과일 디스플레이를 정말 예쁘게 한다. 그냥 갔다가 소담
스럽게 쌓여 있는 과일을 보고 있으면 소비 욕구가 마구 치솟는다. 2층에

는 샐러드나 간단한 식사를 할 수 있는 공간이 있는데, 이곳에서 점심을 해결하거나 날이 좋을 때는 유니언 스퀘어 공원으로 갔다.

"얘들아, 우리 오늘 한잔할까?"

한 친구가 나서서 사람들을 모은다. 오랜만에 다 같이 이스트빌리지의 작은 바에 도란도란 모여 앉았다. 사실 학생들이 바에서 술을 마신다는 것은 쉽지 않다. 뉴욕은 빠듯한 월급으로 하루를 버티는 사람이 태반이다. 하지만 오늘은 오랜만에 시원한 모히또를 주문했다. 모히또는 한국에서도 가끔 만들어 마실 만큼 좋아한다. 개인적으로 럼(Rum)을 좋아하지는 않지만, 모히또는 예외다. 톡 쏘는 스파클링 워터와 잘게 으깬 민트 잎이 입안을 채워 개운하게 만들고 라임의 상큼함은 기분을 행복하게 만드는 매력이 있다. 뉴욕의 힙스터들이 자주 마시는 칵테일이라는 것을 이곳에 와서야 알게 되었다. 헤밍웨이가 즐겨 마시던 모히또는 쿠바 아바나에서 시작되었다. 그래서 여름에 가장 잘 어울리는 칵테일이다. 늦가을 친구들과 오랜만에 즐기는 칵테일 한잔도 나쁘지 않다. 단, 영수증에 찍히는 비싼 세금(8.875%)과 팁(15~20%)만 뺀다면….

"에미르한, 너는 어떻게 첼로를 하게 됐어? 뉴욕은 왜 온 거야?"

"우리 가족은 모두 음악을 해. 4살 때 형을 따라서 아버지와 악기상점에 갔었지. 악기 하나를 골랐는데 그게 첼로였어. 그때부터야…. 여기서 음대를 졸업하고 카네기홀에서 연주하는 것. 그게 내 꿈이야."

"로렐라, 파리나 영국도 화가가 활동하기 좋은 나라 아니야? 왜 뉴욕

으로 왔어?"

"미국은 미술 시장이 크잖아. 그런데 내가 유럽에서 살아서 그런지 유럽보다는 뉴욕이 더 좋아. 그래서 미술학교 입학했어. 전시회에 초대할게."

우리의 대화는 밤늦게까지 이어졌다. 오랜만에 학창 시절로 돌아간 듯 모두가 초롱초롱 빛나고 있었다. 터키에서 건축을 전공하는 세다와 첼로를 연주하는 에미르한, 이탈리아에서 온 막시모와 화가로 활동하는 로렐라, 폴란드에서 온 스테판, 파리에서 온 영화 덕후 기욤이…. 그렇게 뉴욕에서 새로운 인연을 만들어 간다. 우리는 각자의 나라와 꿈, 뉴욕 생활 정보의 팁을 주고받으며 서로를 응원했다. 댄은 한국인 2세다. 그는 다인종의 사람들이 있는 뉴욕에서 나고 자랐다. 처음 한국 여행했을 때 가장 신기했던 것은 동양인만 보였던 것이란다. 문화와 환경의 차이에 따른 각각의 관점이 정말 다르다는 것을 느꼈던 소중한 시간이다.

우리가 이렇게 모였듯이 국경 없는 세상은 이제 서양이든 동양이든 문화의 흡수가 빨라져 점점 구별짓는 것조차도 감흥은 없다. 내 눈앞에 있는 친구들은 더 이상 외국인이 아니었다. 꿈을 찾아 삶을 개척하기 위해 자신의 인생에 도전장을 던진 용감한 청춘들이다.

버려진 공간에 숨을 불어넣다

　　뉴욕에 도착하면 꼭 처음으로 가겠노라 벼르고 있던 지역이 있다. 바로 첼시다. 허드슨 강변 근처 첼시 지역은 과거 황량한 공장 지대였다. 그곳에서 강변을 따라 조금만 남쪽으로 내려가면 250여 개의 도축장과 고기를 가공하는 공장이 몰려있던 '미트패킹 디스트릭트(Meatpacking District)'가 있다.

　　2000년에 개봉했던 영화 〈코요테 어글리〉의 화려한 바의 세트장이 있던 곳. 카우보이 모자와 부츠를 신고 야성미와 섹시함에 와일드함까지 더한 바텐더가 바(bar) 위에서 강렬한 춤을 추며 남성들의 혼을 빼놓는다. 그 에너지에 '나는 참 얌전한 사람이구나'를 느끼게 했던 영화다. 한국에서 여자는 조신해야 한다는 선입견에 일침을 날리듯 짜릿한 쾌감(?)을 느꼈던 영화. 실제 뉴욕대 졸업생이었던 릴리아나 러벨이 운영하는 코요테 어글리 살롱은 이스트빌리지에 있다. 1993년부터 지금까지 영업 중이며 현재는 전 세계 주요 도시에 프랜차이즈로 운영 중이라고 한다. 실제로는 수위가 좀 높다는데⋯. 영화에서 느꼈던 활기찬 기분을 망치고 싶지 않아 가진 않았다.

하이라인파크에서 바라본 첼시

미트패킹 디스트릭트는 1884년 처음 재래 시장이 형성되면서 1945년부터 본격적으로 도살장이 번성하기 시작했다. 냉장고가 없던 시절 고기의 신선도를 유지하는 방법은 살아 있는 상태로 운반하는 것이다. 이곳에서 도살된 고기는 뉴욕의 각지로 공급되었다. 하지만 냉장고의 보급과 운송의 발달로 1980년대부터 공장은 점차 쇠락해졌다. 그렇게 버려진 건물은 언제부턴가 클럽과 매춘으로 범죄가 난무하기 시작했다. 보다 못한 뉴욕시는 강제로 이 지역을 폐쇄했기 때문에 미트패킹 디스트릭트는 아무도 찾지 않는 죽은 지역이 되었다.

다행히 임대료가 저렴한 곳을 찾는 사람들이 있었다. 그들은 디자이너, 건축가, 예술가들로 작업실을 찾아 하나둘 이곳으로 모여들기 시작했다. 죽어 있던 지역이 생기를 되찾을 무렵 뉴욕시는 이곳을 도시 재생 사업의 중심지로 바꾸기 시작했다. 버려졌던 건물이 넓은 공장형 갤러리로 변하면서 점차 핫한 예술 문화의 아지트로 자리잡기 시작한 것이다.

처음 갤러리를 둘러볼 때 정말 좋았던 점은 대부분 갤러리가 무료 개방이라는 것이다. 콧대 높은 고가의 현대미술 작품에서부터 개성 넘치는 신

오래된 건물이 모던한 갤러리로 변신했다

예 작가들의 작품까지 다양하게 관람할 수 있다. 옛 건물들은 대부분 창고처럼 선면 파사드가 시원하게 뚫려 있어 갤러리 내부가 훤히 보인다. 어쩌다 한국인 작가들의 작품을 발견할 때는 그렇게 반가울 수가 없다.

거리에는 고기를 걸던 갈고리나 옛 간판을 곳곳에서 발견할 수 있다. 이런 재미가 여행객뿐만 아니라 학생이나 디자이너들에게도 많은 영감을 준다. 동시에 패션 마니아들도 부티크와 편집 숍을 찾아 몰려들었다. 온종일 갤러리를 거닐며 받은 영감으로 좋은 기분이 들 때쯤, 우연히 들어간 편집숍의 옷 가격은 나의 월급으로는 도저히 살 수 없는 현실을 말해준다. 그래서일까, 매장에서 쇼핑하는 사람보다 나처럼 거리를 배회하는 사람이 더

많다. 레스토랑과 클럽은 밤이 되면 낮과는 또 다른 분위기로 활기가 넘친다. 거리는 과거 범죄가 난무하던 이미지에서 세련되고 도시적인 멋쟁이 옷으로 갈아입은 것이다.

챌시의 도시 재생 사업이 지역 경제를 살렸다는 것은 본받을 만하다. 하지만 안타깝게도 자본주의 소비시장이 되면서 임대료가 급속도로 오르기 시작했다. 임대료를 감당할 수 없는 예술가와 아티스트들은 다시 브루클린으로 떠나게 되었다. 지금은 하이엔드 스타일로 소비를 부추기거나 들어가기 민망할 정도의 상업적 공간도 많다. 하지만 각자의 취향에 따라 즐길 수 있는 챌시의 문화는 계속해서 이어지고 있다.

| 버려진 과자 공장이 첼시 마켓으로 |

챌시에는 또 하나의 명소가 있다. 이 지역을 대표하는 첼시 마켓(*Chelsea Market*)이다. 19세기 미국의 역사 속에 철강산업에 카네기, 정유산업에 록펠러가 있다면 제과산업에는 나비스코가 있다. 나비스코는 우리에게도 익숙한 오레오와 리츠 크래커를 만드는 회사다. 이곳이 점점 나비스코 단지가 되면서 자재를 운반하는 철도가 공장의 건물을 뚫고 통과하는 독특한 건물이 형성되었다. 지금도 이런 형태의 건물을 곳곳에서 볼 수 있다. 1950년대에 나비스코가 외곽 뉴저지로 이사하면서 건물은 오랜 시간 버려졌다. 1990년대에 들어와서야 첼시 마켓은 지금의 모습을 찾아가기 시작했다.

건물의 외관은 공장이었다는 것을 말해주듯 차갑고 투박하다. 하지만 내부로 들어서면 재미있는 공간이 펼쳐진다. 세월의 시간을 알 수 없는 오

철시 마켓의 랍스터

래된 철골 구조, 박공판 모양의 양철지붕이 눈에 들어온다. 천장에는 내부
공기를 환기해주던 커다란 팬이 그대로 남아 있다. 밀가루 제분에 사용하
던 낡고 굵은 파이프 관은 물이 아래로 뿜어져 나오는 분수가 되었다. 무너
질 듯한 빛바랜 아치형의 붉은 벽돌, 음침한 기계와 벽부등…. 모든 것이
100년 전 모습을 상상하게 만든다. 이곳에 21세기형 매장들이 꽉꽉 들어차
있어 뭐부터 사야 할지 행복한 고민을 하게 만든다.

　이런 인더스트리얼(industrial) 스타일은 다양한 인테리어의 모티프가 되
기도 한다. 인더스트리얼 디자인이 멋진 이유는 옛모습을 간직한 시간과

현대의 아름다움이 어울려 있기 때문이다. 한국에도 한참 인더스트리얼 인테리어가 유행했었다. 하지만 새것을 억지로 만들어 놓는 싼 티가 줄줄 흐르는 장식을 볼 때면 공간의 깊은 이야기가 없는 껍데기처럼 마음이 갑갑했다.

유명세만큼이나 내로라하는 레스토랑과 카페, 세계적인 식자재와 다양한 먹거리들로 넘쳐나는 이곳은 첼시의 상징이 되었다. 특히 해산물 전문 마켓에서는 랍스터를 무게에 달아 시가로 가격을 책정한다. 익히는 비용을 추가로 받지 않아 저렴하다. 뚱뚱한 마녀라는 재미있는 뜻의 팻 위치 브라우니도 있다. 꾸덕꾸덕하고 쫄깃하면서도 진한 코코아 향이 아메리카노와 먹으면 잘 어울린다. 각자의 취향과 주머니 사정에 따라 선택 범위가 넓다. 테이블에 앉아 털털하게 고급 음식을 착한 가격으로 맛볼 수 있는 경제적인 곳이다. 첼시 예술가들의 핸드메이드 마켓도 구경하고 소화도 시키면서 근처 하이라인 파크를 산책하면 금상첨화.

| 건물 이름이 스테이크라고? |

첼시를 거닐다 보면 나를 붙잡는 건축물이 많이 있다. 평범해 보이는 건물도 나의 눈에는 특별하게 다가온다. 다른 건물에 레고블록처럼 끼워 만든 듯 재미있는 상자 형태의 건축물이 눈에 띈다. 포터하우스는 첼시가 점점 명성을 얻기 시작할 때쯤 이곳에 자리 잡았다. 그런데 포터하우스는 스테이크 이름인데?

우리가 먹는 스테이크는 종류가 여러 가지다. 그중에 티본(T-bone) 스테

공중권으로 지어진 공동 주택 포터하우스
SHOP 아키텍츠 디자인 설계 (2003)

이크와 포터하우스(porterhouse) 스테이크가 있다. 모두 소 허리 쪽 T자 모양
의 뼈 양옆으로 안심과 채끝이 붙어 있는 부위를 사용한다. 하지만 포터하
우스의 경우 뼈에 붙은 안심의 크기가 티본에 비해 비교적 크다. 재미있게
도 포터하우스는 이렇게 고기가 옆에 붙어 있는 모양에서 이름을 따왔다.

　1905년에 지어진 6층 건물로 과거 와인 창고로 쓰였다고 한다. 그 후
주거 공간으로 활용하기 위해 주변의 공중권(air right)을 구매해 4층으로 증
축했다. 공중권이란 토지나 건물의 하늘을 개발할 수 있는 권리를 말한다.
초고층 건물이 매우 밀접해 있는 뉴욕은 마천루의 경쟁도 치열할 뿐만 아

니라 이런 공중권을 활용한 건물이 많다. 그러다 보니 자신들의 주거 조망권을 지키기 위한 뉴요커들의 노력도 대단하다.

지난 2019년 〈뉴욕타임스〉에는 재미있는 기사가 실렸다. 한 건물의 입주민들이 엠파이어 스테이트 빌딩을 볼 수 있는 그들의 조망권을 지키기 위해 단지 앞에 건물을 짓지 못하도록 129억 원을 들여 조망권을 사들였다는 내용이다. 하기야 삶의 질을 결정하는 조망권에 대한 경쟁은 우리나라도 치열하니 놀랄 일도 아니지만….

과거 포터하우스의 붉은 벽돌과 2002년에 지어진 현대식 건축의 절묘한 조화. 4,000장의 다양한 모양의 아연 패널이 이질적이면서도 은근히 잘 어울린다. 아래위로 길쭉하게 뻗은 유리창은 내부에서는 개방감과 조망권을 동시에 잡았다. 밤이 되면 세로로 된 내부상자의 LED 조명이 빛을 밝힌다. 어두운 부분과 밝을 부분을 의도적으로 두드러지게 강조하는 것이다.

바로 옆 1층에는 뉴욕에서 가장 오래된 스테이크 하우스가 있다. 1868년 문을 연 이래 한결같은 스테이크 맛을 내는 올드 홈스테드다. 'We're The King of Beef'라는 문구가 긴 역사의 자부심을 말해준다. 여행객이 머물고 가는 유명 스테이크 레스토랑 위에 이런 비밀스러운 디자인이 숨어 있다는 것을 아는 것은 디자이너가 누리는 특권일까. 아니면 직업병일지도….

| 하이라인의 친구들 이야기 |

역사를 고스란히 품고 있던 버려진 고가 철로는 그대로 재활용되어 하이라인(The High Line)이라는 이름의 공중공원으로 재탄생되었다. 남북으로

길게 뻗은 2.33km의 아름다운 공원은 첼시 거리를 9m 높이에서 내려다보면서 즐길 수 있다. 80년이 가까운 나이에 회춘(回春)한 공원에는 머리카락이 자라듯 푸르른 나무와 야생화가 가득하다. 사람들은 열광했고 다시 모이기 시작했다. 하이라인 파크 아래 첼시 거리는 보는 높이의 시각이 달라지니 좀 전에 봤던 건물인 데도 새롭다.

과거 화물 유통의 생명선이던 고가 철도는 한때 철거 위기에 놓여 있었다. 이때 두 사람이 나타났으니, 그들이 바로 조슈아 데이비드(Joshua David)와 로버트 해먼드(Robert Hammond)다. 1999년 이 두 사람은 파리의 공중 산책로 프롬나드 플랑테(Promenade Plantee)에서 영감을 받아 버려진 고가 철도를 철거하는 대신 시민공원으로 재사용하자는 아이디어를 제시한다. 참고로 프롬나드 플랑테는 영화 〈비포 선라이즈〉(1996)에서 제시와 셀린이 함께 걷는 장면에 등장하는 아름다운 산책로이다.

조슈아와 로버트는 더 나아가 비영리 단체인 하이라인 친구들이라는 뜻의 FHL(Friends of the High Line)을 설립하여 뉴요커들의 적극적인 지지를 받는다. 이 단체에서 열린 공원 디자인 공모전에 실력 있는 조경가와 건축가들이 모여들었다. 2004년 제임스 코너 필드 오퍼레이션스(James Corner Field Operations)와 딜러 스코피디오+랜프로(Diller Scofidio+Renfro)가 디자인 회사로 선정되었다. 두 회사는 조경 디자이너 피엣 우돌프(Piet Oudolf)와 함께 협력하여 결국 10년 만에 사랑스러운 하이라인 파크를 만들어 냈다.

공원을 천천히 거닐다 보면 디테일한 디자인을 발견하는 재미 때문에 지루할 틈이 없다. 전체적으로 크게 디자인을 3가지로 나눌 수 있다. 첫째는 사람이 접근하는 지점, 둘째는 바닥의 경계를 알려주는 식물이 있는 보

철로 위에 만들어진 멋지는 바퀴가 있어 좌우로 움직인다

도, 셋째는 사람이 휴식하거나 활동할 수 있는 공간이다. 공원에는 강철 계단, 유리 벽 엘리베이터, 프리 캐스트 콘크리트 판자 산책로, 나무 벤치, 공공 예술 공간들이 곳곳에 재미있는 디자인으로 설치되어 있다.

직접 제작된 콘크리트 바닥은 높낮이가 다르다가 끝에서는 곡선으로 나무 벤치와 만나 자연스럽게 연결된다. 철로에 놓여 있는 넓은 벤치는 바퀴가 달려 있는데, 좌우로 움직여 1인이나 2인 또는 여러 명이 함께 누워 허드슨강을 바라보면서 휴식할 수 있다. 바닥을 뚫고 자라는 다양한 식물들은 종류도 많아 차가운 회색 바닥을 아름답게 만든다. 바닥에서 잔잔히 흐르게 만든 인공 물줄기를 따라 어린아이가 장난을 친다. 이곳은 뉴요커들의 사랑과 애정으로 탄생한 아름다운 하늘 공원이 되었다.

주변에 휘트니 미술관과 구글 뉴욕지점이 오픈하면서 더 많은 사람이

넘쳐난다. 공원을 거닐다 보면 세계적인 건축가들이 만들어 놓은 건축물로 눈이 바쁘다. 스페인 구겐하임 미술관을 디자인한 해체주의 건축가 프랭크 게리를 만난다. 그가 2007년 78세의 나이로 진행했던 첫 뉴욕 진출 작품인 'IAC 오피스빌딩'이 있다. 그 옆에는 프랑스 건축가 장 누벨이 설계한 '100 일레븐 애비

프랭크 게리와 장 누벨의 건축물이 보인다

뉴'라는 레지던스 건축물이 있다. 1,700개의 독특한 유리가 추상 예술처럼 빛나고 있다. 두 건축가의 건축물이 사이좋게 나란히 서 있는 모습이 인상적이다. 지난 2020년에는 토마스 헤더윅(Thomas A. Heatherwick)이 디자인한 고급형 레지던스 '랜턴 하우스(Lantern House)'가 준공되었다. 첼시가 독특한 이유는 옛것과 새것, 미술과 첨단 IT 그리고 자연이라는 이 다섯 박자가 함축된 도시 재생 성공 지역이기 때문이다.

우리나라의 '서울로 7017'은 네덜란드의 MVRDV가 맡아 진행한 프로젝트다. 많은 사람이 하이라인 파크를 기대했는데 파리의 프롬나드 플랑테, 뉴욕의 하이라인 파크와 비교하면 뭔가 조금은 아쉬움이 남는다. 이제라도 나의 도시를 사랑하는 마음으로 걷다 보면 소소한 행복을 찾을 수 있지 않을까? 서울에도 접근성이 좋은 도심의 공원이 많았으면 하는 바람이다.

딜러 스코피디오 & 렌프로
Diller Scofidio+Renfro

디자인, 건축, 시각·공연예술을 통합적으로 다루는 혁신 기업. 건축과 예술 사이의 모호한 경계에서 디자인 실험을 즐기는 건축계의 아방가르드 개척자. AIA 디자인어워드 회장상, 아메리칸 내셔널 디자인어워드 브루너 상

| 주요 작품 |
미국 뉴욕 허드슨 야드 더 셰드 문화센터(2019)
미국 뉴욕 현대미술관 재확장(2019)
미국 캘리포니아 로스앤젤레스 브로드(2015)
미국 뉴욕 하이라인 파크(2009~20014)

첼시파 예술가들의 100년

후드득후드득 굵은 빗방울이 떨어지던 암흑의 어느 날. 우연히 본 강렬한 호텔 하나. 그날 나는 호텔이 들려주는 100년의 역사 이야기에 심장이 쿵쾅거려 밤을 지새우고 말았다. 첼시에는 웨스트 23번 스트리트와 7번과 8번 애버뉴 사이에 1883년에서 1885년에 지어진 오래된 호텔이 하나 있다. 처음에는 예술가들을 위한 뉴욕 최초 펜트하우스 아파트였다.

하지만 그 시절 뉴욕의 경기 침체와 늘어나는 주택 공급으로 분양되지 않아, 1905년 프랑스 이민자 필립 휴버트가 리모델링하여 호텔로 새롭게 오픈했다. 세월에 따라 건물의 소유자는 여러 번 바뀌었지만, 140년을 한자리에서 버텨내고 있는 견고한 모습이 예사롭지 않다. 12층으로 된 붉은 벽돌 외관의 아우라와 검은색 꽃 장식의 섬세한 철제 발코니는 주변 거리를 압도할 만큼 강렬하다. 호화스러워 보이면서도 시대와 맞지 않는 모습이 괴상하게도 느껴진다.

지어진 역사만큼이나 세월의 이야기는 백과사전처럼 두껍다. 이곳에서 자살하거나 숨진 채 발견된 유명인들도 꽤 있기에 으스스하면서도 묘

한 분위기의 호텔은 예술가들의 혼이 서려 있는 전설의 고향 같은 집이다. 우리가 제목만 들어도 알 수 있는 영화의 배경이 되기도 했으며, 100년 동안 작가, 철학가, 음악가, 화가, 감독, 배우 등 아방가르드의 수많은 예술인이 이곳에서 교류하며 20세기 문화 예술의 근원지가 되었다. 첼시 호텔에 관련된 문학과 영화, 노래뿐만 아니라 연구 논문도 셀 수 없이 많다.

| 첼시 호텔의 영화 속으로 |

1995년에 개봉한 영화 〈레옹〉에서 마틸다가 복도에서 레옹과 만나는 장면은 아름다운 계단의 중첩(重疊)과 검은색의 디테일한 꽃무늬 난간을 볼 수 있다. 1986년 영화 〈시드와 낸시〉는 섹스 피스톨즈라는 밴드의 베이시스트 시드 비셔스와 그의 연인 낸시 로라 스펀겐에 대한 실화 영화다. 언제나 담배와 마약, 술에 취해 있는 커플의 마지막은 처참했다. 약에 취해 자해하는 시드가 낸시의 복부를 찔러 낸시는 사망하고, 약 기운에 기억을 잃은 시드는 경찰서로 이송된다. 감옥 생활을 한 시드는 석방 후에도 약물과다로 사망한다. 이 영화의 실제 사건은 첼시 호텔에서 일어났다.

미국 팝아티스트의 선구자이자 영화 제작자이기도 한 앤디 워홀은 1966년 〈첼시 걸스〉를 제작하였다. 〈첼시 걸스〉는 당시 인기 있던 시대의 아이콘 여성 스타들을 상대로 이 호텔에서 생활하는 모습을 담아낸 다큐멘터리 형식의 영화다. 그뿐만 아니라 영화배우 에단 호크가 감독으로 데뷔한 첫 독립영화 〈첼시 월스〉(2001)는 첼시 호텔에서 하룻밤을 보내고 난 후 생활에 어려움을 겪는 예술가들의 고군분투를 다섯 가지 테마로 이야

첼시호텔의 붉은 벽돌과 검은색의 철제 난간

기한다.

영화의 배경뿐만 아니라 호텔에 관한 일화도 많다. 2007년에 개봉된 〈팩토리 걸〉은 앤디 워홀의 뮤즈인 에디스 민턴 시지윅의 슬픈 인생을 담은 실화 영화다. 이 영화를 보고 앤디 워홀이 살짝 미워졌는데, 영화는 그를 배우들의 출연료를 지급하지 않는 이기적인 사업가로 비추고 있다. '좋은 사업은 최고의 예술이다.'라고 말한 그를 잘 표현한 영화이다. 물론 슬픈 인생을 살다 간 고흐보다는 피카소나 앤디 워홀의 성공담이 예술가들을 솔깃하게 만드는 것은 사실이다. 실화를 얼마나 각색했는지는 모르겠으나 그 당시 첼시 호텔에 거주하던 가수 밥 딜런과 에디스와의 짧은 러브

스토리가 담겨 있다. 포크 싱어송라이터 밥 딜런은 211호에 살면서 그의 곡 〈사라, SARA〉를 썼다고 한다. 시대의 아이콘인 아름다운 에디스 민턴 시지윅이 마약으로 타락의 길을 걸으며 갈 곳 없던 때에 잠시 첼시 호텔에 머물기도 했다.

또 다른 일화로는, 메릴린 먼로와 그녀의 세 번째 남편이자 작가인 아서 밀러와의 이별이 이루어진 장소가 호텔 첼시라고 한다. 아서는 그녀와 헤어진 후 614호에서 6년 동안 살면서 글을 쓰곤 했다. 그 당시 그는 첼시 호텔을 미국에 속하지 않는 곳이며, 진공청소기도 없고, 규칙도 없고, 수치심도 없는 곳이라고 표현했다. 그 외에도 첼시 호텔은 〈아메리칸 허슬〉 *(2014)*, 〈나인 하프 위크〉*(1986)* 등의 수많은 영화와 TV 시리즈의 배경이 되었다.

첼시 호텔을 가장 잘 보여주는 다큐멘터리 영화로는 2008년에 아벨 페라라가 제작한 〈Chelsea on the Rocks〉가 있다. 최근까지도 첼시 호텔은 리모델링으로 세입자들과의 갈등으로 말도 많고 탈도 많았다고 한다. 2022년 7월 8일 미국에서 개봉한 〈Dreaming Walls : Inside Chelsea Hotel〉에 많은 이야기를 담았다는데 아직 한국에는 개봉되지 않았다. 꼭! 얼마나 달라졌는지 첼시 호텔에서 언젠가 하룻밤을 묵으리라….

나는 실화를 바탕으로 둔 영화나 다큐멘터리를 즐겨보는 편이다. 현실에 존재하는 이야기를 다룬 것이기에 좀 더 공감할 수 있고 지적 호기심과 감성적 유희의 균형을 자유롭게 오가면서 세상을 읽을 수 있기 때문이다. 원하는 관심사나 다양한 세계의 이야기를 쉽게 접할 수 있다. 단순한 정보 전달에 머무는 것이 아니라 이야기를 통해 삶에 많은 도움과 교훈을 다채

로운 관점에서 찾을 수 있다. 첼시 호텔과 관련된 어두운 영화나 사연 있는 이야기를 접할 때면 이 호텔이 퇴폐적인 궁전처럼 느껴진다. 강박과도 같은 무거운 기운이 이 호텔을 지배하는 듯 힘이 느껴졌다.

1900년 초에는 품격 있는 손님들이 정기적으로 방문하던 고급 호텔이었으나 2차 세계대전 이후 객실 가격이 내려가면서 개성 있고 자유분방한 예술가들이 호텔을 드나들었다. 그들을 관리하는 체계가 없었던 호텔에서는 마약과 범죄에 연루된 사건, 사고가 잦았다. 호텔의 장기 투숙자 중에는 가난한 예술가도 많았는데, 밀린 월세를 그림이나 재능 기부로 충당하기도 했다고 한다. 호텔 로비에는 갤러리처럼 곳곳에 예술가들의 작품이 남아 있다는데 그래서일까? 내부 사진 촬영은 금지다. 하지만 수많은 영화와 다큐멘터리, 작품들에서 과거의 호텔 모습과 즐겁게 생활하는 예술가들을 간접으로나마 볼 수 있으니 조금은 마음의 위안으로 삼는다.

| 예술가 입주민들은 누가 있을까? |

호텔 하나가 꼬리에 꼬리를 물면서 100년의 이야기를 들려주고 있다. 과연 1900년에서 지금까지 이 호텔을 거쳐 간 예술가들은 몇 명이나 될까? 대표적인 문학인에는 『톰 소여의 모험』*(1876)*과 『허클베리 핀의 모험』*(1884)*를 쓴 마크 트웨인, 『마지막 잎새』*(1907)*을 쓴 오 헨리가 있으며, 아서 찰스 클라크는 이 호텔에서 머물면서 『2001 스페이스 오디세이』*(1968)*를 썼다고 한다. 이 소설을 원작으로 한 영화 〈2001 : 스페이스 오디세이〉의 스탠리 큐브릭 감독도 첼시 호텔을 다녀갔다.

그 외에도 미국의 비트 세대인 대표 문학인들도 많이 있다. 비트 세대
란 1950년대 미국 산업화와 경제의 풍요 속에서 사회의 부속품이 되어 버
린 기성 세대에 대항하는 세대를 가리킨다. 전통음악과 전원생활, 낙천주
의적인 히피 문화를 즐기던 세대다. 혁명가 기질의 힙스터와 방랑자 기질
을 가진 비트닉의 두 부류가 있다. 이들은 음악을 즐기며 시를 쓰거나 동
방의 종교에 관심이 많았으며, 보헤미아니즘(Bohemianism)의 배경이 되었
다. 그들 중에는 미국의 시인이자 작가 앨런 긴스버그와『길 위에서』(1957)
를 쓴 잭 케루악이 있다.

 첼시 호텔을 직접적으로 언급한 내용의 작품들도 많이 있다. 록 스타
본 조비도 515호에 머물면서 솔로 앨범의 뮤직비디오 〈미드나잇 인 첼시〉
(1997)을 촬영했으며, 음유 시인이라 불리던 〈아임 유어 맨〉의 로큰롤 가수
레너드 코헨은 〈첼시 호텔〉과 〈첼시 호텔 #2〉라는 두 곡을 만들었다. 이
곡을 만들 당시 424호에 살았던 레너드는 411호에 살던 미국의 가수이자
음악가인 제니스 조플린과 불륜 관계였다고 한다. 마돈나는 그녀의 책『섹
스』의 표지 사진을 822호에서 촬영했다. 많은 사람이 있는 곳에는 언제나
가십이나 루머가 있는 법. 이 외에도 숨겨진 이야기들이 많이 있다고 한
다. 어디부터 어디까지가 진실인지는 당사자들만이 알겠지만, 이 호텔이
가지고 있는 스토리는 역사를 바라보는 중요한 자산이다.

 개인적으로 좋아하는 예술가 중에는 파리 페르라셰즈에서 만났던 에
디트 피아프가 있다. 한때 비평가들의 혹평을 받은 그녀가 사람을 만나지
않고 오랜 시간 은둔했던 장소가 첼시 호텔이다. 또 한 명은 프랑스 사진
작가 앙리 까르티에 브레송. 20세기를 대표하는 인본주의 사진작가로 삶

과 세상을 예리하고 따듯하게 바라
본 그의 시선을 좋아한다. 그의 사
진집 『결정적 순간』은 모든 사진작
가의 바이블이 되고 있다. 그도 이
호텔에서 시간을 보냈다고 한다.

수많은 미국의 대중문화와 예술
이야기를 담고 있는 첼시 호텔은 역
사적 장소로 1977년 국가 건축 등
록부에 이름을 올렸다. 정부의 보호
를 받는 소중한 건축물이다. 지금
도 호텔 예약을 하려면 두 달 이상
은 기다려야 한단다. 이곳에서 숙박
하면 왠지 예술가들의 유령을 만나
지 않을까? 그들의 영혼이 돌아다
니고 있다는 상상을 하니 반가움보
다는 조금은 으스스하다. 잠은 편하

앙리 까르티에 브레 『결정적 순간』

게 잘 수 있을까? 파리에서는 공동묘지도 혼자 가던 나였는데. 점점 자신
감이 사라지는 이 기분은 무엇일까? 극단적인 살인과 자살이 일어난 장소
는 왠지…. 혼자는 못 갈 듯하다.

생각해 보면 뉴욕에 있는 동안 호텔 투어를 못 한 것이 내내 아쉬움으
로 남는다. 위트있는 산업디자이너 필립 스탁(Philippe P. Starck)이 디자인한
허드슨 호텔도 방문을 미루다가 결국 아쉬움으로 남았다. 내가 머물던 당

시만 해도 여행자들의 도시 뉴욕은 호텔을 짓느라 도시 전체가 공사 중이었다. 수많은 호텔이 있음에도 불구하고 여전히 객실이 부족하다는 기사를 읽은 적이 있다. 벌써 10년이 훌쩍 지났으니 얼마나 많은 호텔이 지어졌을까? 기회가 된다면 다음에는 호텔 공간 디자인 테마 여행으로 다녀와야겠다. 버킷리스트 목록을 열었다. 버릇처럼 꿈을 적는다. 반드시 이루어질 테니….

플래그십 스토어 공간 읽기

　소호는 첼시와 윌리엄스버그보다 시간상으로 앞서 문화와 예술의 거리로 불렸다. 1950년대 과거 의류, 인쇄, 창고 등이 몰려 있던 경공업 지역이다. 고속도로 건설과 대형 도시 개발에 대한 사회적 의견의 충돌로 말도 많고 탈도 많았던 곳이었다. 1950년대 후반에 가난한 예술가들은 비어 있는 로프트를 작업실로 쓰며 불법으로 살았다. 로프트란 흔히 뉴욕 하면 떠올리는 주철의 건물 벽에 기둥을 세워 만든 공장이나 창고를 말한다. 공장건물이라 난방도 되지 않았고 온수와 전기도 불안정했다. 하지만 그들에게 넓고 값싼 이 공간은 매력적이었다.

　1960년대 역사 보존을 위한 고속도로 개발 반대 운동이 시민들과 함께 널리 퍼졌다. 그 운동에 적극적으로 참여한 예술가들은 1970년대에 들어서야 소호가 역사 지구로 지정되면서 합법적으로 로프트에 거주할 수 있었다. 이런 변화가 부동산 개발자들에게는 지역을 브랜딩할 수 있는 달콤한 돈뭉치였을 것이다. 이때 본격적으로 쓰이는 용어가 우리가 알고 있는 젠트리피케이션(도심지의 고급화 : gentrificatoin)이다. 일반 주택과 다르게 생

긴 탁 트인 실내 공간, 버려진 공장이 예술 지역이 되었다는 신선함, 작가들의 진정성, 삶은 예술이라는 슬로건…. 이런 명분이 투자자들에게는 구미가 당기는 매력적인 지역이었을 것이다. 그렇게 예술가들은 첼시로 밀려났고 또다시 브루클린으로 다시 외곽으로…. 여전히 젠트리피케이션은 진행 중이다.

한국에서도 늘 느끼지만, 부동산을 좌우하는 것은 예술가들이다. 그들은 영화, 패션, 음악, 문학, 사진 등 모든 예술과 접한다. 생활의 폭이 넓으니 많은 것을 받아들이고 이해할 만큼 관대하고 명석하다. 그들의 선견지명은 도시의 새로운 소비문화를 만들어 경제를 활성화하거나 잘못된 도시 질서는 새로운 예술로 승화시킨다. 오스카 와일드는 말했다. '은행가들은 식사하며 예술을 논하고, 예술가들은 식사하며 돈을 논한다.'라고. 과소평가되어 밀려나는 예술가들이나 디자이너들을 볼 때면 안타깝고 씁쓸하다. 진정…. 이 불변의 법칙은 변하지 않는단 말인가!

지금 소호는 중상류층과 관광객을 위한 소비 공간으로 변화되어 예술이라는 명성은 퇴색했지만, 아직도 과거의 역사와 예술성이 곳곳에 남아 있다. 세계적인 디자이너들이 만들어 놓은 독특한 매장이 많다. 나는 공간 쇼핑(?)을 하기 위해 이곳에 왔다. 촌에서 갓 상경한 시골 처녀가 눈을 동글하게 뜨고 있는 모습이 이런 걸까? 나의 어설픈 도도함이 한순간에 무너져 내렸다. 혹시나 모르고 지나쳐 버린 곳은 없는지 먹이를 찾는 하이에나처럼 확인하고 또 확인한다. 소호뿐만 아니라 노호, 노리타, 첼시 등 맨해튼을 부지런히 다니다 보면 세련된 거리에서 아기자기한 상점들을 만난다. 부티크 쇼윈도의 콧대 높은 디스플레이, 심플하면서도 날렵한 간판들

이 나를 반긴다. 꼭 상점이 아니어도 좋다. 거리거리마다 벽이든 바닥이든 예술가들의 손때가 묻어 있는 작품들을 볼 수 있다. 모든 것이 예술이고 디자인이다. 뉴욕…. 아이러브 유….

OMA 렘 콜하스가 디자인한 프라다 매장(2001)

뉴욕은 세계 패션의 유행을 선도하는 만큼 플래그십 스토어가 많이 있다. 플래그십이란 사전적으로 조직이 소유하거나 생산하고 있는 가장 중요한 제품, 생각, 건물 등을 의미한다. 패션 브랜드에서 플래그십 스토어(flagship store)란 패션 시장에서 가장 인기 있는 라인의 상품을 중심으로 그 브랜드의 컨셉트와 이미지를 극대화한 매장을 말한다. 예를 들어 모델 제품명, 브랜드 색상, 매장 디자인이 소비자들에게 이미지로 각인되는 것이다.

| 공간의 기능에 한계는 없다 |

소호 프라다 매장은 이미 알고 있던 터라 시간을 내어 다녀왔다. 처음 매장 입구에서는 내가 잘못 찾아왔나 하고 생각할 정도로 클래식하고 여느 매장과 다를 것이 없는 모습이었다. 옛 구겐하임 소호미술관의 공간을

그대로 개조해서일까? 입구에서 내부로 들어서자 넓게 트인 매장이 반대편 거리가 보일 정도로 길고 넓다. 천장으로 들어 올린 움직이는 레일 상자가 눈에 들어온다.

좀더 들어서자 시원한 계단에 수많은 마네킹이 다양한 포즈와 옷을 입고 패션쇼를 하듯 놓여 있었다. 직원이 고객과 함께 걸으며 옷을 선택할 수 있고, 고객은 패션쇼를 체험하듯 런웨이를 걷는 기분으로 옷을 고르면 된다. 계단 반대편은 넓은 무대가 있는데 무대 바닥을 올리거나 내리면서 변형할 수 있도록 제작되었다. 지하와 지상을 연결하는 투명한 원형 엘리베이터는 이동의 재미를 준다. 세계적인 건축가로 잘 알려진 렘 콜하스 (Rem Koolhaas)가 디자인한 프라다 매장은 큰 화제가 되었다. 패션숍 디자인의 사례로 시사하는 바가 크다. 공간의 소비는 공간의 가치를 나타낸다는 개념으로 높은 벽이 느껴지는 명품 매장을 누구나 들어와서 즐길 수 있는 문화의 공간으로 벽을 낮춘 것이다. 작품 감상을 위한 갤러리나 콘서트홀 등을 겸할 수 있도록 설계하여 매장의 활용을 극대화한 것이다. 넓은 계단을 활용한 디스플레이 공간은 이벤트가 있을 때는 200명을 수용할 수 있다. 무대 공간도 마찬가지다. 단순히 판매라는 개념보다는 문화와 예술을 접하는 공공의 장소로 진화한 플래그십 스토어를 보여 주고 있었다.

| 패션 매장이 작품이 되다 |

맨해튼에는 미드타운 좌측 허드슨 강변에 허드슨 야드(Hudson Yards) 지역이 있다. 2012년부터 공사가 시작되어 2025년에 완공 예정인 재개발

복합 단지다. 주로 마천루로 이루어져 있는데 남북으로 30번가와 43번가, 동서로는 웨스트사이드 하이웨이와 8 애버뉴를 경계로 하는 작은 지역이다. 28조 4천억 원을 들여 재개발 중인 허드슨 야드에는 건축가 토머스 헤더윅(Thomas Heatherwick)이 디자인한 베슬(Vessel)이 있다. 베슬은 154개의 계단과 2,500개의 층계로 사람들이 직접 오르면서 맨해튼의 마천루와 허드슨강을 감상할 수 있는 거대한 솔방울과 벌집을 연상케 하는 모양의 구조물이다.

개인적으로 토머스 헤더윅을 좋아하게 된 것은 그의 건축이 아니라 스펀 체어(Spun Chair) 때문이다. 스펀 체어는 회전체 형태의 바퀴 없는 의자로 놀이기구를 타듯 앉아서 빙빙 돌 수 있는 재미있는 의자다. 처음 서울 DDP에서 의자를 보는 순간 누가 이런 재미있는 발상을 했는지 천재라고 생각했다. 그의 디자인에 휴식과 놀이를 담아 사람들의 마음마저 행복을 주는 디자이너라고 생각했기 때문이다. 그는 도시 개발의 큰 프로젝트부터 건축, 공간디자인, 설치, 조각, 가구, 제품, 자수 등 작은 소품 하나까지 디자인한다. 천재는 언제나 작품 범위가 넓다. 그는 21세기 영국의 레오나르도 다빈치로 불린다.

그의 작품 범위는 패션 공간에도 그대로 적용되었다. 생기 넘치고 도전적이면서 유머러스한 성격의 그는 디자인을 진정한 놀이로 즐기며 천재성을 뿜어내는 듯 보인다.

롱샴 플래그십 스토어 디자인은 독특하고 혁신적이었다. 강렬한 오렌지 컬러에 공간이 물결을 치며 살아 움직이듯 벽면과 계단, 바닥의 경계가 모호하지만 역동적이다. 그 역동적인 물결이 1층의 바닥부터 3층까지 연

롱샴의 라 메종 유니크
(La Maison Unique, Longchamp, 2006)

결되어 있다. 이리저리 구부려 풍선처럼 부풀린 투명한 유리 난간은 자동차 앞유리를 만드는 기술을 응용했다고 한다. 55톤의 강철판을 물결로 만든 것도 모자라 물결 사이사이에 자석까지 설치해서 언제든지 자유로운 디스플레이와 조명 활용이 가능하게 하였다. 불균형, 비대칭, 불안정한 느낌의 이 독특한 공간은 많은 호평을 받았다. 그의 디자인 철학은 '제로에서 각각의 프로젝트를 시작하라'이다. 모든 디자인은 근본적으로 범위가 없다는 이야기다. 모든 것을 디자인하는 잡식성 예술가답다.

| K-뷰티파워 |

독특한 인테리어가 눈에 들어온다. 가까이 다가가 보니 '어? 아모레퍼시픽?' 이렇게 반가울 수가. 갤러리에서 한국 작가의 작품을 발견하듯 너무 반가워 한참을 들여다봤다. 밤이 늦어 닫혀 있는 문이 아쉬울 뿐이다. 글로벌 뷰티업계 격전지 뉴욕에서 그것도 핫한 소호에 아모레 퍼시픽 뷰

티 갤러리&스파가 있다. 2003년에 뉴욕에 첫발을 내디뎠다고 하니 꽤 긴 시간 이곳을 지키고 있었다. 2012년부터는 전 세계에 퍼져있는 세포라 매장에도 입점했다니 반갑다.

매장 디자인은 W 호텔 디자인으로 유명한 야부 푸셸버그(*Yabu Pushelberg*)의 작품이다. 호텔이나 리테일 인테리어, 가구 등을 주로 디자인하는 회사다. 뉴욕 소호에 사무실이 있는데 전 세계 내로라하는 럭셔리 호텔은 모두 디자인하는 듯 호텔 포트폴리오가 정말 많다.

용산을 지나갈 때 보이는 속이 뻥

야부 푸셸버그가 설계한 소호 아모레퍼시픽

뚫린 하얀 상자 모양의 건물이 아모레퍼시픽 사옥이다. 건축가 데이비드 치퍼필드(*David Chipperfield*)가 조선의 백자 달항아리에서 영감을 받아 설계했다. 많은 건축상을 휩쓸어 지금도 건축 답사가 자주 이루어진다. 2019년에는 기업이 소유하고 있는 현대미술 작품을 모아 아모레퍼시픽 미술관에서 전시회를 열기도 했다. 처음부터 건축가와 디자이너, 예술가들을 적극적으로 포용하며 문화 예술에 앞장서는 기업이 많아지길 바라 본다.

예술이 대중과 소통하는 공간 또한 자연 만큼이나 중요한 도심 속 힐

링 장소가 되기 때문이다.

| 호기심이 지갑을 열게 한다 |

소호뿐만 아니라 첼시에도 독특한 매장이 있다. 길을 걷다 우연히 만난 이상한 입구. 허름한 건물에 간판도, 정보를 알려주는 표시 하나 없다. 작품인지 아닌지 알 수 없는 덕지덕지 붙어 있는 지저분한 벽면을 따라 시선을 이동한다. 미래에 온 듯 동굴 모양의 입구가 눈에 들어오자마자 행복한 웃음이…. 입구는 망치질을 여러 번 하여 빛의 굴절을 느낄 수 있는 알루미늄으로 제작되어 있다.

입구가 범상치 않으니 왠지 내부는 우주선이 날아다니는 미래 세상이 펼쳐질 것 같은 상상이 든다. 블랙홀로 빨려 들어가듯 거부감보다는 호기심이 먼저 들었다. 역시나 행동파인 나는 머리보다 몸이 먼저 반응한다. 터널을 한참 들어가니 내부도 기대를 저버리지 않는 독특한 인테리어가 또다시 나의 직업병(?)을 자극한다. 흰색의 에나멜 강철과 스테인리스 스틸, 건축 공사에 쓰이는 구조물인 비계를 이용한 공간 연출이 독특하다. 옷을 보고 나서야 인싸들의 브랜드 꼼데가르송 매장이라는 것을 알았다.

빨간 하트에 살짝 화가 난 눈이 귀여운 외계인처럼 매력적인 로고…. 누구나 한 번쯤 보고 지나쳤을 것이다. 1969년 일본 디자이너 가와쿠보 레이가 여성복 라인으로 시작한 브랜드다. 그녀는 기존의 틀에서 벗어나 원단을 비대칭으로 재단하거나 틀에서 벗어난 실험적인 디자인을 많이 했다. 지금은 남성복, 아동복 할 것 없이 다양한 브랜드들이 있다. 꼼데가르

스트리트 컬처의 창구 꼼데가르송 매장 입구

송 플레이를 론칭하면서 스트리트 컬처(street culture)를 포함함으로써 더 많은 젊은층을 흡수하고 있다. 그래서일까 로고에서 느껴지는 장난기처럼 공간도 개방적이고 독창적이며 자유로워 보였다.

꼼데가르송은 스트리트 컬처를 소개하는 창구 역할로 참신한 아티스트와 콜라보를 하기도 한다. 그 영향력은 더 나아가 컨버스, 루이뷔통, 코카콜라 등 여러 브랜드와의 협업을 이루면서 럭셔리 스트리트웨어로 자연스럽게 패셔니스타들과 힙퍼들에게 사랑을 받고 있다. 단순히 옷을 판매하는 곳이 아니라 서비스, 경험, 예술 문화의 장소인 것이다.

스트리트 컬처의 핵심은 희소성이다. 브랜드 또한 이 개념을 꾸준히 지키고 있어 같은 디자인 제품은 한정 수량으로 출시한다고 한다. 고가격

고품질, 적은 수량 유지다. 하나의 미술작품을 보는 듯하다. 브랜드의 철학을 알면 어떻게 이런 재미있는 공간 디자인이 나오는지 알 수 있다. 브랜드와 공간의 개념적 일체성과 디자인의 연관성, 디자인이 나아가는 방향 등을 알면 공간을 읽는 재미가 있다. 공간을 읽는다는 것은 이런 것이다. 나는 어쩔 수 없는…. 뼛속까지 공간에 진심인 여자다.

패션 매장이란 사람들의 유동 인구가 많은 도로변에 위치하여 접근성이 좋아야 한다. 하지만 꼼데가르송은 은밀한 장소에서 예술을 뽐내고 있는 콧대 높은 브랜드다. '이 정도 독창성은 있어야 명품이다. 이래서 명품이다.'라는 것을 보여주듯 창조적인 디자인은 유행을 타지 않는다.

| 패션과 건축이 공간에서 만나면 |

소호에서 조금만 내려오면 트라이베카라는 지역이 있다. 많은 연예인이 집이라고 부를 정도로 사랑받는 곳이다. '안녕! 나야, 나 프랭크 게리.'라고 말을 걸듯 딱 봐도 해체주의 건축가 프랭크 게리가 스페인 빌바오 미술관을 그대로 옮겨놓은 듯한 매장이 있다. 2022년 간암으로 안타깝게 별세한 일본의 디자이너 '미야케 이세이'의 부티크 숍이다. 그는 아방가르드 패션에 혁신을 일으킨 세계적인 패션 디자이너다.

내부 공간은 얇은 티타늄 철판이 마치 옷을 만들기 위한 패브릭으로 변한 듯하다. 천 조각이 바람에 날려 휘날리듯 곡선이 자유롭게 춤춘다. 어쩌면 미야케 이세이의 패션에 반영된 섬세한 주름과 하나의 천으로 만들어진 옷에서 건축가는 영감을 얻지 않았을까? '우연히 만들어진 형태'라

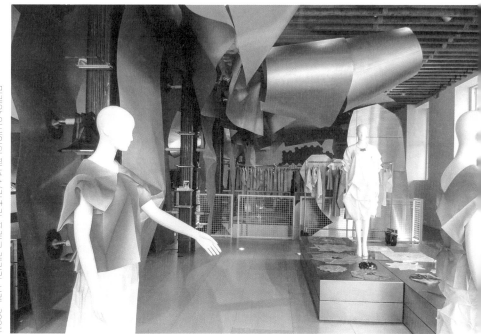

미케야 이세이의 패션숍(건축가 프랭크 게리가 설계, 2001)

는 패션 디자이너의 개념이 해체주의 건축가 프랭크 게리와 만나 재미있는 궁합으로 탄생한 듯 보였다. 건축적인 언어를 사용해 유연한 리듬으로 공간을 표현한 듯, 공간 전체가 티타늄의 띠로 휘감겨 춤을 추고 있다.

건축가 프랭크 게리는 루이비통과 협업하면서 감각적인 작품을 쏟아 내고 있다. 패션, 건축, 공간을 디자인한다는 것은 공통점이 많다. 예술가들이 추구하고자 하는 무형의 철학과 콘셉트를 깊이 이해하고 그 생각을 유형의 형태로 만들어 내야 하기 때문이다. 디자인뿐이겠는가? 모든 창조적 예술에는 경계가 없다.

뉴욕이 때로는 화려하고 아름다운 환상의 도시로 각인되어 소비를 부추기는 도시라는 비판 섞인 말도 많다. 하지만 내가 바라보는 뉴욕의 본질은 보헤미안 예술가들의 정신이 깃들어 있다. 화려한 도시에 산다고 하여 거만하지 않으며, 세계의 트렌드를 이끌지만, 유행이 아닌 개성을 중시한다. 명품이든, 저렴한 브랜드든 각자의 취향의 차이일 뿐 상·하의 구분을 두지 않는다. 이것은 이 도시에서 살아본 사람만이 알 수 있는 도시와의 깊은 호흡이다.

렘 콜하스
Rem Koolhaas(1944~　)

네덜란드 건축가. 이데올로기에 대한 자유로운 건축적 해석을 반영. 현대 도시의 모순을 폭넓은 시각으로 바라보며, 새로운 감수성을 표현한 다수의 저서 출간. 프리츠커상(2000), 영국 왕립건축가협회 금메달(2004)

| 주요 작품 |
중국 베이징 중국 국영방송 본사사옥(2008)
포르투갈 포르투 카사다뮤지카(2005)
미국 시애틀 중앙도서관(2004)
한국 서울대학교 미술관 MoA(2004)

토마스 헤더윅
Thomas A. Heatherwick(1970~　)

하이브리드 시대의 지속 가능한 작품 구현. 건축에서 부터 대규모 공공 예술 작품까지 엄청난 능력을 발휘하며 21세기 영국의 다빈치로 불림. 상하이 세계 엑스포 금상(2010), 영국 왕립건축가협회 국제상(2010)

| 주요 작품 |
미국 구글 베이 뷰 캠퍼스(2022)
미국 뉴욕 베슬(2017)
싱가포르 난양 기술 대학의 러닝허브(2016)
중국 상하이 엑스포 영국관 파빌리온(2010)

야부 푸셸버그
Yabu Pushelberg

고급 호텔, 레스토랑, 리테일 숍 등의 제한적 공간에 감성적 스토리를 담아 다차원적이고 깊이 있는 디자인을 진행. Hospitality Design Platinum Circle Award, James Beard Foundation Award

| 주요 작품 |

프랑스 파리 La Samaritaine 백화점 공간디자인(2021)
영국 런던 런더너 호텔(2021)
뉴욕 타임스퀘어 에디션 (2019)
토론토 포시즌 호텔(2013)

데이비드 치퍼필드
David Chipperfield(1953~)

모더니즘과 미니멀리즘 계보를 잇는 영국 건축가. 이론이 아닌 실질적인 건축을 추구. 형태의 간결함과 절제된 미학적 순수성 표현. 차분함과 소박함 속에 명확한 핵심을 담는 건축 구현. 영국 왕립건축가협회 금메달(2007)

| 주요 작품 |

베를린 노이에스 박물관의 제임스사이먼 갤러리(2019)
서울 용산 아모레퍼시픽 본사(2017)
독일 마르바흐 현대 문학 박물관(2006)
영국 옥스퍼드셔 강 & 조정 박물관(1998)

잠들지 않는 도시와 미술관

파리가 마음을 따뜻하게 만들고 포근한 꿈속 같은 도시라면 뉴욕은 나의 현실을 깨우치며 끝없이 심장을 들뜨게 만드는 열정적인 도시다. 잠들지 않는 도시 뉴욕…. GDP 세계 1위, 한국에 없는 브랜드들, 수많은 문화 운동이 시작된 곳, 뮤지컬의 발상지, 500개 이상의 갤러리와 수많은 예술 문화 단체, 재즈의 중심지, 전설의 라이브 공연, 힙합과 클래식이 만나는 곳, 예술가에 대한 예우.

뉴욕은 한마디로는 도저히 정의할 수 없는 도시다.

| 뉴욕에서 부리는 최고의 사치 |

타임스퀘어의 현란한 간판과 불빛에 어질어질하다. 마케팅의 귀재들만 모아놓은 듯, 지천으로 널린 모든 것들이 '빨리 지갑을 열어봐'라고 유혹한다. 욕망을 깨우고 쾌락을 자극한다. 기계적인 동선을 따라 관광객들의 발걸음이 바쁘다. 발 디딜 틈 없는 요란한 거리에는 경쟁이라도 하듯이

포토존을 쟁취하려는 사람들의 줄이 빌딩의 한 블록을 감싼다. 매장에는 기념품을 사는 사람으로 계산대에 줄이 길다.

나는 앰&앰스 월드나 디즈니스토어, F. A. O. 슈워츠 등의 재미있는 캐릭터 숍의 디스플레이와 블루밍데일, 버그도프 굿맨, 삭스 핍스 애브뉴 백화점의 설치미술 같은 쇼윈도우와 공간을 탐색한다. 그렇게 인파 속에서 내가 원하는 발길을 따라 걷고 또 걷는다. 그것이 도시의 속살을 느끼며 영감을 얻는 나의 방법이다.

뉴욕은 스트리트 라이프(street life)라는 말이 있다. 도시가 전체가 미술관이다. 여기에는 길거리 쇼핑 문화를 즐기는 뉴요커의 성향도 있지만 거리에는 로버트 인디애나(Robert Indiana)의 〈러브 조각상〉을 볼 수 있고 지하철에서는 톰 오터니스(Tom Otterness)의 〈지하의 삶〉이란 작품도 만날 수 있다. 대표적인 스타 아티스트 키스 해링(Keith Haring)은 지하철, 다운타운 거리에 그라피티를 그리면서 성장했다. 뉴욕은 이렇게 미술관과 박물관 말고도

TKTS 타임스퀘어 계단에는 인증샷을 찍으려는 사람들로 붐빈다

스트리트 갤러리가 넘쳐난다. 모든 문화가 트렌디하고 빠르게 변화하는 곳…. 아이디어와 영감으로 나의 머릿속을 포화 상태로 만들어버려 어질어질하다고나 할까? 남이 짜준 동선이 아닌 자신이 원하는 거리를 탐색하며 거닐어야만 뉴욕을 기억에 담을 수 있다.

뉴욕에서 누구나 누릴 수 있는 호화스러운 사치는 문화를 최대한 즐기는 일상이다. 시즌별로 레스토랑 위크, 패션 위크, 브로드웨이 위크, 뮤지엄 마일 축제가 열린다. 자주 접하지 못하거나 부담스러웠던 문화 생활을 만만하게 즐길 수 있는 시간이다. 운 좋으면 싸게 구매할 수 있는 티켓이 많이 있다. 이런 금쪽같은 시간은 없는 시간을 만들어서라도 적극적으로 이용한다.

독립기념일이나 연말, 추수감사절과 핼러윈 시즌이 되면 거리에는 즐겁고 활기찬 퍼레이드로 발 디딜 틈이 없다. 퍼레이드를 한번 즐기고 나면 그 흥분을 가라앉히기가 쉽지 않다. 게이 프라이데이 퍼레이드도 화려하다. 그날만큼은 성소수자와 일반 사람들이 함께 어울려 축제를 즐긴다. 그 외에도 링컨센터와 센트럴파크의 각종 음악 페스티벌과 야외 공연, 야외 영화관, 불꽃축제는 도시를 더욱 뜨겁게 달군다. 블랙 프라이 데이 시즌에는 모든 뉴요커가 애플이나 베스트바이 같은 대표 전자 상점과 백화점, 아웃렛을 포함해 도시 전체가 바닥이 울릴 정도로 세일에 들어간다. 이때는 밖에서 전쟁하거나 집에서 여유롭게 보내거나 둘 중 하나다. 어떤 사치를 누릴지 이 도시에서는 선택의 문제다.

내가 가장 좋아하는 것은 역시나 뮤지엄 축제다. 일상에서 쉽게 예술을 접할 수 있다. 모마, 휘트니, 뉴 뮤지엄, 구겐하임 등 현대미술을 이끄

는 예술 문화의 본고장답게 엄청난 시대를 아우르는 명작들과 획기적이고 실험적인 작품들을 자유롭게 관람할 수 있다. 축제뿐만 아니라 미술관과 박물관은 요일별로 무료 관람하는 날이나 기부금으로 입장료를 받는 시간대가 따로 있다. 물론 사람들로 넘쳐나지만.

유럽과 파리, 뉴욕의 미술관을 돌면서 머리에 과부하된 후 어느 미술관에서 무엇을 보았는지 가끔은 헷갈릴 때가 있다. 일부 작품들이 전 세계를 돌며 순회 전시하는 경우도 있어 더 혼란스러웠다. 나의 게이지가 머리 끝을 뚫고 나올 때면 솔직히 조금씩 피곤이 밀려왔다. 빈곤한 생활에 영감만 넘쳐나니 이것을 어떻게 해소해야 할까? 도시의 미술관을 방문하는 것은 작품을 통해 시간의 틈을 채우고 도시를 이해하는 것이니, 복에 겨운 고민을 멈추고 차근차근 생각을 정리하며 좋아하는 예술가를 중심으로 둘러본다.

| 재력가들의 미술 사랑 |

미술관을 둘러볼 때면 작품도 작품이지만 그 미술관이 생겨난 배경과 공간을 만든 사람들의 숨은 이야기가 때로는 더 재미있게 다가올 때가 있다. 런던과 파리를 포함해 뉴욕은 문화와 예술을 사랑하는 자선 사업가들의 재력과 깊은 안목, 그리고 그들과 함께하는 건축가들에 의해 많은 미술관이 탄생했다는 것을 알게 된다. 그들은 세계의 예술 문화 발전에 크게 영향을 끼친 공로자들이다.

구겐하임 미술관(Guggenheim Museum)에는 미국 철강계의 거물 솔로몬 구겐하임과 세계적인 건축가 프랭크 로이드 라이트(Frank Lloyd Wright)가 있다. 구겐하임은 1943년 설계를 시작하여 16년 후인 1959년에 개관했다. 솔로몬은 안타깝게도 이렇게 멋진 미술관 개관을 보지 못한 채 1949년에 눈을 감았고, 프랭크 로이드 라이트도 미술관 개관 6개월을 남겨 두고 91세의 나이로 안타깝게도 세상을 떠났다. 근대 건축의 거장이 유작으로 남긴 독특한 미술관은 하얀 달팽이 모양의 아름다운 나선형 구조로 많은 영화의 촬영 장소가 되고 있다.

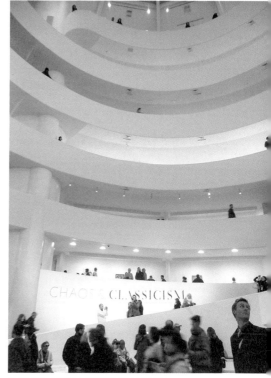
아름다운 솔로몬 구겐하임 미술관 내부

　내부는 계단이 없다. 중앙의 뻥 뚫린 시원한 공간을 느끼며 둥근 원형의 경사로를 따라 산책을 즐기듯 천천히 이동한다. 따라서 전시실의 구분도 없다. 사람이 붐비는 것을 싫어했던 건축가의 고민 끝에 탄생한 물이 흐르듯 순환하는 공간이다. 동선이 편안한 만큼 온화하고 따뜻한 작품들도 많이 있지만 나는 나선형 구조의 강한 인상에 끌리고 말았다. 구겐하임 미술관은 스페인, 이탈리아, 독일 등 전 세계에 퍼져 있는데, 그 중심이 뉴

욕이다.

휘트니 뮤지엄(Whitney Museum)은 미국 미술의 모든 것을 볼 수 있는 미술관이다. 휘트니는 1910년에 시작된 미국 미술 현대화 운동에 적극 참여하였다. 생활고에 시달리는 유능한 아티스트들의 컨템포러리 아메리칸 아트 작품을 700점 이상 사들이면서 그들을 적극적으로 후원했다. 그녀는 소장하고 있는 작품을 메트로폴리탄 박물관에 기증하기를 원했지만, 박물관 측에서 신예작가들은 작품성이 떨어진다는 이유로 거절했다고 한다. 이에 화가 난 휘트니는 홀대받는 작가들을 위해 1931년 직접 미술관을 설립했다.

잭슨 폴록(Jackson Pollock), 앤디 워홀(Andy Warhol), 에드워드 호퍼(Edward Hopper) 등을 포함해 미국 현대미술 작가의 작품이 많이 있다. 지금은 1만 2천여 점의 작품을 소장하고 있으며 여전히 미국의 신진 작가들을 발굴에 힘쓰고 있다고 한다. 이전에 지어진 건물은 건축가 마르셀 브로이어(Marcel Breuer)의 작품으로 매디슨가에서 2014년까지 자리를 지키고 있었다. 2015년에는 리노베이션되어 미트패킹 지구로 자리를 옮겨 새롭게 개관했다. 디자인은 퐁피두 센터를 디자인했던 렌조 피아노의 작품으로 하이라인 파크와 연결되어 관람객에게 더 많은 사랑을 받고 있다.

뉴 뮤지엄(New Museum)은 휘트니 미술관에서 10여 년간 일했던 큐레이터 마샤 터커가 1977년 설립했다. 유대인이자 페미니즘 운동가였던 그녀는 휘트니 뮤지엄에서 해고당한다. 그 후 백인 남성의 우월주의와 고리타

분한 예술계에 괴리감을 느껴 직접 미술관을 세운 것이다. 그래서일까? 휘트니 뮤지엄이 미국 작가만을 발굴한다면 뉴 뮤지엄은 유럽과 남미의 제3세계를 포함해 전 세계를 무대로 신진 작가의 등용문 역할을 하고 있다. 시대를 앞서는 강한 컨템퍼러리 작품이 많아 세계 현대미술의 흐름을 읽을 수 있다.

지난 2007년 12월, 30년 만에 새롭게 태어난 뉴 뮤지엄은 SANAA로 활동하는 일본의 대표 듀오 건축가 세지마 가즈요(Sejima Kazuyo)와 니시자와 류에(Nishizawa Ryue)의 작품이다. 다양한 사이즈의

뉴뮤지엄 외관(건축가 '세지마 카즈요'와 '니시자와 류에')

'벤토박스(bento boxes)'를 불규칙적으로 쌓아 놓은 듯한 외관은 단단한 흰색 금속판 앞에 알루미늄 메시망 파사드로 되어 있다. 햇빛을 반사하여 건축물을 더욱 빛나게 한다. 내부는 층마다 높이가 달라 부피가 큰 미디어 작품부터 작은 오브제 작품까지 자유롭고 효율적으로 설치할 수 있다.

모마(MOMA : The Museum of Modern Art, 뉴욕 현대 미술관)는 파리의 퐁피두 센터, 런던의 테이트모던과 함께 세계 3대 현대 미술관이다. 록펠러 가문은

예술을 사랑했다. 모마는 초창기 1929년에 에비 앨드리치 록펠러 부인과 두 명의 여성 미술 애호가에 의해 후기 인상주의 화가들의 작품으로 허름한 빌딩에서 시작했다. 그녀의 남편 록펠러 2세는 미술관 부지와 기부금을 아낌없이 지원했다고 한다. 1939년에 에드워드 듀렐 스톤(Edward Durell Stone)이 설계한 건물이 완공돼서야 현 위치에서 미술관으로 구색을 조금씩 갖추기 시작했다. 전시회가 거듭 성공하면서 조금씩 성장하게 된 미술관은 주변의 땅을 조금씩 사들여 증축을 이어 왔다. 따라서 모마의 건물은 현재 6개의 다른 건축물이 하층부에서 서로 연결된 형태다. 거대한 스케일만큼이나 여러 번의 미술관 증축 프로젝트로 6명의 건축가가 모마의 시대를 거쳐 갔다.

모마의 건축전시부 초대관장이었던 건축가 필립 존슨(Philip C. Johnson)이 1951년 7층의 부속건물을 설계했다. 1953년에는 스컬쳐 가든 그리고 1964년에는 동관을 추가 설계 했다. 1984년에는 건축가 시저 펠리(cesar pelli)가 모마의 수익사업인 53층 주상복합 아파트 뮤지엄 타워를 설계했다.

1990년대 말에는 공모전을 통

모마의 높이 6미터 기획전시관

해 최종 선정된 일본 건축가 다니구치 요시오(Yoshio Taniguchi)가 확장 설계
를 맡아 지금의 미술관 모습을 갖추게 되었다. 기둥이 없는 기획 전시관은
천정이 6미터로 자연광을 최대한 실내로 들이며 대형 전시물을 설치할 수
있도록 설계되었다.

　2006년부터는 건축가 장 누벨이 모마의 두 번째 수익사업인 320미터
의 초고층 주상복합 아파트 모마타워의 설계를 맡았다. 2009년에 경제 악
화로 일시 중지되었다가 2014년에 착공이 이루어지면서 2019년부터 입
주를 시작했다. 모마는 전시회 수익뿐만 아니라 부동산 사업도 함께하고
있다. 마지막으로는 하이라인 파크 설계를 맡았던 딜러 스코피디오+렌프

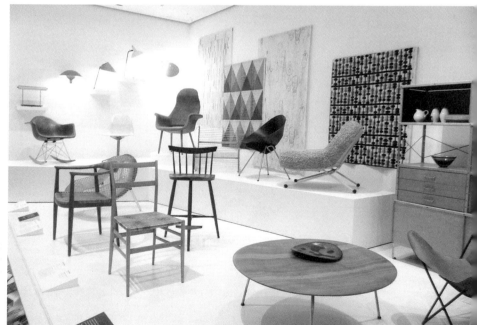

로 팀이 이끄는 또다른 확장 공사가 진행되었으며 2019년 재개장하였다.

이곳은 현대 미술작품뿐만 아니라 조각이나 사진을 비롯해 영화와 영화 컬렉션 그리고 건축과 디자인 모형 등 전시 범위가 매우 넓다. 시간이 날 때마다 자주 찾은 이유다. 고흐 〈별이 빛나는 밤〉(1889), 피카소 〈아비뇽의 처녀들〉(1907), 몬드리안 〈컴포지션 넘버 2〉(1929), 앤디 워홀 〈마릴린 먼로〉(1967), 잭슨 폴락 〈넘버 31〉(1950) 등의 시대별 인기 작가들을 만날 수 있다는 것은 행운이다. 하지만 자주 보다 보면 감흥이 처음만은 못하다. 그럴 때쯤, 현재 왕성한 활동을 하는 디자이너들의 생기 있는 가구 전시나 건축가들의 혁신적인 설계 전시를 관람하면 다시 마음이 새로워진다.

| 공간 오브제들의 변신 |

뉴욕에 도착하여 처음 모마에 갔을 때 감탄이 절로 나왔다. 잡지에서만 보던 의자들이 한자리에 모여 있던 것이 아닌가! 유럽 여행 때 비트라에서 보지 못해 아쉬웠던 가구를 꼭 모마에서 실물로 보리라고 벼르고 있던 곳이기도 하다. 3층에 있는 필립 존슨 건축 디자인 갤러리에서는 21세기 가구 디자인의 트렌드와 방향에 관한 전

21세기 가구의 흐름을 읽을 수 있는 전시

시가 열리고 있었다. 주제는 〈Action! Design over Time〉이다. 내용은 제목 그대로 시간의 경과에 따른 역동적인 디자인에 관한 것이었다. 21세기 가구 디자인의 흐름은 기존의 견고한 기능이나 유행에 따른 디자인으로만 머물러 있지 않다. 시간에 따라 세계관도 변하고 과학과 기술력이 발전하듯이 가구 디자인에 투영되는 디자인 개념은 한계를 뛰어넘는다.

산업 디자이너 잉고 마우러(Ingo Maurer)가 디자인한 깨진 접시로 만든 샹들리에(Porta Miseria, 1994)는 접시가 깨지는 동시에 시간이 얼어붙은 듯한 순간을 표현하며 천정에 고정되어 있다. 디자이너들의 상상력이 재미있지 않은가?

신데렐라 테이블(Cinderella Table, 2004)도 인상적이었다. 네덜란드 디자인 그룹 데마케르스반(Demakersvan)과 디자이너 예룬 페르후벤(Jeroen Verhoeven)은 전통적인 제조 기술과 고급 제조 기술을 통합하고 컴퓨터 소프트웨어를 사용하여 재미있는 가구를 만들어 냈다. 지루할 수 있는 고전적인 테이블의 실루엣만 살리고 시원하게 뚫려있는 수직 단면을 보여주는 독특한 테이블이다. 그런데 이 역동적인 테이블의 이름이 왜 신데렐라일까?

일본의 디자이너 요시오카 도쿠진(Tokujin Yoshioka)의 허니팝 암체어(Honey-Pop Armchair, 2000)는 중국의 등불에 사용되는 종이가 평평하게 접혔다가 벌집 모양처럼 입체로 펴지는 원리와 같은 방식으로 제작되었다. 앉아보지 못해 아쉬웠지만 안락하겠지.

프랑스 디자이너 패트릭 주앙(Patrick Jouin)의 솔리드 의자(C2 Solid Chair, 2004)는 플라스틱이 가느다란 선 형태로 흘러넘치는 듯하다. 안정감을 주거나 전혀 견고해 보이지 않는 의자지만 나름 모든 것이 계산되어 있다.

완벽한 성능과 아름다운 디자인을 나타내기보다는 가느다란 선들이 얽히고 설키며 나뭇가지가 역동적으로 움직이듯 보인다.

이 외에도 죽은 친구와 친척들의 이미지를 컴퓨터에서 가져와 디지털 유골을 구현하여 항아리로 만들거나 정말 오랜 시간 꿀벌이 만들어 놓은 꽃병도 있다. 항공이나 택시처럼 움직이는 교통 수단과 관련된 재미있는 작품들도 많았다. 나는 물 만난 물고기처럼 이리저리 헤엄쳐 다니고 있었다. 또 다른 전시관으로 발을 옮기니, 어? 건축 전시한다. 나는 금은보화라도 찾은 사람처럼 눈이 휘둥그레지면서 빠른 걸음을 옮겼다.

| 오이스터 건축이 뭐지? |

모마에서 열리는 건축 디자인 전시는 도시가 가진 환경과 현재 겪고 있는 문제점을 파악하고 미래를 내다 볼 수 있는 의미 있는 전시들이 많다. 〈Rising Currents : Projects for New York's Waterfront〉 전시가 그중 하나다. 뉴욕의 해안 지역 프로젝트다. 로어 맨해튼 부근은 오랜 세월 뉴욕의 중요한 항구 역할을 해왔다. 네덜란드인이 정복했던 뉴욕의 남쪽 해안가는 영국의 침략을 막기 위해 방어하던 곳이다. 이 전시는 맨해튼 아래 바다와 접하는 5개의 지역을 선정하여 5가지의 도시 계획 프로젝트로 이루어져 있었다. 2010년 처음 전시되었던 이 해안 도시 계획은 많은 논쟁이 되어 설계안이 멈춰 있었다고 한다.

뉴요커들은 마천루에 둘러싸여 때로는 이 도시에 바다가 얼마나 가까운지 잊어버리곤 한다. 하지만 2012년 허리케인 샌디가 뉴욕을 강타했을

뉴욕의 해안가는 어떻게 변할까?

때 해일로 인해 도시는 물바다가 되었다. 오랫동안 눈감아 왔던 기후와 날씨의 극한 변화에 도시가 얼마나 취약한지 위험성을 느끼게 된 것이다. 이때 2010년에 전시되었던 〈해안 복원 프로젝트〉가 재개되었다.

그중에서 가장 흥미로웠던 프로젝트는 오이스터 텍쳐(Oyster-tecture)였다. 브루클린 레드훅 지역과 고와누스 운하, 버터밀크 해협 부근의 도시 계획이다. 바다에서 생산되는 굴은 과거 사람들의 풍부한 음식이었으며 박테리아를 걸러내고 폭풍 해일에 대비한 천연 완충재 역할을 했다고 한다. 또한 껍질로 건축 자재를 만들어 마감재나 거리 포장재로 쓰였다. 급격한 도시 개발과 환경 오염으로 인해 어느 순간 굴의 수요는 공급을 앞질

렀고, 더 이상 바다는 굴의 서식지가 아니었다.

　　오이스터 텍쳐는 영어사전에도 명시되어 있는데, '바닷물에서 불순물을 걸러내고 파도의 강도를 줄이는 데 도움이 되도록 굴 암초의 성장을 장려하는 관습'이라 정의하고 있다. 조경학자 케이트 오르프(Kate Orff)가 제안한 오이스터 텍쳐 프로젝트는 도시가 해양 서식지로써 굴 암초의 성장 환경을 개선하여 생태계를 살리는 것에 중점을 두고 있다. 이 프로젝트에 참여한 해양 과학자와 도시 계획자들은 리프 스트리트(reef streets)라고 불리는 방파제 구조물을 제작하였고, 그 안에서 물고기들의 피난처를 제공하는 주머니를 디자인했다. 지금도 해안 복원 프로젝트는 진행 중이다.

　　모마를 다녀오고 나서 퀸스에 피에스원 모마(PS1 MoMA)라는 미술관이 있다는 것을 알게 되었다. PS는 Public School의 약자로 버려진 폐교를 미술관으로 탄생시킨 곳이다. 미술관이라 믿어지지 않을 만큼 거친 벽면이 투박하다. 그 위에 크게 PS1이라는 글자만이 미술관 위치를 알려준다. 모마에서 운영하는 분관이지만 대부분이 실험적인 신예 작가들 위주로 독립적인 기획 전시를 한다.

　　옛 학교 건물이라 밟을 때마다 소리가 나는 마루 복도를 따라 교실이 한 줄로 늘어서 있고, 계단을 따라 층마다 다양한 작품을 감상할 수 있다. 격식 없고 개방적이며, 자유로운 미술관에는 다소 엽기적이거나 난해한 작품도 많다. 작품 설명이 따로 없어서 답답했지만 흘러가는 동선에 몸을 맡긴 시간을 따라 작품을 자연스럽게 감상하라는 의미였으리라 생각한다. 작가의 강한 의도와 단순한 프레임 속 작품이 아니라 관람자의 생각을 담

는 미술관이라는 생각이 들었다.

　이렇게 다른 전시를 보러 갔다가 우연한 기회에 뜻깊은 전시를 마주하게 되는 기쁨은 이루 말할 수 없다. 미술관에 가면 가끔은 이해하기 힘든 작품도 있다. 실험적인 작품은 사회 문제를 다룬 사건이나 부조리, 비판적 시선 등이 담긴 내용이 많아서 집중해서 여러 번 봐야 감을 잡는다. 예술가들은 기회와 꿈을 찾아 도시에 모인다. 각자가 바라보는 도시의 모순을 내적으로 끌어들여 예술로 승화시킨다. 때론 작품 속에 녹아 있는 의문은 현시대를 냉철하게 바라볼 수 있는 공부가 된다. 작품을 감상한다는 것은 각자가 해석하기 나름이겠지만, 나에게는 자신을 돌아보고 고정되어 있던 생각과 선입견을 깨우치게 한다. 작품 속에서 무엇을 얻느냐는 소화하는 양에 따른 각자의 몫이지만, 백문 불여일견. 많이 봐야 많이 알게 되는 법이다.

　서울에도 박물관, 미술관, 공연장 등 문화 시설이 정말 많다. 문화재를 포함해 항공, 영화, 미디어 아트, 책, 카메라…. 그 테마도 가지각색이다. 그런데 이상하게도 일상에서 쉽게 접하는 자연스러움에는 아쉬움이 남는다. 예술과 문화가 일상이 되는 풍요로움을 쉽게 느낄 수만 있다면 쌀쌀한 도시의 바람도 따스한 온풍이 될 수 있지 않을까. 지금은 주말마다 시간을 내서라도 조금씩 둘러보며 도시가 주는 행복한 기운을 받기 위해 노력 중이다.

프랭크 로이드 라이트
Frank Lloyd Wright(1867~1959)

미국의 대표 건축가. 건축, 조경, 가구, 시간이 인간에게 가장 적합한 '유기적 건축 이론'을 최초 사용. 실내공간과 외부환경이 서로 넘나들며 연결된 오픈 공간 구성. 형태와 기능의 가치와 자연이 조화된 건축 표현.

| 주요 작품 |

미국 뉴욕 솔로몬 구겐하임 미술관(1959)
미국 펜실베이니아주 베어런 낙수장(1936)
미국 로스앤젤레스 홀리호크 저택(1920)
로비하우스(1909)

SANAA
세지마 가즈요(1956~　) & 니시자와류에 (1966~　)

유리를 활용한 투명함과 자연채광의 유기적인 전환을 활용하여 내·외부의 자연스러운 흐름과 열린 건축을 표현. 환경과 지역사회를 연결하는 관계성 중시. 프리츠커상(2010), 프라에미움 임페리얼 건축상(2022)

| 주요 작품 |

독일 비트라 캠퍼스 공장 건물(2013)
뉴욕 뉴 뮤지엄(2007)
일본 21세기 현대미술관(2004)
도쿄 오모테산도 크리스찬 디올(2003)

필립 존슨
Philip C. Johnson(1906~2005)

미국의 건축가이며, 작가이자, 비평가, 역사학자. 모더니
즘에서 해체주의 건축까지 건축의 태동기를 보낸 건축
리더이자 대부. 프리츠커상(1979), 미국 건축사협회 금
메달(1979)

| 주요 작품 |
미국 뉴욕 AT&T Tower(1983)
미국 캘리포니아 수정교회(1980)
미국 뉴욕 시그램 빌딩(1958)
미국 코네티컷주 뉴 캐넌 글라스 하우스(1949)

시저 펠리
Cesar Pelli(1926~2019)

미국의 대표 포스트 모던 건축가. 금속 소재를 사용한
굴곡 있는 외벽의 고층 빌딩 디자인. 세계 주요 도시의
랜드마크 고층 건축물을 디자인. 미국 건축가협회 금메
달(1995), 가장 영향력 있는 10인(1991)

| 주요 작품 |
서울 종로구 교보생명 사옥(1980)
미국 뉴욕 세계 금융센터(1988)
말레이시아 쿠알라룸푸르 페트로나스 트윈 타워(1998)
홍콩 중완 국제 금융 센터(2003)

다니구치 요시오
Yoshio Taniguchi(1937년~)

모더니즘과 일본 건축의 미니멀리즘을 발전시킨 대표 건축가. 건축 재료의 물성과 디테일 속에 순수함과 간결함을 추구. 미술 협회프리미엄 임페리얼(2005), 일본 건축학회상(1979), 문화 유공자(2021)

| 주요 작품 |
일본 도쿄 국립박물관의 호류지 보물관(1999)
뉴욕 현대미술관 확장(1997)
일본 나고야 도요타 시립 미술관(1995)
일본 마루가메시 이노쿠마겐이치로 현대미술관(1991)

마천루의 가온누리 프로젝트

뉴욕에는 조리된 육류나 치즈, 흔하지 않은 수입 식품 등을 파는 델리가 있다. 우리나라의 편의점처럼 길 건너 하나씩 자주 볼 수 있다. 델리케티슨(Delicatessen)을 줄여서 델리(Deli)라고 부른다. 유럽에서 건너온 음식이나 식자재를 판매하며, 1800년대 중 후반 유럽에서 온 이민자들이 사는 곳에서 자연스럽게 생겨나 자리를 잡았다. 뉴욕에서 가장 유명한 델리는 전세계인이 사랑하는 카츠 델리카슨(Katz's Delicatessen)이다. 1888년에 오픈해 135년 동안 변함없는 전통 샌드위치를 팔고 있다. 대공항을 거쳐 세계대전을 이겨낸 역사와 맛으로 유명하지만, 영화 〈해리가 샐리를 만났을 때〉(1989) 촬영지로 더 많은 사람에게 알려졌는데, BTS가 다녀가기도 했다.

| 포크 앤 스푼 델리에서 |

맨해튼의 코리아타운은 매디슨 애버뉴와 6애버뉴, 브로드웨이 교차사이의 32번가에 있다. 코리아타운에서 몇 블록 떨어진 39번가와 5애버

1888년에 오픈한 카츠 델리카슨 (Katz's Delicatessen)

뉴 사이에 포크 앤 스푼이라는 꽤 큰 복층 구조의 델리가 있다. 한인 사장님 부부가 운영하는 곳이다. 다른 곳보다 인테리어도 깔끔하고 좌석도 많다. 특히 스시, 초밥, 비빔밥, 라면 등 한식을 주문과 동시에 만들어준다. 샐러드도 취향에 맞게 마음껏 즐길 수 있다. 간편하게 이용할 수 있는 곳이라 델리는 늘 주변에서 일하는 뉴욕커에게 인기가 많아 점심 시간은 한꺼번에 손님이 밀려오기도 했다. 뉴욕에 온 지 8개월이 지날 무렵 나는 이곳에서 아르바이트를 시작했다. 처음 만난 폴 사장님과 그레이스 사장님은 부모님처럼 나를 아껴주셨다.

　한참 델리에서 일하던 어느 날 이력서와 포트폴리오를 냈던 회사에서

연락이 왔다. 면접을 제안했다. 그런데 회사가 아닌 현장에서 만나자더니 나를 차에 태우고 맨해튼 거리를 몇 바퀴 돈다. 그리고는 면접을 끝낸다. 이상했지만 결과를 기다렸다. 이틀 후 사무실로 출근하라는 통보를 받았다. 폴 사장님께 취업 소식을 알리고 아르바이트를 그만두어야 했다. 그때 사장님께서는 내가 한국에서 단순히 여행을 목적으로 온 관광객이나 학생으로만 생각하고 계셨는지 취업 소식을 전하니 놀라시는 눈치다.

"취업했다고? 전공이 뭔데?"
"네. 저 한국에서 인테리어 일 했습니다. 파리에서도 일했고요."
"그래? (갑자기 생각에 잠기신다) 뉴욕에는 왜 왔는데?"
"뉴욕에서 한번 일해보고 싶어서요. 새로운 경험을 쌓으려고 왔죠."
"잘됐네. 축하한다."

그렇게 사장님께 말씀드리고 회사에서 알려준 주소지로 향했다. 문을 열자 실망을 금치 못했다. 정리도 되지 않은 사무실은 창고처럼 물건이 널려져 있었고 심지어 나의 컴퓨터와 책상도 없었다. 아무리 준비 중이라지만 이건 아니라는 생각이 들었다. 준비되지 않은 사무실을 보여주기 싫어 차 안에서 면접을 본 것이다. 사기를 당한 기분이 들었지만 두 명의 직원이 일하고 있는 모습을 보고 우선 일주일만 기다려보기로 했다. 그렇게 개인 노트북과 외장하드를 설치하고 일을 시작했다.

사흘이 지나서야 조립 컴퓨터가 도착했다. 동료의 도움으로 컴퓨터 프로그램을 설치하는 데만 꼬박 하루가 걸렸다. 그런데 뜬금없이 사장이 작

업한 결과물을 가져오란다. 그리고는 작업 속도가 느리다며 나에게 짜증을 내며 다짜고짜 언성을 높이는 것이 아닌가. 어이가 없다. 아무것도 모르고 온 신입 직원의 열정 페이를 요구하는 회사가 뉴욕에도 존재하다니. 개인 노트북을 회사에 가지고 온 것은 온전히 나의 의지였고 회사 컴퓨터도 준비되지 않은 상태였는데 무슨 말을 하는 것인지 이해가 가지 않는다.

싸이코패스인가? 부글부글 타오르는 불덩이가 목구멍까지 올라와 폭발하기 일보 직전, 그 아슬아슬한 순간에 직원 한 명이 옆으로 다가온다. 그의 말로는 사장님은 이번이 두 번째 회사란다. 전에는 그래도 꽤 잘나가는 디자인 회사였는데 한 번 사업이 망하고 다시 새롭게 시작하는 상황에서 새로운 멤버를 구성하는 중이란다. 그래도 그렇지 너무하지 않은가? 내가 당신의 감정 쓰레기통은 아니지 않은가?

한참 작업을 하던 중 컴퓨터가 나가버렸다. 동시에 컴퓨터에 꽂혀 있던 나의 외장하드 자료도 모두 사라져 버렸다. 학창 시절부터 지금까지 모아 놓은 나의 모든 자료가 담겨 있는 외장 하드다. 하늘이 무너졌다. 정말 울고 싶었다. 일주일을 지켜봤지만 이미 신뢰와 믿음이 바닥이었던 나는 고장난 외장하드의 복구비를 요구하고 그곳을 빠져나왔다. 다행히 자료는 90% 이상 복구되었다.

이후 아무리 마음이 급하더라도 좀더 신중하게 생각해서 이력서를 내야겠다는 생각이 들었다. 뉴욕에는 세계적인 스타 건축가의 사무실도 많지만 이렇게 열악한 곳도 많다. 어쩌겠나. 뉴욕에는 정보를 알려주는 회사 동료도 도와주는 친구도 없다. 오직 혼자서 거센 비바람을 뚫고, 자신을 믿고, 모든 것을 헤쳐 나아가야 한다. 그렇게 전쟁터로 나가는 전사의 비

장함으로 다시 무장했다.

며칠 뒤 빨래방에 가던 길에서 우연히 폴 사장님을 만났다.

"회사는 어쩌고 지금 빨래방 가니?"

사장님을 뵈니 마음이 울컥했다. 그동안 있었던 이야기를 사장님께 모두 털어놓았다. 푸념이자 신세 한탄이다. 점점 커지는 목소리는 조절이 되지 않았고 거리를 지나는 사람들도 보이지 않았다. 그렇게 사장님은 나의 이야기를 조용히 들어 주고 계셨다. 갑자기 내일부터 다시 델리로 출근하란다. 어떻게 감사해야 할지 심장 깊숙한 곳에서 올라오는 뭉클함에 목까지 메었다. 서러움과 감사함, 우울함과 쓸쓸함이 한꺼번에 밀려오던 그날 밤…. 나는 울고 또 울었다. 괜찮아! 오늘을 망쳤다고 내일도 망치라는 법은 없잖아. 이미 봄날이 왔으니까!

| 잊을 수 없는 가온누리 프로젝트 |

"일 그만하고 나 좀 따라와 볼래?"

바쁜 점심 시간이 끝난 어느 날, 갑자기 사장님이 나를 어딘가로 데리고 가신다. 코리아타운 코너에 있는 어느 빌딩이다. 엘리베이터에 오르시더니 가장 높은 층을 누르신다. 의아해 했지만 말없이 사장님을 따라갔다. 엘리베이터 문이 열리자 눈 앞에 펼쳐진 광경을 보고 너무 놀라서 숨이 막힐 지경

이었다. 120평이 넘는 고급형 한인 레스토랑이 한참 공사 중이었다.

"델리에서는 오전에만 일하고 오후부터는 여기서 실시 설계 일을 도와
줄 수 있겠니?"

"네? 정말요? 그럼요. 뭐부터 하면 될까요?"

"여기는 내 동생이 운영할 거야. 공사는 우리가 직접하고 있어. 지금
일하는 델리도 인테리어도 내가 직접 했지. 공사하면서 디자인이 많이 바
뀌었어. 네가 공사 진행되는 동안 도면 수정을 좀 해 줬으면 해. 가구도 중

국에 발주 내면 저렴하니까 발주 도면도 그려 줄 수 있을까? 네가 한국에서 인테리어 경력이 많아도 이런 공사를 할 기회는 흔치 않을 거다."

"네 사장님, 그렇게 할게요."

이곳은 모든 벽면이 통유리로 되어 있어 맨해튼의 모습이 한눈에 들어오는 시원한 공간이다. 처음에는 벽이 모두 막혀 있고, 아무도 임대하지 않아 창고로 쓰던 버려진 공간이었단다. 그 벽을 모두 없애고 맨해튼의 마천루를 즐길 수 있는 시야를 확보해 고급 레스토랑으로 기획한 것이다. 사장님 친동생분의 아이디어라고 하셨다. 대단한 분인 듯. 어떤 분일까? 궁금하다.

40층 높이의 벽을 뚫는다는 것은 쉽지 않은 과정이다. 뉴욕은 인테리어 공사가 꽤 까다로운 편이라 챙겨야 할 서류와 검사가 많다. 한국처럼 한 달 만에 끝나는 공사는 거의 없다. 매우 철저하게 진행된다. 더구나 이 건물 아래는 모두 업무 공간이다. 수많은 기업 사무실이 입주해 있다. 불만 사항이 들어오면 매일같이 대처해야 한다. 폴 사장님도 사업적으로 많은 것을 이루셨지만, 특히 엔디 사장님은 뉴욕에서도 꽤 성공하신 사업가다. 델리도 여러 매장을 운영하고 계셨다.

맨해튼의 코리아타운은 1980년대부터 본격적으로 확장되었다. 그 시간 동안 한국과 뉴욕을 연결하는 경제 전초 기지가 되었다. 아메리칸드림을 이룬 한국 이민자들의 성공은 한국인의 이민을 증가시키고 코리아타운 발전의 시초가 되었다. 맨해튼의 한복판에 자리 잡고 있다는 것만으로도

전망대서 바라보는 허드슨강과 맨해튼의 석양

한국인의 강한 생활력을 느낄 수 있다.

　뉴욕의 마천루가 한눈에 들어 왔다. 허드슨강도 보이고, 렌조 피아노
가 설계한 뉴욕타임스도 보인다. 발아래는 1858년에 창립한 뉴욕의 최대
백화점 메이시(Macy's)가 있다. 인도에는 사람들이 바쁘게 오가고 도로에는
옐로 캡이 신호를 기다리며 일렬로 서 있다. 저 멀리 브루클린 다리를 지
나 강 건너 브루클린까지 보인다. 동쪽으로 눈을 돌리니 허드슨강 건너 아
스라이 뉴저지까지 보인다. 바로 옆에는 손만 뻗으면 닿을 듯 엠파이어스
테이트 빌딩(Empire State Building)이 웅장하게 서 있다. 갑자기…. 온몸의 털
이 서면서 닭살이 돋는다. 후~~~. 머리끝에서 발끝까지 전율을 느낀다

는 것이 이런 것인가. 그렇게 현장 한가운데 서서 한참을 넋이 나간 표정으로 멍하게 밖을 바라봤다. 나는 누구? 여긴 어디?

순간 잊고 있던 기억 하나가 떠올랐다. 어릴 적 TV에서 한참 미국의 이민자에 대한 다큐멘터리를 방영하고 있었다. 공간 디자이너로 성공한 어느 할머니의 삶을 다룬 내용이었다. 어린 마음에 '와~~ 나도 언젠가 저렇게 해외에서 공간 디자이너로 일해야지!'라고 생각했던 적이 있었다. 하지만 까맣게 잊고 살았다. 어쩌면…. 자신도 모르게 나의 무의식중에 그 꿈을 계속 그리고 있었는지도 모르겠다.

꿈이라는 것은 마음에 품을 때 목표가 되는 것이고, 꿈을 가슴속에 간직하고 있으면 인생에서 한 번은 꼭 기회가 찾아온다. 살다 보면 이것이 기회인지 무엇인지 알 수 없어 강물에 흘러가는 낙엽처럼 그저 쳐다만 보고 있을 때가 많다. 그 에너지가 나에게 와 닿았을 때 잡아야 한다. 그때 깨닫는다. 내가 원하던 것이었다고…. 자신이 할 수 있는 것은 꿈을 그리며 한 발 한 발 다가가는 것이다. 이 기억을 떠올렸을 때 그 신기함에 또다시 소름이 돋았다. 운명이라 생각했다.

'내 앞에 펼쳐진 이 광경은 뭘까? 우연? 필연일까? 무엇이 나를 이리로 데려왔을까? 결국, 지금, 나는 여기서 일하고 있어. 정말 이루어졌잖아. 나의 꿈이….'

한참을 희열 속에 나를 내던져 놓고 그 떨림을 즐기고 있었다. 시간이 얼마나 지났을까 하루해가 저물기 시작했다. 하늘이 푸른 잉크빛에서 붉은빛으로 점점 물들어 가고 있다. 극적으로 아름다운 석양을 바라보며 또다시 넋을 잃고 멍하니 밖을 바라본다. 도시의 모든 빛을 품으며 눈부시게

현장에 놓인 작은 테이블과 도면들

빛나는 허드슨강…. 하루 동안 무채색으로 적막했던 도시의 밤이 별빛처럼 찬란하게 노란색으로 물들어 가고 있다. 그 순간 나는 〈슈퍼맨〉의 여주인공이 되어 마천루 사이를 자유롭게 날고 있었다. 너무나 황홀한 밤이다.

델리를 오픈하지 않는 날이면 매장에 나가 사장님과 도면을 펼쳐 놓고 의논했다. 현장에서 미처 그리지 못한 도면은 델리에서 그렸다. 참고로 미국의 길이 단위는 인치(inch), 피트(feet), 야드(yard), 마일(mile)을 사용한다. 삼각 스케일자도 한국과는 다르다. 1, 1/2, 1/4, 1/8, 3/4, 3/8, 3/16, 3/32의 분수 단위로 나간다. 길이뿐만 아니라 넓이, 부피, 무게, 온도도

다르다. 뉴욕에 와서 단위에 적응하는 데는 시간이 좀 걸렸다. 사용하던 프로그램의 단위부터 변경해야 했기 때문에 인터넷으로 방법을 찾아보며 조금씩 적응해갔다. 평소 이용하지 않던 툴을 익히며 현장에서 낯선 단위의 거리감도 익숙해졌다.

델리에서 한창 일하고 있을 때 낯익은 사람이 매장 안으로 들어온다. 얼마 전 나에게 짜증을 내던 그 싸이코다.

'여기는 어쩐 일이지? 왜 왔지? 오늘은 델리 문을 여는 날이 아닌데?'

그는 나에게 카리스마를 뽐내며 언성 높이던 모습은 오간 데 없고 순

가온누리 레스토랑 공사 현장

유리에 비친 엠파이어 스테이트 빌딩

한 양처럼 폴 사장님께 말을 걸어왔다. 레스토랑 공사가 진행되는 것을 어떻게 알았는지 사장님께 인테리어에 관련된 여러 팁과 사업에 대한 조언을 얻고자 찾아왔다는 것이다. 어떻게 이런 우연이 다 있을까? 그는 도면을 펼쳐 놓고 일하는 나를 발견하고는 민망한 눈치로 사장님과 한참을 이야기한 후 이곳을 떠났다.

하루는 엔디 사장님이 점심을 하자고 하셨다. 많은 이야기를 들려주셨다. 미국에 처음 이민한 것을 시작으로 지금까지 일구어 놓은 사업과 이곳에서 만약 내가 자리를 잡고 싶으면 어떻게 사업을 시작해야 하는지 아낌없는 조언을 주셨다. 인테리어 마감재 온라인 사이트도 알려주시고 한인들을 먼저 고객으로 만들라는 팁까지 알려주셨다. 휴대전화 하나로 얼마든지 사업을 시작할 수 있다며 큰 용기를 주시던 고마운 분이다.

레스토랑의 이름을 왜 '가온누리'라고 지었는지 여쭤보았다. 가운데라는 뜻의 '가온'과 세상을 뜻하는 '누리'의 합성어로, 식당을 열기로 마음먹고 갑자기 떠올랐다고 하셨다. 한인 타운의 중심이 되는 레스토랑에 이어 미국의 중심이 되는 한식 레스토랑이 되기를 꿈꾸는 의미에서 지으셨단다. 레스토랑 분위기와 너무 잘 어울린다. 현장에서 밖을 바라볼 때면 정

말 세상의 중심에 있는 기분이 들기 때문이다. 나중에 알게 되었지만, 폴 사장님께서 나에게 많은 조언을 해주라고 부탁하셨단다. 정이 넘치시는 분이다. 1년을 그곳에서 일하며 뉴욕의 생활은 계획보다 길어졌다. 아름다운 4계절의 모습을 모두 눈에 담았다. 꿈같은 날들이 계속 이어졌다.

지금도 가끔 지인을 통해 뉴욕의 소식을 전해 듣는다. 언제든지 다시 오라며 환영해 주시겠다던 사장님들의 환한 미소가 떠오른다. 얼굴에 묻어나는 깊은 주름과 투박한 손마디는 한국을 떠나온 이민자의 노곤한 삶을 느낄 수 있었다. 지금 누릴 수 있는 가치 있는 삶이 절대 그냥 이루어진 것이 아님을 알기에 환한 웃음이 기억날 때면 왜 이렇게 눈물이 나는지….

나도 나이를 먹나 보다. 한국에서 작은 선물을 보내드렸다. 코로나로 인해 델리는 문을 닫았지만, 가온누리 레스토랑은 여전히 맨해튼의 아름다운 석양과 빛나는 마천루를 선물로 주고 있다. 가족과 함께 가온누리에서 저녁 식사를 하는 꿈을 상상하며…. 오늘도 나의 버킷리스트는 여전히 진행 중이다.

브루클린 이즈 러브

오늘 밤은 유독 아름답다. 서늘한 밤바람이 뺨을 보드랍게 어루만진다. 힘내라고 괜찮다고…. 날 위로해 주는 거야? 묻는 순간, 수줍게 머리카락 몇 가닥을 흩어놓고는 금세 사라져 버렸다. 외로움과 고단함에 몸이 퉁퉁 붓는 날은 이상하게도 브루클린의 밤을 찾게 된다. 1883년부터 오랜 세월 한자리를 버텨온 브루클린 다리는 오늘따라 유독 노곤해 보인다. 홀로 서 있는 가로등은 왜 이렇게 쓸쓸해 보이는지…. 이곳은 화려한 타임스 퀘어의 불편한 네온 조명도, 아스팔트의 쾌쾌한 수증기도 없다. 머리의 두통을 더욱 날카롭게 만들던 사이렌도, 경적을 울려대는 소란스러운 도시의 소음도 없다. 고요하고 온화하다. 가장 사랑하는 나만의 아지트.

도시의 불빛이 구름에 반사되어 영롱한 붉은 빛을 띤다. 그 사이로 흐릿하게 보이는 별빛들이 오늘따라 부끄러운 듯 소심하게 빛나고 있다. 브루클린 다리에서 바라보는 강 건너 도시의 야경은 조용하고 아름답다. 다리의 조명은 노란 구슬을 묶어 놓은 듯 크리스마스 트리처럼 반짝인다. 환

브루클린 페블비치의 밤과 회전목마

하게 불을 밝힌 회전목마는 현실에서 조금 빗겨선 쉼을 주는 동화 속 나라
가 된다. 빛나는 다리와 끝없이 보이는 마천루. 일렁이는 강물은 빛의 화
폭이 되어 함께 빛난다. 차갑고 무거운 도시 생활의 피로를 한 번에 날려
주는 선물 같은 장소다.

"얘들아, 사진 찍자!"

그런데 오늘은 외롭지 않다. 혼자가 아니다. 샤르벨과 파밀라가 뉴욕
에 있으니까! 일부러 휴가를 내어 파리에서 날아 온 나의 친구들. 우리
는 연일 브루클린 다리 밑에서 사진을 찍어댔다. 덤보(*Dumbo*)는 'Down

강 건너 엠파이어스테이트빌딩이 보이는
덤보의 인증 사진 포인트

Under the Manhattan Bridge Overpass'의 줄임말이다. 말 그대로 다리 밑 지역을 말한다. 사랑하는 친구들과 오늘은 브루클린에서 함께한다.

가난한 흑인들이 많이 살던 동네였던 브루클린도 예술가들이 모여들면서 젊은 문화가 피어나는 아름다운 지역이 되었다. 첼시에서 밀려난 예술가들이 브루클린 덤보와 윌리엄스버그에 1970년대부터 터를 잡기 시작했다. 신진 작가들이 둥지를 트는 예술적 감성이 흐르는 핫 플레이스. 힙스터들이 모이는 곳. 새로운 문화가 시작되는 남다름의 가치가 높다. 상업적인 소호나 첼시 보다는 보헤미안 예술가들의 작업실과 갤러리를 볼 수 있어 다행이다.

삭막한 건물이 많아 차갑게 느껴질 수도 있지만 그것이 뉴욕의 매력이다. 외벽에 그려진 그라피티가 반항적이면서도 야생의 자유로움이 느껴진다. 때 묻지 않은 보헤미안의 도시를 알려주고 있는 암호처럼 느껴졌다.

창고의 넓은 내부 공간으로 들어서면 양파를 벗기듯 상상 그 이상의 공간
이 끊임없이 펼쳐진다. 인디 문화가 뿌리내려 더없이 자유로운 곳. 소박하
게 살아가면서도 삶에 대한 자부심과 뜨거운 열정이 남아 있다. 도살장을
예술 공간으로 만들어 버리는 사람들인데 창고쯤이야. 얼마나 멋지게 변
화될까? 이 특유의 자유로운 생기를 받기 위해 자주 찾는다.

　나는 낡은 건물을 사랑한다. 아니 모두가 사랑해야 하지 않을까? 사
람들이 모이면 유행이 되고 그곳은 핫플레이스가 된다. 이미 그동안 많은
곳을 봐왔다. 뉴욕에서 느끼는 빈티지한 공간의 가치는 유럽에서도, 파리
의 골목에서도, 세계의 도시 어디든 느낄 수 있다. 기억에 남는 공간은 낡
음의 미학이 서려 있다. 한국의 성수동도 익선동도⋯. 낡은 공간의 매력은
국적과 인종을 떠나 지구인들이 공감하는 국제예술품이다.

　모두가 사랑하는 공간의 가치를 지키지 못하는 것은 씁쓸한 현실이다.
임대료가 오르면서 자본주의 실상만 남아 문화는 자취를 감춘다. 새로 들
어선 반들반들한 건물과 비싼 땅값만 남는다. 그렇게 예술가들의 열정으
로 가득했던 거리는 다시 사라져 버리고 재력가를 위한 부의 상징이 된다.

"도시에 오래된 건물이 없다면 아마도 활기찬 거리는 물론이고
지구의 성장도 불가능할 것이다."
-『미국 대도시의 죽음과 삶(Death and life of great American cities)』,
제인 제이컵스(Jane Jacobs) -

윌리엄스버그는 브루클린 중심에서 외곽으로 넓게 퍼져 있는 지역이

다. 이미 이곳도 집세가 만만치 않다. 일찌감치 외곽으로 자리 잡은 예술가들이 많아 보물찾기라도 하듯 열심히 다녀야 한다. 수많은 갤러리가 으슥한 뒷골목에 존재를 숨기면서 사람들의 발품을 기다리고 있기 때문이다. 낡은 공간에 담긴 시간의 포근한 감성과 현대를 사는 깊은 디자인의 이야기가 호기심을 자극한다. 독특한 인디숍을 발견하는 흥분은 길을 잃어 같은 길을 다시 걸어도 가라앉지 않는다. 전깃줄에 걸려 있는 신발조차도 예술 작품이 되고 랜드마크가 되는 곳. 분위기에 취해 쉬엄쉬엄 걷다 보면 시간 가는 것을 잊는다. 드문드문 보이는 소박하고 서민적인 가게들은 정겨운 덤이다.

"여기야. 들어가 볼까?"

이곳은 창고가 아니다, 프론트 룸 갤러리 입구

마침 로렐라가 브루클린에서 전시회를 하고 있어 친구들을 데리고 갔다. 프론트 룸 갤러리는 1999년에 다니엘 아이콥이 윌리엄스버그에 설립했다. 지금은 맨해튼 로어이스트사이드로 이전했다고 한다. 현대 회화나 설치 미술, 사진 등을 균형 있게 전시하고 특히 환경, 사회 및 정치적 문제를 다루는 작품을 중점으로 다루고 있다. 처음 외관을 보고 여기가 창고인지 갤

러리인지 찾기 어려웠지만, 내부로 들어가니 〈황홀경(ecstasy)〉이라는 콘셉트로 15명의 작가들이 그룹 전시회를 하고 있었다. 그 그룹에 로렐라의 그림이 있다.

학기 작품전에 초대받아 방문했을 때는 맨해튼의 예술 교육 환경을 체험할 수 있었고, 이번에는 덕분에 윌리엄스버그에 있는 갤러리도 둘러보게 된다. 작은 체구에서 어떻게 그런 큰 캔버스에 강렬한 붓 터치가 나오는지 신기하다. 이탈리아에서 화가로 활동하고 있기에 자연스럽게 전시회 활동도 병행하고 있는 그녀다. 그림을 그리는 샤르벨과 미술관 큐레이터인 파밀라에게 도움이 되길 바라면서 파리에서 그들이 나의 가이드가 되었듯 오늘만큼은 내가 친절한 가이드가 된다.

밖으로 나온 우리는 플리마켓을 찾았다. 홍대 앞 젊음의 거리처럼 이곳도 낮에는 플리마켓이 자주 열린다. 다양한 작가들이 직접 만든 개성 넘치는 핸드메이드 작품과 빈티지 제품이 많다. 쏠쏠하게 쇼핑을 끝내고 오랜만에 타이 레스토랑 씨(SEA)에서 친구들과 쌀밥을 먹었다. 독특한 분위기에 라운지 클럽 같은 스타일리시 한 레스토랑이다. 비교적 저렴한 가격으로 타이 음식을 맛볼 수 있어 부담스럽지 않다. 하루를 일찍 시작해서일까? 오늘 따라 시간이 길다. 이런 느낌이 좋다. 하루를 두 배로 보낸 뿌듯함. 친구들과 있어서 그런가? 브루클린은 맨해튼과 다른 시간이 존재하는 것 같다.

뉴욕의 푸른 심장과 뜨거운 약속

　어디선가 나타난 귀여운 청설모가 순식간에 나무에 올라 사라져 버린다. 거리의 악사들이 연주하는 흥겨운 음악, 깔깔대며 이야기하는 사람들의 웃음소리. 달콤한 라떼 한 잔이 오늘따라 유난히 부드럽게 넘어간다. 브라이언트 파크는 내가 일하는 곳과 가까워 시간이 나면 자주 찾았다. 이 아름다운 공원이 과거 공동묘지였다는 사실을 아는 사람이 얼마나 될까? 뉴욕은 공원도 사연이 참 많다.

　바로 뒤 뉴욕 공립 도서관은 조용히 책을 읽거나 공부하기 편하다. 뉴욕의 공원은 나에게 계절을 알려주는 고마운 쉼터다. 정신없이 바쁘다가도 공원에서 즐기는 여유로움이 하루의 피로를 잊게 한다. 맨해튼은 미국에서도 인구밀도가 가장 높은 지역이다. 이런 갑갑한 도심에 공원이 있다는 것이 얼마나 다행인지 모른다. 맨해튼의 허파 센트럴파크를 포함해 도심의 발길을 옮기다 보면 지역별로 크고 작은 공원을 자주 만난다. 유니언 스퀘어파크, 매디슨 스퀘어파크, 워싱턴 스퀘어파크, 그래머시파크, 하이라인파크, 리버사이드파크…. 도시인에게는 소중한 오아시스다.

| 맨해튼을 품은 뉴욕의 허파 |

센트럴파크는 세계에서 손꼽는 도시공원으로 맨해튼 한가운데 무려 3.41㎢(103만 1,500평) 면적을 차지하고 있다. 이 비싼 도심의 심장부에 넓은 센트럴파크가 있는 것은 어쩌면 당연하다. 이 삭막한 도시에 자연마저 없다면 뉴욕은 어떤 도시가 되었을까?

> "지금 이곳에 공원을 만들지 않는다면 100년 후에는
> 이만한 크기의 정신병원이 필요할 것이다."
> -프레드릭 로 옴스테드-

미국 조경학의 아버지라 불리는 프레드릭 로 옴스테드(Frederick Law Olmsted)는 자신을 사회 개혁가라고 칭했다고 한다. 도시의 공원이라는 것은 시민들에게 편안한 쉼터가 되어야 하며, 계급이나 이민자에 대한 차별 없이 모두가 교양 있는 도시인으로 만들 수 있는 교육에 장소로 만들기 원했다고 한다. 이런 소중한 정신이 서려 있어서일까? 뉴욕 사람들도 애정이 많아 공원을 가꾸는 데 정말 진심이다. 공원을 거닐다 보면 벤치마다 작은 금속판이 붙어 있는데, 자세히 읽어 보면 세상을 떠난 가족의 추억이나 연인에게 보내는 사랑 이야기, 우정의 약속, 결혼기념일, 반려견과의 기억 등 갖가지 아름다운 사연이 가득하다.

영화 〈파이브 투 세븐〉(2015)은 주인공인 풋내기 작가 브라이언이 센트럴파크를 이야기하며 시작된다.

"뉴욕을 가장 잘 표현하는 글은 책이나 영화 연극에서가 아니라 센트럴 파크 벤치에서 찾아볼 수 있다."

그리고는 50년째 연애 중인 루스와 테드, 전쟁 영웅, 어린 나이에 세상을 떠난 소녀 등 다양한 동판의 이야기를 들려준다. 이 벤치들은 '어덥트 벤치(Adopt-A-Bench)'라고 부른다. 센트럴 파크는 개인의 기부나 봉사 형태로 이루어진다. 또한 기업들의 적극적인 후원도 만만치 않다. 7,500 달러를 기부하면 이렇게 원하는 메시지를 금속판에 새길 수 있다. 2만 5,000달러를 기부하면 수제 벤치를 제작하여 원하는 장소에 배치도 할 수 있다(지금은 기부금이 더 올랐을 수도 있다). 비싼 기부금에도 불구하고 흔쾌히 흔적을 남긴 사람이 3,000명이 넘는다고 한다. 기부금은 고스란히 시민에게 돌아간다. 벤치는 그들의 추억의 장소이자 선물인 셈이다. 정말 이 도시는 이야깃거리로 가득하구나….

센트럴 파크 웨스트 스트리트에는 비틀스 존 레넌의 마지막 모습이 스며있는 다코타(The Dakota) 아파트가 있다. 100년이 지난 건물로 여전히 팬들은 그를 추모하기 위해 이곳을 찾는다. 뉴욕시 위원회는 존 레넌의 부인 오노 요코가 다코타 맞은편의 센트럴파크 땅을 사 영원히 그를 기념할 수 있도록 허가했다고 한다. 이곳을 스트로베리 필즈(Strawberry fields)이라고 부른다. 비틀스의 노래 〈스트로베리 필즈 포에버〉에서 이름 지어졌으며 1985년 그의 생일에 개방했다. 이곳 바닥에는 이탈리아에서 기증한 이매진(Imagine)이라고 적힌 석판이 동그랗게 놓여 있다. 언제나 예쁜 꽃장식이 정갈하게 놓여 있어 지나가는 사람들도 발길을 멈추는 곳이다.

스트로베리 필스에서 존 레넌을 만나다

| 사람은 눈을 감는 그 순간까지 성장한다 |

잠시 생각에 잠긴다. 비틀스의 음악 영화로 시작한 3년의 도시 여행이 비틀스를 추모하는 공간에서 끝나는 듯하다. 우연일까? 운명일까? 이런 우연을 마주할 때면 살짝 소름이 돋는다. 하늘을 본다. 구름 한 점 없는 맑은 날···. 쨍하게 내리쬐는 뜨거운 햇볕에 살포시 눈을 감는다. 긴장이 풀렸는지 현기증이 난다. 새로운 것을 부담 없이 받아들였던 나, 어디서든 잘 적응했던 내가, 다시는 한국으로 돌아가지 않겠다던 내가, 이제야 조금

씩 한국이 그리워지기 시작했다. 갑자기 인도 여행 때 만났던 교수님 이야기가 생각난다.

"한국이 그리운가요? 언젠가 그리울 날이 올 거예요. 그때가 돌아갈 날이 된 겁니다."

나의 기분에 따라 슬퍼 보이기도, 행복해 보이기도 하던 뉴욕이란 도시. 온몸에 힘이 쭉 빠져 벌러덩 잔디에 누워 버렸다. 몸이 편안해서일까? 잔디의 따뜻한 온기가 몸을 감싸고 그동안의 뉴요커 생활이 파노라마처럼 스친다. 힘들었던 순간들, 악착같이 감내하고 노력했던 과정들, 스스로 끊임없이 다짐하고 다독이던 위로, 여전히 심장이 떨리는 것을 느끼며 살아 있다는 쾌감을…. 무엇인가 더 단단해진 나를 발견한다.

'한국…. 이제 한국으로 돌아갈 시간이 온 것 같아. 이제 나의 도시를 사랑하는 법을 배우자.'

내가 뉴욕을 사랑했듯이 나의 도시를 사랑한다면 행복은 이렇게 먼 곳까지 와서 찾을 필요는 없는 거니까. 모든 것이 괜찮으니 돌아가도 된다는 느낌. 뉴욕이 이제야 편안하게 나를 놓아주겠노라 허락하는 듯했다. 이곳에서의 삶은 힘들었지만, 행복했다. 부활절에 함께 음식을 만들어 먹기도 하고 함박눈이 내리는 겨울에는 아무도 없는 맨해튼 거리를 세상을 다 가진 것처럼 깔깔대며 친구들과 활보하고 다니던 추억도 있다.

매일 보던 마천루와 붉은 노을, 브로드웨이에서 실컷 즐겼던 뮤지컬과 연극들, 무용가들의 땀의 현장. 그리고 수많은 미술 전시, 퍼레이드와 축제, 록펠러센터에서 보냈던 아름다운 크리스마스, 티파니 앞에서 들었던 달콤한 아카펠라, 파리에서 나를 만나러 온 샤르벨과 파밀라 그리고 많은 인연, 도시를 즐기며 바라보는 서로 다른 시각과 생각들, 수많은 삶의 이야기…. 소중한 영감을 주고받았던 시간이었다.

뉴욕은 누구의 고향도 아니지만, 모두의 고향이라 한다. 어쩌면 각자의 도시에서 환영받지 못한 사람들이 모여 또 다른 도시를 이룬다는 뜻일까? 아니면 정착하는 사람보다 스쳐 가는 이별 이야기가 많아서일까? 상관 없다. 뉴욕은 모든 사람을 뜨거운 심장으로 감싸안는다. 오랜 세월 그들을 품어 준 도시답게 풍성하고 독특한 문화로 소용돌이치는 곳. 시리고도 아름다운 이 도시를 뜨겁게 사랑할 수밖에….

터키로 돌아가 왕성하게 활동하는 건축가 세다, 밀라노로 돌아간 막시모, 도시에 남아 화가로 활동하는 로렐라, 훌륭한 첼리스트가 되어 꿈을 이루고 있는 에미르한, 내가 그려준 인물화를 받고 너무 좋아하던 스테판, 파리에서 열심히 영화 편집을 하는 기욤, 가정을 꾸리고 부모가 된 친구들. 사랑스러운 뉴욕을 떠나지 못하고 진정한 뉴요커가 된 지은 언니와 지숙이. 무엇보다 내가 가장 힘들었을 때 생각지 못했던 레스토랑 프로젝트를 맡겨주신 폴 사장님과 엔디 사장님, 엄마 같은 그레이스 사장님. 이곳에서 많은 인연을 만나고 울고 웃었다.

그들은 타인을 마음대로 재단하지 않고, 자기 생각으로 남을 바라보지도 차별하지 않는다. 뉴요커는 나이 드는 것을 두려워하지 않는단다. 그저

자신이 좋아하는 일을 못하게 되는 것을 걱정할 뿐이다. 가끔 어린아이와 같은 천진난만한 눈빛으로 자기 일에 몰두하는 사람들을 만나면 나이를 가늠할 수 없었다. 순수함과 열정, 성숙한 진정성이 녹아 있는 그 모습이 온전히 자기 삶을 살아내며 끊임없이 성장하고 있는 멋진 사람으로 보였다. 그들은 조건이나 환경에 상관 없이 모두가 친구다. 눈물이 일상이었던 날도 있었지만, 그 눈물이 인내심과 참을성을 주었고, 웃음은 용기와 자신감을 주었다. 그들에게 너무 많은 배움과 위로와 사랑을 받았다.

 나는 나의 도시로 돌아가기로 했다. 그리고 약속했다. 이제 도시를 사랑하는 마음으로 바라보겠노라고. 그동안 보고 듣고 느낀 나의 소중한 경험을 잊지 않을 것이라고…. 도시의 여행을 통해 나를 만났다. 내가 원하는 삶과 가치관이 무엇인지, 앞으로 어떻게 성장해 나가야 하는지, 이제는 나의 삶을 편안한 마음으로 바라볼 수 있기를. 자신을 억압하지 말고 주변의 선입견 덮인 시선에 흔들리지 않기를. 나는 떠나고 누군가는 다시 이 도시를 찾겠지. 그렇게 사람들의 삶이 교차하고 다시 포개지겠지.

Epilogue
행복한 공간은 행복한 삶을 만든다

행복은 도착지가 아니라 여행 방법이다.

-마거릿 리 런베크-

이 글을 쓰기까지 참으로 오랜 시간이 걸렸다. 누구나 잊혀지지 않는 기억, 추억, 공간, 도시가 있다. 그것은 살아가는 긴 생애 동안 떠나지 않고 끊임없이 자신을 쫓아다니며 힘든 고비가 있을 때마다 어려운 질문을 던질 것이다. 답을 찾기 위한 사색과 반추의 시간은 평생 갖게 될 소중한 울림이며, 인생의 방향을 알려주는 나침반이 된다. 세상에는 알지 못하고 보지 못하고 경험하지 못한 것이 더 많기에 행복의 크기를 알지 못한다. 나이가 든다고 하여 경험이 많다고 하여 삶이 쉬운 것은 아니다. 아주 조금 연륜이 쌓여 노련해진 것뿐이다.

그 평생의 시간을 우리는 도시에서 살아간다. 도시는, 공간은, 건축은 그리고 그 안에서 행해지는 우리의 삶은 모든 것이 밀접하게 연결되어 있다. 아름다운 도시와 공간이 우리의 인생을 행복하게 만든다. 또한 우리가

행복할 때 도시와 공간이 아름다워진다. 아름다움이란 '앓은 다음'이라는 말이 있다. 여행을 통해 끊임없이 삶의 본질을 연구하고 고민하던 수많은 예술가를 만났다. 그들은 건축으로, 그림으로, 영화로, 음악과 글로 자신을 끊임없이 표현했다. 자신에게 주어진 본질의 삶을 끝까지 추구하며 끝내 행복을 찾아 인류에 진정성 있는 작품을 남겼고 그 공간 안에서 다양한 사람들이 다양한 모습으로 행복을 만들며 살고 있었다.

그들이 빚어 놓은 도시 공간에 새로운 행복을 만들며 현재를 충실히 즐길 수 있는 것은 우리의 몫이다. 그들의 생각과 가치관을 배우고 아름다운 도시와 공간과 행복한 삶을 만들어 가야 한다. 그들은 채우는 삶이 아닌 덜어내는 삶에서 행복을 찾았다. 도시와 공간도 마찬가지 아니겠나? 개인을 위해 빽빽하게 채워지는 것이 아니라 공공을 위해 비울 때 비로소 아름다운 도시가 행복한 공간으로 사람들의 삶에 전해진다. 결국 아름다운 도시공간을 만들어 가는 것은 함께하는 행복 속에 있다.

나는 지금도 무언가 예술적인 영감을 추구하고 새로운 경험을 통해 영혼을 울리는 그 감동을 좋아한다. 여전히 순수한 마음을 놓지 않기 위해 젊은 날의 열정이 꿈틀대던 마음으로 자연스럽게 변할 때가 있다. 진실로 원하는 것을 떠올릴 때마다 감동은 늘 인생의 전환점이 되어 길을 알려준다. 고통스러운 과정을 끊임없이 탐구해야 하는 일인 것을 알면서도 반복하는 것은 여행에서 깨달은 확신 때문이다.

꿈을 꾸는 사람은 나이가 들수록 아름답게 빛난다. 감출 수 없는 기품과 풍부한 표정은 살아온 세월을 말해주기 때문이다. 그 꿈이 비록 개인의 작은 삶에서 시작되었다고 하더라도 많은 사람을 향해 있다면 더 큰 행복

감으로 다가올 것이다. 그 안에는 청량한 카타르시스가 있다. 성장하는 자신을 발견하는 것은 행복이니까….

　역동적인 세계의 도시에서 살았던 3년의 경험은 13년이 훌쩍 지난 지금도 여전히 많은 깨달음을 주고 있다. 아이디어가 떠오르지 않을 때는 번뜩이는 영감을 주고, 힘에 부치다 싶으면 에너지를 준다. 잠시 행복에서 벗어날 때는 자유와 위로와 사랑으로 성찰의 시간을 가져보란다. 그렇게 다시 배려와 이타심, 여유로운 삶으로 성장한다. 소중하고 신성한 보물이다.

　마음을 열고 세상의 편견이나 관념에 얽매이지 않는다. 보이는 것, 느끼는 것 그대로 순수한 마음으로 바라본다. 지금 나에게 허락된 것에 감사하며 원하는 삶을 주체적으로 살아간다. 삶의 관점을 외부의 성공이 아닌 내 안의 성장에 맞추다 보면 행복은 조금씩 문을 두드리며 신비로운 경험을 선물할 것이다. 행복한 도시에서 모두가 성장하는 아름다운 삶이 되길 바라며 나의 기록을 마친다.

　마지막으로 3년의 여행에서 만났던 모든 인연과 책이 무사히 집필될 수 있도록 도와주신 분들께 감사의 마음을 전한다.

건축가 찾아보기

참고 사이트

테이트 모던 : https://www.tate.org.uk
유대인박물관 : https://www.jmberlin.de
쿤스트하우스 : http://www.museum-joanneum.at/kunsthaus-graz
비트라 디자인 뮤지엄 : https://www.design-museum.de
까사 바뜨오&밀라 : https://www.casabatllo.es/ko
바르셀로나 현대미술관(MACBA) : https://www.macba.cat/en/about-macba
호안 미로 재단 : https://www.fmirobcn.org/en
파리 정보 : https://www.parisinfo.com
건축문화재단 & 프랑스 문화재 박물관 : https://www.citedelarchitecture.fr
팔레 드 도쿄 : https://palaisdetokyo.com
퐁피두 센터 : https://www.centrepompidou.fr
스티븐 맥커리 : https://www.stevemccurry.com
인도 정보 : https://www.incredibleindia.org
뉴욕 건축 모음 : http://nyc-architecture.com
뉴욕 호텔 첼시 : https://hotelchelsea.com
모마 : https://www.moma.org

영화 리스트